新世纪戏曲研究文库

江巨荣 主编

清末民初戏剧传播研究

朱崇志 著

复旦大学出版社

朱崇志，1974年生，山东临沂人，2003年于华东师范大学获博士学位。现任同济大学人文学院副院长，教授，博士生导师。主要从事戏剧戏曲文学与理论、中国古代文学等方面的教学研究工作。其他兼职有：国家教材委员会专家委员会委员、国家语委语言文字督导专家、上海市古典文学学会理事、上海市虹口区第十四届政协委员等。

论文《戏曲选本所收〈北西厢〉考论》获第三届中国"海宁杯"王国维戏曲论文奖二等奖；出版专著有《中国古代戏曲选本研究》、《近代上海戏曲系年初编》（合著）等；参与和主持的课题有"民国话体文学批评的文献整理与研究"（国家社科重大项目）、"近代报刊曲话文献整理与研究"（教育部人文社会科学研究基地项目）、"中国戏剧选本文献研究"（上海高校优秀青年教师科研专项基金项目）、"人文科学通论"（上海市教委重点课程）、"文化遗产概论"（上海市精品课程）等。

目 录

引论 ·· 1

第一章　清末民初小说与戏剧传播 ······································ 10
　　第一节　小说：作为戏剧传播的软媒介 ···························· 10
　　第二节　《品花宝鉴》与戏剧传播 ···································· 18
　　第三节　《海上繁华梦》与戏剧传播 ································ 27

第二章　清末民初小曲与戏剧传播 ······································ 59
　　第一节　古代咏剧小曲的传播特性 ·································· 59
　　第二节　《白雪遗音》与戏剧传播 ···································· 69

第三章　清末民初报刊与戏剧传播 ······································ 101
　　第一节　清末民初白话报与戏剧传播 ······························ 101
　　第二节　《图画日报》与戏剧传播 ···································· 140
　　第三节　清末民初报刊戏剧图画与戏剧传播 ···················· 168
　　第四节　报刊戏剧论争与戏剧传播 ·································· 220

第四章　清末民初图书出版与戏剧传播 ································ 239
　　第一节　戏剧书籍的出版类型 ·· 242

第二节　戏剧书籍的发行研究 …………………… 252

第三节　戏剧书籍出版的个案研究——《西厢记》…… 261

参考文献 …………………………………………… 268

后记 ………………………………………………… 271

引　论

在传统的传播学研究中,一般将信息传播者与信息接受者之间相互进行信息交流的诸种途径、手段、方式,称为"渠道"(channels),而将扩大人类信息交流能力的传播中介物称为"媒介"(media)。传播媒介是传播戏剧信息的物质载体,正如传播学大师施拉姆所言:"媒介就是插入传播过程中,用于扩大并延伸信息传送的工具。"[①]戏剧传播过程并非是作者与读者或演员与观众之间的直接交流,而是通过一定的传播媒介作为中介来实现的。麦克卢汉认为:"媒介是我们感官的延伸,它可以使我们超越自己感官限制去看和听。"[②]一般而言,戏剧传播媒介大致包含两种含义:一方面,它是戏剧信息的载体、渠道、中介物、工具和技术手段,例如戏剧剧本、报纸杂志、戏剧表演等;另一方面,也指从事信息的采集、符号的加工制作和传播的社会组织,如出版社、剧团等。

如果舞台演出是为戏剧的本位传播,那么借助传播媒介传递戏剧信息即是戏剧的延伸传播方式之一,而这两者在传播效果上是互补的。在舞台演出过程中,演员的表演行为和观众的观赏行为共同构筑了一个不可重复的剧场氛围,在这种氛围中,演员和观众之间因情感的直接交流而易于产生互动作用。演员、观众、剧本和剧场真正构成了一个情感的"生态圈"。[③]但由于传播的一次性、即时性和剧场的局限性,使得

[①] 威尔伯·施拉姆、威廉·波特著,陈亮等译《传播学概论》,新华出版社,1984,页144。
[②] Marshall MC Luhan, *Understanding Medias*, New York: McGraw Hill, 1964, P.12.
[③] 付德雷《戏剧舞台演出传播与媒介传播之比较》,《东南大学学报》(哲学社会科学版)2005年12月第7卷增刊。

舞台演出传播缺乏深度与广度。相较之下,戏剧借助媒介而进行的传播便可弥补这一缺憾。刊印成册的剧本可供读者反复阅读,在观剧时因种种原因而未获得的信息,便可一一补充,也可对作品进一步品味。电视、电影等电子媒介可以从整体上对剧场里所发生的事件、剧场氛围等进行宏观或整体的描述,给受众提供全方位的感受角度,以便使受众更全面地感受一场戏的整体面貌。总之,媒介可以从演员、观众、剧场和剧本的角度分别进行描述,受众可以有所选择和有所侧重地从容感受戏剧每个要素的魅力。[1] 此外,受众亦可通过媒介发表自己的看法,如批点剧本、在报纸杂志上发表评论、借助电子媒介在网络上发表评论等,这种信息反馈也是戏剧传播互动系统中不可或缺的一部分。戏剧传播媒介将抽象的表演艺术"物化"成可以复制并可反复呈现的实体,打破了舞台演出的时空局限,在一定程度上拓宽了戏剧传播的介质和通道,加大了戏剧传播的深度和广度。20世纪初期,戏剧艺术进入了全新的大众传播阶段,这归根结底与传播媒介的革新密不可分。戏剧传播媒介的近代化转型,在不同程度上促成了戏剧批评以及戏剧剧本在内容和形式上的转变,充分体现了当时鲜明的时代特征。

一、戏剧传播媒介的历史演变

正如普通传播媒介的发展经历了语言媒介、印刷媒介、电视电影、网络媒介等过程,戏剧传播媒介的历程亦如此。从演员借助面具、装扮、动作、语言将被扮演的对象呈现出来,到纸质媒介的产生,使得剧本得以刊印流传,再到印刷业的发展,使得戏剧借助报纸等大众传播媒介得以更为广泛的传播,而随着信息时代的到来,戏剧与电视、电影、网络的融合亦是屡见不鲜。

近代以前的戏剧传播方式主要是演出传播和剧本传播,而传播媒介无外乎剧场和书籍。这两种传播方式虽可在传播效果上互相取长补短,但限于时空等客观因素,仍难实现戏剧的大规模传播。

[1] 付德雷《戏剧舞台演出传播与媒介传播之比较》,《东南大学学报》(哲学社会科学版)2005年12月第7卷增刊。

戏剧剧本的载体即为传统书籍,而其出版、传播速度缓慢,制作成本高。明清的刻字工人每人每天只能刻200字左右,一出剧本可能要花数月、一年甚至更长的时间才能完成。而书籍通过固定店铺、书摊、集市、考市、负贩、书船、政府行政渠道及亲友渠道等原始方式进行传播,速度也十分缓慢。即使是中央下达至地方的公文,离京城最近的天津、保定也需4天的时间,新疆则需90天,一般也要10至60天。再加上政府的各种文化禁锢、关卡设阻,使得书籍发行的速度更慢。①这种种因素都使得书籍素来只为官僚士大夫以及有文化的商人们所有,而并非普通百姓所能消费得起的。

直到晚清,随着铅印技术的普及、机器印刷的运用以及交通运输业的发展,近代报刊业逐渐崭露头角。1872年,上海申报馆始用手摇机,时印数百张,此后由于以蒸汽引擎和自来火引擎代替人力的印刷机的引进,使印刷速度逐渐提高,1906年,使用电气的印刷机每小时达到千张,1911年,申报馆的双轮转机,使时速达到两千张。②规模大、速度快、复制能力强的近代出版印刷技术也使得报刊的价格大幅下降,从而将读者群扩大至文人、学生、商人,甚至市井百姓。此外,各大报馆均在全国各地设立了代销处,一些进步人士、学堂、阅报所、书局、公馆、公司、民间社团也兼营代售报刊,形成了遍及各地的传播网。这使得戏剧艺术除舞台表演以外的延伸部分如戏剧剧本、理论、新闻、评论、广告等得以传播,其传播速度及广度都是传统传播方式所望尘莫及的。报刊与戏剧的结合,有利于戏剧知识的普及、戏剧消息的发布和演员知名度的提高,加强了戏剧与普通民众和知识分子的联系,吸引了更多观众,也是戏剧资料保存的有效方法。③

二、传媒发展与戏剧批评形式的近代化转型

中国传统的戏剧批评形式主要包括序、跋、读法、凡例、缘起、眉

① 程华平《中国小说戏剧理论的近代转型》,华东师范大学出版社,2001,页266。
② 同上书,页267。
③ 刘珺《中国戏剧传播方式与艺术形态的流变》,《中国戏剧学院学报》2009年11月。

批、夹批、侧批、回评、圈点等,常见于各式笔记与书目中。传统戏剧剧本多为竖排雕版刻印,字迹行间距较大,每一页的四周常有方框,上面留有天头,框内每页只有数行,每行10数字或20余字,字体较大,所载文字较少,这就为"评点"式批评提供了天然的有利条件。如眉批即是在天头处写下对某一行文字及前后文字的看法、评价,而夹批则是在字里行间用小字双排或单排的形式插入点评。这类依附于戏剧作品的评点与作品一起刊印问世,多是针对某一作家、作品而言的,有些仅针对某一出、某一段文字,甚至某一字而做出评论。如眉批、侧批、夹批大都用来分析作品的局部情节和艺术特色,短小精悍,穿插于正文中,常常是三言两语甚至是一字品评。这种传统的批评形式在很长一段时间内都是戏剧批评的主流形式,究其原因,与传统的传播媒介是密不可分的。

直到近代,随着铅印书籍和报刊等新兴传播媒介的发展,刊印的文字排列紧密,字数增加,所留空白无几,才使得如眉批、夹批、侧批等评点式批评形式逐渐淡出历史舞台,取而代之的单篇论文形式的批评文章开始在报刊中频繁出现。这一方面有西方文学观念、批评方法的影响,另一方面,近代铅印技术的普及而促成的近代报刊业的发展,是使得戏剧批评传播媒介得以更新换代的重要因素。近代报刊为戏剧批评开辟了全新的生存环境,使其不需再依附于具体作品便可独立成文。而铅印较之雕版印刷的低成本,也使洋洋数千言的论说得以刊发。[①] 此外,针对戏剧剧目、伶人、戏园以及戏剧观念理论等方面的短小评论也在报刊的戏剧类专栏中时有出现。这些评论虽然比较零散、不成系统,许多只是业余戏剧爱好者的个人体会及感想,但在一定程度上突破了原有的单一批评形式,使得越来越多的受众能够参与其中,尽管质量良莠不齐,但毕竟为戏剧的传播与发展提供了一个崭新

① "按照通常的刻印标准,一个页码一般只有10余行,每行只有20余字,每个页码总共只能排印200来字,要花去一个刻工一天的时间,一个单篇论文如《本馆附印说部缘起》八九千字的话,那要花费整整四五十个页码。精明的作坊主无论如何是舍不得的。"程华平《中国小说戏剧理论的近代转型》,华东师范大学出版社,2001,页270。

的环境。可见,传播媒介的近代化直接影响了戏剧批评形式的近代化转型,正如程华平所言:"理论批评在报刊杂志上发表,脱离了对作品的依附,这也使得理论批评脱离了对具体作家、作品研究的模式,将小说、戏剧创作中的诸多问题上升到理论的高度,作出抽象的、专门的分析与研究,从总体上把握其本质,这种变化有利于向理论深度的发展,有利于揭示小说戏剧的本质特征,有利于小说戏剧理论批评的系统性、完整性。这种变化说到底是离不开近代传播媒介给它提供的基础的。"①

三、戏剧传播受众的近代化

受众一词来源于传播学的"受传者"(audience),指一对多的传播活动中信息的接收者。它是传播活动中信息流通的目的地,也是传播活动产生的动因及中心环节之一。戏剧传播活动中,受众和传播者同处于主体地位。戏剧传播者(剧作家、演员)所面对的,是由许多具有独立审美意识的受众(观众)组成的受众群。戏剧作品的创造者制造了戏剧作品,而戏剧传播效果的生产者却是受众,他们绝不只是被动地接受信息,在接受过程中,还发挥自己的理解、想象能力,参与并共同完成艺术形象的创造。受众既是戏剧传播过程得以存在的前提,同时又是传播者积极主动的接近者和反馈者。接受过程是一个双向行进的过程,接受者接受信息,反过来又给输出者以信息反馈,输出者得到这些信息反馈以后,便可据以对自己的戏剧创作或戏剧表演进行必要的自我调节。② 应该说,一部戏剧作品的成功是传播者和受众共同创造的。

中国传统戏剧源自民间,其受众群是一个由不同阶层成员组成的极其广泛的群体,上至王室成员、封建官吏、文人雅士,下至农夫田女、市井细民、贩夫走卒,不论地位高低、识字与否,只要他们观赏戏剧,便都包括在观众的范围之内。可以说,没有任何一种其他的艺术形式拥有戏剧这样广大的受众群。中国古代的曲论家们明确提出"演者不

① 程华平《中国小说戏剧理论的近代转型》,华东师范大学出版社,2001,页272。
② 赵山林《中国戏剧传播接受史》,上海世纪出版集团,2008,页2。

真,则观者之精神不动"①,"填词之设,专为登场"②,"人赞美而我先之,我憎丑而人和之"③,从演员、剧作者、导演各个角度强调了掌握观众心理的重要意义。而观众的审美趣味又总是呈现出鲜明的差异性和经常的历史可变性。世代新变、思想新潮、曲调新声、戏剧新制,即社会文化背景的每一个较大的变化,都在戏剧观众审美趣味的历史发展中刻下了印记。④

戏剧传播者、传播媒介的近代化转型,必然促使戏剧受众也发生了变化,而这些变化反馈于传播者,对戏剧的创作题材、艺术风格、审美理想等方面产生了诸多影响,使得整个传播过程都显现出鲜明的时代特征。

近代以前,受众对于戏剧的接受,无外乎观剧与阅读剧本两种。由于古代书籍的相对昂贵,以及普通百姓的文化程度所限,戏剧剧本通常只在文人士大夫中流传。而农夫田女、市井细民、贩夫走卒等下层小民,大多都在剧场观看戏剧演出,只以观众的身份作为戏剧的受众。20世纪初,随着戏剧传播媒介的更新换代,报刊的普及,越来越多的戏剧讯息通过这种新兴媒介传递给普通百姓。报刊较之传统书籍更为廉价,并且传播范围广、速度快,内容相对浅显、简短,使得生活水平、文化程度相对低下的受众群也能阅读。

另一方面,传统戏剧尤其是传奇杂剧,自明清以来,案头化倾向十分严重,情节拖沓、动辄四五十出的长篇剧目,几乎很难全本在舞台上演出。到了近代,案头化趋势愈演愈烈,即使是篇幅极为短小的戏剧作品,也常常包含了太多的非戏剧性内容而无法在舞台上演出。如说白内容过多、没有曲词的片段时有出现,有些甚至直接加入大段政治化、时事化的议论或演说,戏剧人物减少,情节和戏剧冲突都逐渐淡化。戏剧作品的案头化使得越来越多的受众由观众转变为读者,而他

① 袁于令《焚香记》序,引自吴毓华编《中国古代戏剧序跋集》,中国戏剧出版社,1990,页192。
② 李渔《闲情偶寄》,国学研究社,1936,页41。
③ 同上书,页59。
④ 赵山林《中国戏剧观众学》,华东师范大学出版社,1990年,页3。

们在报刊上不仅能阅读戏剧剧本,还能获得与戏剧相关的其他讯息,如新闻、广告、评论等。报刊以其浅显、廉价的优势普及到社会的各个角落,不但将原本的一部分戏剧观众转变为报刊读者,也吸纳了更多的读者成为戏剧爱好者。对于作为一门综合性艺术的戏剧来说,作品的案头化虽不利于其继续全面发展,但在时代风潮的引领下,报载戏剧剧本及讯息,在一定程度上扩大了戏剧的受众面。

在大众传播过程中,传播者与受众之间不再是单向的信息传递,受众对于信息的选择性接受及反馈,一定程度上制约了传播者的传播内容与方式。

首先,清末民初的戏剧文本较多以报刊连载的形式出现。连载剧本中断、连贯的特性产生了一种特殊的阅读张力,作者有意中止,打破读者对"成功的延续"的期待,从而使读者获得主动创造的乐趣以及对主动性肯定的快感。① 在两期或几期报刊出版之间,会让读者产生一段"空白",激起他们补充或恢复到应有的"完整"的冲动,这大大提升读者阅读时的兴奋度和探究敏感度,扩充了读者的想象空间,从而使读者成为更加主动的受众。

其次,新兴传播媒介为传播者和受众提供了一个前所未有的互动平台,受众从报刊或其他渠道获得戏剧信息之后,将自己的意见反馈在报刊上,或褒或贬,或客观评价,让传播者以及更多的受众获得这种反馈,以此形成一个良性的互动循环。戏剧信息在每一次的传递过程中都被再次演绎,每一个环节的受众获得的不仅是原始的戏剧信息本身,还包括了二次、三次传播者的主观成分。

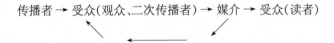

如上图所示,观众借助大众传媒将获得的戏剧信息经过自己的转化后,一方面反馈给原始传播者,一方面也传播给更多的受众。

① 颜琳《二十世纪初期连载小说兴盛原因探析》,《山西师大学报》(社会科学版)2002年7月。

例如,《天津白话报》第 107 号至第 138 号在"演说"版块刊载了《听戏》一文,作者对当时剧坛改良新戏不尽人意、戏园上演淫戏以招揽生意等现象发表了自己的看法,并提出了建议:"改良新戏,不宜太骤,总得有新旧过渡的阶级。旧戏出不是都不好,除去那些淫戏迷信戏以外,那一出都有点儿道理,也是偏于唱工太多,写情的地方太少。所以凡爱听戏的,都谈不到情趣如何,全讲究唱的怎么样。我故此说新旧戏出过渡时代,断不可少了唱工做工这两项啊。"①然后作者有感于自己的看戏经历,将自己看的新戏《枯树生花》"详细的写出来"与读者分享。这篇"演说"陆续刊登了有 26 期之久,除去前两期为论说,其余皆为剧本。若按作者的说法,他与友人"大家想着,凑合着,把这出戏的前后情节,跟他们所演唱出来的,那些说白唱词,详细的写出来,教爱听戏的先生们都瞧瞧,到是怎么样"②,这样仅凭记忆复述出完整的剧本似乎不太现实,尽管作者在结尾处补充道:"这出戏,算是顶到这儿,后来还有点儿曲折,我们也记不真了。就是这以上这些天的,也未必都对。我记得唱词比这个还多,上下场等等也有记不清楚的地方。如要有人打算重排这出戏的时候,总得改正好了再排。不然,怕教懂戏的人笑话。"③可以理解为作者假借复述之名,实则刊登现有的剧本,或可能以自己的听戏经历为基础,对剧本进行了二度创作,发表于报刊上。作者以受众的身份听戏,而将剧本转述于报刊,也成了戏剧信息的传播者。这种身份的转换,说明受众从单线传播的末端转变为传播循环系统中的一个环节,他们在接收信息的同时,亦可将信息转化后再度传播出去,同时有可能扩大了传播范围。如《听戏》一文的作者所说:"既然这出戏是好,彼时听戏的座儿虽是不少,究竟没听见的还是多的多。听说这个戏园子,不久也就停演了,再想听这出戏,可就不定得多少日子啦。"④作者正是意识到了剧场演出的局限性,而报

① 《天津白话报》第 108 号,《中国早期白话报汇编》第 8 册,页 416。
② 同上。
③ 《天津白话报》第 138 号,同上书,页 615。
④ 《天津白话报》第 108 号,同上书,页 416。

刊作为大众传媒之一,拥有更大的受众群,所以将剧本转述于报刊,使其更广泛地传播出去。

此外,戏剧传播者与传播媒介、受众的关系可以说是相辅相成、相互制约的。传播者通过报刊传播戏剧信息,而报刊选择刊登戏剧信息,主要动机也在于利用戏剧信息吸引读者,扩大报刊的发行量,获得更多的利润。这无形中促成了戏剧创作的繁荣,戏剧信息的广泛传播。戏剧以报刊为载体作为一种特殊的商品进入了大众的消费领域,使得戏剧作家、理论批评家,以及报刊编辑、出版人员都极为关注报刊的销量,能否与受众的审美趣味相投、满足受众的阅读需求,一定程度上成为报刊能否生存的条件。因此,报刊读者作为信息的受众,通过这种媒介获取自己想要的信息,但不再只是被动地接受信息,他们的好恶取舍、意见反馈直接影响着传播者对于信息的选用,促使他们及时、灵活地调整创作的步伐和理论阐释的口径。

可见,较之传统的受众群,近代戏剧受众拥有更多的主动权,突破被动的信息接收,将自己的主观意愿、反馈信息通过大众传媒与其他传播者和受众交流。正是传播者、传播媒介、受众这三者的良性互动,形成了一个完整的传播接受系统,共同推动戏剧艺术的传播与发展。

第一章
清末民初小说与戏剧传播

第一节 小说:作为戏剧传播的软媒介

一般而言,所谓媒介就是传播过程当中传受双方的中介物,是信息符号的物质载体。美国著名的传播学者威尔伯·施拉姆认为,媒介是"插在传播过程中,用以扩大并延伸信息传送的工具"。① 这种工具如果单纯强调它的物质属性,则应具有大小、长短、轻重等物理特征。而事实上,在新的媒体形式和符号系统层出不穷的背景下,可传递信息的"工具"也随之发生了性质的变化。比如,20 世纪五六十年代在香港流行一时的黄梅调电影,从戏剧艺术传播的角度看,电影符号体系也成为承载戏剧信息的传播工具,如此则不能简单地认定其传播媒介为影像放映设备,而是应该综合考虑其设备和电影符号两者的媒介作用;再如,90 年代以来,动画技术迅猛发展,将各种文化艺术内容嵌入动画的作品大量出现,就其中的文化艺术内容而言,动画符号体系同样成为传播中介,与动画播放所需要的物质设备如电视机、计算机等共同承担媒介功能。因此,传播"媒介"的内涵存在修正的必要:原来所指传递信息符号的物质载体可称之为"硬媒介",而虽不具有物质实体、但实际上承担了信息传递功能的特定符号体系则可称之为"软媒介"。从戏剧传播的角度来说,凡是承载戏剧信息的诗词曲、小说、

① 威尔伯·施拉姆著,李启、周立方译《传播学概论》,新华出版社,1984,页 67。

民间文学作品均可作为戏剧传播过程当中的"软媒介"。

作为戏剧传播"软媒介"的小说指文本内容中包含部分戏剧信息、在文本流传的过程中顺带实现戏剧信息传播功能的小说。通常所指的小说包括小说的物质文本(载体)、文字符号体系(编码形式)和意义结构，而小说中所承载的戏剧信息则凭借其载体、依托于其符号体系、辅助体现其意义指向，以此实现自身的传播需求。如《牡丹亭》中"如花美眷、似水流年"一句，附载于《红楼梦》第二十三回文本中，林黛玉偶然听到贾府家班演唱，"心动神摇"，有效地渲染了人物此时此地所体验到的凄美感受，同时，也成功地完成了信息本身的传播过程。

小说充当戏剧传播的"软媒介"有其先天的合理性。首先，小说和戏剧具有亲缘性。小说和戏剧作为两种主要的叙事文学体裁，其文学性质相近，特别是在中国传统传播环境中，小说和戏剧作为与雅文学相对立的俗文学体系中的主要构成，其创作群体、创作内容、接受对象都具有相当程度的一致性。很多作家往往两者兼作，如此一来，戏剧信息自然而然会在小说中有所体现，如戏剧作家李渔，其小说集即命名为《无声戏》，处处渗透着戏剧文化色彩；戏剧和小说存在大量互相改编的情况；其观阅群体的主体成分都是市民阶层等，如此则不难理解戏剧信息藉小说文本以传播之事例为何非常之多。其次，小说所描写的是广阔的社会内容和丰富的人情物态，与戏剧的创作指向相一致，故两者存在相互为用的可能，如《花月痕》小说实际是以戏剧文本片段收尾，以此更好地传达出对人生的悲怆体验，与之类似的还有《海上繁华梦》等。即便有些小说不作如此安排，但因为戏剧表演活动是影视艺术出现以前社会生活中主要的娱乐方式之一，所以小说在描写现实生活时不可避免地会涉及戏剧信息，如《金瓶梅》写饮宴则有艺人演剧侑酒、《水浒传》写市民生活则有女优卖艺为生等。另外，有些小说家本身即为戏剧爱好者，或藉小说为戏剧张目，如《品花宝鉴》《梨园外史》等；或借戏剧为小说增色，如《海上繁华梦》《绘芳录》等，更属自觉将小说文本作为戏剧的传播载体。

以小说作为"软媒介"、以戏剧信息为其传播内容，则其传播过程

可表示为：

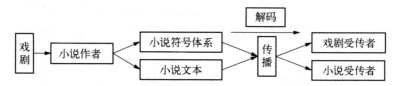

戏剧信息作为原始符号以各种形式、各种渠道为小说作者所接收，经小说作者的筛选、重新编码进入小说传播过程，在构建小说符号体系的过程中成为其有机成分，以文字固态化的形式承载于小说文本，通过印刷发行、口头传诵、文本手抄等各种传播渠道到达受传者。其中，每一个环节都存在相对复杂的情况：在小说作者作为戏剧信息受传者的传播过程中，戏剧信息本身即已存在被误读、错讹的可能；小说作者在构思情节时，必然会以小说符号体系的合理性为标准将戏剧信息重新编码，同时，小说符号体系以文字形式固态化的过程中如果存在集体历时传播（《水浒传》《金瓶梅》）、反复增删（《红楼梦》）、不断扩编（《海上繁华梦》）的情形，则其戏剧信息必然会经历多次重新编码；在传播渠道环节，不同的渠道、不同的传播者会对小说文本中的戏剧信息视其信息有无、存量多少的必要性进行适度调节；在接收环节，受传者原初的期待视界是小说符号体系，戏剧信息的出现会引起三种反应：其一，因其不符合期待视界而视若无睹；其二，将其按照小说符号体系的解码规则进行解读；其三，按其戏剧信息的本原属性重新解码。其中，后两者构成了真正意义上的戏剧信息受传者。以此而论，戏剧信息在小说中的传播过程远较戏剧本体的创作传播或表演传播复杂，因而也就更具有解读和研究上的难度。

作为戏剧传播"软媒介"的小说大致有两种。一是以戏剧信息作为小说的主体内容，小说只是作为其外在表现形式，是为典型的戏剧小说，如《品花宝鉴》《梨园外史》《戏迷梦》之类。《梨园外史》一名《观剧生活素描》[①]，初版于1925年，1930年再版时自十二回增为三十回，

① 潘静芙、陈墨香《梨园外史》，宝文堂书店，1989。

署名"吴县潘镜芙、安陆陈墨香"。其书"自咸同以及近岁,伶人佚事,靡弗纪录。又出以稗官体裁,排次联缀,一若身亲见之者"(《梨园外史·吴梅序》)。乃是传叙咸丰以后戏剧界历史、人物的长篇小说。时人常将《品花宝鉴》与其并论,因其内容多有相似:"闲尝考章回小说,传述优伶,以常州陈少逸《品花宝鉴》为最著。然其中改易姓名,往往有削趾适履之弊。此则人名地名大半征实,故不务为深刻。《宝鉴》脱胎《红楼》,此书脱胎《金瓶》、《水浒》,蹊径各别。"(《梨园外史·李释戡序》)可见《品花宝鉴》亦可归入其类。《戏迷梦》①发表于1912年底的《小说月报》,共十回,署名"仓园",以戏迷、戏名、戏剧表演评论贯串首尾,而以革命蜂起、清帝逊位为背景,乃属社会批判小说。与其相类的还有署名"冥飞"、发表于1914年底的"游戏小说"《新戏迷》②等。此种类型的特点是,小说文本几乎是纯粹的戏剧传播媒介,其符号体系与意义构成均与戏剧内容息息相关;同时,其所提供的戏剧信息丰富具体,较易达到戏剧传播的效果,如有人论及《梨园外史》时称"梨园则戏剧所从出,《外史》乃梨园所由传。斯编一出,当知其不胫而走,梨园后起览之亦不至数典忘祖矣"(《梨园外史序》)。因此,此类小说对于戏剧的传播可称之为自觉传播或主动传播。

第二种则与之不同,戏剧信息只是附载于小说文本中,或者仅作为点缀,或者作为意义生发的基点,较为重视的小说也只是将其作为人物、事件的某种衬托。在传播戏剧的小说中,此类占有绝大多数,可称之为自发传播或被动传播。自《水浒传》之记载杂剧演出,至明清《金瓶梅》《红楼梦》等诸多小说中的戏剧描写,再到近代《海上花列传》《九尾龟》等狭邪小说等,均属此类。

鉴于小说文体本身具有反映生活面广、符号信息量大、文本虚构性强的特质,小说中所传播的戏剧信息一般带有以下特点:丰富性、多样性、聚散性。

1.丰富性。戏剧信息的内容丰富多彩,举凡剧目、文本、演员、作

① 仓园《戏迷梦》,于润琦主编《清末民初小说书系·社会卷》,中国文联出版公司,1997。
② 冥飞《新戏迷》,《剧场月报》1914年第一卷第二号。

家、表演、评论等与戏剧作品相关的信息几乎都有可能出现在小说叙述中。最典型的是《花月痕》①，其第五十一回云"荷生……编出十二出传奇，名为《花月痕》……第二出是个《菊宴》"，所云传奇当同为作者所写之小说同名作，惜未有传本留世，但其第五十二回中有完整一出戏剧文本，其内容恰好应为《菊宴》，则此折子戏全赖小说得以流传。与此相类的还有《绘芳录》②二十六回所录之《昙花影·续影·合影》传奇、《海上繁华梦》③第一百回《一本戏演出过来人》收录作者所撰《花花世界》剧本全四十六出的名目等。

2. 多样性。戏剧信息的体现方式多种多样，有可能出现在小说人物语言、行动、社交活动甚至家居装潢中，也有可能出现在小说文本的回目、插图中。比如，小说在描写文人生活时常会提到酒令、猜谜一类的活动，则其中往往会带有戏剧信息。如《绘芳录》第十八回行酒令，其规则为"说四书一句，《西厢》一句，古诗一句"，《品花宝鉴》④第九回以戏名作灯谜谜底、三十七回以戏名作对子等，再如《海上繁华梦》第五回回目《奏新声七盏灯演剧》、第七回回目《新舞台演〈黑籍冤魂〉》，并且在清末报纸《图画日报》⑤连载时其所配插图即为演剧时之画面，观众、舞台、角色情状一应俱全。

3. 聚散性。所谓聚散性是指戏剧信息的集聚与分散，包括两种情况。其一，戏剧信息整体的聚散性。在相当一部分小说中，戏剧信息都有一定程度的集中展示，如《品花宝鉴》第四十一回华府家宴写家班、丫鬟、主人品评戏剧，涉及大量的戏剧文本；《九尾龟》⑥一百二十回戏园观剧，详细描述了剧目和扮演之情形等。但另一方面，对于某些被动传播戏剧信息的小说而言，由于重心不在于此，故其戏剧信息只是顺带提及而已，集中度较低。如《负曝闲谈》⑦整本小说不过谈及

① 魏安仁《花月痕》，人民文学出版社，1999。
② 西泠野樵《绘芳录》，江西人民出版社，1989。
③ 海上漱石生《海上繁华梦》，上海古籍出版，1991。下同。
④ 陈森《品花宝鉴》，上海古籍出版社，1994。下同。
⑤ 环球社编辑部编《图画日报》，上海古籍出版社，1999。
⑥ 漱六山房《九尾龟》，上海古籍出版社，1994。
⑦ 蘧园《负曝闲谈》，江西人民出版社，1988。

四个剧目,其他信息也寥寥无几。其二,戏剧信息类别的聚散性。有些小说因其作者的偏好、情节人物的需要而呈现出对某一类戏剧信息特别强调、比较集中的面貌,如《品花宝鉴》所叙及的一百三十多个出目中,百分之九十以上都是雅部传奇,很少花部乱弹,而《梨园外史》因主要描述京剧的发展则恰好相反。因此,在小说充当戏剧的"软媒介"时,其信息时而集聚、时而分散的状态是因书而异的。

研究戏剧信息在小说"软媒介"中的传播状况,可以关注其三个层面的内容。

其一,戏剧本体传播。戏剧的本体传播是指在传播媒介中直接针对戏剧作品或表演的传播。鉴于小说往往有篇幅宏大、信息丰富的特点,有条件承载戏剧文本,也有可能详细描述戏剧表演的具体情形,因此,小说中的戏剧本体传播主要指两个方面:一是小说文本所附载的戏剧作品文本;二是小说所反映的戏剧本体传播的现象。前者既包括戏剧的剧出名目、文词零曲,也包括颇具完整性的戏剧片段,如《风月梦》①第五回妓女唱《西厢》中曲词,引用了"小姐小姐多风采"、"好叫我无端春兴倩谁排"两句;再如《花月痕》第六回借小说情节将《长生殿·补恨》全出旦曲曲词用在书中。后者主要指戏剧表演的本体传播,鉴于技术设备的时代性,民国前的戏剧表演很难有实存资料,对于表演本身的描述即已构成表演本体传播,就小说而言,主要是以形象化语言刻画戏剧表演的具体情状,如《九尾龟》第二十七回中写《武十回·挑帘》的表演:"小喜凤和那扮西门庆的小生目挑眉语,卖弄风骚。那双眼睛就如一对流星,在场上滚去,四面关情。到了吃紧之际,又像那吸铁石和铁针一般,吸铁石刚刚一动,早把铁针吸了过来,并在一处。小喜凤的眼光四面飘来,那小生扮的西门庆,就随着他的眼光满场乱转。"描写细切生动,必先有实际观剧经历,才能有如此体验。

其二,戏剧文化传播。小说所描写的社会生活涵盖至广,小至个人命运、大至国家兴亡,均可备载细陈,因此,作为社会文化生活之一

① 邗上蒙人《风月梦》,上海古籍出版社,1993。

的戏剧文化,也在小说中得以全面呈现。单就《品花宝鉴》一书而言,就已经囊括曲运隆衰之变迁、优人戏班之遭际、酒令字谜之融入、家居自娱之品赏、文人优人之遇合、戏园剧场之哄闹、社交饮宴之嬉玩等各种与戏剧相关的文化生活内容,其他如北方之"相公"、江南之青楼、饰戏画于屏风、夹戏扮于社火、融戏名于联语等诸种戏剧文化风习,皆可于各种小说阅读中不时邂逅,令人感叹戏剧文化积淀之深厚之广博。

其三,戏剧评议传播。在小说中,作者常会借人物之口表达个人对戏剧艺术各方面的看法。有对于戏剧声腔板眼的感性比较,有对于戏剧曲文宾白的理性判析,有对于戏剧题材之批评,还有针对戏剧演员的论断,其中有些作者乃浸润已久、深得戏剧艺术三昧者,书中随言掇拾即为戏剧掌故和精到评说,如《海上繁华梦》《品花宝鉴》《梨园外史》之类,其言足可纳入戏剧批评文献而毫不逊色。如《品花宝鉴》第五十回论及表演中唱曲与说白之关系云:

> 春喜道:"……(《焚香记·阳告》)依我要把第一段口白'奴家敫桂英,因王魁负义再娶,要到海神庙把昔日焚香设誓情由哭诉一番,求个报应。来此已是,不免径入。'把这一段说完进庙,再向大王爷案前哭诉,之后也只说'奴家敫桂英,与济宁王魁结为夫妻,谁想他负义又娶。妈妈逼奴必嫁,奴家不从,致遭殴辱,忿恨难伸,故到殿前把已往从前之事诉告一番,求大王爷早赐报应。当时那王魁呵',再唱那【滚绣球】一只,文气便接。唱完之后,再说'定盟之时,神前设誓,誓同生死,若负此心,永堕地狱……'把他头一段口白分作三段,这就通身文气都接了。"

在解释产生如此弊端的原因时又说:"唱清曲的人,原不用口白,他来改正他做什么?唱戏剧的课师,教曲时总是先教曲文,后将口白接写一篇,挤在一处,没有分开段落,所以沿袭下来,总是这样。"其论切中时弊、发人深省,可与孔尚任在《桃花扇·凡例》中关于曲白之感慨互为发明。

当然,以小说作戏剧传播的"软媒介"并非没有局限性。小说的本质是虚构的情节,因此,在研究戏剧信息传播的时候,需要仔细甄别信息本身的真实程度。一是确认小说的成书过程,包括其出版年代、作者身份以及增补改编的状况,以此可以确定戏剧信息传播的大致年代和在小说文本中的流传过程。二是确认戏剧信息的来源,戏剧信息有可能以各种形式传播,小说作者作为受传者则具有接收多种传播渠道的可能,或者是阅读戏剧作品,或者是观看戏剧表演,或者是亲友议论,或者是道听途说,如此则戏剧信息本身存在真实、错位或者扭曲的状况,那么在传播过程中也会产生相应的效果。三是与戏剧文化环境相参照,在根据小说信息说明当时戏剧生态时,必须与更具有纪实色彩的戏剧文化文本或实物相对照,才能够有效证明戏剧信息传播的时代性。如小说《海上繁华梦》(出版时间在 1903—1908 年间)后集第十回《轧热闹梨园串戏》描述了妓女串戏的现象。串戏即为粉墨装扮、登台演剧,自演剧职业化之后,因其技术要求较高,近代妓女很少串戏,则此小说家言就需要相关文献加以验证。1909 年出版的《图画日报》中《上海曲院之现象·我侬试舞尔侬看》(251 号-7 页)记载:"沪妓自林黛玉、花四宝等,以唱戏月得包银甚巨后,纷纷皆学串戏,冀步林妓等之后尘,于是胡家宅群仙女戏园每月必有客串登台奏技,虽生旦净丑不一,然究以生旦为多。"说明上海确实曾经一度有妓女串戏之风习。《上海鳞爪·翁梅倩沿街卖唱》亦云"三十年前,翁在安康里为妓……后在四马路胡家宅群仙髦儿戏馆唱戏,饰须生一角,颇得顾曲家赏识",[①]亦可为之佐证。而林黛玉、花四宝、翁梅倩诸人恰好皆在小说此回书中提到,则可证小说所述具有相当程度的历史真实性。

综上所论,在戏剧传播学的理论构建中,小说作为戏剧信息传播的"软媒介"是戏剧传播媒介研究不可或缺的内容,它反映了具有文本和表演双重属性的戏剧作品参与传播活动的丰富性和复杂性,体现了戏剧信息充分融汇于小说符号体系的灵活性,也对戏剧受传者如何全

① 郁慕侠《上海鳞爪》,沪报馆,1933。

面接收文化生活中的戏剧信息提出了更新更高的要求。

第二节 《品花宝鉴》与戏剧传播

《品花宝鉴》是我国第一部以优伶为主人公来反映梨园生活的长篇小说,作为一部长篇小说,《品花宝鉴》情节有相当程度的虚构性。但由于作者陈森本人对梨园戏场有着浓厚的兴趣,曾常年流连于歌楼舞馆之间,对于当时的戏剧活动相当熟悉。我们能够以此书为媒介,在比对清代文献对戏剧的记载之后,窥得清代中后期、主要是道光年间北京地区的戏剧生态,较为全面地了解这一时期的梨园内幕、戏剧变迁以及伶人与士大夫交往的情况。

《品花宝鉴》是清末道光年间的小说,其成书年代虽至今仍有争议,一般根据清代杨懋建《梦华琐簿》中的记载"《宝鉴》,是年仅成前三十回,及己酉少逸游广西归京,乃足成六十卷。余壬子乃见其刊本。戊辰九月掌生记"。[①] 认为《品花宝鉴》成书于 1837—1849 年,且于 1837 年已成三十回,相隔 12 年之后又成三十回,最终在 1849 年定稿。其书叙写京都士大夫同优伶之间往还之事,描述了彼时北京城的戏剧生态面貌。其书自草成时起,便陆续经借读、传阅、手抄的形式广受关注,陈森自称借阅者"接踵而至,缮本出不复返,哗然谓新书出矣"(《品花宝鉴序》),刻版发行后不胫而走,被目为狭邪小说之先导,获得了良好的传播效果,与之相应,其书所描写的大量戏剧信息也借之广为传播,成为以小说为媒介传播戏剧的成功范例。

一、戏剧本体传播

所谓戏剧本体传播即指在传播媒介中直接针对戏剧本体内容(包括作品文本与舞台表演)所进行的传播。在小说这一特殊媒介中,戏剧的本体传播既包括戏剧作品文本,也包括小说对戏剧表演的形象化

[①] 杨掌生《梦华琐簿》,见张次溪编纂《清代燕都梨园史料》正续编上卷,中国戏剧出版社,1988,页 350。

描绘。

（一）文本本体传播。《品花宝鉴》中引用记载了大量的戏剧本体内容，主要有以下形式。

1. 剧出名目。戏剧剧出的名目是戏剧最具有本体特色的外在表征，小说中叙及的剧目数量多寡、质量高低实际上代表了小说对戏剧信息的传播能力。在《品花宝鉴》中，先后提到了130余个剧目，涉及64部戏剧，除了《梨园外史》《戏迷梦》等少数几部自觉传播戏剧信息的作品之外，基本没有其他小说能够与其比肩。在这些剧目中，呈现出明确的信息聚散特征：以雅部传奇为主，加以少量花部乱弹。这与当时的戏剧生态不完全符合，据徐珂《清稗类钞》记载："道光朝京都剧场犹以昆剧、乱弹相互奏演，然唱昆曲时，观者辄出外小遗，故当时有以车前子讥昆剧者。"①这显然与陈森本人对雅部的偏爱（曾创作传奇《梅花梦》）是相一致的，同时，也与小说描写的主要对象是擅演雅部的戏班男旦有关。另外，从剧目的分布看，《长生殿》显然是出现频率最高的作品，小说提及的出目多达十七出，远过于《西厢记》《牡丹亭》等传统经典，体现出对于本朝经典的认同。

2. 曲文片段。《品花宝鉴》中所传播的曲文片段有两种形式，一是单句片语，一是完整单出。单句片语较为常见，或见于日常谈论，或见于酒令字谜，或见于唱曲演剧，如第三十五回等；就所本剧目而言，以《西厢记》《长生殿》最多，《牡丹亭》《玉簪记》居次，足见戏剧传播中的经典效应；值得一提的是，第四十三回中载有陈森所撰《梅花梦·入梦》一出的两支曲文，虽然有敝帚自珍之嫌，但也确实是除剧本现存原稿石印本外的唯一留存，且曲词不尽相同，亦可为传播校勘之用。完整单出则比较少，《品花宝鉴》第四十一回中家班演唱《访翠》《眠香》两出共十一支曲文，皆出《桃花扇》，是为唯一例证，也可见出对于本朝经典的推重之意。

（二）表演本体传播。小说出于情节描写的需要和作者个人偏

① 徐珂《清稗类钞》第37册《戏剧》，商务印书馆，1918，页5。

好,在文本中对戏剧表演的方式和内容进行形象化描述,是为小说中所反映的戏剧表演本体传播的现象。《品花宝鉴》既以北京优伶为主要写作对象,则不可避免会涉及对表演的刻画,小说开篇第一句即云"京师演戏之盛甲于天下"(第一回)①,又借魏聘才之口引述外省人"要看戏,京里去"的俗语(第三回),即已点明其必要性。依书中所述表演传播者而言,可分为优伶、家班、士人三类。

1. 优伶表演。优伶亦即职业演员,是戏剧表演传播的主要参与者,其传播戏剧的方式、内容和质量决定了戏剧传播的基本走向。在《品花宝鉴》中,优伶表演传播主要体现为剧场表演、堂会表演和社交表演三种形式。小说中虽多次写到戏园观剧,但对表演本身的描述几乎付之阙如,只是约略提到表演的作品包括《三国演义》《南浦》《拾金》《嫖院》《女弹词》《独占》等剧出,没有太多戏剧本体信息,这主要是因为小说所描写的人物意不在此,恰如优人自己所说:"……二联班是堂会戏多,几个唱昆腔的好相公总在堂会里,园子里是不大来的。"(第四回)因此,基本可以置之不论。堂会戏向有假座饭馆、戏园、会馆和私人宅院之分,《品花宝鉴》主要描写了姑苏会馆、徐氏怡园、华氏西园三次堂会表演,包括一次联锦班和两次大成班(即集合多个戏班的出名演员共同出演)的演出,剧目除经典的昆曲折子戏外,还有特意编排的新戏和体现演员群体特色的《秦淮河看花大会》《峨眉山群仙大会》等。戏剧表演本体传播在小说中主要表现为两个角度:一是相对客观的静态描述,一是较为主观的受传感受。前者如描写表演《杨妃入蜀》(第二十五回):

> 先是国忠伏诛,陈元礼喻以君臣之义,六军踊跃。明皇幸峨嵋山与妃登楼,自吹玉笛,妃子歌《清平》之章,命宫人红桃作《回风》之舞,供奉李龟年弹八琅之音,缥缈云端中,飞下些彩鸾丹凤。只见董双成、段安香、许飞琼、吴彩鸾、范成君、霍小玉、石公子、阮

① 陈森著,孔翔点校《品花宝鉴》,中华书局,2004 第 1 版。下同。

凌华等八位女仙,霞裳云碧,金缕绡衣,御风而来;又有无数彩云旋绕,扮些金童玉女,歌舞起来,峨嵋山是用架子扎成,那八位女仙一并站在山顶,底下云彩盘旋,天花灿烂,又焚些百和、龙涎,香烟缭绕,人气氤氲,把一座戏台,直放在彩云端里。

后者如写华府内二优同演《惊梦》(第二十五回),又如写到梅子玉初次观赏杜琴言的演出体验(第六回):

幸亏听得他唱起来,就从"梦回莺啭",一字字听去,听到"一生爱好是天然"、"良辰美景奈何在"等处,觉得一缕幽香,从琴官口中摇漾出来,幽怨分明,心情毕露,真有天仙化人之妙。再听下去,到"一例、一例里神仙眷,甚良缘,把青春抛的远",便字字打入子玉心坎,几乎流下泪来,只得勉强忍住。再看那柳梦梅出场,唱到"忍耐温存一晌眠",……子玉……魂灵儿倒像附在小生身上,同了琴官进去了。

无论是概括戏剧表演之情态,或者是描述受传者之审美体验,都属于戏剧表演本体传播的内在环节。

2. 家班表演。《品花宝鉴》中描述了华府之八龄班,乃是正式的男旦家班,其来源不一,"有几个是家童教的,有几个是各班选的"(第十一回),有专门的教师授曲,主要供社交饮宴、家居自娱之用,小说中称其"逢赴席总跟出来"并随身备有"行头"(第二十五回),则是以扮演为业的家庭戏班。同时,华府中还有一个表演群体——"十珠婢",都"会唱会弹"(第五回),并曾联袂清唱《桃花扇》中的两出戏(第四十一回),其间能吹打,有接唱、合唱,颇似居于内院、以清唱为主的女家班。两者表演剧目均为昆曲折子戏,八龄班则时或有《群仙高会》一类点缀社交气氛的场面戏。

3. 士人客串。《品花宝鉴》中所描绘的士人包括身负职位或功名的官员士子、出身缙绅的公子哥和颇有才学的一般文人,皆为当时好

戏之风濡染，时作清唱娱情或扮演悦目。清唱以昆曲曲文为主，如徐子云与其门客弹唱《梅花梦》两支曲词(第四十三回)。演戏则要求较高，讲究粉墨登场、身段口白，故串戏常常夹杂于职业戏剧演出之中，以求行头、伴奏、配角一一齐备。《品花宝鉴》描述了两种串戏：一是士人饮宴观戏班演戏，即兴串演《独占》《活捉》；一是士人逢堂会戏即兴串演《活捉》。演出中既有"种种不在行"、惹人哄笑，也有"精于此事"者之穷形尽相："但听得手锣响了几下，冯子佩出来，幽怨可怜，喑呜如泣，颇有轻云随足，淡烟抹袖之致。纤音摇曳，灯火为之不明。"博得"居然像个好妇人"、"压倒群英"之赞(第三十回)。

二、戏剧文化传播

如果把文化整体视为一个大的循环传播系统，则小说作为其中一个环节，既是社会文化信息的受传和反馈者，又是文化的传播者，戏剧文化自然同样如此。《品花宝鉴》以士优关系作为描写重心，既是当时北京城戏剧文化的真实写照，也在历时的角度上传播了以本体文化和风俗文化为主体的戏剧文化信息。

戏剧本体文化信息，指剧场、戏班、演员、剧种等属于戏剧艺术本体的信息。在《品花宝鉴》中，主要表现了演员的命运，兼及戏班和剧场。

《品花宝鉴》中涉及的戏剧演员主要是昆曲男旦。清代男旦盛行，至于当时戏剧表演中以男性扮演女性角色则更为普遍，不但专业的戏剧演员如此，串客亦然。第三十回冯子佩与魏聘才同唱《活捉》，冯子佩扮的阎婆惜让华公子感叹："奇怪！居然像个好妇人，今日要压倒群英了。"而冯子佩也很习惯于众人对他的品评，可见当时男扮女装蔚然成风，无论是表演者还是观众都习惯了这种演剧方式。

这些男旦的出身，第一回《曲台花选》中记载袁宝珠、苏惠芳、陆素兰、金漱芳、林春喜是苏州人，李玉林、王兰保、王桂保则来自扬州。魏聘才说及杜琴言的身世："京里有个什么四大名班，请了一个教师到苏州买了十个孩子，都不说十四五岁，还有十二三岁的，用两个太平船，

由水路进京。教师叶茂林,是苏州人。"可见"四方歌曲必宗吴门,不惜千里重赀致之,以教其伶伎,然终不及吴人远甚"①。京城一流的昆曲演员,还是多以出身昆曲诞生地的演员为主,教习亦是如此。

这些演员的家庭背景大多未提及,特别注明的只有两位:苏惠芳本为官家子,有"因漂泊入梨园"语;杜琴言入梨园也非本意,对于被迫成为伶人始终耿耿于怀。反过来可以猜测,其他的演员若非梨园世家,就是因出身贫苦而入行。当时戏剧伶人的地位依然很低,"在封建士大夫眼中还以为伶人是贱业,伶人也可能自以为从艺是贱业"②。身世清白的子弟若非遭遇特殊情况,是绝不愿入行的。

演员跟着师父学艺,在出师之前,其收入交账给师父,没有人身自由,演出等大小事宜也都得听从师父的安排。书中第十八回提到"大凡做戏班师傅的,原是旦角出身,三十年中便有四变",即是当时普通男旦的一生写照:少年时以丰姿美秀为人钟爱;年龄稍长,便只能依靠在台上扭捏作态来吸引观众的注意;待30岁过后不能再继续唱戏,便买些孩子当起了师父,靠压榨徒弟讨生活;待到时运退了,只能到戏班打杂,处境大多十分悲惨。一般而言,一旦进入梨园后,即使出师,其身份也不会变成良家子。

除了靠曲艺在舞台上取悦观众,男旦还必须外出与人交往应酬。至于应酬的内容因人而异:十旦因自身修养较好,交往的大多如徐子云、梅子玉这样的文人名士,应酬的内容也多为吟诗作对的风雅之事;条件较差的蓉官、二喜、黑相公之流,色艺稍逊又不知自爱,只能靠巴结老斗、以皮相侍人。第八回李元茂去戏园看戏,一群小旦蜂拥而上,争着要伺候他上馆子。至春阳馆后,二喜又是"敬皮杯",又要跟着李元茂回家"伺候他",无非就是想讨点好处,一听说李元茂没钱立刻就翻了脸;故而遇到奚十一这样为人卑劣却出手阔绰的人,同为男旦,杜琴言、苏惠芳之辈避之唯恐不及,不少相公却极力讨好,这也跟个人自身的生存境遇有关,不可一概而论。又有如林珊枝这样的家班演

① 徐树丕《识小录》,转引自陆萼庭《昆剧演出史稿》,上海文艺出版社,1980,页34。
② 张发颖《中国戏班史》,学苑出版社,2003,页115。

员,虽然一时得宠,却总在担心自己的地位何时就被他人所取代。这些男旦演员的物质生活,比起底层的平民显然是好上许多。第三回魏聘才看到戏房门口的几个小旦,"身上的衣裳却极华美:有海龙,有狐腿,有水獭,有染貂";蓉官则是"耳上穿着一只小金环,衣裳华美,香气袭人";苏惠芳的家,更是"一并五间……(春航)见上面挂着八幅仇十洲工笔《群仙高会图》,两边尽是楠木嵌琉璃窗,地下铺着三蓝绒毯子……"。种种摆设丝毫不比大户人家逊色,但比起良家子,其精神上的苦闷是显而易见的。

 以主人公杜琴言的遭遇为例,首先,在没有出师前,他被当作师父的摇钱树。即使后来师父死了,师娘依旧咬住他不放,希望靠他在华公子那里获得可观的经济收入。其次,琴言因其性格执拗而得罪魏聘才和奚十一,受到种种侮辱,却无自保之法,唯有负气垂泪而已。再次,进入华府后,虽不得华公子的宠爱,华公子却始终将其当作私人财产的一部分,不允许他与外界有过多的接触。如果没有徐子云为其出师,他不可能得到一个相对自由的人生。而作者唯有动用前世今生之说,让屈先生收他为养子,才算让他重新获得了良家子的身份。其他诸旦亦是如此,他们能够脱离伶籍,开店铺自食其力,靠的也是徐子云、华公子不计成本的帮助。可以说,大部分的男旦在得不到贵人帮助的情况下,多半只能一辈子过"低人一等"的生活。

 除此而外,书中还反映了戏剧风俗文化信息,包括与戏剧信息相关的社会交往、娱乐生活、文学艺术等文化内容。因此,单就《品花宝鉴》一书而言,就已经囊括曲运隆衰之变迁、优人戏班之遭际、家居自娱之品赏、文人优人之遇合、戏园剧场之哄闹等各种与戏剧相关的文化生活内容。

三、戏剧评议传播

 《品花宝鉴》中,作者陈森借书中人物之口做过大量的戏剧批评,这些批评也可以看作是清代中后期文人戏剧批评的参考。

 这些戏剧批评,一类是针对戏剧文本的。如第四十一回,华公子

与华夫人游春,叫侍女们唱《桃花扇》中的《访翠》《眠香》二折,对此两人发表过诸多评论。华公子品论【㺯山月】、【锦缠道】两支:"这曲文实在好,可以追步《玉茗堂四梦》,真才子笔。"华夫人则认为"以后唯《红雪楼九种》可以匹敌,余皆不及。"【前腔】一支,华公子道:"这'司空见惯也应羞'之句,岂常人道得出来?"夫人则说:"与'今番小杜扬州'一句,真是同一妙笔。"

华夫人又论"《牡丹亭》的《游园惊梦》,可称旖旎风光,香温玉软。但我读曲时,想那柳梦梅的光景似乎配不上丽娘。"对此华公子也表示赞同。当代人一致认为《牡丹亭》中最光辉耀眼的人物形象是杜丽娘,看来清代中后期持这种观点的已大有人在。

另一类是针对戏剧演唱的。

同样是第四十一回,华夫人针对花珠不服评判结果,指出"你想要显己之长,压人之短,添出些腔调来,此所谓戏剧,非清曲。清曲要唱得雅,洗尽铅华,方见得清真本色。你唱惯了搭白的戏剧,所以一时洗不干净。"可见当时的文人依然有重清曲而轻剧曲的心态,认为剧曲"是俗乐,是卑贱的伶工们演唱的。"[①]这显然带有士大夫阶层的审美偏好。明初魏良辅在《曲律》中有言曰:"清唱,俗语谓之'冷板凳',不比戏场藉锣鼓之势,全要闲雅整肃,清俊温润。其有专于磨拟腔调,而不顾板眼;又有专主板眼而不审腔调,二者病则一般。惟腔与板两工者,乃为上乘。至如面上发红,喉间露筋,摇头摆足,起立不常,此自关人器品,虽无与于曲之工拙,然能成此,方为尽善。"[②]可见文人对于清唱的偏好是颇有传统的。

当然,华夫人对于华公子提出的:"至于那《元人百种曲》只可唱戏,断不可读。若论文采词华,这些曲本只配一火而焚之。偏有那些人赞不绝口,不过听听音节罢了,这个曲文何能赞得一句好的出来?"作出了一个颇有建设性的回答:"我想从前未唱时,或者倒好些。都是唱的人要他合这工尺,所以处处点金成铁。不是我说,那些曲本,不过

① 陆萼庭《昆剧演出史稿》,上海文艺出版社,1980,页71。
② 魏良辅《曲律》,见《中国古典戏剧论著集成》五,中国戏剧出版社,1959,页6。

算个工尺的字谱,文理之顺逆,气韵之雅俗,也全不讲究了。有曲文好些的,偏又没人会唱。从那《九宫谱》一定之后,人人只会改字换音,不会移宫就谱,也是世间一件缺事。"戏剧史上著名的"汤沈之争",其争议焦点正是在于格律和曲词哪一个更重要。王骥德有言:"词隐之持法也,可学而知也;临川之修辞也,不可勉而能也。大匠能与人规矩,不能使人巧也。其所能者,人也;所不能者,天也。""二公譬如狂、狷,天壤间应有此两项人物。不有光禄,词硎弗新;不有奉常,词髓孰抉?倘能守词隐先生之矩矱,而运以清远道人之才情,岂非合之双美者乎?"①吕天成亦说过:"沈宁庵崇尚谐律,而汤义仍专尚工辞,二者俱为偏见。"②后世的戏剧评论家也大多持这种观点,格律和曲辞同样重要,"兼美"才是一个戏剧剧本最理想的境界。

第五十回中,春喜与诸旦就南北曲演唱的问题有过非常深入具体的讨论,碍于篇幅这里不再复述。可见作者陈森对于戏剧演唱颇有研究。

第三类是针对不同声腔之间的对比、品评的。

第四回作者就曾借湘帆之口表达了一番他对花雅二部的理解:"我听戏却不听曲文,尽听音调……(昆腔)声调和平,而情少激越……即如那梆子腔固非正声,倒觉有些抑扬顿挫之致……一腔惋愤,感慨缠绵,尤足动骚客羁人之感。"虽然《品花宝鉴》中整体还是倾向昆曲雅部,但这番评论至少可以证明,已经有文人开始意识到花部并非只是淫声,也有其自身的审美价值。

作为一部描写清代梨园的世情小说,《品花宝鉴》虽不能等同于历史真实,但完全可以作为研究清代中后期戏剧生态的有力佐证。当时流行的戏剧剧目、演员——特别是昆曲男旦的生活状态,文人对于前代戏剧的批评,以及戏剧演出实况,都得到了较为真实的艺术还原。以此为参考,我们对于清代中后期的戏剧生态有了更具体而直观的认识。

① 王骥德《曲律》,见《中国古典戏剧论著集成》四,中国戏剧出版社,1959,页35。
② 吕天成《曲品》,同上书,页201。

第三节 《海上繁华梦》与戏剧传播

《海上繁华梦》(以下简称《繁华梦》)是狭邪小说代表作之一。作者孙家振,字玉声,号海上漱石生,别署警梦痴仙、退醒庐主人,1863年生于上海官宦家庭,一生酷爱京戏,常流连于"三雅、南丹桂、同桂、丹凤、宝丰、丹桂、金桂等当时著名茶园"①。光绪十九年(1893)《新闻报》初创时,孙被聘为编辑部主笔,几年后又先后在《申报》《舆论时事报》等处任主编。光绪二十四年(1898)七月十日他自办《采风报》,二十七年(1901)三月又首创《笑林报》,而后几十年里,先后自办和主编了《新世界报》《大世界报》《繁华杂志》《梨园公报》《七天》《俱乐部》等报刊,并开办上海书局,是清末最重要的报人之一。早在光绪十七年(1891),孙家振就完成了《繁华梦》初集二十一回的创作,却因其在报刊上连载小说的理念尚不为同行接受,一直未能找到合适的发行途径。直到他自办《采风报》与《笑林报》,在以文会友的同时兼发个人作品,《繁华梦》才在光绪二十四年(1898)7月以免费随《采风报》附送的形式首次刊行,光绪二十七年(1901)又随《笑林报》免费附送,成为畅销一时的作品。该书原题《绣像海上繁华梦新书》,先后有初集、二集、后集共100回,题曰"古沪警梦痴仙戏墨"。作者在《初集自序》中说:"仆自花丛选梦以来,十数年于兹矣,见夫入迷途而不知返者,岁不知其凡几。"②意在通过描写海上欢场的人情世故,教化沉溺者迷途知返,所言所记,多可与当时的社会现状相互印证。其友古皖拜颠生在《〈海上繁华梦〉新书初集序》中有言:"痴仙生于沪,长于沪,以沪人道沪事,自尤耳熟能详。况情场历劫,垂二十年,个中况味,一一备尝,以是摹写情景,无不刻画入微,随处淋漓尽致。"可见《繁华梦》之长,最在一个"真"字。而作者本人对戏剧的热爱、对戏剧活动的关注,也在此书中体现得淋漓尽致。

① 《中国戏剧志·上海卷》,中国 ISBN 中心,1996,页 847。
② 孙家振《海上繁华梦(上)(下);续海上繁华梦(上)(下)》,江西人民出版社,1988。下同。

孙家振一生所撰文字，不少都和戏剧有关，如办《笑林报》时所撰的《沪上名伶好戏溯源记》，宣统二年(1910)在《图画日报》上连载的"三十年来上海伶界之拿手戏"，民国十年(1921)刊登于《新声杂志》的《三十年来上海剧界见闻录》，民国十二年(1923)刊登于《心声》的《沪堧菊部拾遗志》，民国十七年(1928)《戏剧月刊》上收录的《上海戏园变迁志》《梨园旧事鳞爪录》、《梨园公报》收录的《上海百名伶史》等，所写皆来自他几十年在梨园亲自经历的见闻感悟，于今日看来皆是极其重要的历史资料。除了撰稿，孙家振还热衷参与戏剧相关的机构，曾开办戏院，经营过歌舞台、新新舞台、乾坤大剧场，文明戏盛行时又办过启明新剧社。民国元年(1912)上海伶界联合会成立时，孙家振被聘为榛苓小学校长，此后为伶界办学多年，颇受艺人们敬重；后又与冯子和一起任伶界联合会教育部主任，可说是清末民初戏剧界的风云人物之一。《海上繁华梦》作为孙家振耗费心血最多，又最广为人知的小说作品，情节虽为虚构，于社会背景展示却处处可见历史真实，对清末民初上海的戏剧活动，也可说是一次全方位的展示。较之其他狭邪小说，信息量更为集中，真实性也更为可靠，是考察戏剧传播的一个极有价值的研究对象。

以连载形式面世的《繁华梦》后出版成书，初集、二集有光绪二十九年癸卯(1903)上海笑林报馆排印本、光绪三十四年戊申(1908)上海商务印书馆排印本。后集有光绪三十二年丙午(1906)上海笑林报馆校勘本(大开本)。因出版后大受好评，作者又追写了原题为《绘图续海上繁华梦》的《续海上繁华梦》(以下简称《续梦》)初集、二集、三集共100回，由上海文明书局出版发行，初集三十回民国四年(1915)六月初版，二集民国五年(1916)年二月初版，三集分上下集，民国五年八月初版。续书标"警世小说"，与前书内容相衔，叙事风格统一，完全可以与前书视为同一作品。

一、《海上繁华梦》中的戏剧本体传播

戏剧的本体传播，指在传播媒介中直接针对戏剧作品或表演的传

播。《繁华梦》和《续梦》共两百回,篇幅长、内容多,描绘的人物群体又与戏剧息息相关,其中包含了大量对戏剧文本的记载和对戏剧表演的描述。

在戏剧文本传播方面,其书介绍了当时流行的剧目、剧种等内容。

《繁华梦》并《续梦》中出现的剧目名有三百多个,其中,京剧剧目独领风骚,京剧折子戏、全本大戏及新编剧是剧场演出绝对主流,这与早期《花月痕》《品花宝鉴》等狭邪小说中推崇昆剧的情况大相径庭。以《繁华梦》第二回中出现的丹桂戏园戏单为例,当晚的演出剧目,按顺序分别为:

小九龄:《定军山》

飞来凤、满天飞:《双跑马》

三盏灯、四盏灯:《少华山》

汪笑侬、何家声:《状元谱》

周凤林、邱凤翔:《跪池三怕》

七盏灯:《珍珠衫》

赛活猴:《全本血溅鸳鸯楼》

七出剧目,除了《跪池三怕》出自昆剧的传统剧目《狮吼记》,其他包括压轴和大轴戏在内的剧目皆为京剧,正印证了观众的审美转变。事实上,自光绪十六年(1890)年底苏州昆班结束了三雅园的演出后,纯粹的昆班基本上退出了上海舞台,只能以京、昆合演的形式延续昆剧的生命。[①] 丧失了中下层观众的昆剧,除了在以京剧演出为主的剧场见缝插针之外,更多的是依靠一批经典折子戏及唱段,在相对文人化的场合求生存。一批文化层次较高的观众,如小说中的杜少牧,仍对昆曲青睐有加,认为昆曲自有其独特的魅力,与京班各戏不同;同时,妓女在堂唱及书场演唱时,也还会选取昆曲中经典的折子和唱段。但其地位与清前中期已不可同日而语,并几乎完全丧失了创新的活力。

① 陆萼庭《昆曲演出史稿》,上海教育出版社,2006,页302—307。

与之相对的是,上海的京剧为了拉拢更多观众,在剧目的推陈出新上力求突破。小说中大量关于全本戏、连台本戏的记载,是这一社会现象的直观反映。尽管《清稗类钞》评价全本戏"专讲情节,不贵唱工,惟能手亦必有以见长。然以论皮黄,则究非题中正义也"①,认为这样的演出形式不能展现京剧的精髓,但外行亦能看热闹的演出形式,显然更适应上海观众求新求奇的观剧心理。

连台本戏指连日接演整本大戏,这种演出形式,既能发挥各个演员的技术特长,更能靠丰富的剧情和精致的舞台布景,在一定时段内吸引大批稳定的观众群。例如,书中谢幼安丧妾后,平戟三为使他排解愁闷,邀他来上海看戏,其中有"玉仙戏园赵如泉、三麻子排的全本《三门街》,恰好从第一本起,每夜连台接演,共有三十二本之多,看全他便须三十二夜",众人只好每晚哪处都不去,轮流请他在玉仙观剧。幼安后又被子靖请去看春仙戏园汪笑侬排的《党人碑》《瓜种兰因》《桃花扇》,邱凤祥、夜来香排的《笑笑笑》各戏,更被鸣岐接去看丹桂夏月润、夏月珊、小子和、林步青新排的全部《女君子》,与孙菊仙、七盏灯、小子和、小保成的《儿女英雄传》,竟至不能动身回苏。幼安因此自嘲:"旁人见了宛似入了魔道一般。"②可见普通观众对于连台本戏的追捧。

同时兴起的还有时装新戏,其特点是"专取说白传情,绝无歌调身段","不嗜歌者视之,如真家庭,如真社会,通塞其境,悲喜其情,出奇新生,足动怀抱。是以自东瀛贩归后,所在流行,感动人心,日渐发达,是亦辅助教育之一种"。③这类剧引进西方的表演观念,从舞美到演出,都力求营造出真实的效果。观众对于一出新戏演得是否出色的评判标准,也多会从"真"字出发。《繁华梦》第十五回中张家妹称赞《铁公鸡》"各人扮长毛,真是再像没有,再好没有",便是一例。因当时的时装新戏,其创作意图往往是为了教化民众,推动了一时风气,故这类

① 徐珂《清稗类钞》,中华书局,1984,页5022。
② 孙家振《海上繁华梦(下)》,页828。
③ 徐珂《清稗类钞》,页5025。

戏也很受作者孙家振的推崇。考虑到小说的受众与戏剧的受众并不能完全重合,作者在写到与新戏相关的情节时,常常会详细介绍一番。如写丹桂上演《蹩脚大少》,便安排幼安询问此为何戏,通过少牧之口将故事梗概介绍了一番,又赞此戏"虽是空中楼阁,但在上海演唱,颇能唤醒世人"。《续繁华梦》第一集第五回,幼安来沪,赴新舞台观看全本新戏《黑籍冤魂》,更是花了数百字的篇幅,将全本剧情从头至尾转述了一遍。这种近似"软广告"的描述,无疑能促使一批读者转化成这些剧目的观众,也使原始的演出剧情通过文字得以流传。

值得注意的是,尽管昆剧在花雅之争中落败,但其对整个戏剧界潜移默化的影响力不容小觑。《续繁华梦》三集第二十三回写蝶花社在中秋夜演出全本《广寒宫》,即灯戏《唐明皇游月宫》,就提及该剧剧情取自昆曲前半本《长生殿》,从《选妃》一幕做起,有《定情》《赐盒》《鹊桥》《密誓》《絮阁》《小宴》等种种关目。事实上,灯戏最早也是由昆班兴起,后逐渐为其他剧种学习的。尽管该剧演出时"剧中人皆穿宽袍大袖",表演也极其低俗不堪,与昆剧追求的意境大相径庭,我们仍可将其作为昆剧经典剧目《长生殿》的一个传播实例。

除了京、昆二剧,梆子戏也拥有广阔的观众市场。《繁华梦》第三回中提到了一批有名的梆子戏演员及他们的代表剧目:

> 锦衣道:"梆子班中花旦,出名的本来最多。我在京里头的时候,除余玉琴供差内府以外,尚有灵芝草、紫才子、福才子等好几个人。看来一个人有一种擅长的绝技,譬如《新安驿》等花旦带武的戏,自然十三旦、灵芝草为最;《畬塘关》《演火棍》等武旦带花的戏,自然是余玉琴;《春秋配》《少华山》等花旦带唱的戏,自然是响九霄;那《关王庙》《卖胭脂》等风情绮旎、班子里人说全看跷工的戏,京中自然算福才子。如今若使七盏灯进京,只怕也算得他了……五月仙不曾到过京中,从未见过。但看那新闻纸每日告白上面登的戏目《南天门》《烈女传》《红梅阁》《火焰驹》等,惨戏居多,大约是青衫子兼唱花旦,如水上飘一般……"

除了这些主流剧种,还有一些地方戏也在上海寻到了落脚点。如《繁华梦》二集第二十回,老旗昌堂子的广东妓女,唱的就是《狡妇窝鞋》《香山得道》等地道广东戏。由于方言不通和审美差异,这些剧种的受众仍局限于来到上海的当地人。书中少牧曾评价广东戏"那大钹比大锣还大,击得聒耳乱鸣",显然这也是以作者孙家振为代表的一批本地观众的直观感受。但总体来说,清末民初的上海戏剧,还是呈现出了一片京剧主唱、百家争鸣的欣荣气象。

在《繁华梦》的最终回"百回书总结繁华梦,一本戏演出过来人"中,作者利用书中的一个人物,将众人在上海的游历之事,编了一部新戏,并收录了其全四十六出的名目。这部戏其实正是作者所撰的剧本《花花世界》,四十六出名目皆出自现存的京剧剧名,可谓独具匠心。为了让读者能够确实了解每一出关目的内容,作者借剧种人物之口相互问答,对一些不为人熟识的剧目名进行解释。如《于中取事》,就是全本《借东风》的化名;《万花献瑞》就是《富贵长春》;《叹骷髅》乃《全本蝴蝶梦》第一场梆子戏老生正戏,京班、昆班俱有等。又如,关于第五出《小夜奔》的关目由来,书中如此介绍:

> 志和道:"《小夜奔》那个小字,借得狠是贴切。院本这一出戏系林冲夜奔黄阿渡,不知戏园中何以要加个小字?"敏士道:"原本《夜奔》,乃武生正戏,童伶学串武生,先串此戏居多。戏目上加个小字,系标明童串之意,别无讲究。"

像这类一出戏同时拥有多个名称,或是出于演出需要而修改原剧名的情况,不是内行恐怕未必了解。几句有心解释,不仅服务了当时的小说读者,更给今人留下了宝贵的资料。

除了剧目,该剧对于角色行当的安排也别具匠心。孙家振对于不同人物当用何种行当演绎如数家珍,比如"武旦"与"刺杀旦"的区别,就借敏士之口如是说:

武旦是京班角色,刺杀旦昆班与梆子班内俱有。昆班演的是《刺虎》《劈棺》《盗令》《杀山》之类,梆子班演的是《大劈棺》《烈女传》《紫霞宫》《红梅阁后本》之类,与武旦微有不同。阿珍有新马路潘少安行刺一场,王月仙有会香里内捉奸一场,应点缀几个筋斗,故用刺杀。颜如玉发疯一场,阿素火烧一场,俱须跌扑,亦非刺杀旦不可。因而这两个人须用两种旦角兼串,方能各尽其妙。

寥寥数语,既介绍了两种行当在现有剧种、剧目中的分布情况,又举例说明了其各自适用的情节。与之相似的,还有对某角色该用"小丑"还是"开口跳"串演的一段解释:

　　少甫道:"白、姚二人似俱小丑身分,怎用开口跳串?"幼安道:"白吟湘被人打死,姚景桓有久安里跳墙一场与被邓子通枪毙一场,故而先是小丑,后又是开口跳兼串,与颜如玉、阿珍后改刺杀旦同一用意。"

"开口跳"即是武丑,因武丑演员需要擅长念白和跳跃而得名,相较普通的"三花脸"小丑,显然更适合有激烈冲突的剧情表达。小说中不厌其烦地介绍了每一个角色对应何种行当,又对容易产生歧义的选择做了详细的解释,即是作者有意展示自己的"内行",又向那些不甚了解戏剧的读者们做了绝佳的知识普及。同时,在戏剧这一程式化的表演形式中,角色行当的选择与其身份性格密切相关;这出新戏中的出场角色,都曾是《繁华梦》小说中重点塑造的人物,通过将他们放入戏剧演出的情境,用角色行当对他们进行"再定位",能够使读者更清楚地了解作者对这些人物的褒贬。

　　用戏剧作为小说的结尾并不罕见,狭邪小说早期代表作之一的《花月痕》,即是以一场梦中的戏剧演出,尽书作者对人生悲怆的独特体验。《繁华梦》在继承的基础上,以戏剧之长,尽小说之意,可见两者能相互为用,对彼此的传播起到更好的推动作用。

同时,戏剧本体传播的另一重要内容是表演传播。清末民初时期,由于科技尚不发达,很难保留下戏剧表演的影像。由于图像资料的匮乏,对于演出实况的文字记录就显得弥足珍贵。《繁华梦》充分发挥了小说的体裁优势,用大量细致、形象化的语言,为读者描绘了一幅幅生动的戏剧演出场景,这种描写实质上已经构成了戏剧本体传播。这些表演,根据表演者的身份,可分为以下三类:

(一)职业演员的表演

至《繁华梦》成书的清末民初时代,上海已成为中国南方的戏剧中心,大批专业演员在此汇集,戏园演出不分昼夜,同行之间既相互竞争,又互相学习,极大地促进了表演水平的质量。

其时,到戏园看戏,尤其是看夜戏,成为上海人最普遍的娱乐方式之一。戏园一般也将好戏码、名角儿安排在晚上演出。以小说第二回丹桂戏园夜间的演出为例,所提到的演员三盏灯、四盏灯、周凤林、邱凤翔、七盏灯,皆是当时名噪一时的演员。作者把自己的观剧体验进行概括后,通过文字传达给了小说读者。如,写三盏灯、四盏灯合演《少华山》:

> 那种悲欢离合情形,难为他年纪虽小,偏是描摹尽致。虽喉音略低,而吐属名隽,举止大方,自与别的伶人不同。况演坟丁的小丑何家声,演陈大观的巾生小金红,演安人的老旦羊长喜,皆是第一等做工。台下边的看客,无一个不齐声喝采。

写周凤林、邱凤翔表演的《跪池三怕》:

> 这夜凤林演的柳氏,凤翔演的陈季常,又是极拿手的戏文,处处能体会入微,神情逼肖,与京班各戏不同。

写七盏灯主演的《珍珠衫》:

> 七盏灯扮王三巧,年纪又轻,品貌又好,衣服又艳,婷婷袅袅,好如凤摆荷花一般……后来,见与小生一千元扮的陈大郎眉来眼去,那种撩云拨雨之态,真令人魂灵儿飞上九天。

熟悉这些剧目或是演员的观众,可以将这些文字结合自身的观剧体验,重新体味演员们的风采;对此不甚了解的读者,通过作者对演出情态描写,和对观众反应的刻画,也很容易就能推想出实际的演出情境。

为了适应上海本地多元的社会文化及南方观众的观剧习惯,海派戏剧演出更注重演员扮相,追求舞美效果,讲究声色刺激。如,传统京剧开打一般用假刀假枪,即使偶用真刀,也舞而不打,危险性尚不很高。到清光绪年间,上海京剧舞台受广东班影响,又吸收梆子武戏火爆勇猛的特点,开始引入真械武打[①],这一点在《繁华梦》多有体现:第十五回中少牧与如玉在天仙茶园观看新戏《铁公鸡》,其时戏台上"官兵与长毛开仗,多用真刀真枪。最险的是那些彩头,也有刀劈入背内的,也有枪刺在肚上的,也有朴刀砍入面门的",竟使胆子小些的人看了觉得害怕。这种演出在刺激观众、夺人眼球的同时,危险系数极高,稍有不慎就会使演员当场出彩。但为了拉拢客源,也为了向观众展现自己与众不同的技艺,仍有许多演员热衷于挑战高难度的演出。《繁华梦》三集二十八回描写夏月润演出《花蝴蝶》,为了显示与别人不同,不但多钻一个外国纸圈,更要多跳五张台子。书中描述那五张台子"每张一尺多阔",比别人竟要多跳五六尺光景,夏月润却能不慌不忙一跳便跳了过去,可见其721人胆大。尽管这种对感官体验的过分追求,使得当时的武戏表演偏离了传统戏剧含蓄、程式化的审美特征,但观众对于演出刺激性的需求,促使演员为在竞争中高人一等而努力提高自身的技艺,也起到了相当大的积极作用。

除了演员,上海的戏剧演出对舞美效果也力求华丽、新颖。书中写南市新舞台所演剧目,使用背景彩片,极其精巧。演《长坂坡》,背景

[①] 《中国戏剧志·上海卷》,中国 ISBN 中心,1996,页 400。

画片乃山涧树木之类,"那山中竟能容人出入,真有嵌空玲珑之妙";中有甘夫人投井一场,"台上设以井栏,台下开有空穴,故此一经投入,即由空穴而下,宛如真井一般,观者无不抚掌";演新戏《黄勋伯》,台上背景"忽而房屋,忽而市廛,忽而旷野",可谓层出不穷;演《黑籍冤魂》,至厅堂卧房等一切画片,俱簇簇生新;大菜馆和妓院城阃各种画景,处处逼肖;坟茔官署,监狱荒丘,俱有背景,使人"尤觉情景逼真,几疑并非是戏"。尽管当代学界对于拥有程式化表演传统的戏剧该不该用实体布景的争议一直存在,但对于当时的观众来说,这种改变无疑是新奇而极具吸引力的,小说中人物对新式舞美的赞叹,实质上代表了当时观众的普遍心理。作为当代人,通过小说中的这些心理描述,也更容易体会属于那个时代的观剧体验。

同时,时人凡遇节庆、婚嫁等重要场合,仍习惯用戏剧活动助兴。小说第二十回记载广肇山庄过盂兰盆节,便请了一班清音在男客厅外演唱昆曲,同时还叫了一个广东戏的戏班子。二集第八回志和、冶之纳妾,则请了一个髦儿戏班,又请了几个相熟的妓女外串。髦儿戏是女戏班的专名,早期指幼女演戏,且多依附于妓家,后逐渐发展为职业的女戏班。① 髦儿戏的堂会演出流程与男班基本相同,由管班的送上戏目,请主人家点了戏,然后便加官开演。如请了妓女串戏,则串戏放在髦儿戏班的演出之后表演。

上海早在同治、光绪年间,工于髦儿戏者就有数家。至光绪中叶,则有群仙戏馆,"日夕演唱,颇有声于时"②。《繁华梦》三集第十回就写了胡家宅群仙髦儿戏园的演出,在参演的女伶中,唱老生的郭少娥、唱净的金处、唱旦的林凤仙,都是当时小有名气的髦儿戏演员。③ 书众人评价郭少娥、金处的戏"最为杰出",又赞林凤仙、花四宝两个花旦,"凤仙婀娜多姿,四宝飞扬荡逸",这应也是当时社会对这些演员的评价。

① 《中国戏剧志·上海卷》,页486。
② 徐珂《清稗类钞》,页5052。
③ 《中国戏剧志·上海卷》,页487。

除此之外,小说还提到上海避暑园中的滩簧场,场中有座位,可泡茶,亦是消夏娱乐的好去处。滩簧是清中叶起流行于江浙一带的曲种,名为滩黄调,初为代言体的坐唱形式,至清末民初,小型戏剧蓬勃发展,各地滩簧也相继仿效戏剧形式,改为化妆登台演出。但书中所写滩簧场中的演出,应还是坐唱。《续繁华梦》一集第十六回提到林步青表演滩簧《新十弃行》,"唱得真是出神入化",几篇改良新赋,"虽是东牵西扯,随口胡诌,却也难为他诌得出来,而且宗旨极正,措语甚谐,仿佛行文家拿到了一个很古板的题目,偏作出一篇新鲜文章,得的是'轻''清''灵'三字妙诀,所以个个爱听,句句入耳"。因演出技艺精湛,到二集第一回时"已在新舞台唱戏,不能外出再唱滩簧"了。从中也能窥见戏剧职业演员的来源之一。

(二)妓女的表演

妓女并非职业演员,但若会唱曲,便在应酬上有了一技之长,如能登台串戏,更有助于提高自己的身价,故戏剧也成了海上妓女必修的功课。《繁华梦》中写阿珍培养雏妓花好好,其中一项,便是"请了一个天津乌师教他留心学曲",因该乌师自己能串戏,又进一步让花好好拜师习戏,动的是"倘能登台客串,必可哄动客人"的念头。对于以色艺侍人的妓女来说,拥有粉墨登场的能力,无疑多了一份被人津津乐道的资本。《繁华梦》二集第二十五回,温少甫在旧书摊上买到两本集评《海上群芳谱》,是一张旧日花榜,"清品"一部榜首的两名妓女,第一名谢湘娥,"尝见其袍笏登场,演《黄鹤楼》《盗御马》诸戏,儿女英雄,殊令人拍案叫绝";第二名李文仙,"时沪上竞尚京腔,聆音者谓菊部中除昔年陈长庚外,得宫音者近惟汪桂芬一人。而词史亦换羽移宫,应弦合节,颇足与汪相埒。每一登场,合座为之击节",皆以能登台献艺为一技之长。

曲艺既是当年评判妓女是否色艺俱佳的标准之一,《繁华梦》在勾勒妓女情态的时候,便少不了要写到她们的戏剧表演。最常见的表演场合,是妓女被叫局后,在席上唱曲应酬,即"堂唱"。堂唱的内容及形式十分多样,或俚曲小调,或戏剧选段,或由妓女自弹自唱,或由乌师

在一旁为其伴奏,不进行装扮,亦不拘于人数:小说中就有花怜怜唱旦,花惜惜唱丑,二人合唱《小上坟》的例子。

优秀的堂唱,能调动起局面上的气氛,如书中写文妙香度得好一口昆曲,"唱了一支《八阳》,真个是穿云裂石之音,合席俱为击节"。楚云的演唱,也被评为"响遏行云,听的人无不喝采"。平戟三叫的吉庆坊遏云楼,唱得曲子更好:

> (遏云楼)自己拉起胡琴,唱了支《空城计》。戟三更要他再唱一支小曲,因又唱了支《满州开篇》,不但回肠荡气,使人之意也消,那哆哆调打得更是圆熟,满座无不击节。

而下面这般别开生面的表演,也是要让在座的客人拍案叫绝的:

> 渔卿叫新房里娘姨端了一张书桌、一把交椅,在靠窗口打横放好,跟局娘姨取出一把纸扇,移过茶碗,放在桌中,渔卿坐将下去,弹动琵琶,唱过开篇,喝了口茶,摇动扇子,表白一番,唱了一回《点秋》。那白口、唱片、手式一切,真与男唱书的一般无二。

这些当然是个案,并非所有人演唱水准都能达到这种程度,书中对妓女小兰的堂唱就这样描述:

> 他年纪虽小,倒是个大喉咙儿,唱了一支《黑风怕》、一支《打龙袍》,虽不十分入彀,也还亏着他不甚脱板。

可见时人对于妓女的曲艺也并不苛求,只要唱得尚可入耳,便算过关。对于串戏的评价标准也大致如此。串戏即是演剧的俗称,在此特指非职业演员装扮后上台表演。《繁华梦》二集第八回,志和、冶之两人在纳妾当日,请了几个相熟的妓女外串,其中金小桃演出《目连救母》,"唱的几声摇板,果然音节苍老,顿挫得神",众人都十分喝彩,并认为

她虽然台步欠些,幸亏此戏没甚做工,何况究竟是个串客,不能责备于他。其实台步台容对戏剧表演是否成功关系甚大,《清稗类钞》谓之"恒为演剧之补助品,不可漠然忽之也"。而观众在此处显得如此宽容,只因他们更关注妓女串戏时的扮相和演唱,并不要求妓女与职业女伶拥有同样的技艺水平。

当然,因自身天赋和努力,拥有较高串戏水准的妓女亦不在少数,且各有擅长的行当。如小说中的金小桃擅串老生;花四宝擅长花旦,她表演的《纺棉花》,几支天津小调"真是清脆异常,那台步也狠从容不迫,看的人喝彩不迭";金菊仙老生、小丑、青衫多会串,并能唱到三四百支曲子,甚至能与串大面的姐姐合演武戏,翻得筋斗,竖得蜻蜓,上得铁条,使得好一柄真刀,打得好一路花拳,并能演唱滩簧,在"上海地面上一时只恐怕没有第二个人",可见其技艺了得。且菊仙本人亦甚为自重,后在《游戏报》上被点了曲榜状元,实是实至名归。

值得注意的是,在《繁华梦》的成书时代,妓女与髦儿戏女伶之间的界限并不是泾渭分明的,一部分女伶即是妓女演剧受到欢迎后转业为伶的,其中一部分登台演出后仍未辍妓业。小说中的花四宝正是这种情况,有时被归为女伶,有时又以妓女身份被品评,不可勉强划分。

同时,妓女借髦儿戏园串戏演出的情况很为普遍。《繁华梦》三集第十回,几个妓女到胡家宅群仙髦儿戏园上台客串,演出前半场由髦儿班的职业演员演出,客串上台前场上先跳过了加官,第七出起再由妓女们,其表演水平参差不齐。优秀者如林黛玉,与髦儿班中的老生合作串了一出《海潮珠》,"唱功、跷工色色俱佳",喝彩声不绝于耳,故得了少牧"有此技艺,不愧名妓"的评价;胡翡云客串的《李陵碑》,不即不离,恰到好处,"因他向来并不唱戏,终算是难能可贵",虽有功底,比起职业女伶们,终究是差了一些;至于压轴的花好好,原是为了出风头才去勉强上阵,根本压不住台,动作"一僵一僵的令人见了好笑",两句说白"又轻又嫩,甚是怯场",以致台下看客哗噪起来,甚至有人一哄散去,可见其根本不具备相应的技艺水平,上台串戏只为制造话题。

对于大多数妓女来说,唱曲、串戏只是作为吸引客人的一种资本,

故像花好好这样"动机不纯"演出并非个例。《续梦》中妓女惺惺的教曲先生邬四,因经济拮据,便到群仙髦儿戏馆包了一天夜戏,请自己的几个女学生登台客串,并请各位客人买票捧场,以期筹措资金。惺惺本人从未学过文班戏,却选择串《双凤珠》里的《卖身投靠》,只因此戏虽是昆班脚本,却只有口白,没有唱工,只要身段神情到位,哪怕台步差些,也不妨碍演出。她甚至还总结出一系列适合外行现学现卖的剧目:

> 花旦戏本来有五六处最易,乃《卖身投靠》《堂楼详梦》《卖绒花》《骗珠花》《滚红灯》等,一点没有什么唱工。只要扮相好面皮老,又略有些些口才,真个是一学便会,一会便好上台。

像这样并无功底、只靠投机取巧的表演,临到上场,立刻屡出错漏,忘词不断,虽有监场在后提醒,仍是演得洋相百出。难怪作者要感叹:"这种客串不是演出,竟是儿戏。"没有演技,这些妓女只能下旁门左道的工夫,将一出戏演得猥亵无比,不似群仙髦儿戏园以前的戏"那般古板","与别的女伶不同",竟也引来一片好事者的叫好声。像这样的陋习,若非作者将之作为小说的一段重要情节,今人恐怕很难想象。

同样的情况还出现在书场上。上海有所谓书场者,一说书,一滩簧,一弹唱。其中弹唱之女都是妓女,以前称"书寓",后称"长三"。客人见到有意的妓女,即可点戏令唱,点戏后可询问里居,往打茶围。可见这一场合,本身就偏向于妓女的社交场所。故尽管一些妓女拥有较高的曲艺才能,如在小广寒书场唱书的闻声怜,能将原本只有名伶王洪寿能唱的《观画跑城》唱得"丝丝入扣、声韵悠扬",但她们更倾向于将自身的才艺作为诱饵,来笼络有心巴结的客人,而非关注曲艺本身。除了缺乏专业、刻苦的练习,这恐怕也是妓女戏剧表演的整体水平不高的原因。

(三)票友的表演

《繁华梦》中提及的戏剧活动十分频繁,到剧场观剧的现象十分普遍。与之相对的是,以票友爱好者的身份参与过戏剧表演的人物却屈

指可数。偶有几例,也几乎都是以反面形象出现。

《续繁华梦》二集第二回,呼图但因自己唱得一口好京调,叫来的局中又只有一位妓女勉强能唱几句青衫,便让妓女红红带来的乌师拉胡琴,与红红合唱了一支《四郎探母》,席上诸人捧他,说他行腔使调如谭叫天一般。同时在座的还有一位侯谱涛,新学皮黄,一时兴起也请乌师伴奏,唱了一支《逍遥津》中的《欺寡人》,众人说他嗓子宽,与孙菊仙不相上下,其实荒腔走板,没有一句唱在调上。

如果说上述二位完全以业余爱好者的面目出现,那么《续梦》中出场的卫玠如,则是以爱好者作为起点,有意向职业演员转变的特例。卫玠如身为男子却热衷于串演花旦,走的却是淫冶的歪路子。他借演新戏之名演出艳戏,如演出《广寒宫》的《出浴》一出,竟脱下外罩衣服,只留大红肚兜和下身一条粉红汗裤,做尽淫冶之态。为追求舞台上"逼真"的效果,甚至向女性借来贴身衣饰:

> 玠如扮二奶奶出场,穿着一身雪白的外国纱衫裤,不知在哪里搅得来的。纱衫内隐隐约约露出胸前一个大红肚兜,颈中金链双摆,头上带着珠压发儿,横簪着一支边花、两朵大白兰花。耳上那副珠圈,虽是用线系着,却甚熨贴。手里头拿着柄金牙顾扇子,一方妃色丝巾。那走路如风摆荷花似的,一出台便引得浮荡子弟齐齐拍一阵掌。

可谓丑态毕露。其所娶之妻邢慧春,因生活入不敷出,亦加入女子新剧,为的却是尽快学戏出台,可弄几个钱。她身为女子串花旦,也走得是淫荡妇女一路,与生角串戏时,耳鬓厮磨、目挑眉语,甚是不堪。签订男女戏园俏舞台后,更与对方眉来眼去、曲曲传情,以致搞坏了名声,女剧场不要请她,男女合演的剧场也不敢要她。

二、《海上繁华梦》的戏剧文化传播

戏剧文化传播,指社会文化生活中与戏剧相关的部分,如演员所

处的演剧大环境、剧场的空间布局、借由戏剧搭建起的社交平台、文人宴饮中的词曲酒令、民俗活动中的戏剧元素等,都可涵盖在内。《繁华梦》所描绘的对象,上至文人雅士、下至贩夫走卒,几乎囊括了社会的各个阶层,戏剧文化借此也有机会在小说中得以全面呈现。

(一)演剧环境

演员是戏剧传播过程中不可或缺的一环。至清末民初时代,以京剧为代表的传统戏剧表演完成了以剧本中心转向以演员为中心的过渡,一个优秀的演员,对于戏剧的传播和推动能起到不可估量的作用。由于当时的剧院间竞争激烈,对好演员自然格外在乎,"挖墙脚"之事层出不穷。书中记载,由于新舞台建成后大获成功、收入可观,就有人在北市仿着新舞台的营运模式,又开了一所大舞台,并收编了从新舞台跳槽出来的小子和。由于小子和的离开,新舞台为弥补名角的空缺,不得不力邀赵文连、周凤文二人加入,希望两下相抵,未足为害。对于新舞台来说,大舞台的挖角无疑会造成不小的损失,必然有一部分看惯了小子和串戏的观众,会为了喜爱的演员从此转投大舞台。但对于整个演出市场来说,这未尝不是一种良性流动。演员为了寻求更高的报酬努力提升技艺,而剧场为了赢得观众,需尽力拉拢质量高的演员。为此,剧场往往需要预支高额的包银给角儿。小说中直接借人物之口举了实例:

> 戏馆不比别的行业,好脚儿要预支些钱,那一家戏园不放他支?尽有脚儿本来不要,经理人倒送给他的。进来新新舞台的谭鑫培听说先付到一万块钱,还惹他搭足架子,临了儿新新舞台为他身上亏本,才唱满了一个月打发回去,连火车多不给他坐,只买了几张轮船票子,动身时很没面子,那是身分拿得太觉大了,以致自取其辱;至于杨小楼、刘鸿声、王凤卿、梅兰芳等,那一个不是没有唱戏,整千的先拿包银?及到唱完了戏,经理人还买东西送他,巴结他的下次。

其中所述谭鑫培"自取其辱"一事,是指1912年谭鑫培第四次赴沪,在新新舞台演出失败的情况。当时谭鑫培以"伶界大王、内廷供奉"的头衔与沪人相见,同行配角有金秀山、孙怡云、德珺如、文荣寿、慈瑞泉,阵容之盛,显耀一时。但由于谭的演出不符合上海观众求险求奇的观剧要求,加之小报记者刘束轩在包厢中大呼倒彩,遭新新舞台台主许少卿殴打,以致小报界无不攻击谭鑫培,终致票房惨败。谭鑫培此后尚未完成合同就返回北京,立誓不再至沪唱戏。值得注意的是,这件事到了孙家振笔下,论调明显偏向新新舞台。从他对此事的态度,我们能大致能推测出当时大部分的上海观众对此事的看法——认为谭名不副实。这背后的深层原因,则与南北两派京剧截然不同的审美观不无关联。一个戏剧演员想要在某地成功发展,除了对自身技艺水平的要求外,适应当地的演出习惯、配合当地观众的审美需求也相当重要。

与名角受人追捧、千万人关注不同,大多数演员的私生活往往不被人关心。小说通过各角色之间的闲聊,交代了相当数量的演员最后的归宿,如:

> 翁梅倩嫁人久了,林宝珠新得喉症而亡。
> 花旦金月梅在烟台嫁人。
> 武生陈长庚在杭州逃走,不知下落。
> 林家班中的头等花旦林雅琴,串得好《贵妃醉酒》《打花鼓》与《絮阁》《佳期》等昆戏。后嫁得甚是相宜,在苏州居住。

那些在说唱上有一技之长的艺人,多半也如这般,默默消失在观众的视野中:

> 幼安问渔卿:"上海能够唱书的妓女,共有几人?"渔卿道:"前时有袁云仙、严丽贞、殷蕙卿等甚多,今日不听见说起了。只有徐琴仙会唱《双珠凤》,普庆里王霭卿会唱《果报录》。霭卿是从宁波

> 来的,唱的书,宁波人叫做文书,跟我们所唱不同。况且多已嫁了人了。"幼安道:"偌大洋场,竟少女说书先生,也是一桩憾事。"菊仙道:"女说书的无锡一带尚有。上海听说只有瞽目,唱一天书一块洋钱。从前虽闻还有个沈新宝,住在小东门康家弄里,一个江幼梅,住在大东门火腿弄内。他们二人并非妓女,所以没有客人往来,也不出局,人家叫他唱书,每天三块洋钱书钱,一块洋钱轿钱,另外加些喜封。如今老的老了,不出来的不出来了,真个不听见再有别人。"

或平静余生,或红颜薄命,这些演员的结局,多少能让读者读出了一丝唏嘘怅惘之感。同时,当时的女演员多以嫁人为最终归宿,婚后继续演剧事业的极为少见,可见当时社会风气,仍认为回归家庭是女性的唯一出路。

清末民初是个新旧交替的时代,一方面新生事物不断催生,另一方面,旧有的陋习仍十分顽固。这种矛盾的情态,在戏剧方面亦有体现。《续梦》中就有一段"文明戏"被曲解成"淫戏"的剧情,将转型时期特有的乱象展现在读者面前。

文明戏是中国早期话剧的雏形,由京剧改革而来,演出时以京剧的文武场伴奏,采用京剧的唱腔,对话用京白不用韵白。唱与白三七开,已向话剧方向发展了,20世纪初曾在上海一带流行。作者形容当时上海地方的新剧社,这数年开了风气,团体很多,尽有几个光明正大、研究剧场的人。比如在新新舞台内演出的文明戏,就是大半是政治题材,且很得一些出色的人才。

书中卫玠如所在的迪化社,早年为奚封所创,因他痛心"昆剧散佚,而流行的京剧大多耽于淫荡或迷信,使人看了毫无神益",有意成立新剧社,志在召集同志,编演有益社会的新剧,贯彻新学界的高台教育主义。起初的排演也是很注重政治,无奈所招的人素质不高,多把新剧看作从前的花鼓戏,专走招蜂引蝶的路子。卫玠如甚至如此理解文明戏:

> 京班里因为有这几出戏易串,所以客串的人把近来的串戏认作并非难事,发生出一班新戏团来,既无唱工又没锣鼓,演戏的人只要他老得出来,即使不学也好去串,上海已经演过数次,名文明戏。

有识之士不愿同流合污,纷纷退出剧社,留下的浪荡子弟大多没有什么基础,或是学过戏却无甚天赋,上台演出只为领取薪资而已。而这些人所挑选的剧目,大多十分不堪。卫玠如串花旦,便专习《刁刘氏》《珍珠衫》等淫戏,为使演技逼真,竟有意模仿起戏园里吊膀子的妇女,后见所谓文明戏"好演",索性将借五马路一家快要倒闭的影戏馆盘下来,门上便粘一张蝶花新社的贴头,即日就要开张:

> 社中服饰布景一概全无,问别的剧团,皆又大多不合意,最后是卫玠如自己做布景租与蝶花社,请了一个画师和两个木匠,买了几场杨松,二十多匹洋布,做的做,画的画,一共制成了十数场普通背景,居然软片也有,影片也有,戏台上可敷衍。又问醉月楼借了首饰头面和簇新衣服,好在台上出风头。并研究怎么穿才能动目。

此人揣摩观戏人的心理,十个人有七八个喜欢花旦,更有一大半喜看淫荡戏文。虽是小说,恐怕在当时也确有一批不知检点的观众和演员存在。租界上对此本查禁甚严,只因演新剧的人多半人格高尚,竟对新剧不细查。难怪作者感叹:"新剧家有了这种花旦,恐怕不但著书的人,与串新剧的,多要掩书长叹;就是平时醉心新剧,爱看新剧的人,若使略有三分正气,也一定是怒眦欲裂了。"

(二)剧场空间

剧场是进行公开戏剧表演的主要场合,也是戏剧文化的集中展示地。

《繁华梦》一集第一回,杜少牧到丹桂戏园看戏,因没有事前定坐,包厢已被预订一空,因不愿与人合一个包厢只能坐到正厅,且只有第

四排的位置。丹桂为旧时茶园,包厢靠写条子来定,可一间一齐留起来,也可并不全包,只按人头算,余下的座位就由案目负责再出售给需要的人。旧时戏台、客座之式,仍遵从北京、天津的旧例,在场地中央建舞台,台前平地曰池。对台为厅,三面皆环以楼。池中以人计算,楼上以席计算。由于池座较为便宜,所坐者多为市井小民、鱼龙混杂,故较有社会地位的人和妇女都尽量选择坐楼座。图仲为看戏备了一个"小千里镜",正是为此。少牧等人的遭遇,可见当日戏园的营业之盛;后三集第十回敏士请众人在群仙戏园看髦儿戏,没有预先定位,再一次遭遇了同样的情况,"包厢已一间间被人包去的了,正桌的前三排也俱定个干净",只能勉强在第五排正中腾出两张空桌子来。而众人宁可坐在后排也要看这一晚的戏,也从侧面反映了优秀的戏码和演员对观众的吸引力。

案目领观众坐下后,会泡上茶来;"另外装了四只玻璃盆子,盆中无非瓜子、蜜橘、橄榄等物",并送上戏单,上面印着当日所演的七出剧目及演员。这与《清稗类钞》戏剧卷"上海戏园"一节中"戏馆之应客者曰案目,将日夜所演之剧,分别开列,刊印红笺,先期挨送,谓之戏单"①的记载是完全吻合的。若妓女请客观戏,更要增设西洋玻璃高脚盘,名花美果,交映生辉。《续梦》中惺惺串戏,让有意捧她的客人定了两间包厢,包厢的布置就极其考究:

> 东三四两包厢因是特别定位,一齐空着,门阑上扎了许多冬青,并各挂着两只腊梅花大花篮,清香扑鼻。厢内陈设的是一只腊梅水仙山茶等花合扎成的聚宝盆儿,又是四个腊梅花高脚花球。花球两旁,摆着两玻璃碟水果,两玻璃碟外国点心。聚宝盆的两旁,点着两盏水月电灯,照得室中澈亮。

一集第三回阿翠与药荪到丹凤戏园看恩晓峰的《戏迷传》,案目因两人

① 徐珂《清稗类钞》,页 5046。

包了一间包厢,甚是巴结,也将"银茶壶、银茶杯、高脚玻璃盆,摆得辉煌夺目,比别间包厢里不同",这是剧场为了拉拢客户,格外讨好的结果。也可以看出这些吸引好面子、求排场的客户,能给剧场带来可观的经济收入。剧场为了吸引这些客人,越来越重视观戏场地的布置,而客人也乐于一掷千金,在友人、相好面前充场面摆阔。这种风气,不但在各大旧式戏园中盛行,亦影响到了妓女唱书的书场。

书场是另一个戏剧传播空间。同戏园一样,接客也有一定的流程。客人刚到书场,门口就有人高喊一声:"上来几位!"楼上接应,便有堂倌过来,领到空台子上坐下,并泡好茶水。客人坐定后开始点戏,不拘几出,视客人与唱书者的交情而定。但客人若有心要捧某人的场,则要包桌做极郑重的排场。

《繁华梦》一集第二十四回写子通在书场点媚香的戏,浓墨重笔地介绍了昔时沪上兴起的书场上包桌的风气:包桌"须拣第一、第二排正中座儿。每桌上铺了台毯,摆四只玻璃盆子,装些水果点心,还有台上自鸣钟、花篮、瓶花等各种摆设,装潢得真是花团锦簇,比戏馆里年夜边案目拉局,还要好看些儿"。一张桌子一块洋钱,需要说明于前,以便书场预备。如遇客人需要请客,书场还可以代写请客票,派人帮着跑腿。客人为显示自身身价,往往会点上几十出乃至上百出戏,这些戏并不求全都唱完,不过是撑个场面。演出前,书台上要挂出写着所有所演剧目的大粉牌,每一块写十出戏文。等多数客人坐定后,被点戏的妓女便上书台开唱,实际能唱完几出,并无拘泥。如子通包媚香的桌时,媚香因还有堂唱,唱过四支曲子就先去了。等演出结束,客人自与堂倌结戏钱与包台、手巾的小账。书场则会负责把台上摆供的花球、水果、点心等物,收下来送到该妓女家中。至于给妓女的书钱、茶钱,与相帮的轿钱,可事后另算,不急于一时。

但书场包桌,并非包场,其他人也可点自己相好的戏。如媚香在演唱时,温生甫被花小桃家娘姨看见,经不住娘姨的软磨硬泡,点了尚在老旗昌出局的花小桃十出戏,写好水牌后才让书场的人去催小桃。若非花小桃直到最后也未能赶回,媚香唱完之后,就该轮到花小桃上

台了。

与书场的演出随意不同，正规戏园的演出往往有极严格的安排。幼安欲赴丹桂戏院看《蹩脚大少》，又因此戏排在当日演出末尾，唯恐串不完不能看到。少牧便安慰他道：

> 丹桂的戏不比别家，排在戏单上，一定串完。因他开锣早，并且唱至十点钟时，倘有正本戏在后未唱，管班的关照赶紧。戏班里常听得马前两字，所以，奉工部局谕"夜戏演至十二钟止"及"此戏未完，明夜续演"的两块粉牌，台上边从来少见。

上海戏园向仅公共租界有之，而租借出于风化考虑，常有严格的规定。除了上述夜戏不得演过十二点之外，英租界不许开男女戏园。书中提到"从前大新街丹凤园京班费了多少手脚，只演得不多几天，便把照会吊消，以后不准再给"，可见管理之严。后蝶花社牵头开俏舞台，只能开在北门外头，如"天津的三不管大街"，方能行事。

而各戏园为了防止妇女"吊膀子"等不堪的事件发生，也多有防微杜渐的措施。如，丹桂因花楼逼近戏台，女客坐在那里看戏不便，就在那里摆了几把外国藤椅，收拾做两间特别座位，专备友朋小坐与外来的过路官绅，包厢里真没坐处，才领到花楼上去；并交代茶房、案目，不准乱卖女座。后来许行云大闹丹桂，逼得案目放她坐到花楼上去，又故意掉落香烟，想引起别人的注目，"谁知丹桂里的班规，后台最是严肃，无论在台上唱戏，或在戏房门口，向不准与看楼上人眉挑目语。所以值台的见花楼上落下一支香烟，烟上余火未息，鼻子里支的笑了一笑，轻轻的走过去踹熄了火，拾将起来，撩下台去"。许行云始终钻不到空子，只能败兴，这是观剧风气整肃的一面。

然而一些现在看来属于陋习的观剧习惯，在旧式舞台的演出中仍极为普遍。如，在演剧时要捧某位演员，便要准备赏洋当场丢到戏台上去捧场，才有些面子。祖怡捧惺惺时，有心要捧得足些，十块洋钱一封预备十封八封，要从包厢里丢到戏台上去，没有这个手劲。本欲交

代案目代抛,又怕台下的人看了以为惺惺自己拿出钱来装甚面子,只能亲力亲为,以致闹了极大的笑话。作者对于这样的风气,颇有不屑之情,以调笑嘲讽的笔法写来,让读者亦觉得十分荒唐可笑。

与之相对的是,《续梦》一集第一回写南市新开了一所新舞台戏馆,作者极尽赞美之能事。说新舞台"房屋特别,彩画鲜明,上海从未有过"。又生意极好,每每七点未到,剧场内已是人山人海,隙座俱无。其究竟新在何处,好在何处,作者借人物之口作了一番详解,为新舞台做了一个极大的广告:

> 少牧向四面及二层楼三层楼一瞧,问鸣岐道:"可晓得上下客座一起坐足,有多少票洋可卖?"鸣岐道:"听说有三千块钱左右。"生甫道:"有三千块钱可卖,戏馆中可算得是独一无二的了。就是这所圆式的房屋和圆圈的戏台,仿佛圆明园路外国戏园一般,也甚特别。"鸣岐道:"岂但房屋特别,停刻戏中的彩画,真是应有尽有,更觉特别非凡。并且后台布彩的人非常迅速,与别家戏园不同。所以北市近来也有彩戏,与新舞台却有天渊之别,皆因彩片既欠鲜明,布置又多迟慢,不能新人眼界,反憎他临场拖沓之故。"

这是将新舞台的特色,一并介绍给读者了。待写到演戏结束,作者又介绍新舞台的散场整顿有方,与北市各戏园挤轧不同,皆因新舞台"除头等票及包厢票各客俱由前后门出入外,其余二三等票另有二三等票的门口进出,决不相紊,所以任凭怎样人多,散时决不致十分挤轧。况门口更由总工程局增派巡士,与戏园内稽查人等合力弹压,故亦绝无喧哗滋扰以及乘机窃物等事"。对这座新式剧场的推崇跃然纸上。作者的笔法,已经很明显地表露出传播"把关人"的特征。

(三)戏剧社交

戏剧是旧时社交必不可少的环节之一,只要条件允许,凡岁时节庆、婚丧嫁娶,皆要请来戏班演戏助兴。这一传统,在《红楼梦》《品花宝鉴》等书中多有体现。《繁华梦》中逢辰娶妓,便要请髦儿戏班来助

兴。因天井太小，怕串不转来，还有意借张家花园、愚园、徐园，或是聚丰园、泰和馆等处以便演出。

对于如妓女这样的特殊职业者来说，戏剧更是社交的润滑剂。其中，书场成了不少妓女展才华、出风头乃至与客人暗递风情的场所。她们并不常驻于书场，而是在客人有要求时才到书场露个面。如大阿姐阿珍所言："点戏自然要去，若没点戏，那有上书场的工夫。"上书场唱戏，全为社交。既点唱双方醉翁之意不在酒，点戏的数目也不能同普通散客那样点一出、唱一出，客人要尽量给妓女"装场面"，点得越多越有面子。《繁华梦》一集第二十四回，子通要点媚香的戏，因不懂行，先说点十出左右，被阿珍冷嘲热讽了一番，有言道：

> 十出廿出的戏，那是熟客点的。你是个何等样人，又是第一次点戏，亏你说出口来！……不听见陆兰芬、林黛玉、金小宝上响遏行云楼么？每人多是一百多出点戏。苏州到的王宝钏，就是东合兴的蘅香仙馆……第一天上天乐窝书场，有个客人要提倡他，包了五张桌子，点了他五十出戏。另外尚有几户客人，也有点二十出、包两张桌子的，也有点十出、包一张桌子的，总共点了足足一百出戏，包了十张桌子。

阿珍之言，固然有为考验子通财力故意夸大之嫌，然此等风气，确实普遍存在。这般点戏法，绝不可能每一出都实实在在唱一遍，最后多是随写随唱，呼朋唤友来听个热闹、攒个面子。有时客人并不为特意捧某谁，只因觉得自己"有些名气"，"若点三出两出，脸子上过不过去"，故总要点个八九出戏，即使唱不完，也显示自己的身份。这是客人有意抬高自己的身价。但如遇妓女想博得某客人的好感时，便要扎扎实实唱满点戏，格外卖力了。《续繁华梦》一集第四回，怀策为策划要弄温如玉些钱财，故意与他接近，不但投其所好，常请他"到天仙、春桂、群仙、丹凤等戏园看看夜戏"，还请他到各处女书场听书，以便引逗他耽于唱书的妓女，掏钱容易。如玉在小广寒书场听书时赏识闻声怜的

技艺,赞其能将原本只有名伶王洪寿能唱的《观画跑城》唱得"丝丝入扣、声韵悠扬",怀策便唆使他点闻声怜的戏,并特意关照"书场上十出二十出是挂空名的,最好点他两出,并叫他一定要唱"。而闻声怜也有心要巴结如玉,不但将所点《李陵碑》《朱砂痣》两出戏一齐唱了,更将《朱砂痣》唱了个全本,终于收服了如玉。

一些妇女因生活空虚,或作风不检点,也会利用观戏的机会姘戏子。如妓女许行云,已经嫁人,仍借看戏之名到丹桂戏园招蜂引蝶,先是与茶房争执,非要坐为防瓜田李下不卖给女客的花楼;又屡屡故意失手掉下些香烟、花球等,试图引逗别人注意她。亏得丹桂戏园班规严肃,台上的演员夏月润又洁身自好,才让许行云讨了几个大大的没趣,姗姗离去,后换了一家戏院,方吊上一个武生。而一部分伶人,因贪图妓女钱财,也乐于借演戏为幌子,寻觅一拍即合的对象:许行云吊上的武生,本是杜素娟的姘头,衣食用度一半靠自己唱戏,一半靠素绢暗贴;因行云有钱,又与行云勾搭上手。两人为此争风吃醋,甚至大打出手。其他诸如慧春母女二人借新剧场看戏之名勾搭卫玠如,祖怡在戏园试图挑逗一"新派女学生",阿珍与天津乌师姘居等事,不能尽言,实是各种不堪。此类情节如此之多,有两方面的原因:一是清末民初时的旧式戏剧演出场所确实拥有诸多陋习;二是《繁华梦》的描述主题为妓女、嫖客、伶人等特殊群体,这类人中的一部分作风本就相对不检点,而作者又有意塑造典型形象,才会这般给读者留下旧式戏剧演出场地多藏污纳垢、不堪入目印象。

(四)戏剧娱乐

戏剧娱乐,指日常娱乐活动中包含戏剧元素的情况。事实上,从戏剧对日常娱乐活动的渗透程度,便能看出其传播的广度和深度。比如,小说中曾写一个酒鬼喝醉了,高唱一句"我本是……"的京调,若非这酒鬼是个资深戏迷,就是这句"我本是"的京调家喻户晓深入人心,否则断不会在醉中念起。而这些化入平常生活的戏剧元素,往往被史料和笔记忽略,反而是追求情节娱乐的小说,更容易记录下这些细碎的信息。

踩跷、赛灯游街等民俗表演,与戏剧一样,同属人民群众喜闻乐见的娱乐方式。故而戏剧故事与戏剧人物形象,一直是这些民俗表演喜用的表现题材。

《繁华梦》第九回描写高昌庙会中,有踩着高跷扮演各种历史或故事人物的"长人",其中"第二个装的是白牡丹,手中拿了一方白洋绸手帕,扭扭捏捏的引人发笑",乃是《三戏白牡丹》故事。第三个是武生打扮,第四个是武旦打扮,第五个是开口跳打扮,乃一出《三岔口》京戏。"尚有两人,一人装着《大香山》中的大头鬼,面目狰狞;一人装着小头鬼,形容奇怪。"其中说到的三出戏,皆极为人们所熟悉。《三戏白牡丹》的故事在多个剧种中均有剧目,《三岔口》更是经典的京剧武戏。至于武生、武旦的装扮,亦是一眼就可以辨认出来的。

中元节的盂兰胜会,各药材行要举行赛灯游街,游行队伍中许多纸扎台阁,"扎着《金山寺》《新安驿》《回荆州》《芭蕉扇》《泗州城》《割发代首》《盗仙草》《戏牡丹》《黄鹤楼》等种种戏剧"。同样是白蛇、西游记、三国这样的经典故事。可见民俗活动中借用的戏剧形象,必然大多数观众光看装扮就能认出人物、回忆起故事情节的剧目。

自照相技术引入中国后,由于其写实、传神的优点,很快就被市场所接受。《沪游杂记》收录的"申江杂咏"中有一首《照相楼》:"显微摄影唤真真,较胜丹青妙入神。客为探春争购取,要凭图画访佳人。"① 可见照相在清末民初的上海是一种时尚。第二十二回就记载了当时妓女拍摄"艺术写真"的风气。大阿姐阿珍因听得人说致真楼有好几套古装衣服拍下来很好看,又见有姊妹们拍的"天女散花图"异样出色,便也想拍一张《白水滩》中的十一郎,或是《八蜡庙》中的黄天霸。而致真楼提供的样照中,"林黛玉、陆兰芬、金小宝、张书玉等凡是有名的妓女,没一个不在其内,也有是时装的,也有是古装的,也有是西装、广装的,也有是扮戏的。那扮戏的,要算谢湘娥扮的黄天霸、范彩霞扮的十一郎这两张,最是儿女英雄,异常出色"。这些女性以戏剧人物的

① 葛元煦《沪游杂记》,上海古籍出版社,1988,页57。

形象在相片中留下倩影，其动机未必是真喜欢某部戏或某个戏剧人物本身，更多的是出于对美和时髦的追逐。如上面说到的三个角色，十一郎和黄天霸需要女扮男装，更能现出女性英气、健朗的一面；而散花天女则是极优美、极女性化的一个角色。扮成这些角色，既拥有较高的辨识度，又能突出自身某方面的气质，故大受追逐潮流女性欢迎就不难理解了。

文字游戏，包括诗词曲赋、酒令、对联、灯谜等，长期以来都是中国文人热衷的娱乐活动。而戏剧的文学性，也常在文字游戏中被加以利用。早期的狭邪小说因将文人作为主要描述对象，包含了大量的相关情节。《品花宝鉴》中，就曾有三次行令大量涉及戏剧剧目：第十一回袁夫人、华夫人与浣兰小姐行令，即要求第三句引用《西厢》曲文；第三十五回五位名旦行得一令，要求根据掷出的骰子名色集两句曲文；第三十七回，众人索性直接以剧名作对，共得了32副对子，64个剧目。《繁华梦》二集第二十二回中幼安请酒，少甫即席做了12条灯虎，请众人猜谜。有些较为简单，很快就被猜中，如谜面为"乐山乐水"，打京戏名二，答案为《逍遥津》《快活岭》。有些则需要费些脑子，比如：

> 天香道："我今天也要猜一条谜。那'颠狂柳絮随风舞'的昆戏，可是《花荡》？"少甫道："正是《花荡》，你怎的也猜得出来？"天香道："我何曾会猜灯谜，不过前几天生病时候，每日与谢大少借着书卷消遣，看了一部《玉荷隐语》、一部《虎口余生虎》的灯谜书，略略知些门径。又因媚香、艳香逃走，每说他轻薄杨花，不知随风飘荡到那里去了，方才见了这条谜面，顿时触动灵机，才能猜得出来。"

身为读者，若不熟悉戏剧，恐怕很难猜出正确答案。作者借用小说人物的对话、人物的解释给书里的人听，更是给书外的读者听，不可谓不巧妙。且作者很有节制，半个回目即结束了猜谜游戏，换成杜少牧行酒令。规则也极为简单，因方才灯虎里有两出《逍遥津》《快活林》的戏

名绝对,故要求用剧名做对联。因早先有缪莲仙在《文章游戏》上行过昆戏名对联,便有意回避,多用京戏。上联出了23个,都有了合适的对句,其中一些还是一联多对,如:

《花蝴蝶》可对《玉麒麟》《玉芙蓉》;

《黄鹤楼》可对《乌龙院》《白虎堂》《翠凤楼》;

《双状元》对《四进士》《三进士》《两将军》。

针对一些一剧重名的情况,小说中还借人物之口专门点出,如《玉芙蓉》就是《双塔河》的别名,《绿云衣》是《湘子得道》的别名等。随着剧名字数的增加,对联的难度也越来越高,最后得到《刀劈王天华》对《箭射史文恭》、《濮阳城火烧曹操》对《洞庭湖水战杨么》、《独木关枪挑安殿宝》对《定军山刀劈夏侯渊》这样的巧对,展现的是作者对京剧的熟悉程度。同时,整个二十二回虽在玩文字游戏,却并不过分卖弄文采,所用的剧名,多半为人所熟悉,偶有生僻的内容出现,作者也及时补充了相关知识。读者即使不擅长此道,也不影响阅读理解。

三、《海上繁华梦》中的戏剧评议传播

《繁华梦》的情节虽为虚构,对时代背景和社会风俗的描述却极写实,书中提及的演员,大多都有现实原型。小说中的人物针对表演发出的评价,实质上就是作者本人的意见。如三集第二十七回,幼安再临上海,问少牧近来哪一家戏馆最好,可有什么新角色?少牧回答:

> 新到角色好的甚好,只有大新街玉仙戏园,如今改了鹤仙,有个清客串贵俊卿,串得好全本《打棍出箱》《桑原寄子》等戏,与小叫天不相上下。其余天仙里到了个小桂芬,春仙里到了个周春奎,从前上海俱曾唱过。周春奎年纪七十多了,好条嗓子,仍如大鸟鸣春,不参弱响。丹桂里依旧是孙菊仙、七盏灯等。

稍稍改头换面,即是一篇信息清晰、内容的剧评。第三回锦衣对几位梆子戏演员的评价,同样展示了孙家振丰富的观剧经验及老到的评价

标准：

> 梆子班中花旦，出名的本来最多。我在京里头的时候，除余玉琴供差内府以外，尚有灵芝草、紫才子、福才子等好几个人。看来一个人有一种擅长的绝技，譬如《新安驿》等花旦带武的戏，自然十三旦、灵芝草为最；《畲塘关》《演火棍》等武旦带花的戏，自然是余玉琴；《春秋配》《少华山》等花旦带唱的戏，自然是响九霄；那《关王庙》《卖胭脂》等风情绮旎、班子里人说全看跷工的戏，京中自然算福才子。如今若使七盏灯进京，只怕也算得他了。

谁擅唱哪一类的剧目，某几出剧的看点在哪里，作者皆交代得清清楚楚。更见其观点独到的，是在《续繁华梦》第十七回，众人在新舞台观看《黑籍冤魂》，生甫诧异怎无小子和在内演出，方得知小子和因与同班不合，已不在新舞台了。待说起小子和已跳槽去了别家班底，众人不禁担心他少人配戏，以致不能发挥到最好处。这时幼安道：

> 得人者昌，那家果把小子和邀去，开幕时定有起色。但谚言："牡丹虽好，须凭绿叶扶持。"倘使这一家的班底日后及不得新舞台整齐，小子和所演各戏也恐不无减色，实为此子可惜。

鸣岐道：

> 安哥此话，真是一些不错。犹记前年小叫天到申，因各戏缺少配角，往往难尽所长，不及在京时王瑶卿、金秀山、贾洪林、龚处等同班，每串一戏，聚精会神，异常出色，与在上海不同，可知在上海时正坐牡丹缺叶之弊。

作者懂戏，但不存在偏见，比如对于髦儿戏女伶，一般认为其讲声容台步不及男伶老到，孙家振本人也认同这种观点，但同时又借人物之口

说"群仙的那个女班却非别家可比,前回我曾见过须生郭少娥演的《打严嵩》《节义廉明》《天雷报》《铁莲花》,大面周处、金处的《双包案》,花旦金月梅的《纺棉花》,林风仙的《红梅阁》,花四宝的《翠屏山》,武生陈长庚的《白水滩》,还有开口跳七龄女童的《三上吊》等戏,真是超群轶类,与寻常女伶大不相同"。更赞王桂祥、王庆祥、王福祥那班人,《八蜡庙》《花蝴蝶》各戏,果然串得甚好,强调"可见女伶中也大有人才"。可见只要演出技艺佳,便能激起作者的激赏。

《繁华梦》三集第二十八回,详细记录了刊登在《消遣报》上的几张菊榜,庚子年有文榜、武榜、菊榜三张,为《消遣报》主笔周病鸳属百花祠主人评定,辛丑年一张则是病鸳亲写的女榜。庚子年武榜之序中有"教士十年,几辈能卧薪尝胆?养军千日,阿谁有成竹在胸?反不若优孟衣冠,可晋升平之颂;伶工佩剑,得增日月之光"语,幼安读罢,不禁发出"应试士子一举成名,当时万口喧传,后来那个道及?倒不如这班戏子,被文人开了这几张榜,或可流传后世"的感言,载三也说自己武科出身,"自问日后倘一无表建,怎及这班戏子永远的菊部垂名?"更可说是惊世骇俗之语。伶人地位自古卑贱,至近代仍被称作戏子,文人与之交往,仍有屈尊之嫌。而孙家振却说应试举子不如榜上戏子,显然是认为这些演员对于大众的影响力,远胜于一心只读圣贤书的举子们。他的戏剧观,无疑是比较超前的。

其次,书中尚有针对戏剧音律的评议。《繁华梦》第七回,巫楚云演唱了四支自制的曲子,所用曲牌按序为【新水令】、【江儿水】、【侥侥令】和尾声【清江引】。坐中对戏剧最为了解的志和,便请教曲谱出处,在得到楚云"本是胡诌,求教指点"的回答后,做了一番颇为内行的点评:

> 志和道:"你唱的第一支不是【新水令】么?【新水令】下边接的应是【步步娇】与【折桂令】,然后方是【江儿水】。那【江儿水】下边还有【雁儿落】一支,才是【侥侥令】。【侥侥令】的下面,尚有【收江南】、【园林好】、【沽美酒】三支,合着尾声的【清江引】,方成一套。如今你只有【新水令】、【江儿水】、【侥侥令】、【清江引】四支,

其中脱去甚多,若要改正,很是费力,我看不如将错就错,竟把这支曲叫做【减调相思曲】罢。"冶之抚掌道:"这曲名起得很好,楚云你可不必再改。"楚云点头称是。

楚云选择这四支曲牌的依据,只是凭多年唱曲的经验和自己的一点才情,随心而定,而志和则凭借自己对曲律的了解,看出这些曲牌都可入南北合套中很常见的一套【仙吕入双调】,其固定体式为【北新水令】、【南步步娇】、【北折桂令】、【南江儿水】、【北雁儿落带得胜令】、【南侥侥令】、【北收江南】、【南园林好】、【北沽美酒带太平令】、【南尾声】。① 然而楚云所作四支曲以套曲论,实是所差甚多,志和建议不以曲律而以曲子的内容命名为"相思曲",又前缀"减调"以示与完整联套的区别,确实是个极讨巧的办法。

旁边逢辰问志和道:"什么曲子里头,有这许多讲究?"志和道:"若像你平日间随口唱唱,有甚交代不过?子细讲究起来,不但曲牌、接拍本有一定,并且还有南曲、北曲两种分别,字眼宫商一些不能相混,这才难咧!"

从志和回答逢辰的话中,可看出他对曲律的态度:随性之作,不必太过认真;若要讲究,半点混淆不得。这恐怕也是作者理想中的制曲态度,借由小说情节传达给读者。

小说中针对文本的评论不多,但两次都是针对新编剧,且很能代表作者的观点。评《蹩脚大少》时作者表扬此举"虽是空中楼阁,但在上海演唱,颇能唤醒世人"。待看罢《黑籍冤魂》,更借幼安之口大抒赞美之情:

此戏不但画片精妙,串演纯熟,最难得的是通本宗旨,全在唤

① 刘致中、侯镜昶《读曲常识》,上海古籍出版社,1985,页109。

醒烟民落想,却能深入显出,足使观者动无限感触,生无限觉悟,真是好戏。我等今日虽无吸烟之人在内,且值禁烟时代,将来彼此谅决不吸烟,但既见此戏之后,倘遇吸烟亲友,尚当勉励劝戒为是。

孙家振在这里强调了戏剧的教化功能,这在中国戏剧史上是有传统的。周德清在《中原音韵》中认为:"自关、郑、白、马一新制作……观其所述,曰忠,曰孝,有补于世。"①肯定了杂剧的教化价值;南戏作家高则诚在《琵琶记》第一出《副末开场》之《水调歌头》云:"……今来古往,其间故事几多般。少甚才子佳人,也有神仙幽怪,琐碎不堪观。正是不关风化体,纵好也徒然。论传奇,乐人易,动人难。知音君子,这般另做眼儿看。休论插科打诨,也不寻宫数调,只看子孝共妻贤。"②可见高明把戏剧教化、戏剧的思想内容作为品评戏剧优劣的首要准则。李渔的《闲情偶寄》则说:"因愚夫愚妇识字知书者少,劝使为善,诫使勿恶,其道无由,故设此种文词,借优人说法,与大众齐听,谓善者如此收场,不善者如此结果,使人知所趋避,是药人寿世之方,救苦弭灾之具也。"③李渔认为戏剧的接受者大部分是文化水平不高的百姓,要求戏剧能够做到通俗易懂,让欣赏者在欣赏的过程中明白善恶之人的不同后果,从而起到教化民众的作用。

另一方面,辛亥革命前夕,内忧外患,国将不国,有识之士迫切地希望早日唤醒麻木不仁的民众。京沪等地一批有胆有识的戏剧人更是以身作则,试图通过戏剧鼓舞民众、救亡图存。孙家振对《黑籍冤魂》"唤醒烟民落想,却能深入显出,足使观者动无限感触,生无限觉悟"的赞扬,既与传统的戏剧教化论一脉相承,又具有鲜明的时代特征。

① 周德清《中原音韵》,见《中国古典戏剧论著集成》一,中国戏剧出版社,1959,页175。
② 高明《元本琵琶记校注》,上海古籍出版社,1980,页1。
③ 李渔《闲情偶寄》,见《中国古典戏剧论著集成》七,页11。

第二章
清末民初小曲与戏剧传播

第一节　古代咏剧小曲的传播特性

作为古代艺术表演中综合性特征最突出的艺术形式,古代社会对于戏剧艺术的传播和接受也是一项复杂的综合性工程,其中,明清小曲对它的传播功能不容小觑。小曲是明清文人对"民间流行曲调歌辞的通称"①,又称"时调"、"时曲",即为明清民歌,明中叶后文人始关注之,李梦阳、袁弘道等人颇有盛评,甚至有人称:"夫诗让唐,词让宋,曲又让元,庶几吴歌【挂枝儿】、【罗江怨】、【打草竿】、【银绞丝】之类为我明一绝耳。"②明清均有小曲综辑本,但仅为其中一部分,郑振铎慨叹其数量"诚然是浩如烟海,终身难窥其涯岸"③。流传既广,数量又多,则其一旦成为传播媒介,所能产生的影响自是非同小可。明清传唱戏剧的小曲多散见于各类曲选本、小说和弹词、宝卷等通俗文学作品中。本章主要研究明清具有代表性的曲选本所收小曲对于戏剧的传播特点。

一

在传播方式上,随着时代变迁,明清咏剧小曲呈现出不同的面貌,就文本存留的状况看,主要表现为小曲由混杂于其他文体之中向独立

① 李昌集《中国古代散曲史》,华东师范大学出版社,1991,页397。
② 卓人月汇选《古今词统》眉批,《新世纪万有文库》本,辽宁教育出版社,2000,页13。
③ 郑振铎《中国俗文学史》,中国书店出版社,1984,页408。

刊载成册转变。这主要体现在三个方面。

（一）小曲数量和涉剧种数渐多。明代较早的曲选《风月锦囊》（重刊于嘉靖三十二年）收录约四十一支咏剧小曲，内容仅集中于四种戏剧。而万历三十九年的《摘锦奇音》则收录四十七支，涉及十九种戏剧；较其稍早的《乐府玉树英》和约略同时的《大明春》各收二十一支和十九支曲子，分别涉及十八种和十七种戏剧。① 看上去似乎数量尚可，但后三种选本所收重复者达十五支十五种戏剧，占总量的三分之一，且《乐府玉树英》《大明春》分别基本全同于《摘锦奇音》，几可据之怀疑万历年间的咏剧小曲已被《摘锦奇音》搜罗殆尽，其他两本只是从中分选而已。② 可见明代传唱戏剧之小曲较为有限。清代则颇有改观。刻于乾隆六十年的《霓裳续谱》收约六十三支咏剧小曲，涉剧十七种；嘉庆道光年间的《白雪遗音》收曲约五十五支，涉剧十七种。③ 但两书仅有十一支曲子重复，其中九支差异甚大，几可作为不同的曲子，涉剧重复者也仅有五种左右。于兹可知，明清两代咏剧小曲渐趋增加，所咏唱的戏剧作品也愈来愈多。

（二）编选体例由散落随意向独立性、专门化演变。明代曲选本中，《风月锦囊》将传唱戏剧的小曲分散于各卷戏剧、散曲间载之，或名其为"新增时兴杂曲"，或仅以曲调名标出，颇有些散乱。万历新岁的《词林一枝》虽以【罗江怨】曲名统一收录，却将仅有的相关两支小曲杂入于"纱窗外，月……"的系列迭曲中，不易搜检。而《乐府玉树英》则不但将之用【新增劈破玉】曲名归为一类，且按剧名细分，标注咏唱剧本，清晰醒目，《大明春》和《摘锦奇音》亦如此收录，看来已成定例；另外，后二者还同样以"时尚古人"、"古今人物"名称列于曲调名前，其言人叙事的指向非常明显。但总体而言，明代传唱戏剧的小曲主要作为其他文体的附属品存在，或夹于戏剧选本空隙中，或被小说偶然引用，

① 《乐府玉树英》所收咏《西厢记》小曲原阙，未计入内。
② 《中国俗文学史》录"时尚古人劈破玉歌"十首分咏《琵琶记》《金印记》，云出自《玉谷调簧》，经查证，《玉谷调簧》（现一般称《玉谷新簧》）无相关内容，应为《摘锦奇音》之误。郑振铎著《中国俗文学史》，中国书店出版社，1984，页264。
③ 此处之统计乃主要就两书所收杂剧、南戏、传奇剧目而言，地方戏暂未列入内。

明代小曲总集除《新编题西厢记咏十二月赛驻云飞》外，如【山歌】、【挂枝儿】之类均未将其纳入视野，无论将其原因归结为编选理念还是曲体所限，明代对小曲传播戏剧这一方式的忽略还是较为明显的。清代则不同，两部具有代表性的大型小曲集《霓裳续谱》《白雪遗音》都收入大量咏剧小曲，均占全书篇幅的近十分之一，其文体的独立性获得认可。同时，《霓裳续谱》乃以曲子首句为题目，如"步苍苔穿芳径"、"碧云西风"等，尚有歌曲选本遗痕；而《白雪遗音》则大多标以戏剧出目，如《听琴》《饯别》之类，继承明代戏剧单出选本的特色，显示了更为重视戏剧"剧"之属性的理念。

（三）传播的音乐形式由单一向繁复发展。音乐形式主要包括曲调、伴奏、演唱方式等，除伴奏乐器不得而知外，其形式特点均呈现出多样化的发展趋向。

首先，音乐曲调由简趋繁。

明嘉靖年间的《风月锦囊》主要采用了【驻云飞】、【山坡羊】、【皂罗袍】、【楚江秋】四种曲调传唱戏剧，但内容相对简单；万历新岁的《词林一枝》采用了【罗江怨】一调；万历年间的其他三种选本使用的曲调名则为【罗江怨】、【劈破玉】、【挂真（枝）儿】。【罗江怨】只有一支曲子，显然属于嘉、隆间流行乐曲的遗留。而【劈破玉】、【挂枝儿】名虽不一，其内容却极相近。如三本皆选的咏《琵琶记》一曲：

> 【劈破玉】（《乐府玉树英》《摘锦奇音》）蔡伯喈一去求名利，抛别妻儿。赵五娘受尽孤恓，三年荒旱难存济。公婆双弃世，独自筑坟堆。身背琵琶，身背琵琶，夫，京都来寻你。①
>
> 【挂真（枝）儿】（《大明春》）蔡伯喈一去求名利，抛别了赵五娘受尽孤恓，三年荒旱难存济。公婆双弃世，独自筑坟坟。身背琵

① 黄文华编《乐府玉树英》卷一，见[俄]李福清、李平编《海外孤本晚明戏剧选集三种》，上海古籍出版社，1993，页37；龚正我编《摘锦奇音》卷三，王秋桂编《善本戏剧丛刊》，台湾学生书局，1984，页127。

琶,身背琵琶,夫,京都来寻你。①

李昌集认为"【挂枝儿】只是一类有着某种类似腔调的民歌曲调总名",又指出:"小曲在不同时期、不同地区流行的一些曲调,名虽不同,其实却极相近(如【挂枝儿】与【打枣竿】和【劈破玉】)。"②《辞海》归纳了【劈破玉】的词格特点后也认定:"能唱【挂枝儿】者,亦能唱【劈破玉】。"③因此,明代咏剧最多的这两种曲调几可合而为一,亦可见明代咏剧小曲曲调的单一性。

清代则相对复杂,其音乐曲调大致有两种情形。

1. 小曲单用一种曲调咏唱。《霓裳续谱》所采用曲调为【西调】、【寄生草】、【寄生草带尾】、【北寄生草】、【黄沥调】、【双黄沥调】、【岔曲】、【数岔】等,《白雪遗音》所采用曲调有【马头调】、【岭儿调】、【沟调】、【满江红】等,共二十九种,即便排除部分节奏相似、简单变化的曲调,较明代而言,其数量的增长仍然非常明显。

2. 多支不同曲调的小曲联唱,构成简单的套曲形式。共有三种类型。其一,大多数套曲首曲和末曲曲调基本相同,只是在中间穿插其他曲调,有的是插用最简单的民歌,如《醉打山门》插用四句店小二的唱诗题为【山歌儿】;有的插用同等类型的流行曲调,如【平岔】、【银钮丝】;有的则直接插用戏剧唱腔曲调,如【桂枝香】、【锁南枝】,甚或直接题之为【昆腔】,如【满江红】—【昆腔】—【乱弹】—【正调】。其二,有的仅以两支曲调循环,如【寄生草】—【隶津调】—【寄生草】—【隶津调】。其三,有的则是最简单的两曲联用,如【隶津调】—【迭段桥】。

由之几乎可以重现宋元时民间唱曲由单曲经缠达、缠令的多曲再向套曲演进的诸种形式,对于戏剧音乐研究而言是绝妙的例证。

其次,唱曲方式由个唱向多唱、有唱无白向唱白结合演变。

虽然缺乏相关的表演记载,但就文本描述而言,明代的咏剧小曲

① 程万里编《大明春》卷四,《善本戏剧丛刊》,页138。
② 李昌集《中国古代散曲史》,页400、401。
③ 《辞海》第十分册,中华书局,1961,页90。

大多适合于个人独唱。除嘉靖间的《风月锦囊》有三例有对唱内容的小曲外,大多数小曲与万历年间《山歌》《挂枝儿》之类曲选一样,以故事叙述为主,不存在对话因素,足见其时所传主流仍然是简洁易歌的支曲。

而清代则有所改观。《霓裳续谱》《白雪遗音》所收咏剧小曲中,约有近二十支为明显的对唱或唱白结合的结构。如:

> 【双黄沥调】暗中偷觑,怎见莺娘闷恹恹,没吟欢气,神思倦倦体瘦眉低,心自猜疑,忙唤红娘,(小)忽听传呼,又不知为着何事,想昨宵的事儿可有些不妥,若问我真情,叫我怎么支持,(老)(走,)小贱人,忒相欺,昨夜烧香因甚的,晚间是谁开金锁,早晨的绣鞋因甚湿,从头至尾说详细,若有虚言,把你送官司,(小)人无信,事不齐,……这事儿若到了官司,(夫人呵,)是你治家不严,你还讲甚么礼,(老)这事儿幸未到官司,细追思,却被这丫头讲的倒有理。①

虽然句式不若明代类似小曲整齐,但其分角色扮演、酬唱对答、唱白结合的特点却更为显明,几乎可视为民间小戏的雏形。而另一方面,其曲调、唱词、叙事风格仍同其他咏剧小曲一样,并未失去其基本特质。

二

除了传播方式外,传播内容是戏剧传播研究的又一个重要问题。小曲传唱戏剧故事并非随意性的广收博取,而是带有一定的选择性,由于小曲多流行于市井民间,小曲的传播选择就不能仅仅视之为偶然,而是带有特定的民间审美意味,代表了大众文化对戏剧的基本印象。

① 王廷绍编《霓裳续谱·杂曲》卷五,《明清民歌时调集》下,上海古籍出版社,1984,页229。

就明清流行曲本而言,咏剧小曲在传播内容方面体现了以下特征:
(一)传播内容由单一评介剧情趋向多元敷衍
早期咏剧小曲的传播内容以戏剧故事为主。如《风月锦囊》中【驻云飞】曲子咏苏秦故事:

> 志气轩昂,刺股攻书投魏邦。幸喜开黄榜,一跃龙门上。嗏,收服那商鞅,见他手段高强,赐他六国都丞相,金带垂股返故乡。①

万历年间,随着流行曲调的变化,传播内容更加精简,往往需要多支曲子迭咏使用,如《乐府玉树英》【劈破玉】写《金印记》故事:

> 苏季子要把选场赴,少盘费,逼妻子卖了钗梳,一心心直奔秦邦路,叵耐商鞅贼,不重万言书,素手回来,素手回来,羞,妻不下机杼。

又:

> 五言诗却把天梯上,辞三叔气昂昂再往魏邦,谁知了都丞相,百户送家书,衣锦归故乡,不是亲者,不是亲者,天,也把亲来强。②

两支曲子既将一个故事铺叙完整,又隐隐借对比表达了对世态炎凉的讽刺,叙议结合,组织精当,遂成为晚明咏剧小曲的主要潮流,《摘锦奇音》《大明春》皆是如此。

清代的咏剧小曲则更为多样化,同明代相比,清代的传播内容整体上有三种新变:

1. 同样是咏唱戏剧故事,清代小曲曲调更加繁复,更便于情感的

① 徐文昭编《风月锦囊》,《善本戏剧丛刊》,页538。
② 黄文华编《乐府玉树英》,《海外孤本晚明戏剧选集三种》,页223。

融入。如同为苏秦故事,《霓裳续谱》曲为:

> 苏秦魏邦身荣贵,六国丞相转回归,一家人俱个封赠把苍天祭,不念糟糠周氏妻,且漫说,且漫说是糟糠的妻子,就是那使妾的丫鬟,你今荣耀回来,礼当谢他才是,狠心的冤家,似你这忘恩负义,谁似你倚仗着富贵把奴欺,曾记得你上秦邦,不第而归,身穿着破衣,脚萨着草鞋,走到你爹娘跟前,你那爹娘不理,哥嫂憎嫌,一家人打的打来骂的骂,叫你妻了无非只是疼也只是疼,疼在我的心里。①

一样是前后对比,而采用苏妻的口吻,显然更注重情感的抒发和描写,并具有一定的心理冲突和戏剧波澜,愈加生动真切。

2. 有些咏剧小曲不再只用新编语词概括情节,而是渐渐将戏剧曲词引入曲中。明代已有类似用法,《风月锦囊》【楚江秋】(莺红自咏)一曲就曾撮抄引用"落红成阵,万点正愁人"的句子,但较为少见。清代小曲则大量引用原文,如《霓裳续谱》"碧云天"曲:

> 碧云天,黄花地,西风紧,北雁南飞,晓来谁染霜林醉,总是离人泪,恨则恨相见得迟,怨则怨归去得急,泪啼,柳丝长,玉骢难系,倩疏林,你与我挂住斜晖,马儿慢慢行,车儿快快随,恰告了相思回避,破题儿又早别离,听得一声去,松了金钏,罗衣褪,遥望见十里长亭,减了玉肌,(哎,)此恨谁知,(迭)再告苍穹,老天不管人憔悴。(迭)②

除个别字句外,与《西厢记·长亭送别》中【端正好】、【滚绣球】两支曲子几乎全部相同,正可作为俗曲将戏剧曲词"改调歌之"的明证。

也有的小曲干脆在曲调中插用原文曲牌曲词,径直"混调歌之",

① 王廷绍编《霓裳续谱·西调》卷三,《明清民歌时调集》下,页155。
② 《霓裳续谱·西调》卷二,同上书,页83。

赵景深据之认为"早在乾隆年间就已经在小曲里带昆腔了"①。除赵先生所举《霓裳续谱》中"小伴读女中郎"插用《牡丹亭·学堂》之【一江风】、"款步云堂"插用《玉簪记·偷诗》之【绣带儿】外,尚有"卖花婆把花园进"插用《红梨记·卖花》之【油葫芦】、"隔窗儿咳嗽了一声"插用《西厢记·请宴》之【耍孩儿】五支、"周羽妻泪如麻"插用《寻亲记·发配》之【锁南枝】、"暗中偷觑"插用《南西厢记·堂前巧辩》之【桂枝香】二支、"终日恹恹身有恙"插用《西楼记·病晤》之【懒画眉】、《白雪遗音·阳告》插用《焚香记·陈情》之【叨叨令】(小曲中标"昆腔")等。

这种移植引用原文曲调、曲词的做法在清代显然已成惯例,单就传播效果而言,一方面可以增强小曲的可读性、可听性,另一方面又可以勾起受众对熟悉剧目的回忆,迎合接受心理。

3. 有些小曲模仿剧名诗、剧名散曲等的游戏笔法,将流行戏剧名目编入曲中传唱,也是不容忽视的一种传播方式。明代曲选本尚未见到此种形式,而清代则时有所用。剧名小曲主要有两种类型,一是题为"古人名",以戏剧人物为主要表述对象,如重见于《霓裳续谱》和《白雪遗音》的【寄生草带尾】:

> 石榴开花颜色重,(俱是千层,)张生跳墙,戏的是莺莺,(拷打小红,)吕洞宾,怀抱牡丹把春心动,(造下五雷隆,)陈妙常,朝思暮想潘必正,(月下调情,)吕布貂蝉在凤仪亭,(两下有情,)潘金莲一心要嫁西门庆,(怕的是武松,)卖油郎,独占花魁恩情重,(天下驰名。)②

另外一种类型是径标为"戏名",以戏剧名目组织小曲语言,如《白雪遗音》所载:

① 赵景深《霓裳续谱序》,《明清民歌时调集》下,页15。
② 《明清民歌时调集》下,页204、606。

庆有余的长生殿,巧缘合卺,加官团圆,郭子仪,七子八婿把笏献,麒麟阁,金瓶戏凤桃花扇,西厢彩楼,金雀钗钏杏花天,水浒三国平妖传,富贵固(图),十五惯(贯)钱也不换。①

稍复杂一些的尚有借"十二月"、"九个郎"之题目历数戏剧故事和人物的小曲。这些虽然是传统的游戏笔法,但从传播的角度考察,一是可以见出传播者对戏剧作品、流行剧坛的熟悉,另一方面也会让受众在叹赏咏唱之余,对流行剧目有所了解,还可以激发研究者对特定时期的戏剧现象进行关注,具有一定的传播学意义和研究价值。

(二)小曲所咏唱的戏剧样式由相对集中趋向辐射延伸

明代四部曲选中的咏剧小曲共涉及约二十一部作品,除《玉簪记》《西厢记》《嫖院记》《神獒记》《谋篡记》外,均为南戏作品。其中,《西厢记》虽属元杂剧,但由于其特殊的文本形态和明清戏剧论者普遍具有的"全记"观念,②并不会被南方戏剧文化视为异类,故很难在选本中作为元杂剧的代表,可置而不论;《嫖院记》仅在《摘锦奇音》中存有二出,《神獒记》《谋篡记》均无传本,赖小曲以留名,三者虽被《中国曲学大辞典》定为传奇,但若以此说明传奇在小曲中尚有一席之地却也颇为勉强;《玉簪记》本出于嘉靖、隆庆间亦即南戏、传奇体式过渡期,且在民间流行颇广,亦不能代表严格意义上的传奇。因此,明代咏剧小曲的戏剧样式基本可以确定为南戏。另外,除《琵琶记》《荆钗记》《白兔记》外,其他南戏作品几乎都属明初所作,这与戏剧选本的选择模式有着惊人的相似③,充分说明了明初戏文在民间的流行程度。清代的情况则相对较为复杂。《霓裳续谱》《白雪遗音》所收录咏剧小曲涉及杂剧、南戏、传奇作品二十余种,其中,除《西厢记》一种杂剧外,南戏作品只有《琵琶记》《金印记》《寻亲记》《拜月亭》《牧羊记》《白袍记》《连环

① 华广生编《白雪遗音》,《明清民歌时调集》下,页601。
② 详见拙著《中国古代戏剧选本研究》,上海古籍出版社,2004,页32、108。
③ 关于明初戏文在戏剧选本中的收录状况及分析,详见拙著《中国古代戏剧选本研究》,页65。

记》等几部依然在目,而传奇作品则包括了《牡丹亭》《红梅记》《虎囊弹》《水浒记》《玉簪记》《义侠记》《红梨记》《西楼记》《狮吼记》《雷峰塔》《长生殿》《占花魁》《胭脂记》《铁冠图》《渔家乐》《焚香记》等明清著名作品,另外还有像《探亲相骂》《大补缸》一类的地方戏,样式繁多,不拘一体。由兹可见,咏剧小曲传唱作品的原则是顺应民间喜新厌旧的文化心理,以受众的喜好作为传播的第一标准。

(三) 小曲所咏唱的咏剧题材、情感取向在明清两代有较大差异

就明代较有代表性的三部曲选《乐府玉树英》《摘锦奇音》《大明春》所收录的咏剧小曲而言,小曲最关注的题材是作品所体现出来的婚姻家庭关系,为全部作品的一半以上。风情类作品只有四部,与大部分小曲之情调迥异。同时,在婚姻类作品中,小曲对女性主人公赋予了较多关怀:咏《琵琶记》的小曲共六支,其中四支是慨叹赵五娘的处境;描述《投笔记》的三支曲子中,就有两支主要针对邓二娘;其他如《跃鲤记》《白兔记》《荆钗记》等,皆被小曲专门用以咏唱女主人公的遭遇和事迹。其中,《荆钗记》《白兔记》等作品本身即是著名的"苦戏",小曲如此选择无可厚非;而《琵琶记》《投笔记》等另外还隐喻了文人阶层在古代社会立身处世的尴尬境遇,其深刻性和艺术性并不逊色于对女性之"苦"的描写,小曲却将之置于次要地位。题材和情感取向如此集中,可见不是个别现象,而是体现了民间阶层在传播接受戏剧内容时特定的接受心理。其一,前文已述,明代民间曲选本对元明南戏情有独钟,小曲亦是如此,而南戏大部分作品将笔触聚焦于婚姻家庭关系,故咏剧小曲所涉题材会如此偶合;其二,小曲最基本的性质是通俗性,为普通民众所普遍接受,而百姓日用所面对的最基本的关系就是婚姻关系,故小曲的讴歌对象较为集中;其三,相比远在外乡求取功名的文人、男性群体,民间显然对既默默承受所有生活重负又往往堕入不幸命运的女性更为关注。由此,小曲的题材取舍和情感指向便不难理解了。从这一角度来说,小曲和其他文学样式一起,在一定程度上表达了对女性作用的认同和对女性人格的尊重。

而清代咏剧小曲之题材和情感则出现了较大变化,八成以上的小曲皆选取了风情类内容作为主要传播对象。比如:对较多侠义内容的《水浒记》《义侠记》,却反复以阎婆惜、潘金莲的口吻进行咏唱;将《西厢记》的风情语言多方渲染,两部曲选共收入近五十支相关小曲,较明代三部选本增加了近五倍等,皆可说明这一点。究其原因,一是针对的戏剧作品有了变化,清代小曲既然不再以南戏作为咏唱重心,选取的题材自然也会变。事实上,清代咏南戏的小曲仍然未摆脱关注婚姻关系和女性主体的旧套:咏《拜月亭》的王瑞兰、咏《琵琶记》的赵五娘、咏《寻亲记》的周羽妻、咏《白袍记》的柳迎春等,皆为此类。因此,咏唱重心的转移对于题材选择和情感取向的变化具有关键性的影响。其二,曲调本身的丰富性。如前所述,清代有大量的新鲜曲调充实到小曲曲库中来,而这些曲调主要的功能在咏唱"大率男女情致而已"的风情题材,与戏剧作品中的风情类片断可谓一拍即合;另一方面,不同曲调使得对同一内容的重复咏唱成为可能。如,仅仅针对《西厢记》中《长亭送别》一出戏,《霓裳续谱》和《白雪遗音》便有"碧云天黄花地"、"西风起梧叶纷飞"、"碧云西风"、"合欢未已"、"赴考的君瑞莺莺送"、"老夫人饯别"等六支曲子分别吟唱,其他像《拷红》《寄柬》等皆有此种现象,这也在数量上加大了风情类小曲的比例。

总体而言,明清咏剧小曲采用民间流行的民歌样式,以多姿多彩的传播方式,承载丰富变幻的传播内容,既体现了明清代际轮换中民间对戏剧好尚之转移,又充分说明戏剧与民间小曲之间千丝万缕的关系:戏剧之本源在民间曲调,戏剧不断吸收小曲以充实其生命力;小曲又从文人戏剧中汲取了多重养料,既可增添其活力又足以提高其审美品格。就传播的双向意义而言,二者显然是相得益彰。

第二节 《白雪遗音》与戏剧传播

《白雪遗音》是由清人华广生与其友人函递辑录而成的一部清代民间俗曲总集。主编者华广生,字春田,乾隆、嘉庆年间山东历城人,

生平事迹不详。据高文德序中记载,华广生约在1797年到1798年间开始搜录民间俗曲,1804年完成自序,到1828年方才由玉庆堂刊行。全书22万余字,分四卷,搜录11种曲调,流行小曲839首。采录范围以山东为中心遍及南北各地,所录曲调以【马头调】及其变体【马头调带把】居多,达515首且附工尺谱(因最早记载【马头调】工尺谱而颇具研究价值),此外有【岭儿调】、【满江红】、【银纽丝】、【剪靛花】、【起字呀呀哟】、【八角鼓】、【南词】、【小郎儿】、【九连环】、【七香车】共10种曲调,共计323首,并第四卷选录弹词《玉蜻蜓》9回。究其题材,据郑振铎对题材的划分可归纳为故事人物类、应景抒情类、格言议论类、游戏文章类、地方时政类与男女情爱类等六大类。可见《白雪遗音》题材广泛,曲调繁多,曲艺形式纷呈多样。《白雪遗音》涉及的戏剧故事有30余种,其中反复歌咏的戏剧题材有"三国戏"、"水浒戏"、"西游记戏剧"、"红楼戏"、"昭君戏"、《琵琶记》、《拜月亭记》、《西厢记》、《长生殿》、《玉簪记》、《尼姑思凡》等。据此,可以看出小曲对于戏剧作品的传播内容、传播方式和传播特征。

一

小曲对于戏剧传播内容的选定和改编受到时代特征、传统审美、地方风采和小曲风格的影响和限制。

时代特征是一个时代在政治、经济、文化等各方面的反映,它包括国家重要事件、文化思潮、市民民意舆情和大众审美趣味等。《白雪遗音》咏剧小曲对于时代反映表现为戏剧人物的时代性,包括戏剧人物的时效性和人物形象的时代化。如:

> 江苏有个山阳县,(水灾奏君前,)当今圣主,赈济涂炭,(恩旨到江南,)督抚委员查户口,遇着脏官王伸汉,(有心把账瞒,)好一个委员李县主,不肯依从,脏官定计,买嘱三祥,暗使毒药,遂把忠良陷,(一命染黄泉,)委员李爷,死的可怜,(令人心酸,)上天念忠义,敕封城隍在楼霞县,(显圣到家园,)路遇旧友叙苦情,因此破

案,奏闻帝主,龙颜大怒,拿问脏官,立正典刑,从人李祥,摘心活祭,追封李爷,才把冤枉辩,(万古把名传。)(《李毓昌案》)

此曲主要讲述淮安山阳县督抚委员李毓昌忠良被陷害的清代四大奇冤之一,时有戏剧《李毓昌放粮》,故事内容与小曲无异。此案由清代嘉庆皇帝亲谕定案,并御制《悯忠诗》三十韵,追封"除残警邪慝,示准作臣纲"的李毓昌,确是身后"万古把名传"。据《清史稿》载,李毓昌于1809年作为督查委员前往淮阴统查人口,不久遭迫害。从时间推算可知,小曲是在事后不久即在当地传诵,具有时效性。

当然,时代有时不是直接给予小曲内容,而是在千古流传的戏剧故事中以旧换新,演化出符合时代审美的人物形象。如:

清明拜扫,搭船借伞,前世恩人来相见,(前世前缘,)欲报深恩,因盗库项,许仙受了无限的奇冤,(有口也难言,)问军发配在镇江府,成其恩爱,夫妻二人开药店,(广进财源,)庆赏端阳节,逼饮雄黄现露了原形,唬死了许仙,寻草还阳,救活了儿夫,这才许下金山寺里还香愿,(一秉心虔,)金山寺里法海一见许仙,面带妖色,不放下山,怒恼白蛇,忙唤青儿,代领着虾兵蟹将,这才水漫金山,(波浪滔天,)僧人跑上山,(哎哟)跪在法师面前,今日的祸事来得奇缘,(哎哟)江中水,堪堪来到大佛殿,禅师便开言,(哎哟)叫了声许仙官,趁此机会快快的下山,(哎哟)急忙走,你可莫迟慢,禅师法无边,(哎哟)把众神请下天,速擒二妖,快快的向前,众神领法旨,把白蛇围在阵中间,魁星到阵前,(哎哟)救出女妖仙,白蛇得命回家转,(哎哟)断桥中,夫妻二人重相见,双双回家园,(哎哟)产下了小儿男,法海禅师到了门前,赐金钵,又把原形现,拿到西湖间,(哎哟)宝塔压在上边,后来此子得中了状元,思想生身母,苦苦哀告钱塘县,(为的是慈颜,)带领人夫去拆塔,霎时之间,风雨大作,雷火交加,上云接雨,西湖水干,雷峰塔倒,倒母子二人重相见,(万古把名传。)(《雷峰塔》)

清乾隆间,白蛇故事由方成培改编为三十四出《雷峰塔传奇》(水竹居本),"第一次增加了《端阳》《求草》《水斗》《断桥》《祭塔》等关目"①。而《白雪遗音》已有对于传奇新增情节的接受与演唱,可见小曲对于戏剧紧随其后的承接性,也足以证明方成培《雷峰塔传奇》赢得了市民的普遍认可和接受,并广为流传。

通常来讲,时代对于戏剧的影响较小曲更为深远,小曲往往通过戏剧人物、故事不断演变而紧随其后,实现传播戏剧的良好效果。但是作为民间文学,创作者是市民而非文人,小曲的创作有其自身的特点和独立性,小曲多以女性口吻歌唱女性生活与情感,曲词纤巧细腻。

以昭君形象为例,从魏晋南北朝昭君形象基本确立开始,戏剧中的昭君形象随着民族关系的改变而有所调整。如元代马致远《汉宫秋》中,昭君言:"今拥兵来索,待不去,又怕江山有失;没奈何将妾身出塞和番。"②她是一个"抗争的、爱国的、深明大义的昭君形象,她既慷慨赴难,又保持了高贵的人格,在民族压迫深重的元朝,具有鼓舞人心的悲剧力量"。《汉宫秋》是基于当时尖锐的社会矛盾和时代背景来塑造昭君形象的。到了清代,满族人一统中国,施行北不断亲、满汉联姻的政策,民族关系融洽,一定程度上呈现出淡化民族矛盾的倾向。如《吊琵琶》中,昭君于第二折自尽,魂归汉宫;在《昭君梦》中,昭君已是在塞外生活几年,对边塞生活的不满以及对汉朝故土的思念,借助梦境来寻汉王。可见清代昭君戏不仅注重昭君出塞前(时)的怨恨,更强调出塞后的边塞境遇。在戏剧中,昭君从魏晋时期愁苦怨恨的弱女子,到元代《汉宫秋》舍身为国的巾帼形象,再到清朝尤侗《吊琵琶》③、薛旦《昭君梦》④以及周乐清《琵琶语》⑤中淡化民族矛盾的形象,昭君形象的变化与戏剧产生时代有着紧密联系。

① 顾颉刚《名家谈四大传说》,文化艺术出版社,2006。
② 王季思《中国十大古典悲剧集》,上海文艺出版社,1982。
③ 邹式金《杂剧三集·吊琵琶》,中国戏剧出版社,1958。
④ 邹式金《杂剧三集·昭君梦》,中国戏剧出版社,1958。
⑤ 周乐清《补天石传奇·自序》,中国戏剧出版社,1958。

而小曲中却体现出相异的旨趣：

> 王昭君俺和番出边塞，（阵阵伤怀，）怀抱着琵琶，泪珠儿满腮，（马上哭哀哀，）恼恨毛延寿，与你何仇将害，（到得此地来，）弄的俺抛离乡国，几时重把君恩拜，（天日重开，）回望长安，云山万里，好不惨怀，（命儿苦哉，）自古红颜多薄命，奸贼坑奴在沙漠外，（仇恨何时解，）来边河，檄斩延寿，投河自尽，千古留得香魂在，（谁不惜裙钗。）（《昭君出塞》）

> 王昭君，去和番，琵琶在马上弹，告宾鸿，他说道王昭君，【昆腔】要见无由见，【乱弹】恨只恨，毛延寿，误写丹青，【正调】汉刘王，真天子，怎生再得见，怎生再得见。（《王昭君》）

小曲以第一人称哭诉伤怀，行至边塞，怀抱琵琶，对毛延寿，她恼恨，仇恨，骂其奸贼；对汉刘王，她泪珠儿满腮，不舍长安。清代小曲没有找到戏剧中积极追求、勇于反抗的昭君形象，依然更近似于最初的昭君——"塞外无春色，边城有风霜。谁堪览明镜，持许照红妆"（萧纪《明君词》）。就明清小曲的自身特点来看，"小曲多以妇女口吻演唱的情歌，女性心思敏感细密，感情曲折纤细，浸透了凄哀婉转、幽怨缠绵的情调，适合表达女性的细腻柔情"①。小曲以昭君口吻，投入真实的情感，道出对毛延寿的痛恨与对汉刘王的不舍之情。因而小曲选择昭君戏中最为凄恻苍凉的剧目"昭君出塞"加以敷成小曲是由其小曲自身特点决定。

《白雪遗音》咏剧小曲对于戏剧的传播还体现在对于戏剧典型的传播，包括典型人物、事迹的故事传播。

受到中国传统审美方式的影响，小曲歌颂了较多具有人格美的戏剧人物。如三国戏中，敷演关羽与诸葛亮的故事最多，究其因，不仅在于诸葛亮有雄韬武略的军事才能，更在于其忠，是心系天下、以拯救苍

① 李荣新《论明清小曲的审美艺术特征》，《黑龙江社会科学》2007年第1期。

生为念的正义之士;关羽也是同样道理,毛宗岗称其为"三绝"之"义绝",关羽戏在舞台上经久不衰就在于"忠义",也是后人信仰关公,将其奉为中国传统道德文化的典范所在。信仰属于审美分类中的"崇高"之美。除了关公文化,中国民俗中的"八仙"、"牛郎织女"等在《白雪遗音》中均有所体现。

除了崇高之美的英雄义士、神话故事之外,还有多为符合封建伦理道德的妇女典型,如《琵琶记》中赵五娘,《白雪遗音》卷一中《琵琶词》两支将赵五娘"剪下丝发"长街卖唱,不辞万里寻夫终相认的故事基本概括,赵五娘勤劳、坚韧、孝顺、忠贞,勇于战胜困难,受尽苦难却永不言弃的顽强精神,是封建社会妇女命运的真实写照,赵五娘形象在封建家族制度的影响下是有典型意义的。同时期的作品还有《王魁负桂英》,在小曲中出现6次。如:

> 恨漫漫的天无际,负义的王魁,闪的俺无靠无,俺向那海神灵,诉出从前在神前焚香誓,负盟的,在刀尖上成粉斋,惨模糊将心瞒昧,一旦幸登了选魁,他气昂昂,忘却貂裘敝,别恋着红妆翠眉,他笑盈盈忙将糟糠来撇弃,心儿里,兀的不痛杀人也么哥,兀的不恨杀人也么哥,赤紧的,勾拿那厮,与咱两个,明明白白的对质,(嗳哟)【正调】我的大王爷,谁知他,暗藏托刀计,奴只得,罗帕了终身,地府阴曹鸣冤去。(《阳告(带昆)》)

此曲应是据《焚香记·打神告庙》一出而唱,敖桂英梦里控诉王魁,海神灵前的誓言盟约如今却"别恋红妆,将糟糠撇弃",当然焚香记终是喜剧,但是"王魁负桂英"的定论却是千古流传。在《望夫山》中有望夫山前相思女"错把那过路的人儿"当作情郎回,最后一句"负义是王魁"道出心中苦;在《未曾写书》,有"腰肢瘦损,眼中流泪"的女子责怨薄情郎忘却曾经情意另婚配,将"贪义的王魁"作比,对于丑陋的批判和唾弃也是对美的歌扬和赞美。此外还有《冬景》(其二),写王孝子千里寻娘,也属此类。综上可见,中国传统审美根植于市民心理,也是小曲得

以传播戏剧、在取材上保持一致性的前提。

小曲对于戏剧传播内容的选取还有着地方性的偏爱,编者为山东历城人,所收小曲也多具有地方风采。主要包括人物出生山东或者故事发生地为山东,还包括与之相关的人与事。如《白雪遗音》中收录关于当地人物故事有秦琼8首,姜子牙5首,诸葛亮3首,宋江2首,东方朔1首,程咬金1首,扁鹊1首等。发生在山东的故事有跨海征东、临潼山、穆阁寨等。《白雪遗音》中有些小曲首句指明山东。如《穆阁寨》首句有"山东有个穆阁寨,(紧靠泗水涯,)",如《临潼山》唱道"山东秦琼有公干,(离了济南,)"地名涉及山东的小曲为10首。此外,小曲的传播内容具有关联性,如关于罗成(秦琼表弟)的故事自然也就在山东流行开来,其中收有2首。同样,姜子牙在一定程度上推动了纣王妲己、周文王戏剧故事在当地的传播发展等。

二

小曲、说唱(曲艺)、戏剧同属表演艺术,在表演内容、表演方式以及演出环境同类性前提下,激发了彼此在传播接受过程中相互汲取和借鉴。咏剧小曲对于曲艺、戏剧的本体传播主要体现为综合性特征,现从文辞、曲调和表演方式等方面探讨其小曲的接受传播状况。

从文辞来看,小曲对于戏剧的借鉴较为明显。在《西厢记·长亭送别》中【端正好】有"碧云天,黄花地,西风紧,北雁南飞"唱词,而《白雪遗音》对此引用有四次,有些直接抄用原文或稍加改动,且除了用于咏唱《西厢记》的《草桥惊梦》《饯别》两首之外,还有《未曾写书》唱道"到而今,西风儿紧急,北雁南飞,孤灯相陪",基本是直接抄用;再如《怕的是》中的"怕的是,黄花满地桂花香,怕的是,碧天云外雁成行"将三字句扩为七字句,似为了符合【八角鼓】"鼓子头"、"鼓子尾"单曲结构对于句式的基本要求而作出改动。从曲词的广为流传可见《西厢记·长亭送别》在清代山东地区的风行情况,当然也不能忽视填词文人对于该曲的引导和偏爱。

另外,"加垛"与"带把"在清代小曲中较为常见,且用法相近。【马

头调带把】似指马头调加帮腔而言,但并非可有可无,常用来承接曲词,完备故事内容,增加语言的趣味性,寓抒情议论于演唱之间,从主调与帮腔的对比中欣赏小曲的音乐变化。如:

> 公婆双双全不在,(天降飞灾,)衣衾棺椁,从何处得来,(难坏女裙钗,)无奈何,剪下丝发长街卖,(路遇张广才,)他一力承当,疏财仗义把朋友待,(筑起坟台,)五娘寻夫,踏破了绣鞋(路途实难挨,)进相府,贤德牛氏真可爱,(诉说情怀,)书馆仝相会,夫妻三个才把公婆拜,(哭坏了蔡伯喈。)(《琵琶词》)

括号内容为帮腔,"路遇张广才"仗义相助"筑起坟台",张广才是《琵琶记》赞扬的符合社会传统美德的典型化身,而《筑坟》是戏剧中重要情节,帮腔是实现戏剧传播完整性的重要部分,而曲末"哭坏了蔡伯喈"既给小曲增加趣味,更是戏剧翻案主题的点睛之笔。

此外,小曲文辞创作中对于戏剧曲牌的借用也很普遍。如"【虞美人】在现存的民间小调类戏剧剧种及说唱曲种、民歌小调中流传甚广,而'玉'与'虞'同音字,这种情况在许多曲艺、民歌中都存在。如江苏海州牌子曲、江西清音、福建民歌等,均称【玉美人】"①。其敷演故事内容已经与西楚霸王的虞姬无涉,而是把玉美人作为古代美女的代称。这可以从《白雪遗音》有关"玉美人"的曲目中看出。载入《白雪遗音》以"玉美人"为题的有 7 支,曲词涉及"玉美人"的有 17 支,当然除了《长生殿》中玉美人指代杨贵妃,其他多为嫖客调情妓女之辞。通过借用、化用的方式引戏剧入小曲一方面可以将借文人之手将戏剧中雅词普及化,另一方面可以提高小曲的文学性和观赏性。

就曲牌而言,《白雪遗音》中收录主要曲调 11 种,包括【马头调】415 首,【南词】127 首,【八角鼓】(包括【八角鼓杂牌】)50 首,【银纽丝】(包括【岭儿调】与【湖广调】)45 首,【剪靛花】与【起字哎呀呀】各 35

① 冯光钰《中国曲牌考》,安徽文艺出版社,2009,页 80。

首,【满江红】18首,【玉蜻蜓】8首,【小郎儿】4首,【九连环】与【七香车】各1首。此外作为插曲的曲牌包括【边关调】、【倒推舡】、【山歌】、【叠断桥】、【南罗儿】、【岔曲】、【数岔】、【寄生草】、【罗江怨】、【昆腔】等。从曲牌性质出发,【南词】①、【八角鼓】、【岔曲】均为清代曲艺名称,【玉蜻蜓】属于苏州弹词的代表曲目,【银纽丝】(湖广调)明显受到【五更调】的影响铺陈五更,【小郎儿】咏四季,【九连环】叹五更,【七香车】唱十二月令,小曲不单为抒情服务,已体现出曲词的时间逻辑性和情节叙事性。如【湖广调】《补雀裘》生动描绘了晴雯"恹恹染病",忍痛为公子缝补雀裘时的病中情容与心理活动。

清代小曲的音乐形式较为繁复,在《白雪遗音》中主要表现在以下几种:

（一）小曲单用一种曲调咏唱,此类小曲主要收录在前两卷,简单短小,句式较为自由,抒情性强。其中【马头调】,因流传于热闹繁华的码头而得名,所咏题材有叙述历史人物和故事,咏唱四季风光的自然景物,吟诵戏剧人物故事、戏剧名和人名等。特别指出的是【马头调】"系泛指在码头流行的多少曲调,并不是专指一个曲调,是多曲的类名,不是单曲的曲名"。② 此外曲牌分为同宗曲牌(异名同宗与同名同宗)与异宗曲牌(同名异宗)等。也会存在变体,如【银纽丝】在北有【岭儿调】(【北银纽丝】),【寄生草】有【北寄生草】与【南寄生草】,【剪靛花】有【剪靛花加垛】等。

（二）正调还原。曲调还原是指小曲曲调的归复主调,如《饯别》套曲形式为【马头调】—【银纽丝】—【叠断桥】—【正调】—【罗江怨】—【正调】,所谓正调,似指重复运用其第一曲调【马头调】而言。再有《两亲家顶嘴》套曲形式为【银纽丝】—【起字】—【数岔】—【银纽丝】—【南罗儿】—【银纽丝】。可见小曲唱法中常有对于原调的归复。清代小曲

① 齐森华、陈多、叶长海《曲学大辞典》,浙江教育出版社,1997,页71。其中有提到《霓裳续谱》已收有"南词滩簧调",《白雪遗音》中收录《占花魁》唱段,两书所载说明当时滩簧已作为"南词"而同时流行于我国北方。
② 杨荫浏《中国古代音乐史稿》,人民音乐出版社,2012。

中还常将曲牌分为曲头、曲尾,于中间插入小曲曲牌,如《万事如意》:【八角鼓】—【罗江怨】—【尾声】;插入戏剧声腔,如《阳告》:【马头调】—【昆腔】—【正调】,赵景深据之认为"早在乾隆年间就已经在小曲里带昆腔了"①。此外,《酒鬼》引【花鼓腔】入调,《恹恹病尽》引【弦子腔】入调,《从今后》【满江红】—【银纽丝】—【起字调】—【乱弹】—【马头调】—【正调】有引【乱弹】入调等。

(三)多支不同曲调的小曲联唱,构成曲牌联套的套曲形式。有最简单的两支小曲联用如《醉打山门》【马头调】—【山歌】,有的较为复杂,如《白雪遗音·酒鬼》一曲中涉及曲牌近二十支,有常见曲牌【八角鼓杂牌】、【南罗儿】、【耍孩儿】、【倒推船】、【太平歌】、【银纽丝】、【剪靛花】、【四大景】、【叠断桥】、【罗江怨】、【边关调】,非常见曲牌【硬书】、【双头人】、【子弟书】、【二落】等,戏剧声腔【花鼓腔】,讲述男子先与朋友醉酒而后回家暴打妻子之事,显然这里有两个场景,而曲牌联套则可以作为情景置换的提示,又可根据角色特征演唱小曲。如女性失望悲怨的情绪以【罗江怨】表现更合适。这种曲牌联套的演唱方式与北宋时期的说唱曲种诸宫调约略相似。当然诸宫调的结构复杂,将套曲继续连缀,内容多,戏剧性强,如董解元《西厢记诸宫调》,共用了长短套数188套,曲牌555个。这种采取"已有曲调根据实际要求改造成新的曲调的"作曲方式,"是中国传统思维方式在音乐中的体现,与欧洲古典音乐体系中的'主题创作'不同"②。

(四)南北曲合套。如《孟姜女》由【岭儿调】转至【湖广调】,【岭儿调】是【银纽丝】在北方地区流传形成的同宗异名曲牌,而【湖广调】"起源于明朝,因为湖广行省是明代地名"③,原只在湖广一带流行,发展后逐渐推广到外地,可见清代小曲中的南北曲合套现象。这与南宋时期的政局动乱、人口迁移而引起的南北合套具有相似之处。

虽然缺乏相关的表演记载,但就文本描述来看,小曲的演唱形式

① 赵景深《中国戏剧史》,上海古籍出版社,1962。
② 姚艺君、李月红等《中国传统音乐基础知识100问》,人民音乐出版社,2013。
③ 朱自清《中国歌谣》,金城出版社,2009。

在《白雪遗音》中存在新变,主要是指复杂多样的唱法,由有唱无白到唱白结合,由无角色表演到多角色表演。

明代的小曲大多适用于个人独唱,除嘉靖间的《风月锦囊》有三例对唱内容的小曲外,大多数小曲与万历年间《山歌》《挂枝儿》之类曲选一样,以故事叙述为主,不存在对话因素,可见当时盛传的小曲都以单曲为主;而清代则有所改观,如《白雪遗音》所收咏剧小曲中的《劝友》:

纣王宠爱妲己女,败坏商朝六百年,炀帝喜爱忧花色,社稷江山不保全,(大兄吓;)刘阮误入天台路,白牡丹相遇洞宾仙,牛郎织女把银河渡,爱色贪花武则天,(贤弟吓);张有德为了玉节妇,李克成潜谋激怒天,董吕争夺貂蝉女,双双性命不保全,(大兄吓);张生佛殿把莺莺看,后来功名成就永团圆,潘必正庵堂相遇妙常女,饯别秋江赠玉簪,(贤弟吓。)

"大兄"与"贤弟"显然是两个人物角色在以对唱形式表演小曲。另外有些曲词中也含有"数唱"、"合唱"等提示信息,如《酒鬼》(八角鼓杂牌)多达8次数唱,还有《逛花园》中有小姐丫鬟"(合唱)和风荡荡春日暖,碧桃枝头鸟声喧,你看那,桃李都开遍,两个黄鹂鸣翠柳,一行白鹭上青天,鸳鸯对浮水面",可见在清代演唱方式已经出现个唱以外的对唱、数唱与合唱等多人演唱方式。另外上文提到的"带把"作为帮腔(和声)在【马头调】中也最为常见,即一人演唱,多人在后台或场上帮唱,采用多种演唱方式进行表演可衬托主唱,渲染舞台气氛,提高表现力。

《白雪遗音·卷三》中《十二月》唱的是女子思念远方丈夫直至归来,以说唱相间、"韵散间用"的方式对这十二个月进行历数和抒发。韵文形式较为规范整齐、合辙押韵,散文则无特定要求,较为自由随意。以"十月"为例:

(唱)十月里朔风寒,(哎哟)十月里朔风寒,枕冷被寒独自眠,

那一夜不想你个千千遍,(白)这一天嫂子看我来到俺家,话言中间提起了他,俺嫂子说他姑夫可有个信,他在外边贪恋着野花,回头就把那堂客骂,他怎么学会那热人法,俺若坐了女朝廷,把那天下的婊子尽皆杀,(唱)贪恋着烟花,(哎哟)贪恋着烟花,青春一去树落花,恨起来才把堂客骂。(《十二月》)

唱词部分上片"寒"、"眠"、"遍"朗朗上口,下片"花""骂"合辙押韵,类似说唱文学的韵文部分,而说白部分则"家"、"他"、"信"、"花"、"骂"、"法"、"廷"、"杀"则较有差别类似其散文部分,而韵散间用是说唱音乐在文学形态的重要特征,可见小曲在文体特征上与说唱音乐具有趋同性。此外说白在小曲中还有表现口语词,如《锯缸》有句"(白)咧,坑杀我咧",表演时多为演唱间加说白;也有演唱前自报家门,如《庆寿》"(白)海上蟠桃初熟,人间岁月如流,开花结子几千秋,我等特来上寿",表演时多为先说白后演唱。

小曲角色化先是通过唱白相间来实现的,如《寂寞寻春》有"……(白)这位大娘你找谁,(唱)不找傍人,找我的情郎,(跑的奴心慌,)(白)你知道他在那里,(唱)没处去,一定摸在这条巷……",其后小曲①中有以人物关系来区分角色,如《劝友》中"贤弟"与"大兄";有按人物身份来区分角色,如《两亲家顶嘴》中"城"、"乡"代表两个亲家身份。还有以"小"代指丫鬟,以"正"代指小姐等,类似于戏剧中的小旦与正旦,可见小曲已经出现根据人物关系与身份进行角色化现象,从通过人称变换"跳进跳出"到人物角色化,小曲富演绎色彩。如:

【银钮丝】城里的亲家转回也么家,(白)哟,亲家母来了么,(乡白)好啊,亲家母,(城白)媳妇倒茶来,(乡白)不用,乡里的老儿茶不惯,一会儿喝凉水罢,(城唱)行罢礼来不用倒茶,问声庄稼,(乡)咳,今年的庄稼也不怎么,借了几两银,种了二亩瓜,老天

① 这里的"小曲"不包括《白雪遗音》卷四收录的滩簧戏《占花魁》、弹词《玉蜻蜓》等部分曲艺音乐。

爷,又不把那两来下,天气旱来蝗虫也么拿,本钱利钱不归也么家,我的亲家母啊,(咳)拉了大窟窿,可是窟窿大,拉了大窟窿,可是窟窿大,(城白)哟,什么窟窿,怎么大呀,(乡)亲家母,你不晓得,我们的人,欠下人家的债,可就叫作窟窿,(城)哦,我当什么窟窿,就怎么大呢,亲家母,你来的正好,我有句话要对你说,又恐怕你着恼。(《两亲家顶嘴》)

将"人物角色化"与"增加说白"相结合,一方面削弱小曲的音乐性和抒情性,增强情节性和叙事性,另一方面小曲的酬唱对答、角色扮演、唱白结合的特点更为明显,几乎可视为民间小戏的雏形。综上可知,小曲与戏剧、曲艺在音乐形式上的内在联系不仅表现在小曲曲牌对后来戏剧、说唱曲种提供了大量的曲调来源。比如单弦牌子曲、西川清音、山东琴书和天津时调。四川清音、山东琴书最早源于民间唱曲子,其曲牌也多是小曲常用曲牌,如四川清音的【寄生草】、【码头调】、【满江红】和【九连环】,山东琴书的【叠断桥】。还在于表演形式的传承性,如天津时调,其演唱形式与一般说唱曲种不同,它更多地保留了民歌的演唱方式:演员站场,手中不持乐器掌握节奏等。

咏剧小曲承载戏剧信息的方式主要有叙剧与引剧两类。叙剧,一为是对戏剧故事本身有大致概述,稍加评价,二为截取某一场景或片段,择一角色,细致体会剧中人物情感;引剧,即引用戏剧名、人名以供自我表达与娱乐,包括用典或历数。

类似于曲艺说书,咏剧小曲往往采用第三人称来概括戏剧故事。第三人称(全知全能叙事),托多罗夫称为"叙事者>人物",热奈特称为"零度调焦",叙述者是万能的上帝,"它以一种客观描述的眼光进行讲述,既不受时间、空间的限制,也不受生理、心理的限制,可以直接把所述的人和事展现在读者面前,能自由灵活地反映社会生活"[①]。小曲使用第三人称唱叙戏剧故事梗概,将人们喜闻乐见的戏剧故事情节

[①] 翟玉欣《民歌的叙事因素研究》,山西大学硕士学位论文,2010。

客观地概括,以勾起人们对熟知戏剧的回忆和联想,因而受到人们喜爱。如《玩景观山》:

> 玩景观山在西湖岸,(借伞在鱼船,)赠银还家,惹祸生端,(搜入空花园,)苏州城,夫妻又得重相见,(一对并头莲,)庆赏端阳节,同饮雄黄把真形现,(唬死了许仙,)为盗灵芝,大战白猿,(因为盗仙丹,)散瘟灾,海岛金山还香愿,(大战在江边,)战法师,水淹镇江民涂炭,(产下小状元。)

小曲仅将西湖相遇—赠银生事—苏州重逢—白蛇现形—盗药救夫—水淹镇江等情节一一展现,不曾抒情议论。此类小曲在《白雪遗音》中仅此一首。

更多的咏剧小曲并非以客观叙述戏剧故事,真实展现戏剧人物为目的,而是因情取事,托物言志。有些"在不中断叙事的情况下以简短的文字阐明其看法"[①]。有些小曲于曲头加一句兴叹之语。如《张角作乱》中首句"可叹可叹真可叹"引领全曲,虽提及黄巾贼作乱、桃园英雄、王司徒连环计,均简洁带过;有于曲末加一句评议,如《桃园结义》,表面上是将桃园结义,与赵子龙共争天下,实则末句唱道"这才是,朋友得了朋友的济"。此用来说理教化世人朋友间的相处之道。还有的是将抒情议论之辞插入带把或加垛,唱词叙剧,说白评论,如用于【马头调】(带把),以帮腔形式感发戏剧人物故事,一来不影响咏唱戏剧情节的唱词的完整性,二来数人帮腔以评价,具有较强的民众舆论色彩和教化意义。而这些议论抒情语多为无人称句,以一种民众舆论的口吻对戏剧人事进行感慨。

还有小曲,用第三人称将戏剧人物故事的唱叙,通过形容词、口语词等夹叙夹议地将善恶褒贬呈现出来。其中有对英雄正义的敬仰之情,如秦琼、《李毓昌案》;对战胜苦难、历尽艰险的感慨,如《西游记》;

① 胡亚敏《叙事学》,华中师范大学出版社,1994,页63。

对红颜薄命的叹惜,如《长生殿》。

当然,叙剧类小曲还有的是借戏剧场景或片段,择戏中角色,描摹戏剧人物内心情感的小曲。其表现性强,且人称变换较为复杂,往往是第三人称与第一、二人称间的相互转换,第三人称以一两句唱词交代背景,直接换第一、二人称借剧中人物加以抒情。类似于曲艺表演的"跳进跳出"、"一人多角"[①]。

此类小曲分为两种,一种为第三人称跳到第一、二人称。其中包括由第三人称转为第一人称,表现为独白。多为女性用以表现心理和情感活动,表达孤单无依的悲苦之情,如《小尼姑》,不愿诵经,思凡还俗的内心独白;更有《孟姜女》,用【湖广调】历数五更,从明月秋风到佳人情容,细致地描摹了孟姜女不辞艰辛,赴长城寻夫的凄凉悲苦之境,唱词间尽是敬佩与怜惜。还有《太子逃难》中约略以第三人称展现故事背景,后表达落难太子的无助。同样无助的还有"遇见"阎婆惜鬼魂的张文远等。还包括由第三人称转为第一、二人称,表现为对白。多为男女问答式,可丰富小曲内容。如《柳迎春》有夫妻相认,如《贪淫飞虎》中飞虎与老夫人冲突双方的较量,还有《草桥惊梦》的崔莺莺与张生梦中相会,此类男女私会对白在小曲中颇为常见,有潘必正对陈妙常、郭华对王月英、蒋士龙对王瑞兰等。

另一种是直接以第一、二人称抒情,此类小曲表现性强,在独白或对白中展现故事情节,结构精巧。如《阳告》(带昆),小曲采用第一人称,从头到尾都是"俺"(或"奴")对王魁的控诉,回忆曾经焚香誓言,数落他登科选魁后撇弃糟糠,惨遇一一哭诉,主观表现性强,对负心汉痛恨之情的抒发亦是酣畅淋漓。另外还有《罗成托梦》,曲词开头就自报家门——俺本身屈死鬼罗成来托梦。接着夫妻阴阳两隔发生对话,罗成妻说,"我的夫,你有什么苦情对我讲",罗成鬼魂将遭遇奸臣所害告知妻子。也有些小曲似因所咏戏剧流传广,人人熟知,如《西厢记》,所以无需铺陈背景,直接抒情也无妨。如以第一人称唱出红娘的内心独

[①] 姚可君、李月红《中国传统音乐》,人民文学出版社,2011,页96。

白,有《拷红》三首,表现宁死不屈,反抗老夫人。《佳期》,借红娘嗔怪之口吻侧面反映崔张情爱云雨之事等。观本书中《西厢记》小曲,红娘的唱词比莺莺更为多些,这不仅是因为红娘成人之美,勇敢机智、反礼教的典型人物形象,且受到当时清代市民阶层日渐壮大并企求发声,红娘身份贴近民众为其代言的影响。

时间对于咏剧小曲来说,是叙事学理论所说的不完全意义上的"叙事时间"。据叙事学对于叙事文的双重时间定义,笔者对咏剧小曲的叙剧时间作以下说明:即通常是相对于被叙述的戏剧故事的原始或编年时间的曲本时间。叙事学对于叙事文的时间叙事研究主要有时序、时长与频率。但是从小曲化改编,即将情节复杂曲折的戏剧故事凝缩成较强的抒情性、较小的节目容量的咏剧小曲来看,主要集中研究"时长"(也称"时限"或"时距")。时长,"是故事事件所包含的时间总量与描述这一事件的叙事文所包容的时间总量之间的关系"①。本章采用胡亚敏的"五分法"对戏剧的小曲化叙事进行分类,即等述(叙述时间与故事时间基本吻合),概述(叙述时间短于故事时间),扩述(叙述时间长于故事时间),省略(叙述暂停。故事时间无声地流逝),静述(故事时间暂停。叙述充分展开)。除了"省略"在咏剧小曲中没有体现,其他四种成为实现戏剧小曲化的主要构成方法。

等述,即热奈特所谓的"场景","即叙述故事的实况,一如对话和场面的记录,故事时间与叙事时间大致相等"②。它强调时间连续性,画面的现场感。如:

> 红娘哭的心酸痛,跑进了绣房,来见莺莺,你为何,好好叫我胡作弄,老夫人,问的我就干发怔,打的我浑身,可是那一块不疼,罢罢罢,我合与你拼了命,我也顾不的解元那里病净病。(《拷红》)

小曲中,红娘的整个活动:红娘哭泣—跑见莺莺—发泄怨言具有连续

① 谭君强《叙事理论与审美文化》,中国社会科学出版社,2002,页167。
② 罗钢《叙事性导论》,云南人民出版社,1994,页149。

性,在这一动态场景中,人物行为、对话具体形象,叙述者亦未加任何评论。听者闻之,有历历在目、亲临现场的感觉,小曲以其形象性与客观性生动地再现了红娘被老夫人拷打后的"心酸"与愤怒之情。

概述,"具体表现为用几句话或一段文字囊括一个长的或较长的故事时间"①。咏剧小曲中所涉及的戏剧作品都有着较长的故事时间,小曲通过概括主要情节、抓住核心矛盾、选用典型形象等方式简要勾勒故事梗概。此类咏剧小曲在《白雪遗音》中较为常见。如:

> 唐明皇,宠爱贵妃多丰韵,(赐号太真,)梦游月殿,得聆仙音,(牢记在心,)传梨园,教演天乐在宫禁,(霓裳一曲新,)长生殿钿盒金钗要盟信,(七夕对星长,)禄山造反,堪堪临近,(哄动了君臣,)慌的个明皇天子,抢抢攘攘,出了长安,驾幸西川避兵刃,(携着玉美人,)马嵬驿,军士作变,可惜一代红颜自尽,(千古留香魂。)(《长生殿》)

明传奇《长生殿》共 40 回,而小曲用百余字,上下分述,将杨贵妃由蒙圣宠,地位荣耀,到马嵬坡被迫自尽的悲惨命运较为细致地表现出来。有些概述对细节不作处理,仅罗列关键情节,而这支不同,它将贵妃如何得宠,逃乱时场面情况都作描绘,是此类中的优秀之作。

扩述,"叙述时间长于故事时间,叙述者缓缓地描述事件发展的过程和人物的动作、心理,由于电影中的慢镜头"。与概述这种加速推进故事发展相比,此类小曲在表现女性居多,于悲苦情境中徘徊缱绻,配合小曲旋律,达到对人物情绪的极大渲染。对于音乐表演性强,以抒情为主的咏剧小曲而言,采用扩述的方式,改变故事比例,于悲苦中抒情,较为舒缓、细腻。《白雪遗音》中咏剧小曲,如《孟姜女》《绣荷包》,将扩述与叹五更结合,用【湖广调】演唱出来。如《补雀裘》(节选):

① 胡亚敏《叙事学》,华中师范大学出版社,1994,页 78。

一更里来秉上灯,十指尖尖把绣针擎,动动针来奴的神不定,斜倚着绣枕儿罢哟,喝喝咳咳,桃腮面通红,斜倚着绣枕儿罢哟,喝喝咳咳,桃腮面通红。

　　二更里翠裘补上半边,紧蹙着蛾眉默默无言,风送铁马声不断,似这等病体恹恹罢哟,喝喝咳咳,补到何时完,似这等病体恹恹罢哟,喝喝咳咳,补到何时完。

　　三更里翠裘未补成,阵阵的喘吁嗽连声,玉体儿斜靠红绫难扎挣,欲待不补罢哟,喝喝咳咳,辜负了数日的情,欲待不补罢哟,喝喝咳咳,辜负了数日的情。

　　四更里翠裘才补完,针针相接,线相连,佳人忽把朱颜变,娇喘微微罢哟,喝喝咳咳,实在令人怜,娇喘微微罢哟,喝喝咳咳,实在令人怜。

　　五更里将翠裘递给宝玉瞧,叫声公子,仔细听着,心血费尽竟完了孔雀套,你要知情罢哟,喝喝咳咳,不负奴心苗,要你知情罢哟,喝喝咳咳,不负奴心苗。

小曲唱叙晴雯感念宝玉数日恩情,拖病整夜为宝玉补雀裘之事,用扩述法细描五更,将晴雯腮面通红,眉头紧蹙,病体恹恹,娇喘微微的情容一一展现,晴雯整夜"喝喝咳咳",实在令人心疼。

　　静述,即叙述不与任何时间对应。而咏剧小曲中主人公出场前的景物描写,如《饯别》,首句"碧云西风,草木凋零,张生赴考别莺莺,小姐饯送十里长亭"的"碧云西风,草木凋零"即是如此。有对于地理位置的交代,如《李毓昌案》,江苏有个山阳县。还有对于肖像描摹、物件的细致观察等。这种方式很少单独运用,多是与前三种交叉使用。

　　咏剧小曲运用等述法直描现场,将戏剧故事客观形象地再现;运用概述法将较长故事情节的戏剧概括为一段话,形成小曲;扩述法是将某一种情绪放大,表现人物心理和情感活动,体现了小曲的抒情性;静叙往往于故事发生之前的起兴与交代,往往与前三者交叉运用。

　　相对于以唱叙戏剧内容为主的叙剧类小曲,《白雪遗音》中还有引

用戏名、人名,对戏剧内容不加叙述的引剧类小曲。引剧,虽引戏名、人名,但所引与戏剧故事塑造的人物形象相关照,表现出或抒情、或议论、或娱乐的功能效果,常见于生活类小曲。而引剧类小曲就其不同功能特点在修辞手法上也各有侧重。

就以抒情为功能的引剧小曲来看,主要修辞是用典,还有用典与对比、夸张、借代结合运用。如:

> 久闻姑娘生的俏,我可忙里偷闲特来瞧瞧,灯儿下,观见姑娘的花容貌,赛昭君,缺少琵琶怀中抱,模样又好,要笑高,肯不肯,只要姑娘笑一笑,到晚来,相陪情人俏一俏。(《久闻姑娘》)

"赛昭君",将姑娘容貌与"昭君"对比,看出了好模样,只少了"琵琶怀中抱",可知这位姑娘的花容月貌,"要笑高"、"到晚来,相陪情人俏一俏",言语轻浮放荡,拟嫖客与妓女的传情之作。从戏剧传播的角度,此处引昭君作比,对此剧较为熟知的观众可通过联想,回忆起昭君出塞时"手挽着金镶玉嵌的琵琶儿①"的美好形象。此外,还有"负义是王魁",如:

> 望夫山前流不尽的想思泪,(盼郎郎不归,)错把那过路的人儿,当作我那薄幸的郎回,(认不的他是谁,)想当初,神前罚咒一同跪,(一双一对,)到而今,想思害的人憔悴,(意懒心灰,)人说奴是红颜女子,奴说奴是冷落的香闺,(独自守孤帏,)为甚么将俺恩情都冒昧,(负义是王魁,)恨只恨万腹离愁诉与谁,(暗地好伤悲。)(《望夫山》)

所引用的是戏剧《王魁负桂英》,小曲在描述女子独守孤帏时,插入"负义是王魁",以表达情郎至今未归的顾虑与担忧。虽仅寥寥几字,却将

① 《明清戏剧剧本整理·昭君出塞》,中国戏剧出版社,1958。

戏剧人物形象的典型特征较为有效地传达,实现该剧的传播。

然而,很多小曲在传达戏剧信息时,因受小曲本身内容的限制,对于戏剧人物信息的选择与简化导致戏剧核心信息未能得到充分展现。如《掩绣户》中将女子比作"西施貌美,王嫱娇柔"。这里的"西施"、"昭君"已经不再是戏剧情节舍身报国的巾帼女英雄,而仅是美女的代称,人物所附带的戏剧信息量有所减少。

同类,如:

> 佳人做了个南柯梦,梦见情人转回了程,手拉手,同入罗帏鸾交凤,铁马响,惊醒奴的鸳鸯梦,忽听谯楼,鼓打三更,无来由,惹起我的相思病,细心量,好叫奴家心酸痛。(《南柯梦》)

"南柯梦"源于唐代传奇李公佐《南柯记》,后来改编成同名戏剧作品,成为明代汤显祖的代表作之一。这个故事常引申来比喻富贵得失无常,后因以"南柯"指称梦境。[①] 而小曲中,没有富贵得失无常的转折,反而是梦见情人回程的相思梦,甚至"入罗帏鸾交凤"的性梦。这种用典在咏剧小曲中经常出现。如《日落黄昏》(带白),有"梦中好似玉郎陪,二人正把巫山会,狸猫扑鼠碰到酒杯,惊醒奴家南柯梦";还有《梦多情》,有"复入南柯,又遇才郎"等。小曲中出现不下 5 次,均是借"南柯梦"、"南柯"来代指闺中女子的相思梦。这种将戏名、人名所附带的戏剧信息进行取舍,以贴合小曲内容,具有突出部分戏剧信息的特点。

以相思情爱为主题的生活类咏剧小曲多用来表情达意,充满生活气息,对于修辞手法的运用丰富多彩。将用典与其他手法结合运用的小曲修辞有"佳人笑微微,柳腰款摆香肩凑,却好似西施貌美,果然是王嫱娇柔",属于用典与比喻;如麻衣神相劝妓女从良,有言:"从良只学陈三两,莫学当年杜十娘"属于用典与对比;如女子相思成疾,"将救奴,将救奴,扁鹊华佗偏不在,何处去把名医求",属于用典与借代。正

① 辛夷《中国典故精华》,山西教育出版社,1990,页556。

如王希杰先生所说,修辞,"它从来就不单纯是文学家、耍笔杆子的人的事情,它和每一个会说话的人都有关系。我们平常讲话时,都在自觉或不自觉地使用各种修辞手段"①。

总而言之,引剧类小曲所传播的戏名、戏中人名必须建立在民众熟知的戏剧知识的基础上,即戏剧本身已经得到长期推广,为市民普遍接受,如牛郎织女、陈三两、杜十娘等,因而此类小曲的涉剧数量较为有限,且重复出现的概率高。

就以议论为功能的引剧小曲来看,主要是列举法,即将符合观点的事例逐项列出,所列举的且都为戏剧故事、人物。从小曲名目即可看出的有《古人名》《谈古》等。通过特定观点或结论,将本不相干的戏剧人物故事组织起来,加以评论。而其所引之处皆是戏剧精要情节,句式整齐押韵,受到人们喜爱。如:

> 铁里奴,救魏青,又把三庄闹,(真是英豪,)秦琼为友,劫过狱牢,(两肋插刀,)青面虎,为救好汉把酒楼跳,(怒杀萧曹,)朱美公,为救雷横把手锁拷,(因罪脱逃,)郑恩救驾,在他在萧金桥,(八拜为交,)看将起,朋友还得朋友,(天下把名表,)为朋友生死存亡全不道,(那怕就凌刀。)(《古人名》)

列举戏剧中讲义气、重朋友的铁里奴、秦琼、青面虎、朱仝、郑恩等五位英雄,将人物故事一言以敝,且精要恰当。是戏剧人物故事传播在民间具有教化意义的体现。此外有《世间男女》,慨叹世事难料当及时行乐。如《天气多乐》,通过列举古人好气来告诫世人应以和为贵,无气无恼等。虽均汲取古人经验所得,但有些观点难免消极,一定程度上体现中国传统的"中庸"思想。

当然也有很多小曲列举时,并无明确含义,如《琴棋书画》,仅为无甚意义的因题而作,还有:

① 王希杰《汉语修辞学》,北京出版社,1983,页20。

 庆有余的长生殿,巧缘合卺,加官团圆,郭子仪,七子八婿把笏献,麒麟阁,金瓶戏凤桃花扇,西厢彩楼,金雀钗钏杏花天,水浒三国平妖传,富贵固,十五惯钱也不换。(《戏名》)

将戏剧名称联合成曲,用【马头调】来唱,其中包括《长生殿》《西厢记》《桃花扇》《满床笏》等十部戏剧名称,虽有堆砌之嫌,但就戏剧传播来看,将戏名汇编入曲,不仅反映戏剧与小曲两种体式之间相互改编的密切联系,还可引证以上剧目在当时的流传状况。
 就以娱乐为功能的引剧小曲来看,主要是颠倒。朱自清在《中国歌谣》"民歌的修辞"中提到三种"颠倒"①,即事理颠倒、次序颠倒、辞句颠倒。"所谓'事理颠倒',就是故意将事实颠来倒去,混淆黑白。"②咏剧小曲中将戏剧人物与事迹错置,颠倒黑白,荒诞不经,但却可以产生滑稽诙谐的效果。现有《颠倒语》:

 霸王房内绣鸳鸯,张飞亭前降夜香,周仓得了一个相思病,月明和尚巧梳妆,大反山东貂蝉女,赵五娘抢挑小梁王,英台大战花魁女,昭君斧劈老君堂,世间出了多少希奇事,(杭州城隍庙内,)铁哥哥生了天泡疮,请了鬼谷仙师来诊脉,阴道神前来背药箱,急急走,往街坊,前边遇着鬼打墙,东边走出个没面鬼,西首赶出活无常,你道慌不慌来忙不忙。

这首时调用【南词】调演唱,将一些人物的主要事迹,故意张冠李戴,颠倒黑白,如"八宝亭前降夜香"变成了"张飞亭",三国时关羽护卫周仓竟然患了相思病,抢挑小梁王的是岳飞,不是赵五娘等。男女不分,时代混杂,形成一种"滑稽",引人发笑。另有一首《闹腮胡》则可作为咏剧小曲中议论与娱乐兼备的特例:

① 朱自清《中国歌谣》,页290。其中提出"颠倒"分为事理颠倒、次序颠倒、辞句颠倒。
② 李秋菊《明末清初时调研究》,复旦大学博士学位论文,2007。

> 佳人房中把被铺,想起儿夫泪如苏,别人儿夫多风俊,奴的儿夫闹腮胡,到晚来,他与奴家同床睡,恰赛水墨钟馗图,胡子听,笑哈哈,开言便叫美姣娥,西施女,来献吴,吴王是个闹腮胡,王昭君把番和,眼巴巴舍不的刘王闹腮胡,杨贵妃酒醉深宫内,安禄山也是个闹腮胡,凤仪亭上的貂蝉女,嫁与了董卓也是个闹腮胡,四大美女都是有名的,自古以来就嫁蠢夫,何况你与我。

列举西施献吴,王昭君不舍汉刘王、杨贵妃有安禄山、貂蝉嫁与董卓,纷纷都是闹腮胡,来论证自古美女嫁蠢夫,用以劝慰佳人。此曲立意新奇,极其幽默风趣。

时序体民歌是月份、季节和五更为主的时间观念在民歌中的反映。在《白雪遗音》咏剧小曲中,"时序体"多用来咏唱男女之情。除了"十二月体"不在其列,主要有"五更体"用以缓缓描述因身心疼痛而难以入眠的场景,如《补雀裘》《孟姜女》;或用来表现私会男女的情爱缠绵,如《五更佳期》。此类小曲篇幅较,用【湖广调】唱。还有"四季体"以景起兴或借景抒情地歌咏爱情故事,篇幅较短,句式多为七字句,曲词整齐典雅,用【南词】唱。虽然两者均属按照时间顺序来铺叙,但历数五更的内容之间存在递进关系,一更更似一更,程度上得加深。而四季体则是重叠对等的关系。《白雪遗音》卷三有四季体:《春景》《夏景》《秋景》《冬景》。每支小曲分为两段,其一为咏唱自然界的季节景象,其二则发挥联想,将戏剧故事用概述法描绘出来。小曲咏唱四季,唱出了气候变化特征、社会生活风貌、节日庆祝,同时以四季为背景,将戏剧故事与季节衔接起来,给予戏剧故事特定的时间环境和背景信息。它不再只关注于人物故事,配合环境特征,是戏剧传播的特殊角度。当然"时序体"民歌的主要功能在于将"民众世代相传的生产生活知识以简单易记的形式演唱",有利于"民众中更为广泛的传播和强化"[①],同时也体现了民间对时间、节气的重视与认知已形成系统,于时间观念中形成内在的逻辑性。

① 陈汝锦《民歌中的时间叙事》,《中国音乐学》2009 年第 2 期。

嵌字式民歌在《白雪遗音》咏剧小曲中主要表现在嵌数字、嵌成语。用数字将戏剧名、戏剧人名历数出来,而数字与文学相结合产生巧妙地乐趣,利于记忆。如《九个郎》:

> 姐在房中巧梳妆,忽听情郎要衣裳,叫奴着了忙,(哎哟)又添一愁肠,你要衣裳奴与你做,衣裳上面绣九郎,听奴说端详,(哎哟)听我表与郎,秦叔宝,太平郎,周郎定计动刀枪,打救十一郎,(哎哟)这不是三个郎,咬脐郎,混世王,独占花魁卖油郎,绣女会牛郎,(哎哟)这不是六个郎,杨二郎,赶太阳,阎婆惜活捉张三郎,出家的杨五郎,这不是九个郎叫情郎,这绣房,穿上衣裳到街上,瞧瞧我的郎,(哎哟)都是有情郎。

女子给情郎做衣服,上面绣了九个郎:太平郎(秦叔宝)、周郎、十一郎(穆玉玑)、咬脐郎、卖油郎、牛郎、杨二郎、张三郎和杨五郎。将称呼中带"郎"的戏剧人名一一罗列组成九个郎,绣在郎衣裳,调侃道"穿上衣服到街上,瞧瞧我的郎,都是有情郎"。小曲生活气息浓,数字民歌听来较为爽脆,且易于传播。此外还有《九座州》《九座楼》等,在《九座楼》中有"姜太公,来灭纣,纣王妲己在摘星楼",将戏剧信息中容易为忽视的地方建筑也巧妙地与数字结合,实现传播信息的有效性与具体化。

从戏剧传播的角度,不论是依时序观念而形成的重叠式民歌,还是将民间俗语、成语拆分而来的嵌字式民歌,都不再以其自身的情节单独呈现,而是将戏剧故事或人物投置在特定的结构或主题中进行传播,既实现简单记忆的良好传播效果,同时将小曲从戏剧环境中独立出来形成自身特点,此二者可谓是戏剧走进民间,走进底层人民的有效传播手段。

三

从体裁来看,咏剧小曲似承咏剧诗、咏剧词[①]一脉而来,但与咏剧

① 赵山林《中国戏曲传播接受史》,上海人民出版社,2008。

诗词不同,源于民间艺人创作的咏剧小曲在传播者、传播内容、传播方式、受众以及传播效果等方面均体现民间传播的独特魅力,极具民间娱乐化色彩,充分体现清代民间文化的包容性与大众化,这一点与咏剧小曲的媒介传播特性相关。

咏剧小曲对于戏剧的传播是建立在听知觉基础之上的,歌唱每一支小曲都必然伴随着一个或多个曲牌的完成,这些曲调不同于自由随意性强的山歌、劳动号子,时调小曲往往经过民间艺人的创作加工较为成熟稳定,且规律性强,易于传播。有些曲牌还借鉴或化用戏剧音乐曲牌,在音乐传播学中我们称之为"同宗曲牌"①,虽然有些曲牌因资料缺乏,我们无法考证其最初存在方式,但曲牌间的相互作用与衍生繁殖却从未停止过。可见,听曲与看戏在音乐传播的听知觉体验上实现共通,这也是小曲传播戏剧最为得天独厚的先天优势。此乃"听唱为主"。

"观演为辅"主要依托于口耳相传的传统民歌传播媒介。不同于高度发达的现代社会,口耳相传的口语传播是当时主要的传播方式,这种传播方式的最大优势在于传、受双方不仅"使用听觉直接感知的口语和人声音乐音响",而且还"运用了多种通过其他感官感知的非语言符号,例如表情、姿势等"②。因而咏剧小曲具备了听视觉的多重感官体验。但是与看戏不同,看曲对观众的想象力要求更高,因为"小曲"之"小",不在于篇幅长短的"短小",而是表演方式的简单,演员无需化妆,无需道具。③ 因而看曲之"看"不在于外在的造型模仿,而在于"弦弦掩抑声声思"的情感交流,或嬉或怒,时悲时喜。而欣赏时也必然是以听为主,以看为辅的传播特点。

而咏剧小曲在传递戏剧信息时最终落实到"故事"。正如麦克卢汉提出过"媒介即人体感官的延伸"的著名论断,并在《理解媒介》中写道:"虽然技术的效果并未在意见或概念的层次上发挥作用,但却能稳

① 冯玉珏《中国曲牌考》,安徽文艺出版社,2009。此书关于"中国同宗曲牌"有详细记载。
② 王凌雨、朱群《中国传统音乐的传播媒介研究》,《中国音乐》2008年第4期。
③ 杨荫浏《中国古代音乐史稿》,人民音乐出版社,2012。

定地、不受任何抵制地改变感官比例或理解模式。"可知,同一信息运用不同媒介进行传播时,带给受众不同的感受特性与理解模式。

现以图画与音乐两种进行比较。首先,比起图画媒介,唱出来的故事的确更有感染力,"音乐是另一种叙事",叙事与音乐的结合产生了"1＋1＞2"的完形效果,观众对于人物情感的体会也更为深刻。小曲最擅长的是传递情感,表现戏中人物的离合悲欢,将观众带入戏剧情景,令观众产生身临其境的现场感,且观众的受传反应也可及时得到反馈以便更好地适应观众需求。采用不同媒介对同一戏剧信息进行传播,往往会产生截然不同的情绪感染力。

其次,图画视觉感受性强,而音乐则是听觉感受性强的传播媒介。就叙事要素而言,看戏剧图画时,对演剧环境、演员表演的把握最为直观形象,空间感强,但是戏剧情节却需要在推断中运用想象建构。而听戏剧故事时,往往忽视戏剧本身的演剧环境、演员表演,但是演唱故事时,"语言的线性串联使其获得了时间逻辑的先天优越性"[1],因而听众对剧情的理解显然更为明白晓畅。而戏剧环境与戏剧人物有待听众发挥想象,虽有被疏忽遗落的可能性,但却避免了先入为主的视觉限制。因此,经由两种媒介传播时会产生不同的理解途径,图画时由视觉进入,将通过空间变化来建构时间顺序;而小曲则是由听觉进入,通过听讲发生时间来还原故事时间。当然麦克卢汉这里提到的"感受比例"与"理解模式"指的是传播的精神层面。

而文学作品的传播,不得不考虑物质层面的实证与储存。咏剧小曲凭借口耳相传的面对面传播,往往失于介质,难求实证,无法保证传播信息的准确性与储存的长期稳定性,如《王孝子千里寻娘》里的王孝子应该是黄孝子,好多处将蔡伯喈写错等,皆是口口相传带来的讹误与纰漏。不仅如此,就连大文学家蒲松龄也曾感慨道:"世事若见循环,如近人不似以前,一曲一年遭换。银纽丝才丢下,后来又兴起打枣竿,锁南枝,半插罗江怨……耍孩儿异样新鲜。"[2]可见流行曲调往往

[1] 马生龙《图画叙事与文学叙事》,《南京社会科学》2004年第4期。
[2] 《蒲松龄全集》之《聊斋俚曲集》,学林出版社,1998,页3155。

承担着喜新厌旧、转瞬即逝的风险,因而在传播戏剧信息的准确性与保留性方面,图画反而更胜一筹,它易于保存且纪实性强,准确性高。此外图画可以较为详尽地保存戏剧故事以外的表演信息,如演剧环境、演员服饰、场上伴奏等,这些戏剧材料为后人研究戏剧,还原戏剧生态原貌提供非常宝贵的物质资源。而以上在咏剧小曲中往往很难有所体现,即使是凭借口耳相传得以保存的曲牌,也因时隔久远而多是变体而非原貌,这为研究者的考证工作带来困扰。

当然,同属戏剧传播媒介的民间图画与民间小曲,对于戏剧传播存在很多相似之处。其一,不论看戏剧图画还是听咏剧小曲,都是建立在戏剧剧情较为熟稔或初步认识的基础上,不然很难达到良好效果。其二,绘画与音乐都是对于戏剧题材的艺术再创作。首先艺术创作者也是戏剧传播的把关人,其对于戏剧信息的过滤存在个人好恶或是持有主观见解,其次对受众或者戏迷来说,是戏剧其他存在形式的一次全新体验。这种"新"于图画来说,源于不同材质与画风,于小曲而言,采用不同流行曲调,让老剧"旧貌换新颜"。因而我们要积极鼓励戏剧传播媒介的多样性发展,才能各取所需,物尽其用。

就咏剧小曲而言,将乾隆年间《霓裳续谱》与道光年间《白雪遗音》对比,如下表:

	《霓裳续谱》	《白雪遗音》
小曲总量	646	777
咏剧小曲总量	67	185
涉剧总数	16	28
主要曲种	西调、杂曲	马头调、八角鼓、南词
把关人	王廷绍(清代进士)	华广生
受众	上层文人	民间艺人、百姓
所录时代	乾隆年间	道光年间

经上表可析，《白雪遗音》较《霓裳续谱》涉剧数量多12部，且曲艺形式更为丰富多样，不仅收有发源于南方的弹词，还有北方流行的八角鼓。此外，经统计，除了两者共同涉及有《西厢记》、"三国戏"、"水浒戏"、《思凡》、《玉簪记》、《拜月亭记》、"八仙戏"、《王魁负桂英》、《隋唐演义》以及《杨家将》等11种戏剧故事题材之外，虽同为清代北方时调小曲的代表作品，却在题材内容、曲艺形式及其风格特征三方面表现出明显的差异性。相较之下，《白雪遗音》对于戏剧剧目的涉及与改编可谓数量多，题材广，突显其海纳百川的包容性；对戏剧故事的小曲化改编，即以民间曲牌歌唱民间俗语，曲词融合，贴近群众，具有民间娱乐效果。

除了《白雪遗音》《霓裳续谱》共同涉及的11种剧目外，《白雪遗音》还涉及有源于南戏《琵琶记》《留鞋记》，有应时而生的时代人物，如《李毓昌》《林爽文》。有江南四大才子之一唐伯虎、民间四大传说中的孟姜女、白蛇传与牛郎织女，还涉民间四大美女西施、杨玉环、王昭君及貂蝉等神话传说类的民间戏剧故事，可谓精彩纷呈，无所不括。而《霓裳续谱》中收录小曲还涉及《寻亲记》《狮吼记》《郭巨埋儿》《金印记》4部戏剧，此类戏剧用以宣扬礼义廉耻，维护伦理秩序，略嫌呆板单一。这种情况的出现主要有以下原因。

首先从两书产生的时间来看，乾隆年间繁荣昌盛，歌功颂德的唱本保存地较多，尤其是第九卷《万寿庆典》，虽表演形式的记载较为翔实，可补《白雪遗音》表演形式无记载之短缺，但《江山万代》《四景长春》《江山万代》等咏剧小曲多引八仙庆寿、刘海戏金蟾以及牛郎织女等戏剧以表达对太平盛世的美好祝愿，引用时往往存在失于生气、缺少活力之弊。而《白雪遗音》成书于道光年间，清王朝日渐衰落，时局动荡不安，民众呼吁救国英雄，反映在小曲中则是多歌咏韩信、葛苏文、岳飞等武将戏剧故事，且关于林爽文、李闯等乱世枭雄题材作品也有戏可依，可见复杂敏感的时代特征对于咏剧小曲而言，可助其摆脱歌颂太平盛世、教化百姓苍生的单一僵化局面而呈现自由多样化特征，更具包容性。

其次就成书的地理环境来看,《霓裳续谱》主要收集范围为内陆地区的北京、天津、河北、山西等地小曲,而"《白雪遗音》的编者华广生是山东历城人,他在整理、编纂这本集子期间(1804—1828)又一直住在济南。因此,除第五卷标明'南词'外,其他各卷所收歌曲大都以山东(济南)为中心而间及其他省区"①。其中收录大量的【马头调】,究其名称源流,乃"系泛指在码头流行的多少曲调,是多曲的类名"②。内陆与沿海文化差异必然影响当地的曲调数量与题材种类,从而对采录小曲工作产生了必然的影响。乔建中在《土地与歌》中对山东地区的文化特征有详细的阐述,他认为"山东的文化是以早期的地域文化——东夷氏族文化为根基发展起来的",且山东的特定地理位置乃"东西南北文化的交汇之地,这个条件又造成了它在文化上的开放性"。水域辽阔,交通便捷,码头乃人口集聚地,为戏剧、曲艺、俗曲的传播提供了大量的受众群体,便于外地戏剧、曲艺及俗曲在本地"落户",便于地区间曲调的交流与碰撞产生了新的曲类,也使得已有曲调能够更为成熟与完善。结合上表可知,《白雪遗音》中收录的南词,源于南方,而《霓裳续谱》则多为当地曲艺形式。而就曲牌数量来看,《白雪遗音》所涉及的曲牌数量明显多于《霓裳续谱》。因而,地域环境的开放性与吸纳性对于戏剧、曲艺以及民歌小调的发展有着不容忽视的重要意义。

民间时调源自民间,由于采用人们最喜爱的曲艺样式和通俗易懂的口语、方言而深受当地百姓喜爱,其歌手与听众一般为平民百姓,因而具有明显的"通俗"特性。若论文人对于小曲的关怀,明人最甚,将其与"唐诗"、"宋词"、"元曲"并列为"明歌",高度评价此乃"借男女之真情,发名教之伪药"。而清代则普遍将其等而下之,视之为"俗流之辈"的玩物。而民间小曲这一体裁随着上层文人阶层的介入也不可避免的"雅化",在曲调文辞上均有体现。而在《白雪遗音》《霓裳续谱》中就存在部分咏剧小曲的雅俗之别,但就咏剧小曲的俗文学本质属性来

① 乔建中《土地与歌》,上海音乐学院出版社,2009,页199。
② 杨荫浏《中国古代音乐史稿》,页775。

看,追求民间娱乐效果才是咏剧小曲不可缺少的生命之源。

 首先,两书中所收录的咏剧小曲经由把关人而实现传播,把关人对于小曲的认识与态度很大程度上取决于其身份特征,并在所录小曲的序言中有所体现。现将《白雪遗音》与《霓裳续谱》序言在此引用并加以对照:

> 虽强从友人之命,不过正其亥豕之讹,至鄙俚纰缪之处,固未尝改订,题签以后,心甚不安,然词由彼制,美不能增我之妍,恶亦不能益吾之丑,骚坛诸友,想有以谅之矣。① (王廷绍)

> 翻诵其词,怨感痴恨,离合悲欢,诸调咸备,批阅之余,不禁胸襟畅美,而积愤夙愁,豁然顿减,古人云,小快则行吟坐咏,大快则手舞足蹈,其信然耶,兹之借景生情,缘情生景,虽非引商刻羽,可与汉唐乐府相提并论。(下有印记二方,常印琴泉白文印一,南楼朱文印一。)

> 词章婉转悠扬,乐府何让,捡句成编,匪朝伊夕,噫,春田真智者也,正如李清照词云,也莫向竹边辜负月,也莫向梅边辜负雪,公之同好,未必不拍案惊奇。(小楼陈燕识)

其一源自《霓裳续谱》编订者王廷绍,后两者源自《白雪遗音》编订者华广生之友。王廷绍虽家境不佳,但于乾隆五十七年中举人,由庶常改刑部主事,因而在编订时身份为刑部主事。而华广生之友的身份在序文中有说明,一为"忆自弱冠废学,游识江湖",一为"吾少也贱,除钓弋射御而外无长物,辄乐于遨游,以朋友为性命"。从引文可以看出,王廷绍对于小曲的态度与看法,其难逃"雅俗"之窠臼,其编订时也不过是"强从友人之命",且抱着"美不能增我之妍,恶亦不能益吾之丑"的自保心态,以前三卷乃雅曲,卷四之后乃俗曲为顺序进行编订,带有较为明显的阶层观念意识。

① 《霓裳续谱》卷首序文一,《明清民歌时调集》,上海古籍出版社,1987。

而相比之下,华广生等人秉承对民间小曲的喜爱与尊重,认为其"可与汉唐乐府相提并论",并从词章、曲调、修辞手法等方面进行多角度艺术评价,此类人方可称得上民间小曲的知音。而华广生在自序中更是表达对小曲有着难以自拔的依恋,评价道"虽未能关乎国是,亦足以畅夫人心"。编订之前,叮嘱再三,唯恐不加爱惜,特附一曲【马头调】。两者对于民间小曲的态度与看法可见一斑。

其次以两书中辑录最多的咏剧小曲《西厢记》为例,来探究《霓裳续谱》与《白雪遗音》对同一题材进行小曲化改编的不同方式。经统计,《霓裳续谱》的咏《西厢记》小曲多达31首,《白雪遗音》也有17首。《霓裳续谱》中对于戏剧故事进行小曲化改编多数采用【西调】,而正如赵义山的《论清代文人的小曲创作》一文中所言,"在清乾隆年间流行的时尚小曲中,【西调】的雅致已获得广泛认同"①。也就是说【西调】与其他曲牌的雅俗之别已经为文人所自觉意识。而所用曲词,"或从诸传奇拆出,或撰自名公巨卿,逮诸骚客②"。而其"诸传奇"包括《西厢记》,将【西调】歌词对比《绣刻北西厢记定本》发现相似度极大,而《北西厢记》曲词优美,为文人喜唱。李雄飞在《西调与西厢记关系研究》中详细将其文辞拆编之法列出,有"或不依原戏剧顺序拆编而出;或依照原戏剧文本顺序、中间或有节略之之拆编而出的;头尾依序、中间不依原戏剧文本顺序之拆编而出的;有一折或全剧之剧情编撰的;有起头依序,其余皆不依原戏剧文本顺序的;还有起头不依序,其余依原戏剧文本顺序的"③共六种曲词改编(拆编)方式。这种雅致曲调配合优美辞藻将《西厢记》小曲化,完全符合上层文人的审美需求,这种做法和《白雪遗音》截然不同,乃文人的独创。而在民间,不论是曲词还是曲调,都需要遵循民间娱乐性的原则,不然难以实现在民间的广泛传播,卷四以后的《霓裳续谱》运用【寄生草】及其变体、【黄鹂调】、【北河调】、【打枣竿】等民间曲调咏《西厢记》,且曲词中口语、俗语的融

① 赵义山《论清代文人的小曲创作》,《河南大学学报(社会科学版)》第45卷第6期,2005。
② 《霓裳续谱》卷首序文一,《明清民歌时调集》,上海古籍出版社,1987。
③ 李雄飞《西调与西厢记关系研究》,《西北师大学报(社会科学版)》第48卷第4期,2011。

入,与【西调】数曲截然不同。这部分《西厢记》咏剧小曲与《白雪遗音》可谓同出一辙。这里需要特别指出的是,传播受众的定位在戏剧传播中是极为重要的,对于作品的要求也要一以贯之,不能若《西厢记怡情新曲》对于西厢记的改编方式,即以俗曲配雅词,如此只能让作品流为案头之作,难以实现传播。

因此,就清代两大俗曲集《霓裳续谱》与《白雪遗音》来看,不论是咏剧小曲所传播的戏剧剧目数量与种类,曲词结合产生的民间娱乐效果,还是时代性、地域性带来的利弊分析来看,《白雪遗音》咏剧小曲更具娱乐性、包容性与大众性。

第三章
清末民初报刊与戏剧传播

第一节 清末民初白话报与戏剧传播

白话报,即中国近代用白话语体编写出版的报刊,发轫于戊戌维新时期。戊戌前后,是我国民报的勃兴时期。由于两次办报高潮接踵而来,报刊文风的改革、报章文体的兴起,为势之必然,从而推动了白话文运动。与之相适应的,是白话文报刊的大批涌现。从清末到民初(1897—1918),共计有白话报 170 余种。这些报刊分布在全国 20 个省市地区,比较集中的地区有北京、上海、江苏、浙江、广东及湖南、江西、安徽等。进入民国,几乎无省不有。与此同时,近代戏剧的发展也进入了一个空前活跃的时期,一系列资产阶级文学革新运动,使得人们对传统文学重新审视,小说、戏剧等俗文学的社会地位逐渐提高,这就为戏剧传播提供了优越的文化环境。而大众传媒的出现及迅速发展,也为戏剧的大规模传播提供了有利条件。戏剧信息如剧本、新闻、评论、广告等在越来越多的报刊上占有一席之地。传统戏剧与新式传播媒介的结合,突破了原有界限,扩大了受众范围,在适应新的传播方式的过程中进一步发展自身的艺术形态并扩展其外延,最终完成其自身的近代化转型。

本章以《中国早期白话报汇编》[①]丛书为原始资料,通过对其所收

① 李伟、陈湛绮《中国早期白话报汇编》,全国图书馆文献缩微复制中心,2009。

白话报中戏剧资料的梳理,并结合传播学的相关理论,试探讨这一时期白话报与戏剧传播的关系,及其对于戏剧传播之近代化转型的影响与意义。

一、白话报所刊戏剧信息形态

19世纪末20世纪初,近代文化的发展进入了一个空前活跃的时期,中国传统文化发生了一系列的现代变革,并与当时的政治氛围越来越密不可分。甲午战争的惨败、《马关条约》的签订、洋务运动的失利,使得愈来愈多的有识之士意识到,如果没有社会政治制度的因时而变,仅从坚船利炮、声光化电的层次上向西方学习,不能从根本上解决近代中国面临的文化难题。于是,宣传倡导政治变革、呼吁鼓吹维新变法的报刊、组织、学会、团体日益增加,维新变法、政治改革已经成为一种引起众多朝野之士关注的重要思潮。而紧随政治制度、文化思潮的变迁而来的,便是戏剧的近代化转型。以1902年11月梁启超在日本横滨创办《新小说》杂志为标志,近代文学发展的高潮开始出现,梁启超在该刊创刊号上发表著名论文《论小说与群治之关系》,打出"小说界革命"的旗号,小说、戏剧都进入了一个高度发展、迅速繁荣的时期。[①] 一系列资产阶级文学革新运动,使得人们对传统文学重新审视,小说、戏剧等俗文学的社会地位逐渐提高,这就为戏剧传播提供了优越的文化环境。在《中国早期白话报汇编》中所收的27种白话报刊中,有18种刊发过与戏剧相关的信息,包括戏剧剧本、戏剧新闻、戏剧评论及戏剧广告,对近代戏剧传播产生了不容小觑的影响。

(一)戏剧剧本

20世纪初期的戏剧创作涌现了自唐英、杨潮观、蒋士铨时代的兴盛局面之后的又一个高潮,在短短十几年的时间内,留下了大量的戏剧作品。根据左鹏军的统计,仅1902年至1910年间,产生并发表传奇杂剧就有91种,这个数字几乎等于近代前期61年(1840—1901)的

① 左鹏军《化转型中的中国近代戏剧》,南方出版社,1999,页27。

作品总和。这些作品无论在内容还是在形式上都发生了重大变革,题材上呈现出十分强烈的政治化、现实化倾向,而故事性、戏剧性逐渐弱化,抒情化、议论化、案头化倾向十分普遍。造成这种现状的原因,一是戏剧体制自身的演化,即传奇杂剧的文学体制与舞台演出的音乐体制逐渐分离;一是近代资产阶级知识分子把戏剧作为发动群众进行启蒙宣传的工具,这就规定了近代戏剧鲜明的功利性和面向社会与民众的崭新的思想内容。① 此外,这一时期传播媒介的更新换代也对这种变革产生了不容小觑的影响。由于近代印刷工业的高速发展,报纸杂志大量出现,此时的大多数戏剧作品已经可以及时地在报刊上发表,并且绝不限于小说报刊、戏剧报刊以及其他文艺性报刊,几乎所有的报刊包括一些著名的政治性、学术性报刊也曾发表过戏剧作品,表现出对传统戏剧的浓厚兴趣和高度重视。有的报刊本没有"戏剧"一栏,但因时风所趋,也争相添加了此栏,如《直隶白话报》第三期在新设"戏剧"一栏的篇首还附上说明:"本报本来没有这门类,后来想起,很觉不是,刚好这几天接了外头好几封信,都说戏剧是狠要紧的,本社看这话实在有理,所以当第三期快付印时,赶紧编成一本时调的戏,登在报上,列位若没有事做的时候,把他唱唱,也是好玩得很呵。——本社识。"② 足以可见当时各大报刊刊载戏剧作品已蔚然成风。

　　随着白话文运动的汹涌之势,报刊文风的改革、报章文体的兴起,使得白话文报刊大批涌现。而这股新生力量也不忘传统,紧跟潮流地积极刊发最新创作的戏剧作品,为近代戏剧的传播振臂高呼。仅《中国早期白话报汇编》收录的 27 种白话报刊中,就有 7 种曾刊发过戏剧作品,且时间主要集中在 1903 年至 1908 年间,并以《中国白话报》及《安徽俗话报》所刊发的数量为最。不少轰动一时甚至影响至今的名人佳作皆是在这些白话报刊上首次发表的,如吴梅的《风洞山传奇》《俄占奉天》,感惺的《游侠传》《断头台传奇》《三百少年》《卖货郎班本》等。对于当时影响较大的作品,白话报也予以了及时转载,如汪笑侬的《瓜种兰

① 田根胜《近代戏剧的传承与开拓》,上海三联书店,2005,页 105。
② 《直隶白话报》第 3 期,《中国早期白话报汇编》第 5 册,页 197。

因》等。更有一些不知名的甚至已经被戏剧史忽略的小作,在白话报上也曾有刊发,如《黑世界寻兄》《痛定痛》《秋女士魂返天堂》《斩三蛇》等。《中国早期白话报汇编》中所收录的戏剧作品共22种,详见下表:

《中国早期白话报汇编》所收录戏剧剧本简介

剧目	刊物	刊载时间	作者	剧种	题材	备注
木兰从军	中国白话报	1903年第1、3期	未署名	京调二簧	新编历史剧	
博浪锥	中国白话报	1903年第2期	未署名		新编历史剧	一说为汪笑侬所作
风洞山	中国白话报	1904年第4、6期	吴梅	传奇	新编历史剧	
俄占奉天	中国白话报	1904年第5期	吴梅	时事新戏(地方戏)	时事剧(谱袁大化英勇杀贼,忠心保卫祖国之事)	仅存上本"袁大化杀贼",下本未见续刊
康茂才投军	中国白话报、安徽俗话报	1904年第7、8、10期	未署名		新编历史剧(谱康茂才投奔朱元璋共同谋划起义之事)	《安徽俗话报》所刊仅为开头一小部分;一说为周祥骏所作,一说为陈独秀所作
游侠传	中国白话报	1904年第9—12期	感惺		新编历史剧(以朱家为线索,借古代史实,以抨击清廷)	
断头台	中国白话报	1904年第13、14、16、18期	感惺	传奇	时事剧(谱法兰西山岳党事)	白话报汇编中缺第三折,据左鹏军《晚清民国传奇杂剧考索》页296,第16期刊第三折,而第16期《汇编》中缺失

(续表)

剧目	刊物	刊载时间	作者	剧种	题材	备注
多少头颅	中国白话报	1904年第20期	未署名		时事外国题材剧	
三百少年	中国白话报	1904年第21、22、23、24期合订本	感惺	杂剧	时事剧(谱日俄辽阳战争)	此剧之前二折又载《浙源汇报》第2期,1905年6月
卖货郎	中国白话报	1904年第21、22、23、24期合订本	感惺	班本	时事剧(描绘清末货厘局丑态)	发表两折,未完
活地狱	中国白话报	1904年第21、22、23、24期合订本	高增	传奇	时事剧(描绘清政府种种恶行)	
睡狮园	安徽俗话报	1904年第3期	未署名	地方戏	时事剧(揭露李莲英卖国求荣的丑恶行径)	一说为陈独秀所作
团匪魁	安徽俗话报	1904年第9期	春梦生		时事剧(借义和团事讽刺荣禄)	一说春梦生即廖恩焘;原载1903年8月15日《新小说》第8号
瓜种兰因	安徽俗话报	1904年第11、12、13期	汪笑侬	时事新戏(京剧)	时事剧(谱波兰与土耳其开战,兵败求和之事)	第一本初载《警钟日报》1904年7月10—20日,第二本未见
薛虑祭江	安徽俗话报	1904年第14期	未署名	时事新戏	时事剧(拒俄运动)	一说为陈独秀所作
胭脂梦	安徽俗话报	1904年第18期,1905年第19期	皖江忧国士	时事新戏	时事剧(拒俄运动)	未完

(续表)

剧目	刊物	刊载时间	作者	剧种	题材	备注
黑世界寻兄	直隶白话报	第3、4、8、10期				仅存上、中本
痛定痛	广东白话报	第1、2、5、7期		新串正本		未完
秋女士魂返天堂	广东白话报	第7期		二簧		
越南魂	安徽白话报、国民白话日报	1908年第1期；1908年第31—59号	齐悦义		时事剧	《安徽白话报》仅刊第一本第四出"路扰"；《国民白话日报》刊楔子，第一本第一、二、三出，第四出开头
斩三蛇	岭南白话杂志	1908年第2—5期	萍寄生			未完
白话记	国民白话日报	1908年第3、9、11、13、17号	悦义			

新兴传播媒介对于近代戏剧的发展可谓举足轻重，使得这一时期的戏剧作品呈现出与传统戏剧迥然不同的风貌。在内容题材方面，传统戏剧主要涉及爱情婚姻剧、历史剧、社会剧、公案剧、神仙道化剧等，而到了近代，由于政局的动荡不安、社会文化的发展变革等种种因素，历史题材剧的比例逐渐增加，而新兴的时事政治剧也占据了重要的位置。在艺术特征方面，随着报纸刊载戏剧作品之风的兴盛，报章文风对于戏剧创作也产生了一定的影响。

对现实社会、现世人生的关注，自古以来就是戏剧作品的重要题

材之一。清代自康熙中期以后,由于文字狱等思想禁锢,明末清初剧坛兴盛的时事剧创作几成绝响。鸦片战争以后,内忧外患的夹击,使得一大批先进知识分子,开始直面社会现实,时事剧在沉寂100多年以后,终于以各种不同的表现方式再度崛起,风行剧坛。到了20世纪初,剧坛更是几近成了时事剧的天下,不仅传奇杂剧,时装京剧、文明新戏也充斥着"时事"的身影。在《中国早期白话报汇编》所收录的22种戏剧作品中,就有17种是时事剧。内容涉及拒俄运动、义和团运动、民主革命、揭露政府丑态,以及日俄战事、波兰战事等外国时事。这些剧目较之传统戏剧以及传统戏剧传播方式,呈现出了全新的风貌。

首先,所谓"时事剧",顾名思义与时事紧密联系,自然必须具备时效性。而这一需求恰恰正是作为其载体的报刊的一大优势。常见的情况是,报刊之"新闻"一栏刊发的重大事件,到了"戏剧"一栏,已经转化为戏剧素材,或是被直接演绎,或是被借题发挥。下面以《中国白话报》为例具体分析。

《中国白话报》的出现正值晚清白话文运动兴起之际,更与社会时代思潮的转变和革命派的崛起密切相关。1900年八国联军侵华,中国面临被瓜分的危险。沙俄乘机侵占东北,并于1903年拒不履行《交收东三省条约》,强行闯入辽宁奉天,企图独霸东北。沙俄的强权行径引起了中国有识之士的强烈反对。1903年4月27日,上海各界人士在张园召开大会,集议抗俄。4月29日,中国留日学生在东京组成拒俄义勇队,决定派代表回国赴前线,宣传抗俄。签名入队者达130余人。①《中国白话报》的创办人林白水也是这支队伍中的一员。拒俄运动遭到清政府镇压后,林白水回到上海。1903年12月与蔡元培、叶浩吾、刘师培、陈兢全、王季同、陈去病等人发起组织对俄同志会。同时创办《俄事警闻》,后为扩大革命宣传效果,于1903年12月19日在上海创办了《中国白话报》。该报较早地提倡白话文,所刊登的文章

① 杨天石、王学庄编《拒俄运动1901—1905》,中国社会科学出版社,1979,页85—88。

均身体力行地运用白话进行写作,而其文章内容则竭力鼓吹反帝爱国、革命排满,并向民众传播自由、平等学说,期望造就新的国民,具有鲜明的政治观点和办报思想,充分体现了时代特色。

《中国白话报》的栏目在发刊词中预想设计有"论说"、"历史"、"传记"、"地理"、"学说"、"新闻"、"教育"、"实业"、"科学"、"批评"、"小说"、"戏剧"、"歌谣"、"谈苑"、"选录"、"来稿"等 16 栏。后又增辟"时事问答"、"军事"、"日俄战争记"、"文明介绍"、"通信"等栏目。其实每期不过 10 栏左右。其中,"戏剧"一栏主要登载"新编的各种时调好戏本"。这些剧本无不与该报的办报主旨以及时局紧密联系。《中国白话报》从一开始就宣传反对沙俄侵略,其第 1 期的"新闻"一栏中,15 条新闻就有 7 条是关于俄国的,包括:"俄国兵占了奉天"、"出使俄国钦差大臣的电报"、"瓜分就在眼前"、"张之洞共俄国钦差的说话"、"增祺叫苦"、"俄国武官不客气的说话"和"可怜东三省的满洲人"。到了第 3 期,正值日俄战争前夕,"半月纪事"一栏密切关注着日俄两国的最新动态,刊发的新闻有:"俄日预备打仗"、"紧急电报"、"俄事日急"、"日本兵向釜山进发"、"日本下战书"、"日本公使的说话"、"俄国海军"、"日本海军"以及"俄国备战"。第 5、6 期新增了"战事警报",专门报道日俄战况。在第 5 期的"战事警报"篇首有文:"我这白话报,刚刚要印好时候,忽然得着十二分紧急新闻,就是日本共俄国已经开战的信息。因为这事实在要紧,所以特添一张新闻,名做战事警报。你们列位,要当心一点看下去。"①而从第 7 期开始直至第 19 期(其中第 10 期和第 16 期《中国早期白话报汇编》中缺失),更是将"战事警报"改为"日俄战争记",以大量的篇幅专门报道当时日俄战争的最新战况。第 20 期以及第 21、22、23、24 期合刊中,虽取消了"日俄战争记"这一独立版块,但是在"纪事"一栏中,也独辟"日俄战事纪闻",继续关注战况。《中国白话报》对于日俄战争的关注度从其所费笔墨之重中显而易见。这些文字虽然尽量力求如实报道,但嘲讽、敌视的情绪仍有所

① 《中国白话报》第五期,《中国早期白话报汇编》第 2 册,页 437。

流露,并且强调中国的主权意识、国家观念。另一方面,除却对战况的跟踪报道,《中国白话报》在"戏剧"一栏也积极刊发与其相呼应的最新时事剧目,如第 5 期的《俄占奉天》、第 21、22、23、24 期合刊的《三百少年》。《俄占奉天》由著名剧作家吴梅创作,原为上下两部,上部名为《袁大化杀贼》,下部未见刊。《袁大化杀贼》是一出独幕时事新戏,作者借当时的边防名将袁大化杀死帝俄侵略者庇护下的马贼之事,鼓舞人民向侵略者及其走狗作不屈不挠的斗争。《三百少年》是一出四折时事杂剧,作者感惺,内容以日俄辽阳战争为背景,记述了几位虚构的主角观战并埋葬为俄国战死的三百中国百姓,借主人公之口,抒发了对无辜百姓枉死的同情与感叹。这两部剧作皆创作于日俄战争时期,取材于现实,尤其是时下最受关注的热门事件,剧中人物及剧情写实大于虚构,较之传统戏剧,展现在读者眼前的,不再是过去或虚拟时间的故事,而正是作者与读者共同亲历的现实。读者在读完时鲜的新闻之后,即刻又能读到以这些新闻为素材的剧本,前者重于客观记叙,后者重于主观抒发,使得读者在短时间内对这些事件产生由认知到思考再到感发的体悟过程,这正是白话报编者所期待的阅读效果。戏剧作者将戏剧作为开启民智、教化国民的一大工具,紧跟时代步伐,怀着强烈的政治责任感和忧患意识进行创作。而白话报编者对剧本的选用,也是以为报刊主旨服务为首要原则的。正如裘廷梁在《无锡白话报序》中所说的,"欲民智大启,必自光兴学校始。不得已而求其次,必自阅报始。报安能人人阅之,必自白话报始"①。白话报的使命便是"启民智、作民气",而为了更广泛更深入地普及,编者将底层百姓也能接受的传统戏剧作为传播工具,这样一方面保存了传统戏剧文化,一方面也使传播效果事半功倍。

在各大白话报刊上登载的戏剧剧本,一方面仍旧努力依循传统杂剧、传奇的样式进行创作,一方面也发生着一系列的演化,故事性、戏剧性的削弱,清中叶以降的以文为曲、案头化倾向在近代愈演愈烈。

① 裘廷梁《无锡白话报序》,《中国近代史资料丛刊》四,上海人民出版社,1957,页 544。

主要表现为情节、人物的淡化,议论、抒情的文风居多,同时也融入了不少新词汇。

《中国白话报》第1、3期刊登的《木兰从军》,主题是歌颂木兰主动请缨、上阵杀敌的英勇巾帼形象。在第1期篇首注明,前本为《征兵》《嘲兄》《别亲》《出塞》,后本为《陷阵》《奏凯》《廷对》《锦旋》。若按照如此布局,情节尚算完整、连贯。可是事实上,这些名目却并未在剧本中具体标明,且有些名目所对应的情节十分简略,如《征兵》一节,只是以征兵军官赵敬的几句自述便一笔带过了。又如"奏凯"部分主要以小旦与小生的一段对话推进故事发展,同样十分简略。

> (小生小旦同上,战斗数合败下)(小旦问)来此已是何地?(小生白)来此已是,莫斯科。(小旦白)将军不可懈怠,紧紧追上杀他一个片甲不留。(小生白)是。(小旦白)请。同舞戈下……(小生小旦同追上)(小旦白)来此何地,如何不见胡儿只影。(小生白)来此已是北冰洋。想是胡儿已被汉人斩尽杀绝。就请将军一同班师回朝罢。(小旦白)我好欢喜也。(唱)(平板)想我得将军,犹如风从虎、龙从云,同去边关把山河奠定。你看从今后,宇宙清宁,一统全球庆太平。(作笑介)(小生白)恭喜贺喜。(众呵介。小生小旦同舞戈下)①

与篇首注明的八个部分相比,实际的剧本篇幅被大大压缩,剧情显得十分简略。

与部分情节的弱化相比,剧中大段的感情抒发占了不少篇幅。如木兰对其兄怕死不肯应征的嘲讽:

> 小妹有言来劝道,你且静听莫心焦。古来中外大英豪,那个不是杀身把国报。如何这样委蕤不成材料,贪生怕死使人笑,说

① 《木兰从军》,《中国早期白话报汇编》。

你是个有名无实的大草包。我只恨我年纪小,生来又是女娇娆。我要是投生是男子,手里拿着戈矛,腰里挂着弓刀,单身匹马阳关道,定然杀得这胡儿没命奔逃。""男子可丑真可丑,真个银样镴枪头。听见胡儿便缩首,不肯沙场把血流。伯士哥哥不是我做小妹子的笑你,你从今后不必夸大口,说当敌忾赋同仇。我看你胆小如猪狗,不及我娇娆一女流。

又如木兰在前往军营途中的一段唱词:

> 莽风尘,接中原。一片黄沙,杀气腾腾。遍东西南北,弥漫天涯。不料他,一纸军书,飞到我秀窗下。顿教我,女英雄,怒气起义枒。霎时间,拜别了,高堂白发。抛弃了,闺中女伴,刺绣拈花。抛弃了,调脂弄粉,熏香焚麝。抛弃了,歌衫舞袖,弦索琵琶。来争这,拔剑登坛,提戈挈马。来见这,枪林刀树,杀人如麻。来争这,壮士头颅,男儿身价。来听这,边关杨柳,塞外胡笳。你看我,顾盼自雄,风云叱咤。你看我,立功锡土,建府关牙。你看我,牵系胡儿,拜倒裙下。

可见,如按篇首之名目划分,实则不成比例。在如此有限的篇幅里囊括了如此多的情节,必定使得部分情节被弱化,这就极易让读者产生情节过于跳跃之感。也使得人物塑造不够丰满。此外,全剧在语言上具有鲜明的时代特色,即融入了当时的新词汇,如"莫斯科"、"北冰洋"等。

又如刊于《中国白话报》第7、8期的《康茂才投军》,以康茂才投奔朱元璋为起因,描述了在异族统治中原的黑暗时期,朱元璋、刘伯温与富商石德开,壮士康茂才、陈欲成、王文金等人共同谋划起义之事。题名之下注有"托言"二字,可能即是借元末朱元璋起义之旧事影射当时清政府的黑暗统治,号召有识之士团结起来推翻异族统治。剧中科白、唱词都有大段说教,不难看出,朱元璋、刘伯温等人物设置其实都只是"托言",作者对现实社会的揭露、批判通过人物或是呼应剧情的,

或是不合时宜的语言而展露无遗。如此安排,一方面达到了作者鼓吹革命的创作意图,但另一方面,在艺术水平上就有所欠缺了。

(二)戏剧新闻

所谓戏剧新闻,即以"舞台演出"为中心,关于演员、观众、剧本和剧场信息的报道。在近代报刊出现之前,戏剧新闻主要借助节日民俗,以口传、笔记、日志的形式进行的亲身传播或群体传播。① 而由于报刊媒介的介入,戏剧新闻逐步在形式上走向独立,这也意味着戏剧艺术的一种新的传播方式的出现。

白话报所刊载的戏剧新闻范围甚广,几乎囊括了所有类型的与戏剧相关的社会信息,主要有与戏园相关的新闻、与伶人相关的新闻以及其他与戏剧活动相关的琐碎新闻等。在早期的白话报刊中,戏剧新闻被收录于社会新闻中,并未独立分出,如《天津白话报》在"本埠新闻"中夹杂着戏剧新闻,《爱国白话报》《白话捷报》也在"本京新闻"中加入了戏剧新闻。这些"本京"、"本埠"的新闻多为社会新闻,种类并未再细分,内容庞杂,排列顺序亦无规律,与戏剧相关的信息常被夹杂其间,文字简练,篇幅短小。如这则"戏园子被封"的新闻:"地安门外天和茶园,因屡次拖欠月捐,昨奉警察厅令,被右三区给查封了。"②

随着读者对于戏剧信息的关注度与需求量的提升,戏剧新闻逐渐被独立出来单独报道,并开始拥有相对固定的版式和位置,因而出现了以"梨园近讯"、"梨园消息"、"菊讯"、"伶界新闻"等各色名目命名的新闻专栏。以《北京白话报》为例,第154号至第1302号中仍在"本京新闻"中穿插报道戏剧新闻,而自第3010号出现"梨园近讯"单独报道戏剧新闻。③

在综合新闻中加入戏剧新闻,说明当时戏剧活动已成为社会活动中不可忽视的一部分,而戏剧新闻在形式上的独立,则进一步体现了

① 付德雷《〈申报〉与戏曲传播》,东南大学硕士学位论文,2006年。
② 《爱国白话报》第61号"本京新闻",《中国早期白话报汇编》第12册,页487。
③ 《北京白话报》第3010号"梨园近讯",《中国早期白话报汇编》第34册,页355。

戏剧活动在数量上的增加及其地位的提升。

随着戏园逐渐成为大众的公共消费空间,与之相关的讯息自然也成了戏剧新闻的主要来源之一。与戏园本身有关的主要有戏园的开张、倒闭、重修,政府颁发的相关政策法规,以及如某戏园因某情况被罚等相关新闻。如"演唱淫戏被罚":"中和园维德社、广兴园群益社,于九、十两号,演唱金玉兰的辛安驿、小马五儿的高三儿上坟等剧,体态淫荡,有伤风化,当经该园长警,及督查员等,报告警厅。十四号,由厅传讯该两园执事宋树明、潘寿山等,供认属实,遂即判罚中和园十元,广兴园五元,以儆效尤。"①

与戏剧演出有关的主要有一般演出的预告或事后报道,义演、赈灾演出、祝寿演出的相关报道,以及新戏的排演信息等。如"演唱连台好戏":"东安市场吉祥茶园永庆社,演唱儿女英雄传。今日是悦来店,明天接演能仁寺。这是王瑶卿的拿手戏,其中又有王凤卿等名角,戏座儿一定少不了。"②

此外,在戏园内发生的社会新闻也经常被报道,包括戏园火灾等意外事故、在戏园内发生的斗殴事件等。如"后台一哄而散":"十五号,春仙茶园永庆和,演到下午四点多钟,前后台查堂。因为客座数目不符,彼此大起冲突。此时将演崇鹤年、黄润甫的黄金台,不料后台动了公愤,众人一哄而散,戏遂中止。幸亏是日座儿上的不多,内中也没有暴烈人,遂皆漫散,算是没出大吵子。"③

可见,与戏园相关的新闻报道,大多并非将戏园作为戏剧传播的媒介,通过报道与之相关的新闻来为戏剧艺术做宣传,而是将戏园作为社会公共空间的一部分,以社会新闻的视角报道发生在戏园内的新闻,因此只能称之为与戏剧相关的新闻,而不是真正意义上的戏剧新闻。

当时社会对于戏剧活动的关注,除了戏剧表演本身和表演场所,

① 《爱国白话报》第 190 号"本京新闻",《中国早期白话报汇编》第 14 册,页 102。
② 《爱国白话报》第 180 号"本京新闻",同上书,页 6。
③ 《爱国白话报》第 219 号"本京新闻",同上书,页 391。

另一焦点便是表演者,即戏剧伶人。早期白话报刊中,对于伶人的报道,更注重"事"本身,而非"人",许多新闻标题中都以"名伶"、"女伶"、"名优"等称呼代替具体人名,如"名优一病不起"①,"押解女伶赴津"的"京师地方审判厅巡警,押带女伶马贵林,于五号早八点三十分,乘京奉路快车,解往天津地方检察厅讯办"②等。即使闻名如梅兰芳,在新闻标题中也仅以"名伶"称之,"名伶出京":"唱青衣的梅兰芳,于二十三号那天,乘晚车出京,前赴上海去了。"③而随着名角的不断涌现,关于伶人的新闻,逐渐开始更注重"人",在报道中直接指名道姓。这犹似如今对于艺人的报道,无论是否与表演有关,媒体对于新闻素材的取舍仅在于新闻主角的知名度。于是,许多"花边新闻"在报刊中层出不穷。如"女伶斗殴成讼"④、"伶人拾物不昧"⑤、"王伶之钻饰出现"⑥等。媒体对于伶人的关注不再局限于其专业技艺,而延伸到关于伶人本身的一切琐事。可见,伶人逐渐以公众人物的身份被媒体频频曝光,在一定程度上反映出当时社会对于戏剧及戏剧艺人的关注度,戏剧艺人的地位开始有所提升。

此外,除了对于某一伶人的报道,关于戏班的新闻也时有出现,如"戏班重整就业"、"戏班迁移改组"、"又一戏班成立"⑦等。

白话报所刊戏剧新闻内容丰富,首先,从取材来看,正面、负面的新闻都有。一方面,伶人义演、赈灾演出、"梨园义举"等报道屡见不鲜;另一方面,戏园斗殴、伶人沉迷烟毒等负面报道也不绝于耳。报刊对于新闻素材的取舍,正反映出当时社会的关注焦点,可见戏剧活动的方方面面在当时都是极受大众关注的。而"花边新闻"的出现,看似是琐碎的报道,却也是迎合读者兴趣之举。

① 《爱国白话报》第 101 号"本京新闻",《中国早期白话报汇编》第 13 册,页 70。
② 《爱国白话报》第 181 号"本京新闻",《中国早期白话报汇编》第 14 册,页 14。
③ 《爱国白话报》第 86 号"本京新闻",《中国早期白话报汇编》第 12 册,页 687。
④ 《爱国白话报》第 321 号"本京新闻",《中国早期白话报汇编》第 15 册,页 665。
⑤ 《爱国白话报》第 1801 号"本京新闻",《中国早期白话报汇编》第 18 册,页 508。
⑥ 《北京白话报》第 1222 号"本京新闻",《中国早期白话报汇编》第 34 册,页 172。
⑦ 《爱国白话报》第 498、524、532 号"本京新闻",《中国早期白话报汇编》第 17 册,页 662;第 18 册,页 124、188。

其次,从记述方式来看,除了普通的单篇报道,对于某些新闻事件的发展,还会有后续报道,如"戏园互殴成讼"与"再志戏园互殴"①、"女童学戏被骗"与"再志女伶被骗"②、"大闹文明茶园"与"人闹茶园余闻"③、"戏园争抢女伶"与"再志争抢女角"④等。而对于某一特别事件或某一名伶的新闻,常有以"追踪报道"的形式进行连续、翔实的记述,如"梅伶赴日演剧"⑤、"梅伶安抵东京"、"驻日使馆招待梅伶之盛况"⑥以及"梅伶好事多魔(磨)"⑦,就是对名伶梅兰芳赴日演出的系列报道。又如,民国时期北京著名的第一舞台是当时最大、设备最先进的戏院,筹建于1912年,由杨小楼和另外两位社会名人共同出资创建,并于1914年正式开业。由杨小楼、梅兰芳等名家创作演出的名剧《霸王别姬》就是在这里首演。而另一让第一舞台出名的原因便是火灾,前后三次大火,使其终因无力重建而倒闭。而其建成后第一天开演《钟馗嫁妹》时的火灾曾被当时报刊追踪报道:"舞台开幕遭灾"、"第一舞台余殃"、"舞台劫后余闻"⑧、"第一舞台被罚"、"第一舞台停演"⑨。除了客观报道,报刊上同时发表了一系列相关的评论文章:"吊第一舞台文"⑩、"我也说说第一舞台"、"第一舞台调度无方"、"第一(舞)台用人不当"⑪、"第一舞台之悲观"⑫、"第一舞台危矣"⑬,足见当时社会对其的关注度。

此外,一方面由于进一步报道的需要,一方面也为了迎合读者的需求,白话报刊开始在文字描述中插入图片资料,使得新闻报道更为

① 《爱国白话报》第110、114号"本京新闻",《中国早期白话报汇编》第13册,页134、166。
② 《爱国白话报》第204、208号"本京新闻",《中国早期白话报汇编》第14册,页240、278。
③ 《爱国白话报》第254、258号"本京新闻",同上书,页731;第15册,页39。
④ 《爱国白话报》第1932、1934号"本京新闻",《中国早期白话报汇编》第20册,页54、70。
⑤ 《爱国白话报》第2006号"本京新闻",同上书,页528。
⑥ 《爱国白话报》第2011、2013号"特别纪载",同上书,页568、584。
⑦ 《爱国白话报》第2028号"本京新闻",《中国早期白话报汇编》第21册,页22。
⑧ 《爱国白话报》第302、305、309号"本京新闻",《中国早期白话报汇编》第15册,页472、505、542。
⑨ 《爱国白话报》第349、371号"本京新闻",《中国早期白话报汇编》第16册,页220、472。
⑩ 《爱国白话报》第303号"演说",《中国早期白话报汇编》第15册,页479。
⑪ 《白话捷报》第332、342、352号"戏谈",《中国早期白话报汇编》第16册,页27、137、257。
⑫ 《爱国白话报》第364号"戏评",同上书,页399。
⑬ 《爱国白话报》第366号"戏谈",同上书,页423。

牛动、夺人眼球。如《北京白话报》在报道吴素秋、陆素娟等伶人演出情况时,都附有照片。① "吴素秋又一代表作新剧《龙凤宝环》今日首次公演于新新",在这则报道边上附有"名坤伶吴素秋便装倩影"照。另如《北京白话报》也曾单独刊登名伶照片,"名鼓姬王艳红"②,"冯金芙:北京戏剧学院之高材生,饰能仁寺戏中之十三妹"③,以及"奎德社坤伶近影"④等照片。图片资料较之文字介绍更为直观,给读者带来了前所未有的新鲜感,也是报刊作为戏剧传播媒介的一大优势。

(三) 戏剧评论

戏剧评论自古有之,传统的评论往往依附于剧本、文章等具体作品,重曲本而略演出,多以序、跋、凡例、引、日记、笔记、评点的形式存在。即使是关于戏剧演出的理论,亦多随机性,评语简略概括,且很少讲究时效。⑤ 随着戏剧的进一步普及以及近代报刊业的发展,作为大众媒介的报纸逐渐为戏剧理论批评提供了刊发、传播的载体。各大白话报刊开始开辟专栏,刊登各式戏剧评论,所涉范围极广,从戏剧作品、演出情况,到伶人、戏班、戏园,以及戏剧理论、现象等,几乎囊括了与戏剧有关的方方面面。若以篇幅为界,主要分为长篇独立论说,多见于白话报刊首页的"演说"或"论说"一栏,以及与戏剧相关的具体评论,散见于各式以"戏评"、"戏谈"、"剧谈"、"戏话"等为名的专栏中。

常见于白话报刊首页的"演说"或"论说"一栏中的戏剧评论一般篇幅较长、主题鲜明,近似于如今的"社论"类文章。这类文字通常并不针对某一具体的与戏剧有关的人、事、物,而是对于某一戏剧方面的社会普遍现象或热门话题进行评论。《中国早期白话报汇编》中共收录此类文章19篇(具体如下表所示),其中与当时热议的戏剧改良问

① 《北京白话报》第6328号"吴素秋又一代表作新剧龙凤宝环今日首次公演于新新"(附照片),《中国早期白话报汇编》第34册,页648;第6446号,陆素娟演出报道,附照片,《中国早期白话报汇编》第35册,页20。
② 《北京白话报》第6438号,《中国早期白话报汇编》第34册,页902。
③ 《北京白话报》第6440号,同上书,页910。
④ 《北京白话报》第6468号,《中国早期白话报汇编》第35册,页105。
⑤ 付德雷《〈申报〉与戏曲传播》,东南大学硕士学位论文,2006。

题相关的就有 8 篇,包括《论戏剧》①《改良戏剧之关系》②《改良戏剧的所以然》③《改良新戏系转移社会的妙药》④《旧戏》⑤《改良戏剧与社会教育的关系》⑥《戏剧改良论》⑦《新戏与旧戏》⑧。其余文章如《跳戏》⑨《听戏》⑩《禁演淫戏之宜严》⑪《专验戏单是不妥当》⑫《夜晚看戏真险》⑬《对于奉天谘议局议决改良风俗案缀言》⑭《吊第一舞台文》⑮《演说与说书唱戏之比较》⑯《戏场与官场》⑰《戏剧与人心风化之关系》⑱《唱大戏》⑲等则是从宏观角度探讨当时戏剧与社会的诸类问题。

《中国早期白话报汇编》所刊与戏剧相关之论说

篇　　名	作　　者	登　载　报　刊
论戏剧	三爱(陈独秀)	《安徽俗话报》第 11 期
跳戏	未署名	《吉林白话报》第 34 号
改良戏剧之关系	未署名	《吉林白话报》第 45 号
改良戏剧的所以然	醉生	《吉林白话报》第 51 号
改良新戏系转移社会的妙药	伯耀	《岭南白话杂志》第 4 期
听戏	剑颖	《天津白话报》第 107—138 号

① 《安徽俗话报》第 11 期"论说",《中国早期白话报汇编》第 4 册,页 453。
② 《吉林白话报》第 45 号"演说",《中国早期白话报汇编》第 6 册,页 534。
③ 《吉林白话报》第 51 号"演说",同上书,页 606。
④ 《岭南白话杂志》第 4 期"演说台",《中国早期白话报汇编》第 7 册,页 420。
⑤ 《爱国白话报》第 24 号"演说",《中国早期白话报汇编》第 12 册,页 187。
⑥ 《爱国白话报》第 280 号"演说",《中国早期白话报汇编》第 15 册,页 249。
⑦ 《爱国白话报》第 532 号"演说",《中国早期白话报汇编》第 18 册,页 185。
⑧ 《爱国白话报》第 2514 号"演说",《中国早期白话报汇编》第 26 册,页 43。
⑨ 《吉林白话报》第 34 号"演说",《中国早期白话报汇编》第 6 册,页 401。
⑩ 《天津白话报》第 107—138 号"演说",《中国早期白话报汇编》第 8 册,页 408—615。
⑪ 《天津白话报》第 156 号"演说",《中国早期白话报汇编》第 9 册,页 44。
⑫ 《天津白话报》第 204 号"演说",同上书,页 419。
⑬ 《天津白话报》第 222 号"演说",同上书,页 564。
⑭ 《天津白话报》第 229 号"演说",同上书,页 619。
⑮ 《爱国白话报》第 303 号"演说",《中国早期白话报汇编》第 15 册,页 479。
⑯ 《爱国白话报》第 445 号"演说",《中国早期白话报汇编》第 17 册,页 445。
⑰ 《爱国白话报》第 2786 号"演说",《中国早期白话报汇编》第 28 册,页 315。
⑱ 《北京白话报》第 281 号"演说",《中国早期白话报汇编》第 33 册,页 421。
⑲ 《实事白话报》第 584 号"演说",《中国早期白话报汇编》第 36 册,页 12。

(续表)

篇　　名	作　者	登　载　报　刊
禁演淫戏之宜严	剑颖	《天津白话报》第 156 号
专验戏单是不妥当	瀛洲来稿	《天津白话报》第 204 号
夜晚看戏真险	蛰公	《天津白话报》第 222 号
对于奉天诏议局议决改良风俗案缀言	久镜	《天津白话报》第 229 号
旧戏	谔谔声	《爱国白话报》第 24 号
改良戏剧与社会教育的关系	弃疾	《爱国白话报》第 280 号
吊第一舞台文	秋蝉	《爱国白话报》第 303 号
演说与说书唱戏之比较	懒侬	《爱国白话报》第 445 号
戏剧改良论	记者	《爱国白话报》第 532 号
新戏与旧戏	王陋隐	《爱国白话报》第 2514 号
戏场与官场	燕痴	《爱国白话报》第 2786 号
戏剧与人心风化之关系	建公	《北京白话报》第 281 号
唱大戏	谔谔声	《实事白话报》第 584 号

　　近代报刊为戏剧理论批评提供了一个崭新的平台,理论批评开始脱离作品,以一种独立的姿态出现在人们面前。此类文章对当时戏剧改良及由戏剧引发的社会问题的评论,提出了自己的批评理论及原则。对于将戏剧用来开启民智、改良群治的政治家、思想家来说,他们创作戏剧作品,对戏剧的社会功用进行宣扬、阐释,力图提高戏剧的文学、社会地位,一定程度上颠覆了历来轻视戏剧这种俗文学的传统观念。戏剧评论的独立化、理论化逐渐突显,为中国传统戏剧理论批评的近代化转型奠定了基础。

　　除了"社论"性文章,戏剧评论更多的是针对戏剧剧目、伶人、戏园以及戏剧观念理论等方面的具体评论,这些文章多短小精悍,以杂评、观后感等形式散见于白话报刊的各个角落。如《爱国白话报》的"戏评"、"戏谈"、"剧谈"、"戏场闲评"、"春觉生剧谈"等专栏,《白话捷报》的"戏评"、"戏谈"专栏,《白话国强报》的"戏场闲谈"、"愚樵戏评"、"戏

痴随笔"、"伶人历史"、"戏谈"、"戏谭"、"戏场消息"、"戏剧闲谈"、"戏话"等专栏,《北京白话报》的"戏评"、"剧谈"、"菊谈"、"菊谭"、"剧屑"、"艺世界"、"渔阳漫写"等专栏,都曾刊发过大量戏剧评论。

这些评论篇幅长短不一,内容涉及戏剧艺术的方方面面,有些只三言两语点到为止,有些则带有强烈的主观色彩。如这则关于《斩黄袍》的戏评:"刘鸿昇生来一条好嗓子……近来又能唱高调,西皮觉着好听,能高不能低,二簧反倒不佳。这出《斩黄袍》,正合了他的式……'宣郎不恭了','恭'字用鼻音,真能憋半天。'孤王酒醉桃花宫'一段,一六,句句是好,鼻子的功劳实在不小。"①作者从戏剧表演技巧等角度对演员的演出进行评论,虽然只有短短几句,并不是系统化的理论批评,却是一种全新的尝试。又如署名"明皇"的作者在《白话捷报》"戏谈"一栏连续发表了几篇以戏剧角色分类的关于当时伶人的评论文章,从闺门旦、花旦、刀马旦、花脸等几种角色说起,对时下的伶人技艺进行品评。"前天所说的闺门旦,往前说,总得数着子云陈子芳,往近来说,总得数梅兰芳,还带点闺秀之气。至于论到花旦这一行,大半归于淫荡态度的多,归于凶狠态度的少。如前几年的杨朵仙与票友魏耀亭,都是淫荡凶狠四字皆能作到……"②"花脸这一行,也分好几类,有大花脸、二花脸,有摔打花脸、架子花脸,有铜锤花脸。其中界限,分不甚清……要是专论架子,早先得数钱宝峰,如《瓦口关》《芦花荡》,那是他的绝戏,目今无人能继其后。目下的架子,得数钱金福,惜知道他好的主儿少,非得深于此道的人,不能知道。若论扮像打上把子,合作戏传神,时下无两。此人也是个老角色,听说与杨月楼同是一科的人,都是程长庚的门徒。文武昆乱,无一不精。就是嗓子太坏,所以不洽众望。"③

这些戏剧评论具有一定的针对性和专业性,在很大程度上反映了当时剧坛的风向、伶人的生存状态,以及观众对于戏剧艺术的审美趣

① 《白话捷报》第1号"戏评",《中国早期白话报汇编》第30册,页7。
② 《白话捷报》第27号"戏谈",同上书,页207。
③ 《白话捷报》第34号"戏谈",同上书,页263。

味,是研究当时剧坛动态的珍贵一手资料。同时,传统戏剧评论方式的转变,以及新兴"批评话语"的逐渐显现,对戏剧艺术的繁荣自然也起到了促进作用。

(四)戏剧广告

广告,意即"广而告之",是为了某种特定需要,以语言文字、图像和其他途径向大众传递信息的一种传播方式。主要目的就是把欲出售的商品信息传播出去,以便引起需求者的注意,激发消费者的购买欲望,实现商品出售的商业动机。对于戏剧来说,新戏上演之前,必须把演出信息传递给观众,吸引他们走进戏园看戏,以达到戏园赢利的目的。而戏剧广告正是这种传达戏剧演出信息的最佳手段,其所传达的信息主要有戏剧剧目的名称、演员或戏班、演出时间和地点。最初的戏剧广告一般采取实物形式,戏班到某地正式演出之前,先组织本班艺人在锣鼓声中绕街绕村一圈,这就是所谓的"戏班进乡,锣鼓先响"。[①] 宋元时期出现了招子,即以彩纸写成的戏剧广告,上书演出剧目和演员的名称,张贴于演出醒目之处。明清时期的戏牌子、请柬、砌末、旗牌、账额等也是戏剧广告的原始形态。而清代戏园的戏单和海报,则是各戏园在新角登台和新戏上演时所采用的重要广告手段。无论是实物广告、招牌、账额,还是海报,形式都较为单一,传播范围极为有限,无法真正实现"广而告之"的目的。直到近代传媒,尤其是报刊的出现之后,戏剧广告才在这一新兴传播媒介的承载下发生了质的飞越。

清同治壬申年即 1872 年农历 5 月 13 号,《申报》在创刊一个半月之后,第一次刊登戏剧广告。该日第 7 版刊登《各戏园戏目告白》,预告上海几个戏园将要上演的剧目:

丹桂茶园,十二日演:《虎囊弹》《洒金桥》《大卖艺》《击掌》《打龙袍》《金水桥》《胭脂虎》《拿谢虎》《通大河》。

[①] 唐雪莹《从〈申报〉戏剧广告看近代上海戏剧市场化》,《四川戏剧》2010 年第 6 期。

 金桂轩,十三日夜演:《雁门关》《芦花河》《山海关》《玉兰记》《丑配》《飞坡岛》《卖身》《丁甲山》《青石岭》。
 九乐园,十三日演:《风云会》《战北原》《三上吊》《回龙阁》《一匹布》《黑沙洞》《义虎报》《闹花灯》。

 这则广告是我国报业史上的第一个戏剧广告,自此,报刊广告逐步取代了街头海报,成为观众获得演出信息的主要来源。从这则简单的戏目告白中可以看出,最初传播者只是将要上演的戏目名称告诉观众,既没有演员的名字、戏目内容的介绍,也没有任何修饰的成分,是为戏剧广告的最原始形态。经过一段时期的演进,到了20世纪初,刊登于白话报刊的戏剧广告内容更为丰富,形式更为多样,达到了更好的传播效果。

 刊登于白话报上的戏剧广告主要包括演出广告和演员广告,或是两者相结合的广告。演出广告所提供的信息除了原始戏目告白中的演出时间、地点、剧目名称之外,还加入了演员的名称,如某某名角或某某戏班。演出地点也在原来的某某戏园之前增添了具体地址,如"开设日本租界旭街天仙茶园"[①]、"开设南市大街凤鸣茶园"[②]等。

 其次,除了商业演出的广告,慈善义演也会在报刊上刊登广告。如刊于《国民白话日报》的这则"补社慈善会演剧广告":"本会以图谋公益援助善举为宗旨,今阅各报悉五省水灾甚剧,是以本会全体会员热心助赈。特于本月十二夜六句钟假张园安垲第,登场奏剧以闭园为止。所售券资拨助灾区赈济。想诸大善士垂爱灾黎,乐善好施,既得善举之名,又获赏心之乐,定必联袂偕来一扩眼界。真所谓一举两得也。每券售价洋一元。售券处:中国青年会、法界商品陈列所、旅泰大菜馆、望平街口大吉楼扇号申报馆。"[③]

 再者,当时最新的无线电广播也开始放送戏剧名家名段,并将节

[①] 《天津白话报》第187号头版,《中国早期白话报汇编》第9册,页282。
[②] 《天津白话报》第159号头版,同上书,页66。
[③] 《国民白话日报》第12号,《中国早期白话报汇编》第7册,页557。

目单刊登在报刊上以吸引听众。"天津广播无线电今日放送节目：下午三点至六点,北京京华乐园,马连良(鸿门宴);下午九点四十五分,北京中和戏院,梅兰芳(游园惊梦)。北京广播电台今日放送节目：下午三点至六点,北京广德楼,李万春、马最良(佟家坞)、刘宗扬、俞步兰(庆顶珠);下午八点至十一点半,开明戏院,尚小云、小翠花(能仁寺),王又宸(捉放曹)。"①

此外,除了关于戏剧演出的广告,也有对于戏剧演员以及相关戏剧产品的广告。《北京白话报》曾以整版刊登名伶陆素妍献演吉祥戏园的广告及评论文章,名曰"陆素妍公演专页"。② 其中"陆素妍：定今日白天在吉祥演唱'探母回令'"、"名坤伶须生陆素妍今日出演吉祥"字样的标题十分醒目,并附上"斯剧为须生之重头戏,素妍演来当异常出色"、"公演全部家庭伦理戏探母回令"等简单介绍。另有编者的"弁言",以及以"难能可贵"为题的评论性文字。此外,还刊登了陆素妍的便装照和扮相照各一张。这种广告与评论、图片相结合的宣传方式,使读者对于演员及剧目有了一定程度的了解,而演员的照片也给读者以视觉冲击,激发了读者的兴趣。可见戏园主对于演出的重视,不遗余力地为演出和演员做宣传,以期达到最佳收益。

论及戏剧相关产品,《实事白话报》社编辑刊发的《名伶化装谱》可算一例。关于此书的意图,编者在"刊发名伶化装谱欢迎投稿启"一文中说道："今人之嗜于戏者多矣,盖以其可以娱耳目、悦心志、维风化、正人心也。然闻其声莫辨其人,虽尽美尽善,不亦犹有憾乎？本社有鉴于此,爰集同人,为名伶化装谱一书。"③书的内容包括："凡今日梨园之翘楚,而享有盛名者,其姓名、别号、籍贯、年岁、角色、技艺、出身、住址,以及其化装像片,无不旁搜博采,详细考订。且化装像片,均系最近新照,或出各人家藏,决非市间所常见之片。"④该报社为了宣传

① 《白话晨报》第5411号,《中国早期白话报汇编》第40册,页480。
② 《北京白话报》第6508号,《中国早期白话报汇编》第35册,页268。
③ 《实事白话报》第1547号,《中国早期白话报汇编》第36册,页338。
④ 《实事白话报》第1547号,同上书,页338。

此书,刊发了一系列广告和评论,从未刊发时的预售券:"本书不日刷印,准于阳历二月二十五日出书,定价大洋八毛,不折不扣,现售预约券,每册四毛,以一千本为限,购者请来本馆面订,或托送报人代购,不加脚力";①到连续三期刊发"发刊名伶化装谱消息之名伶化装谱序"②和"名伶化装谱像片大披露"③,将书中部分讯息让读者先睹为快;继而发布销售广告"请购名伶化装谱"④,详细说明书的内容、价目及发行情况,以及"名伶化装谱代售处"⑤,说明销售地点;此外,还在"文苑"一栏刊登读者投稿的关于"名伶化装谱"的题词⑥。报社凭借自身优势为自己刊发的戏剧刊物做广告,而系列广告的形式较之单一的广告更为全面,较高的出现频率也使读者印象深刻,达到较好的传播效果。

各戏园之间为了招揽观众,达到赢利的目的,采用了各种竞争手段,报刊广告即是最主要的手段之一。因此这一时期的戏剧广告数量不断增加,其商业化运作的特征也愈来愈显著。

白话报中的戏剧广告从寥寥数字的剧目告白,如"荣华茶园特请超等名角海棠红准演乌龙院"⑦,发展到附加丰富的演员、剧目介绍的长篇广告。如《杭州白话报》上的这则广告:"天仙茶园苦乐悲欢特色文武花旦,郭碟仙拿手好戏,头二三四五六七八本,红梅阁。"这些信息与其他广告大致无异,但在其下方又有一段文字:"此戏连台共有八本,当初(十三旦)名角演过后无人继起。近来所唱均未完全究其原委,无非只能演一二段而已。故阅者情节茫然不知,所竟郭大名角得其真本,臻其神妙,出色当行,较大众特别准。即日连台启演,自始迄终务请光临赏鉴,方知鱼目之不能混珠也。——园主广告。"⑧另一期

① 《实事白话报》第 1547 号,《中国早期白话报汇编》第 36 册,页 338。
② 《实事白话报》第 1547 号,同上书,页 339、343、347。
③ 《实事白话报》第 1554 号,同上书,页 341。
④ 《实事白话报》第 1560 号,同上书,页 350。
⑤ 同上。
⑥ 《实事白话报》第 1560 号,同上书,页 351。
⑦ 《杭州白话报》,《中国早期白话报汇编》第 1 册,页 428。
⑧ 《杭州白话报》,同上书,页 450。

中又有补充:"郭大名角世代梨园,名驰中外,为花旦行中独一无二之冠。论梆子则音律驾五月仙、灵芝草之上,而该角尤文武兼全,数二簧则丰韵超周凤林周凤文之神,而该角更情文周至其余后辈又何足云。至水鲜花音节过人,尚未能仿佛其形似,缘其传奇、小说烂熟胸中,一出登场无不曲曲传神、惟妙惟肖。际此维新时代,又能将新闻轶事改良演说鼓吹文明,以故名誉日蒸,欢声雷动本园。敦请多时未曾允许。兹乘进香天竺,小作勾留,挽驾再三,荷承慨诺,休息数天,即日登台,至时请各界诸公赏鉴,方知弋钓虚名者未能同日语也。——园主谨启。"①园主不惜花数百字之金,介绍演出的剧目及演员,并极尽美誉之言,充分显示了广告的商业化目的。

其次,在形式上,戏剧广告力求醒目、创新,以便在第一时间吸引读者眼球。当时戏园之间竞争的一个突出表现就是竞相邀请名角出演,"名角挑班制"成为一时之风。所谓"名角挑班制"就是:"以名演员及其所演的代表剧目为号召。在剧目安排上,主要演员总是最后一出戏(谓之'大轴'),主要演员总是演主角,其他演员为其配戏。观众则在看演出时首先挑选看某某演员的某某剧目。"②为了保证演出的成功,戏园主不惜成本通过报刊广告对名角进行大力的包装和宣传。这时的戏剧广告标题往往用超大字体凸显单个名角,演员取代剧目成为广告宣传的重点,观众关注的焦点。如"荣华茶园特请超等名角海棠红准演乌龙院"③这则广告中,演员名称"海棠红"三字以黑底白字特大号印出,"准演乌龙院"字体略小,"荣华茶园特请超等名角"再次之。演员的名字根据其声望的大小不同,名字也排得大小不一,有姓名并排用大号字体,也有姓在上用大号字体,名在下用小号字体。而名角的名字通常会以特别的字体、字号印刷。如将演员芙蓉花的"花"字中的两笔用两个花朵图案代替④,这种花样迭出的特殊字体在广告中随

① 《杭州白话报》,《中国早期白话报汇编》第 1 册,页 444。
② 《中国京剧史》中卷,中国戏剧出版社,1990,页 150。
③ 《杭州白话报》,《中国早期白话报汇编》第 1 册,页 428。
④ 《北京白话报》第 6477 号,《中国早期白话报汇编》第 35 册,页 142。

处可见。梅兰芳曾说起过他第一次到上海演出时报纸上所登广告的情形:"新角在报上登的名字,占的篇幅,大得可怕。满街上每个角落里又都可以看到各戏院的海报……日报和海报,都在我们的名姓上面,加上许多奇奇怪怪的头衔。凤二爷是'礼聘初次到申天下第一汪派须生'、'环球第一须生';我是'敦聘初次到申独一无二天下第一青衣'、'环球独一青衣',像这种夸张的太无边无际的广告,在我们北京戏报上是看不见的。所以我们初到上海,看了非常眼生,并且觉得万分惶恐。"[①]可见,在商业利益的影响下,戏剧广告在戏剧传播中占有举足轻重的位置。

二、白话报与戏剧传播的近代化转型

中国传统戏剧自产生以来,就伴随着传播的进行。在形式上,戏剧艺术大致经历了原始歌舞、汉代百戏、唐代歌舞戏与参军戏、宋金杂剧与诸宫调、元杂剧、宋元南戏以及明清传奇等体裁。而从传播方式上看,在近代大众传播诞生之前,戏剧的传播基本限于演出传播和剧本传播两种主要方式。演出传播是指戏剧通过一定的演剧场所进行表演,戏剧艺术本身得以直接接触观众的一种传播方式。这里的演剧场所包括了露天、戏台、厅堂、勾栏、戏园等一切剧场和非剧场的形式。[②] 剧本是戏剧艺术的文字载体,剧本的写作过程本身也是戏剧艺术的创作过程,而舞台演出即是剧本创作的表现过程。这两种传播方式都属于戏剧的本位传播,是对戏剧艺术最为直接的传播,但也受到时间空间等因素的影响,传播范围和效果有限。直到20世纪初,大众传播的出现及迅速发展,为戏剧的大规模传播提供了有利条件。戏剧与新式传播媒介的结合,突破了原有界限,扩大了受众范围,在适应新的传播方式的过程中进一步发展自身的艺术形态并扩展其外延,最终完成其自身的近代化转型。在这一转变过程中,从戏剧理论、剧本创作到舞台演出,无一不在发生着巨大的变化,而作为大众传媒之一的

① 梅兰芳述,许姬传记《舞台生活四十年》,中国戏剧出版社,1961,页141。
② 刘珺《中国戏剧传播方式与艺术形态的流变》,《中国戏剧学院学报》2009年11月。

白话报于此发挥的作用绝对不容小觑,它们既是戏剧改良的理论及舆论阵地,也在戏剧作品中刻下了时代的烙印,并且直接影响了戏剧批评形式的近代化转型。

传播者是整个传播过程中起主导作用的因素,因而在探讨戏剧传播诸环节时,首先要面对的便是戏剧传播者的研究。戏剧传播者即指在戏剧传播过程中创造和传递戏剧信息的人,既可以是某个人,如剧作家、演员,也可以是某个戏剧传播组织,如剧团,同时也包括如出版社、报社、电视台之类的大众传媒机构。一个戏剧剧本先由剧作家创作而成,刊印发表后传播给读者,或者经演员二次创作后展现在观众面前,这个过程中,剧作家和演员都是戏剧传播者,读者和观众是受众,而演员既是传播者也是受众。

在本章所探讨的白话报与戏剧传播之范围内,载于白话报之戏剧作品、评论的作者便是最主要的戏剧传播者。而戏剧传播者的政治经济地位、社会角色在很大程度上对戏剧创作及传播产生着不容忽视的影响。

纵观历代戏剧传播者的身份地位,不难发现,同样属于市井文学、俗文学范畴的戏剧,在不同时期、不同政治经济条件下,传播者的社会角色也经常变化,表现出丰富的复杂性与多变性。例如,在元代蒙古族贵族统治时期,科举考试废止,汉族知识分子地位低下、无进身之阶,其中不少人便转而创作杂剧,成为元杂剧作家的主力军。而从明清到近代前期(1840—1901),戏剧作家则多为各级官僚,尤以沉郁下僚、仕途不畅之下层官吏居多。他们在社会生活中的主要角色还是当时政治体系中的一员,戏剧创作在很多时候或者是他们的一种业余爱好,或者是政治生活的一种补充,有时也可以成为政治上失意的一方安慰剂。[①]

直到20世纪初,戏剧传播者的社会角色、地位才发生了明显的变化,政治意识以及现实参与意识的强化是这一时期的鲜明特征。如前

① 左鹏军《文化转型中的中国近代戏剧》,南方出版社,1999,页71。

文所述,这一时期时事剧风行剧坛,仅《中国早期白话报汇编》所收录的 22 种戏剧作品中,就有 17 种是时事剧。内容涉及拒俄运动、义和团运动、民主革命、揭露政府丑态,以及日俄战事、波兰战事等外国时事。可见,对于这些满腔热情的剧作家来说,戏剧创作不再只是一种消遣方式,而是参与现实、关注社会、实现理想抱负的一种重要途径,也是他们政治生活中不可分割的一部分。因此,这一时期的戏剧传播者多为身兼多重角色的政治人物,是时代思想走向的号召者和领路人。他们借助报刊等新兴大众传媒发表一系列的戏剧剧本、评论,以此宣传他们的文艺乃至政治理念,将戏剧作为革命利器,而报刊则是最理想的舆论阵地。

19 世纪末 20 世纪初,资产阶级改良派和革命派先后发动了维新变法、辛亥革命等一系列政治活动。而在文学领域,与之相呼应的,便是他们提出的"诗界革命"、"文界革命"及"小说界革命"等口号,使得文学亦成为维新与革命斗争的武器之一。近代戏剧改良运动正是源自梁启超的"小说界革命"。当时"小说"的概念是包含"戏剧"的,所谓"传奇,小说之一种也"①,"剧本者,小说界之一部分也"②。维新派与革命派都注意到了戏剧开启民智、移风易俗等社会作用,并将它直接纳入到了为各自政治目的服务的轨道。他们充分肯定和高扬戏剧的文学地位和教育功能,倡导革新旧戏内容、编演新戏,并把民主平等的思想,渗透到提高戏剧演员社会地位的呼吁之中,同时,在舞台艺术方面也进行了形式上的革新。其间,创办了一系列的戏剧刊物,出版了大量的戏剧剧本,许多时装戏、时事戏也陆续出现在各地的舞台上。到了"五四"新文化运动前后,对外来文化的开放吸收和对传统封建文化的批判,成了社会文化思潮突出的两个方面。因而此时对传统旧戏弊端的批判也尤为突出,一定程度上促进了戏剧新观念的确立和新兴话剧的发展。

任何一种运动的开展,都离不开理论的宣传和引导。近代戏剧改

① 浴血生《小说丛话》,阿英《晚清文学丛钞·小说戏剧研究卷》,中华书局,1960,页 335。
② 棣《改良剧本与改良小说关系于社会之轻重》,《中外小说林》第 2 年第 2 期,1908。

良运动的倡导者充分运用报刊作为其发表最新理论以及制造相应舆论的最大阵地。如前文所述,《中国早期白话报汇编》中所收录的"社论"性论说文共19篇,其中与戏剧改良运动有关的就有8篇。这些文章对于戏剧改良的主张与见解,具有一定的指导意义。

首先,他们对戏剧的社会功用做了全新的阐释,这也是戏剧改良理论的核心问题之一。当时,传统戏剧及伶人的地位是极其低下的。三爱(陈独秀)在其《论戏剧》①中说道:

> 但是有一班书呆子们说道:世界上要紧的事业多得很,有用的学问也不少,怎么你都不提起,何必单单说这俚俗淫靡游荡无益的戏剧。果真就这样要紧吗?况且娼优吏卒四项人,朝廷的功令,还不许他过考为官。就是寻常人家,忘八戏子吹鼓手,那个看得起他们?你今把戏子的身份说得这样高法,未免有些荒唐罢。

而事实上,大众又十分喜欢看戏,尤其是传统的"旧戏"。

> 列位呀,有一件事,世界上人没有一个不喜欢,无论男男女女老老少少,个个都诚心悦意,受他的教训……你道是一件什么事呢?就是唱戏的事啊。列位看俗话报的,各人自己想想看,有一个不喜欢看戏的吗?我看列位到戏园里去看戏,比到学堂里去读书心里喜欢多了,脚下也是走的快多了。②

究其原因,当为"旧戏"题材多取自家喻户晓的民间故事,表现方式俚俗浅显、尤易感人:

① 该文最早发表于《安徽俗话报》1904年第11期"论说"专栏,署名三爱,次年以文言在《新小说》第2卷第2重新发表,并被收入《晚清文学丛钞·小说戏剧研究卷》。本文所引系《安徽俗话报》本(原文只以空格断句,标点为笔者所加),收于《中国早期白话报汇编》第4册,页453。
② 《安徽俗话报》第11期"论说",三爱(陈独秀)《论戏剧》,《中国早期白话报汇编》第4册,页453。

所以没有一个人看戏不大大的被戏感动的。譬如看了《长坂坡》《恶虎村》，便生些英雄气概；看了《烧骨计》《红梅阁》，便要动哀怨的心肠；看了《文昭关》《武十回》，便起了报仇的念头；看了《卖胭脂》《荡湖船》，还要动那淫欲的邪念。此外像那神仙鬼怪富贵荣华，我们中国人这些下贱性质，那一样不是受了戏剧的教训，深信不疑呢？①

所以现在的西皮二簧，通用当时的官话，人人能懂，便容易感人。你要说他俚俗，正因他俚俗人家才能够懂哩。②

人一到了戏台底下，全副的精神，都注在戏台上。见了忠臣孝子，当时必起个钦敬的心；见了奸臣逆子，当时必起个恨骂的心；见了孤苦困难，当时必起个恻隐的心。诸位闭上眼睛想想，是这样不是？可见要演那神鬼作祟的戏，人就必起妄信的心；演那男女苟合的戏，人就必起邪淫的心；演那绿林强盗、杀人报仇的戏，人就必起豪情的心。③

正因如此，陈独秀才称戏剧是"世界上第一大教育家"，"戏馆子"则是"众人的大学堂"，"戏子"就是"众人大教师"，而"世上人都是他们教训出来的"。即使戏剧在传统文人心中素来地位低下，它的社会影响在此却已突显无疑。又如在《改良戏剧之关系》一文中，作者将戏剧改良视为"教化普及于无形的妙法"，连学堂和宣讲所都无法与之匹敌：

比如设立各种学堂，只能教育学堂以内的人，要教育他成个人才，必得十余年。在学堂以外的人，便不能受教育，而且不知道学堂的好处，还要毁谤。又如设立宣讲所，虽能开导多数人，但有爱热闹的人，看见里面只是空口说白话，又没有锣鼓，又没有装

① 《安徽俗话报》第11期"论说"，三爱（陈独秀）《论戏剧》，《中国早期白话报汇编》第4册，页453。
② 同上书，页455。
③ 《吉林白话报》第51号"演说"，醉生《改良戏剧的所以然》，《中国早期白话报汇编》第6册，页606。

扮,别说他听,连进去坐坐都不干。宣讲的人只有化导的责任,焉能强令他进,强使他听,强使他明白呢?①

也有用孔子的音乐观证明戏剧(俗乐的一种)的教化功能的:

> 孔子说:"移风易俗,莫善于乐。"音乐一道,感人最容易,入人也最深。真能把人的性情,潜移默化,渐渐的改变了样子……所以音乐要正大,人心也变为正大,音乐要淫邪,人心也变为淫邪。音乐一事,跟人民心性、社会风俗,关系真是大极了。②

更有以西方国家为例,强调戏剧的社会功能的:

> 即如近代各国国家,对于诗词歌曲音乐跳舞,这些个游戏遣兴的事情上,非常的注重。看着与各样科学一样,并且研究的很是精微,特设学校,任人学习。凡是国家的故事,社会的传奇,只要与人民道德有点关系,可为后世留作纪念的,无不加意揣摩演习,以资人民的观感。人民感动日久,风气自然开通。因此举国上下,无论贫富贵贱,没有不嗜好此事的。所以人家国家,文明才一天比一天进步,道德才一天比一天发达,遂成了今日这样的强盛。③

无论是主张维新变法的改良派,还是主张彻底推翻清统治的革命派,都极力主张戏剧改良。他们对于戏剧社会功能的新阐释,力图大大提高戏剧的社会地位,以配合他们的政治运动的推进。

其次,他们又指出了现行的传统戏剧的诸多弊端。神仙鬼怪戏、

① 《吉林白话报》第 45 号"演说",《改良戏剧之关系》,《中国早期白话报汇编》第 6 册,页 534。
② 《爱国白话报》第 532 号"演说",《戏剧改良论》,《中国早期白话报汇编》第 18 册,页 185。
③ 《爱国白话报》第 280 号"演说",《改良戏剧与社会教育的关系》,《中国早期白话报汇编》第 15 册,页 249。

淫戏等旧戏给社会风气带来了一定的负面影响：

> 我们中国的戏文当初也很讲究，相沿久了，只作为消闲解闷的玩艺儿，不去再加考订。牛鬼蛇神，淫词荡曲，锣鼓声中，不论戏文好歹，只要是个名角，任凭演的怎样无理，喝彩的声音，仿佛连珠炮一般。要是再唱各种奸盗邪淫等戏，更觉着兴高采烈、乐不可支……声音之道，感人最快，何况登台排演。台下的人，不知不觉便认假为真。所以坏戏比好戏，更容易动目。如今个戏班，要是没有好花旦，班运必不兴旺。上海天津哈尔滨各处，更是奇想天开，实事求是，添聘了许多女角，专演各样淫戏。船厂这个地方，也跟着学。弄得风俗败坏，要人的人一天多着一天。如此的戏剧，人心怎么会正，风俗怎么会良。①

并以具体事例加以证明：

> 总而言之，眼睛里一见了什么现相，脑筋里便印个什么影子，什么影子印的真切，日久天长，难保不变出什么真现相来。按吉林情形说话，胡匪绑票，到处称为绿林豪杰，愚人因为畏惧，必生羡慕，心里本就羡慕绿林豪杰，再看了戏台上的绿林豪杰，适逢其好，这个影子，在他脑筋里一定印的真切，可也就难免不变成真现相了。现在的胡匪，已经不少，演戏又造就许多未来的胡徒。请问这是什么道理呢？②

最后，他们进入正题，提出了一系列从内容到形式的具体改良措施，主要以"除旧"及"编新"为中心，以期开启民智，改良社会风气，是为戏剧改良理论设想的雏形。《改良戏剧的所以然》中谈到：

① 《吉林白话报》第 45 号"演说"，《改良戏剧之关系》，《中国早期白话报汇编》第 6 册，页 535。
② 《吉林白话报》第 51 号"演说"，醉生《改良戏剧的所以然》，同上书，页 607。

旧戏剧里,有伤风俗的太多,巡警有正俗的责任,该由巡警局里,定准章程,指明某某多少的戏,永远禁止排演,这是除旧。编新戏呢,要把关乎忠君爱国的事,关乎亡国灭种的事,一出一出的编出戏来,别处有编好了的,也可以把本子要了来,越多越好。有这些日子的闲工夫,都可以排练好了,将来轮流演唱,不然单有一两出,也是不行的。编新戏最要紧的是,少要唱儿多要白。唱戏将腔调,不过为开怀遣闷,无奈不常听戏的人,不能领会,竟听咿唔哪哈,一点兴趣也没有,实在闷得慌。多用口白人人容易听,借着演戏当演说,叫那些多数人,在游戏场中,发出多少的新知识来。慢慢慢慢地,社会上头,自然也就开了新风气啦。①

《改良戏剧与社会教育的关系》也指出应当将一些"忠孝节义的故事新闻"和"流行社会有益人群的各种小说"编成戏文,"按照旧戏的规矩"演出,这样既可保存旧戏的形式,也可补足社会教育的不足。此外,陈独秀在《论戏剧》中也提出了新排有益风化的戏、戏中夹演说、不唱神仙鬼怪戏、不唱淫戏、除去富贵功名的俗套等五点改良措施。其中更谈到可以将西学中的"光学电学各种戏法"也融入戏剧表演中,使"看戏的还可以练习格致的学问"。可见,去除有伤风化的旧戏淫戏,编演符合现实需要的、有益社会的新戏,正是戏剧改良的主题。而在形式上,"说白"的地位大大提高,甚至有演变为"演说"的趋势,这是由于改良者们急于将说教的内容传达给观众。

这些改良理论很快便被运用在新剧本的实践中。《中国白话报》第1、3期刊登的《木兰从军》一剧中,大段的感情抒发占了不少篇幅。刊登于《中国白话报》第7、8期的《康茂才投军》一剧中,科白、唱词都有大段说教,为作者鼓吹革命的创作意图而服务。此外,吴梅的《风洞山传奇》首折"先导"在《中国白话报》第4期刊登时,副末扮演华严庵住持水月用了大量的说白,来进行反清复国的激情演说:"俺想世人昏

① 《吉林白话报》第51号"演说",醉生《改良戏剧的所以然》,《中国早期白话报汇编》第6册,页608。

昏梦梦,俺老衲几副眼泪,万万感不动他的,不如填套招国魂的曲子,茶前酒后,歌唱几支,或者可以激动人心,也未可知。"①除了说白的演说之外,其"招国魂"的几支曲子,也同样是一篇极具宣传鼓动色彩的文字。

此外,一些短小的关于戏剧改良的评论性文章也在白话报的"戏评"、"戏谈"等专栏中时有出现,如"改良旧戏"②、"改良新戏莫若重排旧戏"③、"改正旧戏谈何容易"④、"改良戏剧之我见"⑤、"改良旧剧"⑥、"旧戏亦可改良"⑦等。这些文章与理论性论说相呼应,为戏剧改良运动进一步制造了舆论氛围,引起更多读者的关注与响应。

清末民初白话报刊所载的戏剧改良理论,直接刺激了大批新编剧目的产生。1896—1911 年在报刊上发表的剧作多达 169 个,其中传奇、杂剧 109 个,京剧、地方戏 60 个。⑧ 这些具有鲜明时代特色和宣教效果的剧目,尽管在艺术水平上良莠不齐,但毕竟适应了时代对于戏剧的需求。戏剧改良的倡导者们虽然没有撰写出系统的改良理论专著,但从他们在报刊上发表的众多论说与评论中,足以可见他们大胆突破传统、紧密结合现实的戏剧理论。这些理论一方面继承和发扬了我国古代戏剧理论的精华,另一方面又吸收了西方的文艺思想,提出了一些全新的戏剧美学论题,为我国戏剧宝库增添了新的内容,丰富和发展了我国的传统戏剧。⑨ 另一方面,改良理论极力强调戏剧的社会功用,难免有过于急功近利之处。重说白,轻曲律,甚至将演说直接插入剧中,导致了大量案头化作品的产生。许多作品因此仅见于报刊,未曾付诸实际演出,这与戏剧改良的初衷却是背道而驰的。正如

① 《中国白话报》第四期"戏剧",吴梅《风洞山传奇》,《中国早期白话报汇编》第 2 册,页 329。
② 《爱国白话报》第 5 号"戏评",《中国早期白话报汇编》第 12 册,页 40。
③ 《爱国白话报》第 197 号"戏评",《中国早期白话报汇编》第 14 册,页 177。
④ 《爱国白话报》第 310 号"戏评",《中国早期白话报汇编》第 15 册,页 553。
⑤ 《北京白话报》第 6523 号"戏谈",《中国早期白话报汇编》第 35 册,页 334。
⑥ 《北京白话报》第 7048、7049 号"咏园老人漫谈",同上书,页 838、844。
⑦ 《实事白话报》第 19・9・2 号"戏场闲话",《中国早期白话报汇编》第 38 册,页 229。
⑧ 赵晋《戊戌变法前后至辛亥革命报刊发表的戏剧剧作编年》,《戏剧研究》第 6 辑,文化艺术出版社,1982,页 291。
⑨ 陈佳《晚清上海报刊与京剧的传播》,上海师范大学硕士学位论文,2009。

时人所指,新编的戏文,"上等人不听那套,下等人是注重在唱,谁也不花钱听演说"①。普通人喜欢旧戏,正因其伶工考究,故事耳熟能详,而新戏戏文生僻,伶人不专业,内容不合时宜,所以才会旋起旋灭。戏剧改良运动从兴起到辛亥革命后的衰微,只有短短十余年的历史。尽管从理论到实践都存有不成熟、不成功之处,但它在戏剧发展史中的地位与价值仍是无法抹煞的。

三、传媒发展与戏剧创作的时代特征

随着大众传媒的日益发展,报载戏剧剧本的数量逐渐增加。与此同时,全新的传播媒介及方式在这些戏剧剧本上留下了鲜明的时代烙印,展现出与传统剧本截然不同的样貌。

首先,白话报所刊戏剧剧本,除了篇幅特别短小的之外,其余基本上都是以连载的形式刊登的。以报刊为载体的戏剧剧本较之传统戏剧剧本,其稳定性有所欠缺。传统戏剧剧本基本上由作者创作完成全篇后,由书商刊印成册,传播给读者。而白话报分期刊载戏剧剧本,一方面是由于版面有限。白话报大多为综合性报刊,每期包含数个栏目,如新闻、论说、小说、读者来函等等。戏剧只是其中的一小部分,鉴于版面有限,每期刊载少则数百字,多则千余字不等,大致以回目为界。另一方面,如前所述,白话报所刊戏剧剧本的时效性极强,部分作品甚至尚未完成,便先逐回发表。如吴梅先生创作的《袁大化杀贼》发表于《中国白话报》第 5 期(1904)。这是一部时事新戏,用皮黄腔演唱,写东北道台袁大化杀依靠俄国的马贼。剧本原有上下两部,合为《俄占奉天》,但是下部始终没有刊登。尽管"拒俄运动"仍在继续进行,大约是吴梅自己也对这部作品的艺术风格不太满意,没有兴趣继续写下去了。但也不排除读者对该剧反响不佳的因素。在一个大众传媒高度活跃的时代,作者常常受制于读者,因此,报刊根据受众的要求、爱好随时调整其内容与风格的实例屡见不鲜。之后,吴梅先生的

① 《爱国白话报》第 24 号"演说",谔谔声《旧戏》,《中国早期白话报汇编》第 12 册,页 187。

《风洞山传奇》首折、第一折分别刊于《中国白话报》第 4 期、第 6 期(1904 年 1 月 31 日、3 月 1 日),后未续刊。直到 1905 年 10 月始改定,并作序。原首折、第一折被删,仅遗《满江红》一词和题目正名 4 句。1906 年,经曾孟朴推荐于徐念慈,由上海小说林社排印本出版。《风洞山传奇》借瞿式耜的抗清业绩,意在呼吁"驱除鞑虏,恢复中华"。作者在《先导》一折借老衲之口说道:"俺想世人,昏昏梦梦,俺老衲的几副眼泪,万万感不动他的(指汉族人民)。不如填套招魂的曲子,茶前酒后,歌唱几支,或者可以激动人心,也未可知。"发表两折以后,作者意识到这样赤裸裸地说教,既不能感动人心,也不宜舞台演出,还可能招惹飞来横祸,于是又用 12 个月的时间从头到尾改写一遍。二稿偏重塑造人物形象。爱国主义和民族革命思想完全通过瞿式耜和张同敞两个英雄人物形象体现出来。其思想性非但没有减弱,反而更具体更生动更感人。① 可见,刊于白话报的戏剧剧本,有时并非是定稿,可能之后又会有删改。此外,许多剧本连载的间隔时间不等,有些甚至仅为残篇。如刊于《中国白话报》第 21、22、23、24 期合刊(1904)的《卖货郎班本》仅刊发了两折,没有刊载完。这与《中国白话报》的停刊不无关系。1904 年 10 月,《中国白话报》的主编林白水因参与密谋刺杀有亲俄言行的前广西巡抚王之春未果而受牵连,躲避回福州办学。加之经费严重不足等原因,致使其于 1904 年 11 月下旬停刊。而尚未连载完的剧本就从此石沉大海,再未见续。由此可见,剧本刊载的不稳定性有些是由于作者自身创作的原因,有些则是由于传播载体——白话报自身的原因。这也是报载戏剧剧本与传统剧本的差异之一。

其次,发表于白话报的戏剧作品几乎都是采用作者的笔名,如吴梅发表于《中国白话报》的戏剧作品,先后采用过"长洲呆道人"、"逋飞"等笔名,而高增的《活地狱传奇》使用的是笔名"觉佛"。另有署名"感惺"的作者,先后发表了《游侠传》《断头台》《三百少年》《卖货郎班

① 王卫民编《吴梅和他的世界》,河北教育出版社,2002,页 373、374。

本》等作品。其余完全没有署名的作品也有不少,如《木兰从军》《康茂才投军》《多少头颅》《薛虑祭江》等。笔名的广泛使用以及一人多名的现象,使得很多作品无法考证其真正作者,在流传的过程中,难免产生不少争议,甚至一些不明作者的作品也被归于某一名家名下,存疑至今的作品仍有不少。如刊于《中国白话报》第2期(1903)的戏剧剧本《博浪锥》,原文中未署名作者,而之后由汪笑侬编演的《博浪锥》声名远播,又与《中国白话报》所刊《博浪锥》剧本十分相似,以至关于其真正作者众说纷纭。

仅从剧本文字来看,《中国白话报》本与汪笑侬本①的区别主要有:白话报本姬无繇即汪本中张良,朱报即苍海公。两个本子中,有大段唱词相同。白话报共有12个唱段,其中有8段在汪本中出现,只有略微改动。如:

白话报本:"书也焚,儒也坑,非法不道。语诗书,便弃市,性命难逃。"

汪本:"焚了书坑了儒种种不道,若民间有私议性命难逃。"

白话报本:"我想把,专制君,一脚踢倒。我想把,秦嬴政,万剐千刀。我想把,好乾坤,重新构造。我想把,秦苛法,一律勾消。"

汪本:"我想把好乾坤重新构造。我想把专制君万剐千刀。"

而汪本中仅新增了6段新唱段,且4段为秦始皇所唱(秦始皇一角在白话报本中被弱化,戏份很少),2段为张良所唱。

白话报本没有明确的分场,汪本分为五场。白话报本将朱报刺秦未果被擒等情节以念白和动作表演交代完毕,即以秦始皇命人大索天下结尾。汪本在第二场增加了秦始皇的独白,以及与太监的对话。第三场简述苍海公误刺假秦始皇,被擒。第四场秦始皇审苍海公,苍海公大骂秦始皇,撞柱而死。第五场张良得知苍海公已死,逃命故人处。其中细节部分略有不同,白话报本中,姬无繇由书童处得知秦始皇将东游泰山,故遣书童请来朱报谋划刺秦。而汪本中,张良从百姓处得知秦始皇将东游泰山,亲自登门寻苍海公商议刺秦。此外,汪本在每

① 《汪笑侬戏剧集》,中国戏剧出版社,1957,页47—58。

段唱词前都加注"西皮慢板"、"快板"等说明,更符合舞台脚本的格式。

今人对于《博浪锥》作者的争议,大致有为汪笑侬所作之说、为汪笑侬改编之说、仅存《博浪锥》名目却未提及《中国白话报》本、改编自昆曲剧本之说以及疑为刘师培所作之说几种。

《中国京剧史》《上海京剧志》及《近代上海戏剧系年初编》中皆将《博浪锥》归为汪笑侬的原创戏剧作品。"《博浪锥》,汪笑侬编,原载光绪二十九年(1903)第六期《中国白话报》,是改良京剧早期剧本的一种代表。"①"博浪锥创编古代戏。汪笑侬编演,原载光绪廿九年(1903年)第六期《中国白话报》。《戏考》第 31 册收入该剧本。民国 24 年(1935 年)周信芳曾演出同名剧,饰张良。"②"1904 年 1 月 2 日(光绪二十九年十一月十五日),汪笑侬的改良京剧《博浪椎》在《中国白话报》第二期'戏剧'栏刊发。《戏考》第三十一册收入该剧本。"③

《中国小说史》与《中国近代文学研究概论》将其视为汪笑侬改编原有戏剧作品而成,但未提及依据何本而改编。"后海上某梨园敦聘去,(汪笑侬)遂肆力于编剧,有《完璧归赵》、《博浪锥》、《桃花扇》、《铁冠图》、《博览会》、《孝妇羹》、《芦花泪》、《胭脂判》、《恩仇血》、《射鹿缘》、《受禅台》、《党人碑》等剧,皆就旧有规模,而易以新思想。"④"汪笑侬不仅自己创作了《纪母骂殿》、《哭祖庙》、《受禅台》、《缕金箱》、《獬豸梦》、《瓜种兰因》、《立宪镜》、《博览会》、《长老乐》、《孝妇羹》等剧本,而且根据传奇杂剧或京剧旧本改编了《党人碑》、《马前泼水》、《马嵬驿》、《琵琶泪》、《博浪锥》、《易水寒》、《洗耳记》、《骂王朗》、《将相和》等剧本。"⑤而周剑云的《鞠部丛刊》也将"汪笑侬之《博浪锥》"收于"旧谱新声"一栏。⑥

《京剧剧目辞典》及《戏考大全》虽有对《博浪锥》的介绍,但并未提

① 《中国京剧史》(上卷),中国戏剧出版社,2005,页 328。
② 徐幸捷、蔡世成主编《上海京剧志》。
③ 赵山林、田根胜、朱崇志编著《近代上海戏剧系年初编》,上海教育出版社,2003。
④ 范烟桥《中国小说史》,长安出版社,1982。
⑤ 徐鹏绪、张俊才《中国近代文学研究概论》,天津教育出版社,1992,页 505。
⑥ 周剑云《鞠部丛刊》,页 372。

及《中国白话报》本。"《博浪锥》载《汪笑侬戏剧集》。汪笑侬编剧。本事见《西汉演义》第八回。川剧、秦腔均有类此剧目。另有《戏考》本。"①"是剧(《博浪锥》)脚本,系伶隐汪笑侬手编。唱句白口中,含有讽世之意,耐人寻味。实与寻常剧本,不可同日而语。京津一带,笑侬曾经串演数次,大为观剧者欢迎。"②

《中国历代著名文学家评传》《周信芳文集》《现代中国文学英雄叙事论稿》以及《中国近代文学发展史》则将《博浪锥》视为汪笑侬改编自昆曲剧本。"汪笑侬一生创作、改编的剧目达三十多个。其中属于创作的有《瓜种兰因》、《孝妇羹》、《长乐老》、《缕金箱》、《受禅台》、《哭祖庙》、《纪母骂殿》等,从昆曲剧本改编的有《党人碑》、《洗耳记》、《易水寒》、《博浪锥》、《马前泼水》、《马嵬驿》、《桃花扇》等。"③"从昆曲、传奇改编移植的有《党人碑》、《马前泼水》、《马嵬驿》(又名《六军怒》)、《琵琶泪》、《博浪锥》、《易水寒》、《洗耳记》等。"④"至于传统戏剧改良方面,则有汪笑侬自昆曲改编的历史题材的《博浪锥》、《桃花扇》等,均具有现实意义。"⑤"汪笑侬自昆曲改编的剧本很多,主要的有《党人碑》、《洗耳记》、《马前泼水》、《博浪锥》、《桃花扇》等。"⑥

此外,也有疑为刘师培所作。"《博浪锥戏文》戏文名。无名氏著。1903年(光绪九年)《中国白话报》刊本。谱张子房椎击秦始皇事,唯将张改为姬无缭。唱词对白,多隐对清廷。疑为刘申叔(师培)作。"⑦

其他关于汪笑侬演出《博浪锥》的记录还有:"本年(1913年),近代京剧改革家汪笑侬再赴上海参加《宦海潮》演出,还编演了《党人碑》、《哭祖庙》、《博浪锥》、《受禅台》等时事新剧。"⑧"1914年到1915

① 曾白融主编《京剧剧目辞典》,中国戏剧出版社,1989,页123。
② 王钝根《戏考大全》1,上海书店出版社,1990,页862。
③ 《中国历代著名文学家评传》续编三,山东教育出版社,1997,页684。
④ 《周信芳文集》,中国戏剧出版社,1982,页394。
⑤ 朱德发等《现代中国文学英雄叙事论稿》,山东教育出版社,2006,页134。
⑥ 郭延礼《中国近代文学发展史》第三卷,高等教育出版社,2001,页366。
⑦ 阿英《晚清文艺报刊述略》,古典文学出版社,1958,页139;魏绍昌、管林、刘济献等《中国近代文学辞典》,河南教育出版社,1993,页444;郑方泽《中国近代文学史事编年》,吉林人民出版社,1983,页307。
⑧ 范伯群主编《中国近现代通俗文学史》,江苏教育出版社,2000,页485。

年,他一度回到北京,参加著名爱国艺人田际云创办的翊文社,给已经开展起来的北京戏剧改良以有力的支持。同年又赴上海,在丹桂、第一台演出了一个时期。当时袁世凯窃国篡权,引起全国人民的声讨。年近花甲的汪笑侬控制不住内心的愤怒,改编演出了《博浪锥》。该剧写张良蓄谋反秦,遣友苍海公刺杀秦始皇。事未成,苍海公慷慨捐躯。他借古喻今,把矛头直指窃国大盗袁世凯。"①"民国四年(1915)汪笑侬先生来京,连续演出自己编排的《博浪锥》、《马前泼水》、《献地图》、《哭祖庙》、《刀劈三关》、《马嵬坡》、《党人碑》、《骂阎罗》、《桃花扇》、《孝妇羹》等剧,并且加入过翊文社,有些剧目就是在该社上演的。"②

综合看来,《中国白话报》所刊《博浪锥》应该并非汪笑侬所作,且早于汪笑侬所编演的同名剧(汪笑侬演出《博浪锥》的最早时间记录为1913年,而未署名的《博浪锥》剧本于1903年刊于《中国白话报》)。而汪笑侬的《博浪锥》与白话报所刊的剧本极为相似,甚至有大段唱词完全相同,疑为据白话报本而改编。若如此,正合上述资料中所说的汪笑侬据"旧有规模"、"京剧旧本"而改编之说。另外,《博浪锥》为汪笑侬改编自昆曲本之说,尚未找到资料详细证明,仅为上述资料中所提及。而为刘师培所作之说,疑为阿英一家之谈,亦无其他资料佐证。因此这两种说法暂且存疑。在此提出另一种可能,即两个版本都是汪笑侬所作,最初创作了《博浪锥》剧本,发表于《中国白话报》,而之后演出的版本为在前者的基础上进行修改而成。改编后的版本更适宜于舞台演出,而原有的剧本经过报刊的传播,已有了一定的知名度及观众基础,也为之后的舞台传播奠定了基础。这种传播方式与现在的将小说改编成电影、电视剧的方式有相似之处。两者都是以原有文本为基础,添加适于演出的元素,再呈现给观众,一方面将原有的读者吸纳为观众,另一方面也拓展出新的观众群,以扩大传播范围及影响。汪笑侬之《博浪锥》即是成功一例。

① 《中国近代文学百题》,中国国际广播出版社,1989,页330。
② 《梨园往事》,北京出版社,2000,页28。

当然，白话报作为一种综合性期刊，相较当时专业的戏剧类期刊，对于戏剧的传播效果是有一定的区别的，而其"白话"写作的特征也有别于其余普通期刊，若将白话报与这两类期刊进行比较，进一步探讨其特色及传播作用，也是十分有意义的。此外，白话报中的戏剧信息也反映了当时剧坛的种种现象，例如戏园的经营模式、伶人的生存状态、观众的审美趣味等，从文化意义的角度对这些信息进行分析，可以对当时的剧坛现状有更为全面的认识。

第二节 《图画日报》与戏剧传播

环球出版社发行的《图画日报》于1909年8月创刊，1910年8月停刊，日出一期，共计出版404期，乃近代画报的代表品种。"三十年来伶界之拿手戏"是报纸自第229期起开设的专栏，以图画配文字说明，历数清代同治年间以来在上海演出的知名演员及拿手戏。作者孙家振，字玉声，号海上漱石生，别署警梦痴仙、退醒庐主人，1863年生于上海官宦家庭。光绪十九年(1893)《新闻报》初创时，孙被聘为编辑部主笔，几年后又先后在《申报》《舆论时事报》等处任主编。光绪二十四年(1898)七月十日自办《采风报》，二十七年(1901)三月又首创《笑林报》，而后几十年里，先后自办和主编了《新世界报》《大世界报》《繁华杂志》《梨园公报》《七天》《俱乐部》等报刊，并开办上海书局，是清末最重要的报人之一。他一生酷爱戏剧，常流连于三雅、南丹桂、同桂、丹凤、宝丰、丹桂、金桂等当时著名戏园，撰写了大量剧话文字，也是著名的戏剧评论家。《图画日报》是百年前上海滩画报的代表品种，因其内容繁杂、信息量大、新闻性强而著称于世，戏剧艺术作为百年前的流行娱乐内容自然是其关注的重要对象，在借助戏剧促进报纸市场效应的同时，《图画日报》每日一期、图文并茂的大众传播方式也有效推广了戏剧信息的多方面传播。从戏剧传播的角度审视《图画日报》，既可窥见当时流行之戏剧内容、创作及表演特征，又能一览时人对戏剧文化的观感、理解及传播特征。

一、戏剧的本体传播

戏剧的本体传播是指在传播媒介中直接针对戏剧作品或表演的传播。报纸作为写实性要求较高的大众传播媒介，《图画日报》对戏剧的本体传播主要体现在两个层面：其一，报纸所刊载的戏剧作品本体；其二，报纸所反映的戏剧本体传播的现象。

《图画日报》没有全文刊载任何一部戏剧作品文本，这同它本身栏目众多、以图画为主体的刊物特征有关。所以，《图画日报》没有常规意义上的作品本体传播，但它另外有两种与此相关的形式值得注意。一是仿戏剧唱腔的创作，如《上海社会之现象·雉妓瞥见巡捕之慌张》（158 号-7 页）末尾附【京腔四平调】、《上海社会之现象·散戏馆之挤轧》（29 号-7 页）有"集戏名京调"、《上海社会之现象·戏园案目年终拉局之闹忙》（149 号-7 页）有【笛腔四平调】一支等，此类作品与故事无关，主要在描述或评论某种戏剧现象，但因其采用了戏剧曲调的填词方式，亦可视为戏剧创作之一种。另外一种则有涉于对戏剧作品的推介。《图画日报》特开设"世界新剧"一栏，专门介绍重要的戏剧作品，在现存 404 期中，有 292 期报纸都持续这一项目，作为一份流行报纸而言是相当难得的。"世界新剧"所推介的作品包括《新茶花》《嫖界现形记》《义节奇冤》《黑籍冤魂》《刑律改良》《拿鱼壳》《赌徒造化》《明末遗恨》《续新茶花》等九部，另有一部《现世纪之活剧　亡国泪》与之相类，除介绍其主要内容外，还旁及部分演出说明及评论。每部按照情节分段，基本与戏剧表演的出幕同步，介绍其剧情大要，有些地方将人物对白、心理刻画都细致描绘，此种罕见的推介方式已经相当接近于戏剧文本，故也可视为戏剧作品的本体传播。

作为一份写实性极强的报纸，《图画日报》所反映的戏剧本体传播现象因其时代色彩而更具有研究价值。总体而言，《图画日报》主要描述了 20 世纪初叶戏剧表演传播的真实状况，空间则有城市、乡村两极，地域则以上海为主，兼及外地，性质则有职业性与非职业性之别，方式则有演剧与唱曲之分。这一部分主要从传播场所的角度透视戏园、书场茶肆、花园、妓院、饭馆、乡野等六个层面的戏剧本体传播现象。

戏园自然是最正式的表演传播场所。《图画日报》提及的戏园包括上海的新舞台、群仙戏园、同庆茶园,苏州的春仙茶园,吉林的斯美茶园,通州某戏园,天津宴福茶园等,遍及各处,足见戏剧传播之广。而关于戏园的戏剧传播者和传播内容,《图画日报》中单设一栏目——"三十年来伶界之拿手戏",每期推介一位演员的一部折子戏,如《小叫天之当锏卖马》、《孙菊仙之骂杨广》、《七盏灯之新茶花》等,前后长达8个月,包括各个剧种。"凡画上剧中人物的服装扮相、砌末装置以及身段动作等均与实际演出相似,尤其难得的是画家通过各个精彩的画面,还把演员表演特技、'绝活'保留下来了,如《任七之〈翠屏山〉》一画把早期京剧武生任七在《翠屏山·杀山》一场中站在椅子上,高持右脚在立着的棍上连绕三圈的绝技展示出来。武生演员夏月润演《花蝴蝶》一剧在'采花'后逃走一场有并排穿越六张桌子的'绝技',《夏月润之〈花蝴蝶〉》一画,即选取了这一场面。"①除此而外,《图画日报》的部分戏园绘图中所挂之戏牌也透露了当时的若干信息,戏牌上的演员包括"小子和、小叫天、孙菊仙、刘荣春、三麻子",剧目则有"二进宫、四郎探母、定军山、六月雪、天水关、忠孝阁、文昭关",其他分散提及的时装新剧还有《自由结婚》《黑籍冤魂》等。基本可以反映出戏剧表演本体传播关于传播者和传播内容的历史与现状。

茶肆书场是另外一个相对正式的表演传播所在。书场是近代上海新兴的娱乐场所,原为说"大书"(评书、弹词一类说唱艺术),后转化为以唱曲为主,据《越缦堂日记》记载,同治间沪上已有"小广寒"之地设歌女唱曲,《图画日报·女书场之热闹》(22号-7页)称"沪北之有女书场,始于四马路也是楼等,迄今二十余年矣。法租界小东门外彼时亦曾开设,旋即闭歇",则光绪年间书场已颇具规模。按《图画日报》所言,当时上海之茶肆书场或有两种形式。一是于茶肆内设书场,如《上海曲院之现象·排愁唯有听歌处》(274号-7页)称"自柳敬亭以弹词名于时,后之操其业者,类于茶肆中设一书台,登台奏技,名曰书场。

① 《上海戏剧志》,中国 ISBN 中心,1996,页 728。

江浙间皆有之"。光绪初年成书的《沪游杂记》有《茶围》诗云"为品银枪过尔曹,银筝低唱月轮高"①,亦可为证。另外一种是两者分离、互不搭涉。如《上海曲院之现象·每日更忙须一到》(265号-7页)言"福州路各书场",《女书场之热闹》介绍上海女书场的变迁,均似其为一专门营业场所;《大船中之烟赌娼》(56号-11页)则云某妇人带同两女"去年曾在某茶肆日夜唱戏",则似与书场无关。但无论哪一种形式,均可进行戏剧的表演传播,传播的戏剧样式则依时代之好尚相应变化:同治间应为昆曲传奇(《越缦堂日记》),光绪后则以花部为多,《上海小志》谓"京、昆、山、陕皆有"②,《图画日报·女书场之热闹》列举表演内容"有西皮,有二黄,还有昆腔梆子腔、徽调四平高把子、开篇小调与东乡",《排愁唯有听歌处》则云"上海更有所谓滩簧者,其形式亦与书场一律",则民国前之品种更趋多样化。从传播形式上看,茶肆书场介于群体传播与组织传播之间,乃是相对比较松散的传播场所;其本体传播的特点则是以安坐唱曲为主而非演剧,这在相关的绘图中可以明确判读出来。但即便如此,也具有相当可观的传播效果,《每日更忙须一到》描述"凡书场一有若辈(指滩簧表演),则散场时必有浮浪子弟在梯口目送如官场之排班者",因故福州路各书场争相罗致"度曲之妓"并肯月出包银数十元,还要再"硬扯强拖"妓女入场表演,开戏剧本体传播之另一蔚为大观的局面。

上海较早出现的花园主要指对外开放的私家花园,另外还有外省人集会地之花园和专为避暑、较为简易之夜花园等。早期花园偶尔会有演剧活动,如1875年成书的《瀛壖杂志》记载:有闽人所建之"花堂公墅"在夏天时"曲师咸集,按节教歌,以为避暑之所,清讴檀板,听者神移"。又载:有张家花园,"为伶人所居","沪上虽称繁华,然其时未有戏院,间于其中演剧"。③后来的公园则有近于宋元之后的瓦舍,是比较大型的游艺场所,戏剧表演只是其娱乐项目之一。《图画日报》对

① 葛元煦著,郑祖安标点《沪游杂记》,上海古籍出版社,1989,页60。
② 胡祥翰著,吴健熙标点《上海小志》,上海古籍出版社,1989,页37。
③ 王韬著,沈恒春、杨其民标点《瀛壖杂志》,上海古籍出版社,1989,页38。

此虽描述不多,亦可略见一斑。《上海之建筑》(10号-2页)中专门提到"张园",乃当时首屈一指的公园,其中"海天盛(胜)处"几乎是专门的演剧之地。《上海小志》称其自从光绪十三年张园开放以后建成,"曾演昆剧及髦儿戏",《九尾龟》107回提到"章秋谷同着陈文仙到了张园,只到安垲第去转了一转,便要到海天胜处去看髦儿戏"①,均可为证。1909年的《上海指南》介绍张园的收费标准时专门提及"海天胜处滩簧,每人约两三角"②,更可说明其为常规项目。在1909年左右,上海的花园表演较多的戏剧样式为滩簧,《上海新年之现象·游花园》(182号-7页)云"愚园最好是滩簧,弦索玎玱正上场。听到新年改良赋,步青不到步云忙(林步青林步云皆以擅唱滩簧得名)",说明著名演员也会在此场合加盟演出,《上海社会之现象·夜花园之滩簧》(19号-7页)则图绘其本体传播之具体状态。由此可见,彼时花园的戏剧传播虽然表演形制、表演内容等不算正式,也没有前二者规模之大,但也较为常见,与普通市民的距离也更为接近。

对于青楼妓院而言,戏剧表演乃是传统项目。元代《青楼集》中就记载了多名以演剧见长的女伎,随着演剧职业化的发展,明清以后优、妓合一的现象虽有减少,但戏剧清唱仍然是青楼行业的素质要求之一。《南京曲院之现象·初为霓裳后六么》(320号-7页)称南京妓院"凡有生客至院猎艳,各妓俱须出外招待,……能唱者必试唱数句,其间北调南腔,夹杂殊甚"。可见彼时对于妓女而言,唱曲仍然是基本技能之一;《上海社会之现象·妓院教雏妓演戏之残酷》(124号-7页)列举两个恶老鸨迫幼妓学戏之劣行,其中所谓善教演唱的"宝树胡同谢姓妓院"则后来成立"谢家班"(实亦一髦儿戏班),并培养了较早扬名的坤班女艺人谢湘娥③,同时又说"今沪上髦儿戏盛行,妓家亦竞以雇乌师教幼妓演唱为事",可见职业演剧与妓院唱戏之间的互动关系。《图画日报》主要描述了妓女从事戏剧本体传播的两种方式。其一,唱

① 漱六山房《九尾龟》,上海古籍出版社,1994。
② 《上海指南》卷八,商务印书馆,1909。
③ 《上海小志》,上海古籍出版社,1989,页34。

曲。《上海曲院之现象·夜半月高弦索鸣》(238号-7页)介绍了妓院清唱戏剧的时间("夜分")、方式("乌师弦索伴奏")、戏剧样式("西皮、二黄、梆子"),基本说明了其传播的概况。其二,串戏。串戏即为粉墨装扮、登台演剧,自演剧职业化之后,因其技术要求较高,近代妓女很少串戏。《上海曲院之现象·我侬试舞尔侬看》(251号-7页)记载:"沪妓自林黛玉、花四宝等,以唱戏月得包银甚巨后,纷纷皆学串戏,冀步林妓等之后尘,于是胡家宅群仙女戏园每月必有客串登台奏技,虽生旦净丑不一,然究以生旦为多。"说明上海曾经一度有妓女串戏之风习。《上海鳞爪·翁梅倩沿街卖唱》亦云"三十年前,翁在安康里为妓……后在四马路胡家宅群仙髦儿戏馆唱戏,饰须生一角,颇得顾曲家赏识"①,亦可为之佐证。《海上繁花梦》②后集第十回《轧热闹梨园串戏》即描述了这一现象,提及的剧目有《海潮珠》《目连救母》《李陵碑》《富春楼》,并点明唱《富春楼》者是"梆子花旦",鉴于妓女清唱以京剧、乱弹为主,故串戏时大半也是演出此类剧目。

同时,《图画日报》也没有忽略乡村田野的戏剧本体传播。其《船户赛灯之怪状》(195号-11页)、《奸夫被刺》(348号-6页)、《演戏与肇祸相终始》(18号-10页)、《上海之建筑·金龙四大王庙》(132号-2页)诸篇主要以船户、乡民为关照对象,集中说明了其戏剧传播的组织方式("集资")、演出时机("迎神赛会"、"赛灯")、剧目类型("《四老爷打面缸》"、"《荡湖船》等淫秽杂剧")、装扮方式("红顶花翎、反穿皮褂"等)、受传环境("夺班"、"攒殴")、传播结果("严禁"、"拘拿")等传播过程的诸环节,从中可以略知近代乡村民间戏剧本体传播之概貌。

除此而外,零散的戏剧传播亦不胜枚举,《财政官高唱秦琼卖马》(221号-11页)写官员饮宴而唱京剧,《官场耶?戏场耶?》(98号-10页)写淮安府办事所夜晚伴奏唱"大小歌曲",《书场与学堂之关系》(130号-10页)写松江白龙潭寺寺庙、学堂、书场并存之情状,不一而足。就此而言,《图画日报》实际上全方位展示了当时戏剧本体传播的

① 郁慕侠《上海鳞爪》,沪报馆,1933。
② 海上漱石生《海上繁华梦》,上海古籍出版社,1991。

空间分布与传播方式,形象地绘就了一幅戏剧本体传播的社会地图。

二、戏剧信息的延伸传播

戏剧信息的延伸传播指传播媒介针对戏剧本体以外的戏剧相关信息进行的传播,包括戏剧广告、插图、演出场所等,《图画日报》于此关注颇多。

其一,戏剧图画。作为一份以图画为主的报纸,《图画日报》同其他文本媒介不同,图画部分占版面的将近四分之三(其他四分之一是广告、宣传等),文字说明一般置于图画内部上方,鉴于报纸的写实性,此种排版方式乃近乎向观者直观展示100年以前的社会实貌。就戏剧传播而言,凡是与戏剧相关的信息均可于此窥见其形象化描画。除"三十年来伶界之拿手戏"专栏外,部分图画显示了戏剧传播场所的舞台、座席的设置,如"新舞台"的革新方式、戏园包厢与大堂的不同等;部分图画显示了非正规传播的形式,如妓院、饭馆、书场内传播者与受传者的彼此位置关系,包括妓女的一般装扮、自弹或乌师伴奏的场景、书场中传播者待价而沽的情态等。凡此种种,无不惟妙惟肖,既可将其作为审美对象,又可以藉此体认百年前的戏剧文化形象。

其二,戏剧现象描述与评论。作为追求新闻性的报纸,《图画日报》最关注的是日常社会生活中的特殊现象,因此,对当时戏剧现象的描述与评论即为其戏剧传播中的重要内容,其所记载的戏剧现象主要集中于演员、唱腔和新戏三个方面。对于演员,《图画日报》在论其戏剧表演之外,也同时关心其社会性行为。《上海之建筑·榛苓学堂》(110号-2页)描述夏月珊兄弟、潘月樵等发起集各戏班之力于梨园公所内创办小学堂之事,称为"诚伶界中不可多得之人也",对演员参与社会公益性事业大加赞赏。但另一方面,《图画日报》也未脱寻奇纪异的报纸习气,对当时常见的伶人与妇人、妓女之关系颇多指摘:《上海社会之现象·戏园观剧吊膀子之无耻》(46号-7页)历数杨月楼、霍春祥、李春来等之事,称其"淫秽无耻莫此为尤",又在《不知媚眼为谁回》(259号-7页)、《玉楼珠箔但闲居》(263号-7页)、《伶人蛮横将苏校书

凶殴》(309号-20页)诸篇中描绘伶人与妓女之纠葛,对于了解当时伶人的生活状态提供了实际例证。其次,《图画日报》对戏剧唱腔的态度颇为传统,虽然其时花部诸腔取代昆曲已成定局,但其言谈中仍时有褒贬之意,《妇女听戏之受惊吓》(55号-10页)评价天津宴福茶园演唱"崩崩戏"为"淫秽情状,不堪寓目"。《寿星唱曲子》(204号-7页)一文更是集中表达了对唱腔的好恶态度:"中国自古好文明,诗书皆是名贤造。而今满地爱皮西,国粹缘何贱如草?君不见西皮二黄闹嘈嘈,棒子敲响遏云表。乱弹班子到处兴,昆腔戏馆寥落无人到。"从中可以解读出当时知识阶层对戏剧趋雅而又无奈的尴尬心态。同时,新戏改良乃是当时戏剧界新兴之举措,《图画日报》对之采取了相对公允的姿态。一方面,报纸对新戏改良有所肯定,《上海新年之现象·看灯戏》(186号-7页)描述了"近来灯戏日翻新"的戏剧生态,同时也对表演场所(新舞台)、演出剧目(《斗牛宫》《洛阳桥》)、表演方式("抬阁高跷加戏法"、"灯彩重重变换多")和演出效果("出神入化最精工"、"有彩有灯神更足")作出积极评价,无形中为戏院和作品做了宣传。另一方面,报纸也指出了滥行改良的弊端,《俗语画·顶仔石臼做戏》提及戏剧《滚红灯》头顶蜡烛表演,"不顶蜡盘顶石臼,出奇制胜思呈能"、"谩夸新戏改良多,担荷难禁亦无用",对不切合实际的新戏改良提出了恰当批评。

其三,戏剧广告。《图画日报》中,没有开辟专门的戏剧演出广告,可能其以图画为主的栏目设置对此有所限制,但难得的是它一连十数期为新舞台刊载了剧院广告,题为《新舞台房屋大改良并添置机器布景》,其内容有三:一、引当时对新舞台之评论:"谓其座位之宽敞、视线之正确、布景之灵妙,实为我国未有之创局。"二、说明剧院改修之原因在于"追踪步武者固已相继而起";三、说明改装后之格局:"戏台单转者改为双转,楼下散座者添改包箱(厢),官厅翻高,包厢放宽",并有"新法机器布景"。从传播学的角度来说,此广告既反映出当时的剧院设置、流行风尚,也为后来者研究新舞台发展历史提供了最切合实际的资料。

其四,戏剧剧场。《图画日报》作为一般性介绍的演剧场所除了上海的张园、城隍庙戏楼、海神庙戏台和苏州的千人石之外,还包括罗马大剧院、纽约新舞台等国外著名剧场;着重宣传的剧场则有上海新舞台和米兰大戏院。《上海著名之商场·新舞台》(30号-7页)详细说明了新舞台之发端、形制、演员、作品等,颇多赞美之词,并配以《新茶花》的舞台演出场景图画。《意大利米兰大戏院》(201号-1页)云:"纪元前五百年希腊人始造戏院,以木为之。罗马代兴,易木以石,渐臻坚固。十六世纪之间,欧洲诸国盖大加展拓,定其式为马蹄形,高常三四层,中可容千人之座。"是为中国最早概述西方剧场发展历史的文字;并顺带评论戏剧演员和作家曰:"优人身份亦甚高贵,英之莎士比,丹麦之安徒生,皆以旷世奇才厕身伶界,故人皆引而重之。"则隐然与中国戏剧相对照。同时,文中对剧院的表演环境和传播效果也作了颇具诗意的描述:"良宵风月,粉墨登场,舞女翩跹,乐声幽渺,其激烈可以发人慷慨,其绮丽足以涤人尘烦。宜乎万流镜仰于电光之下也。"另外一篇介绍纽约新舞台的文字称赞"其装潢之华丽、范围之宽广,为全球戏园之冠。建筑费与常年经费概由市民捐助,以期伶界进步开通一般社会之智识云"(《大陆之景物·纽约新舞台》(88号-1页)。两篇互为补充,字里行间洋溢着对西方戏剧从剧院设置到社会认同度的赞誉,体现了早期知识阶层对西方戏剧的普遍性认识。

其五,戏剧传播环境。近代虽奉戏剧表演为主要娱乐方式,但传统以来对演剧行业的鄙视却未能遽改,在戏剧传播中,由于受传者乃各种社会身份、审美品位糅杂之众,故其传播环境较为复杂。《图画日报》关切戏剧事业,如实报道并批判了扰乱戏剧传播环境的行为。最常见的干扰来自兵闹。戏剧表演与军队之间的关系其来有自,宋代即已专设军中教坊——"钧容直",其后观演戏剧一直是士兵娱乐的重要项目,这虽然在一定程度上刺激了戏剧艺术的发展,但士兵好勇争胜之习气却始终是戏剧传播中的不稳定因素,近代亦是如此。《旗兵捣毁戏园》(144号-20页)一文描述同庆茶园因旗兵闹事而临时停演,《兵士滋扰戏园》(357号-20页)写苏州春仙茶园因兵士欲听白戏未逞

而借机扰闹,都对之严辞责备,《整肃军纪》(143号-10页)则以欣喜的笔触刊发因军人观剧易滋事端故某部队特发令禁止并巡查的消息,体现出报方对这一现象的特别关注。同时,《镇台在戏园之勇威》(178号-10页)写官员之淫威、《痴汉驻足戏馆书场门首之可晒》(164号-7页)画盲流之环伺、《散戏馆之挤轧》(29号-7页)述车轿之挤轧,《演戏与肇祸相终始》(18号-10页)、《奸夫被刺》(348号-6页)叙乡村观剧之危险,均道出当时戏剧传播环境之复杂,而这对传播过程的顺利完成构成了较大影响。

另外,《图画日报》偶尔也会涉及戏剧相关行业。上海的戏剧服装制作在光绪后已颇具规模,除五马路、四牌楼附近比较集中的作坊外,还有一些画庄兼营戏衣设计①,但相关史料较少,《营业写真·做戏衣》(163号-8页)描述戏衣制作追新求异的现状可以反映出戏剧表演在当时各个层面的革新求变,同时"近来戏馆正竞争,无怪戏衣生意好"一句既可以说明当时戏剧活动的盛况,也可以看出戏剧的繁荣对相关行业的市场刺激效应,这是一般戏剧研究所忽视的内容。

近代上海戏剧传播的主要方式之一是报纸、期刊等大众传播媒介,《图画日报》作为较早反映戏剧文化现象的报刊,不仅传播了戏剧文本与戏剧表演这两种本体内容,同时通过各种角度对戏剧相关信息进行了描述。在这一意义上,《图画日报》成为近代上海戏剧传播的典型个案,对于探索近代上海戏剧文化生态具有独特研究价值。

三、戏剧评议传播

戏剧评议传播是指通过对一般性戏剧信息、即时性舞台表演、演员、作品、戏剧掌故等内容的评议,扩大戏剧文化信息的传播广度,拓展戏剧艺术的传播深度。《图画日报》所载之"三十年来伶界之拿手戏"即是其戏剧评议代表作。

"三十年来伶界之拿手戏"中每一短篇均设"某某人之某某剧"为

① 《上海地区的戏剧服装制作行业》,《上海戏剧史料荟萃》第1集,1987。

题,以优伶艺人为对象,以剧目绝活为切入点,旁及传承流派、戏剧班社、剧史轶闻乃至时事评论,有着丰富的戏剧史料价值和多重理论意义。

虽然以"拿手戏"命名,剧话评介的重心却首先是艺人群体。文中介绍演员192人,展现186出剧目,并简述了演员的生平经历、从属师门及所属戏班等信息。大多数篇目开篇即呈现"某某(者),某某人(也)"的叙述结构,隐约透露出史传叙事的内在思维模式,视为艺人小传更为符合实际。详见下表:

演员	行当	代表剧目	评议重点	备注
孙春恒	须生	请宋灵	唱工	隶丹桂、天仙
杨月楼	小生	八大锤	扮相	隶丹桂
谭培鑫	须生	当锏卖马	唱工 做工	
黄月山	武生	伐子都	唱工 做工 打工	先隶金桂,后隶大观戏园
周春奎	须生	五雷阵	唱工	隶丹桂、天仙、天仪
想九霄	花旦	斗牛宫	扮相	梆子,来沪创玉成班
大奎官	铜锤花脸	芦花荡	唱工 做工	隶金桂、丹桂
任七	武生	翠屏山	打工	隶金桂、新舞台
张八	架子花脸	冥判	唱工 念白 做工	昆班,隶三雅园大章班
葛芷香	花旦	跳墙着棋	念白 做工 扮相	初隶三雅园大章班,后隶大雅班
孙瑞堂	正旦	落花园	唱工	隶天仙
汪桂芬	须生	子胥投吴	唱工	隶大观、天仙、天福
孟七	架子花脸	狮子楼	打工	隶金桂,后掌天仙

(续表)

演员	行当	代表剧目	评议重点	备注
四麻子	须生	生死板	做工	徽班,隶一洞天、满庭芳
孙菊仙	须生	骂杨广	唱工	隶丹桂、新舞台,后属新剧场
王松	铜锤花脸	刀会	唱工	昆班,隶三雅
周凤林	花旦	笑笑笑	唱工 做工 扮相	隶昆班三雅园大雅班、天仙,掌丹桂,后串于新剧场
吴兰仙	花旦	双摇会	做工	乱弹,隶金桂、大观
景四宝	须生	桑园寄子	唱工	隶金桂
李毛儿	文丑	送亲演礼	做工	隶金桂,后创女戏髦儿班
沈韵秋	武生	薛家窝	念白 做工	隶大舞台
韩桂喜	武旦	演火棍	打工	
陆阿全	架子花脸	问探	做工	隶昆班三雅大章班
谢宝林	彩旦	拾玉镯	做工	隶金桂
周来全	文丑	鸿鸾喜	做工	隶一洞天小班、天仙金台班
金景福	铜锤花脸	闹朝扑犬	唱工 做工	三雅园
云里飞	武丑	三上吊	打工	
董三雄	铜锤花脸	下河东	做工	
蔡桂喜	花旦	蝴蝶梦	唱工 做工	天仙金台班
刘筠喜	须生	乌盆记	唱工	隶同桂、金桂、同乐
盖山西	花旦	缝搭膊	唱工 做工	梆子,隶金桂
龙长胜	须生	九更天	唱工	大观、天仙
姜善珍	文丑	借靴	念白 做工	隶三雅文班、天仙,新剧场

（续表）

演员	行当	代表剧目	评议重点	备注
王九龄	须生	定军山	唱工	
刘凤林 朱二小	花旦 文丑	双钉记	扮相 做工	隶金桂
大脚篮	架子花脸	罗梦	念白	隶昆班三雅园
薛桂喜	武生	连营寨	做工	隶金桂
杨文玉	武生	伏石猴	打工	隶丹凤
徐云标	刀马旦	叭哒岭	打工 扮相	隶甬班新庆丰、天乐园
童双喜	武旦	大补缸	打工 扮相	天乐园
王兆奎	须生	焚棉山	念白	隶丹凤、金桂、大观
郭秀华	正旦	宇宙锋	唱工	大观
十三旦	刀马旦	新安驿	唱工 做工	梆子，隶大观、咏霓
小庚弟 小胜奎	须生 铜锤花脸	二进宫	唱工 做工	
常子和	正旦	别宫祭江	唱工 做工	
康黑儿	武旦	泗州城	打工	金桂
景元福	须生	雪拥蓝关	唱工 做工	徽班，隶久乐戏园、天仙
陈吉太 李对儿	武丑 武旦	跑马卖艺	打工	
金景福	正旦	描容别坟	唱工 做工	昆班三雅园大章班
庞启瑞	花旦	端午门	唱工 扮相	乱弹，宝丰园
陈孟珩	须生	乾坤带	唱工	金桂
朱湘其	武生	快活岭	打工	徽班，久乐园、宝兴园

(续表)

演员	行当	代表剧目	评议重点	备注
高宝生	彩旦	描金凤	念白 做工	昆班三雅园大雅班
张大四	架子花脸	丁甲山	做工 打工	
孙彩珠	花旦	庆顶珠	唱工 做工	
陈富贵	须生	李陵碑	唱工 做工	徽班,同乐茶园
小桂寿 小金生	花旦 文丑	大别妻	做工	
夏奎章	须生	审头	唱工 做工	丹桂、南丹桂
周钊泉	小生	玉簪记	做工 扮相	昆班三雅园、天仙
秃扁儿	文丑	烟鬼叹	念白 做工	梆子,隶丹桂
杜蝶云	小生	黄鹤楼	唱工 做工	金桂
牡丹花	花旦	池水驿	唱工	秦腔,隶咏霓,后开馥兰茶园
九仙旦	武旦	雄黄阵	做工 扮相	丹桂
仇云奎	须生	扫松	唱工 做工	属甬老庆丰班
五月仙	花旦	红梅阁	唱工 做工	梆子,隶天仙,后开咏仙
李棣香	正旦	贩马记	唱工	金桂
赵殿奎	架子花脸	审李七	做工	隶金桂、丹桂
赛活猴	架子花脸	金刀阵	打工	咏霓、天仙
小金虎	花旦	絮阁	唱工 扮相	昆腔,三雅园

（续表）

演员	行当	代表剧目	评议重点	备注
沈砚香	小生	活擒孟觉海	做工	大观园
顾九兰	花旦	借茶	唱工 做工	甬老庆丰班、天乐茶园
小秃三	须生	白虎堂	唱工	天仙
猫猫旦	花旦	紫霞宫	做工 扮相	梆子
小金宝	花旦	挑帘裁衣	扮相 做工	昆班三雅
徐岱云 宁天吉	须生 小生	假金牌	唱工 做工	丹桂
小金刚钻	花旦	阴阳河	做工	二簧梆子
孟菊奎	须生	斩黄袍	唱工	天仙
月月红	花旦	贵妃醉酒	做工	开鸿桂园
文琴舫	刀马旦	取金陵	打工	丹桂
童玉喜	花旦	喂香药	扮相 做工	花鼓，甬班天乐部
崔灵芝	武旦	忠义侠	唱工 做工	梆子，隶春仙、大舞台
小穆	铜锤花脸	黄金台	做工 唱工 念白	金桂、天仙、天福园
张松亭	须生	南天门	做工	咏霓、天福
余玉琴	武旦	醉仙楼	做工 打工	大观园、老丹桂
王喜寿	小生	辕门射戟	做工	二簧，隶金桂
小奎官	架子花脸	收关胜	打工	丹桂、桂仙
贾洪林	须生	搜孤救孤	唱工	春仙
天娥旦	正旦	烧骨记	唱工	梆子，隶天福

（续表）

演员	行当	代表剧目	评议重点	备注
小脚篮	架子花脸	刘唐	做工	昆班
安静芝	武旦	夺太仓	做工 打工	丹桂
汪笑侬	须生	马嵬坡	唱工	丹桂、天仙
李季生	花旦	离魂	唱工	昆班
杜文宝	须生	四郎探母	唱工 做工	昆腔，隶鹤鸣
纪寿臣	须生	断密涧	唱工 做工	咏霓
谈雅芳	花旦	盗令	扮相 打工	昆班
达子红	须生	柴桑口	唱工	梆子，金桂、天仙
三麻子	须生	水淹七军	做工	一洞天久乐、天仙，开玉仙
吕昭庆	须生	马鞍山	唱工 做工	徽班，一桂轩、金桂、新舞台
王桂芳	正旦	回令	唱工 扮相	丹桂
吴桂喜	架子花脸	武文华	做工 打工	
万盏灯	刀马旦	珍珠旗	做工	丹桂、天仙
陈金官	须生	伍员寄子	唱工 念白 做工	
日日红	正旦	对银杯	唱工	梆子，隶留春部
蔡和祥	武生	茂州庙	打工	
王九芝	正旦	雷峰塔	唱工 做工	徽班

（续表）

演员	行当	代表剧目	评议重点	备注
小七金子	武生	怀杜关	念白 做工	
陆祥林	铜锤花脸	河套	念白 做工	昆班
李桂芳 庆奎官	须生 铜锤花脸	父子圆	唱工	天宝、丹桂
牛皂儿	花旦	紫金树	做工 念白 扮相	梆子，隶大观
吴凤鸣	须生	拦江救主	唱工 做工	丹桂
陈四	正旦	泼水	唱工 念白	昆班
左铜锤	铜锤花脸	焚烟墩	唱工 做工	新丹桂
浪双喜	花旦	得意缘	做工 扮相	京班三庆班
叶老永	须生	搜山打车	唱工	昆班三雅园
驴肉红	文丑	扫秦	唱工	梆子，来沪隶丹桂、天仙
刘宝奎	须生	盟中义	唱工 做工	咏霓
盖天红	须生	临潼山	唱工	梆子，丹桂
徐珍庆	文丑	呆大作亲	做工	徽班，隶天仙
李连仲	架子花脸	忠孝全	做工	隶桂仙、天仙
张和福	须生	宫门带	念白 做工	
陈大牛	文丑	老少换	念白	徽班，隶宝兴园
王小三	文丑	服毒显魂	念白 做工	昆班，隶春仙

（续表）

演员	行当	代表剧目	评议重点	备注
赛貂蝉	花旦	凤仪亭	唱工 做工 扮相	津天华锦小科班，属天华茶园
张玉奎	须生	胡迪骂阎	唱工 做工	桂仙
活霸天	武生	独虎营	做工	隶天华锦科班
赵金宝	文丑	请师拜师	念白 做工	昆班
孙大嘴	武丑	小磨房	做工 打工	天仙
许处	须生	打鼓骂曹	唱工	
冯三喜	花旦	闺房乐	扮相 做工	丹桂
大子红	须生	蝴蝶斑·大审	唱工 做工	梆子，隶金桂
时慧宝	须生	御碑亭	做工	隶桂仙、天仙、春仙
京山	须生	开眼上路	做工	昆班
赵祥玉	架子花脸	杨衮抢亲	做工	隶桂仙
小桃红	铜锤花脸	大保国	唱工 做工	梆子
赵德虎	架子花脸	五方阵	做工	天仪
陆老四	架子花脸	蝴蝶梦·说亲回话	唱工	昆班
谢云奎	铜锤花脸	白蟒台	做工	天仙、春仙、丹桂
周长山	须生	凤鸣关	做工 唱工	丹桂
果同来	武丑	时迁偷鸡	做工 打工	咏霓、大观、留春
丁子九	须生	七星灯	唱工 做工	满庭芳、久乐园

（续表）

演员	行当	代表剧目	评议重点	备注
德珺如	小生	罗成叫关	唱工	大观、春仙
张小桂芬	须生	文昭关	唱工	丹桂、春仙
余紫云	正旦	武家坡	唱工 做工	隶京班四喜部
王玉芳	须生	战蒲关	做工	
邱凤翔	小生	查潘斗胜	做工	昆班
高彩云	花旦	游龙戏凤	念白 做工	天仙
小王四	文丑	羊肚汤	做工	昆班
徐世芳	武生	摩天岭	打工	金桂、丹桂
路三宝	花旦	花田错	念白 做工	京班
瑞德宝	武生	太平桥	唱工 做工	京班，桂仙
邵寄舟	须生	三字经	唱工	京班
林连桂	须生	金兰会	做工	
朱素云	小生	监酒令	做工 扮相	京班，来沪隶桂仙、春仙
羊长喜	老旦	太君辞朝	念白 做工	丹桂、新舞台
牛松山	武生	镇檀州	打工	来沪隶义锦戏园
小想九霄	花旦	海潮珠	唱工 扮相	梆子，隶天福
应凌云	架子花脸	反武场	做工 打工	徽班，隶金桂、天仙
王鹤鸣	小生	受吐独占	做工	昆班
张九柱	架子花脸	四平山	打工	丹桂
金兰卿	正旦	芦花河	唱工	清音，丹桂，开天宝

(续表)

演员	行当	代表剧目	评议重点	备注
郝福芝	武生	洗浮山	唱工 做工	丹桂
杨贵小	武丑	霸王庄	念白 打工	天仙
双处	须生	取荥阳	唱工	隶天仙、春桂
小拐子	文丑	大小骗	念白	甬老庆丰班
水上飘	正旦	芦花絮	做工	梆子,隶全桂部
田黑	武丑	拿谢虎	念白 做工	丹桂
陈兰坡	小生	撞钟分宫	唱工 做工	昆班三雅园
小连生	须生	铁公鸡	唱工 做工	隶天仙、丹桂、新舞台
刘永春	铜锤花脸	探阴山	唱工 做工	隶天仙
夏月珊		黑籍冤魂		丹桂、新舞台
小喜凤	花旦	虹霓关	扮相	桂仙部
赵如泉	武生	三门街	做工 打工	桂仙、大舞台
马飞珠	文丑	绒花计	做工 念白	梆子
七盏灯		新茶花		梆子,丹桂、新舞台
王俊卿	武生	艳阳楼	打工	
贵俊卿	须生	打棍出箱	唱工 念白 做工	桂仙、春桂
何家声	文丑	滚红灯	做工 念白	丹桂、大舞台
吕月樵	老旦	目连救母		大舞台

(续表)

演员	行当	代表剧目	评议重点	备注
林步青 周凤文		卖橄榄	念白	习滩簧、昆腔,隶新舞台
张顺来	武生	四杰村	打工	丹桂、新舞台
小子和	花旦	百宝箱	唱工 扮相	丹桂、新舞台
夏月润	武生	花蝴蝶	打工	新舞台
四盏灯	武旦	锁云囊		梆子
高福安	武生	鸳鸯楼	打工	天仙
小一盏灯	武生	大铁弓缘		
李春来	武生	白水滩	打工	

概而言之,剧话论艺人主要集中在两个方面。

其一,艺人的生平。剧话的叙述体例,一般按照艺名、籍贯、行当、剧目、优长、轶闻、终局的模式依次展开,但并非平铺直叙,而是将笔触凝注于艺人一生中的两个片断:传承家派、沪上因缘。

按照剧话的总结,艺人的家派主要有师承和家学两种,比较特殊的是剧话对家学的关注。家学即南北朝以降乐户制度的近代余绪,但剧话的述论却并非旨在说明传主艺人的上承,而是着眼于其子孙辈对演艺事业的传递。在孙玉声的视野中,艺人子孙最不肖者乃隳堕家声之辈,如称张松亭二子"皆碌碌无所表见,不能继父业"。最受推崇的乃是那些承继父业且蜚声艺坛者,如四麻子之子何金寿、周钊泉之子周凤文等,均以父子同入剧话;冯三喜与其子小子和、冯二狗父子三人共享剧话品鉴之惠,剧话云"冯伶可谓有后矣",庆幸之至。其次则为虽未扬名而尚能一脉流传者,如孟七四子均克绍父业,其中一人且艺业不俗,号称小孟七,剧话均娓娓道来,欣慰之情溢于言表;在谈到景四宝之子时专门论其"幼时演剧饶有父风,逮长奈嗓音渐弱,不复知名于时,良可惜也",叹惋之至。于此等论述中,均可见出作者对戏剧事

业的拳拳之心。

其次,在寥寥两三百字的文字描述中,剧话非但曲尽周全的概括了艺人一生的主要事迹与特色,还能以其与上海的因缘为中心,重点评介艺人对近代上海戏剧表演领域的贡献。每当行文至此,除上海本地演员外,剧话多以"某某年抵沪"、"隶某某班"特别标出,以示醒目。以此为准,剧话概述了近代艺人与上海的多种交集关系。早期莅沪者多为惊鸿一瞥且遗韵悠长者,如同治初之庞启瑞,乃乱弹班花旦,色艺精奇,然一去不返,"迄今二十余年,思之犹令人神往于舞衫歌扇间也";十三旦离申后"屡有袭名之人抵沪,或有真十三旦,或云小十三旦";吴凤鸣以《安五路》扬名,但一旦离开上海,此剧从此无人可唱;然而此类尚有特例,还有在彼处虽名动一时但在上海却郁郁失意者,如梆子老生盖天红即"以赏音甚希、不甚得意而去",原因是"年已望六,鬓发半斑",约略可看出沪人重"看"不重"听"的观戏心理。与此相反,也有不辞劳苦、数次往返的艺人。如孙菊仙两次莅沪、三番换园,崔灵芝三次入申、四次换班,沈韵秋则自少至壮至老往来沪地最久,如此之人不胜枚举。剧话对外地艺人对上海戏剧事业发展的推动作用极为重视,多次特别指出。如认为徐云标以甬人入沪演出,而后上海开设甬班戏馆,"实徐之声价有以引起之",将一个剧种的引进视为此种交流的直接效应。

其二,艺人的才、德、癖与艺的关系。在艺人的漫长生涯中,戏剧表演毕竟只是其生活中的一个维度,无法全面反映艺人的生活态度。剧话显然认识到了这一点,在短篇文字中不惜分拨点墨摹写其生活全貌,并与艺人的艺术表现并置而论。

艺人长期生活在社会阶层的底端,且多为家学,故文化修养程度普遍不高,甚至有不识字者,因此,身为艺人而兼具才学者甚为难得。剧话对此深有感触,故对才学通达之艺人褒扬甚高。如叙朱素云"工楷书,得名家气息";称"腹中书味盎然、于史鉴尤为谙熟"的邵寄舟为"梨园中特别材";小一盏灯日以《聊斋》《石头记》自娱,则被视为"梨园中风雅人"。此类人物,剧话均以"不类菊部中人"概之,以与一般艺人

相区别。除此而外,剧话也着意点出才学修养对艺术表演的提升作用。小连生因"知书识字、好与贤士大夫游",且具有强国思想,故善演新戏,并每逢剧中关合国事之处,"尤觉精神百倍";夏月珊"知文墨,好与士大夫交",故能创设新舞台以改良戏剧,"非胸无一物者所可同日而语也"。至于精于其技、善能自治曲文的汪笑侬,则更称之为"梨园中之别有怀抱人"。小子和因谙熟外语兼工鼓琴唱歌,而又专精新剧,两者结合,故演出尤为精彩,剧话特别表而出之。戏班管理也属于艺人难得之才能,剧话中提及了至少15位著名演员演剧之余兼开戏班,可见此现象绝非少见,虽然有一部分经营不善,但剧话对艺人勇于参与艺术管理事务的奖掖显而易见。

同时,剧话对艺人的德行也颇为关注,缘于江湖卖艺的传统,艺人之德首重"义"之世俗伦理。剧话通过对赛貂蝉在班主遇难之时临难不苟、忠于其事的赞赏,感叹其德艺双馨的高洁人品;艺人四盏灯能兄弟友爱,妥为周全,"班中人皆义之"。另一方面,剧话也对大子红诿罪于弟、艺高而德衰的不义行为进行了批判,认为其人之作事居心"绝无可取"。但剧话并未完全以德废艺,评其人"不可谓非名角也",采取的是瑕不掩瑜的辩证批判视角,高彩云"貌妖媚而性淫且狠",实为伶界败类,但剧话也承认其"演剧颇有过人处",也是如此。

如果说在衡量德与艺的关系时剧话对艺人尚能采取虽"行止有亏"、但"技艺殊有可采"的宽容态度,那么在批驳艺人恶癖时,剧话的心态则是深恶之而怀大憾。艺人厕身三教九流之中,久入鲍肆,难免沾染恶习,如此则对艺术境界的追求造成近乎毁灭性的破坏,剧话对此忧心忡忡。在行文中,剧话所抨击的恶癖主要包括嗜烟、嗜赌、好色三类。癖好洋烟,名重一时的黄月山因而"嗓音低弱,翻跌亦远逊于前",卓绝其艺的邱凤翔竟至盛年而殁,年未30的丁子九亦因烟瘾以终;月月红嗜赌而家破人亡,小想九霄好赌而卑身认父;杨月楼的好色之名几乎可媲美其精湛演技,且从此引发上海优伶与妓女之间贯穿数十年的"吊膀子"恶俗。对于此种现象,剧话固然会从社会批判的角度数度慨叹"赌之害人烈矣哉"、"女色之误人烈矣哉"、"烟之为毒甚矣

哉",更重要的是,剧话也犀利地指出,此种社会公害会造成优秀艺人的过早消隐或过世、精致艺术的如昙绝响、演艺界的不良风俗,从而对戏剧艺术的发展带来难以弥补的损害。

既云"拿手戏",则对于戏剧表演艺术的评论自然形成剧话评介的又一维度。整体而言,剧话的艺术评论既包含从传统的唱、念、做、打等表演方式析出的音、步、白之具体技巧的微观细品,也不乏延续古代审美传统从气韵、风度、姿态、情致等美学角度出发的宏观泛论。宏观与微观相结合,技巧与审美相统一,差可概括曲论对戏剧表演艺术的欣赏方式。

表演技巧的赏鉴本身也有着局部与整体之分,独特技艺的优长与整体组合的协调是剧话的两个评价标准。

梨园诸般技艺中,唱是首要因素,除个别行当外,唱功几乎是戏剧演员的基本技能。剧话评价唱时,首重声量之宏,所谓"实大声宏"、"高唱入云"、"响逸调高"均是对声音响亮程度的不同描绘,张小桂芬幼时声调之高为童伶之冠,故被著名演员汪桂芬主动收为门下;而"喉音欠亮"则会成为演员的显著弱项,影响其职业生涯的进一步发展。这一点体现了上海观剧的特点。剧话也认为,同治时期京剧、梆子戏等北方音乐文化的产物初入上海时,沪人不善观剧,取喉音高亮者为上乘,"文伶但取喉音",20年后,"观剧者渐知腔调为上,声音次之",对唱工的审美才渐渐有了较为公允的态度,可以领会到"声不甚宏,而音调特稳"的独特美感。所谓"调稳",大致指行腔运气的掌控程度,如"声调一丝不走"、"游刃有余,无气促声嘶之弊",则是较为优秀的表演;相反,如果"有时唱到尾声,其音忽高忽低,未能一致",则没有实现调稳的要求。最忌者乃是年龄稍老迈,即"气衰力竭,所唱各调有字无音",非高非稳,则无甚可取。对于音质的要求,剧话倾向于或"尖脆"或"圆润"的艺术效果,多处形容艺人如流莺百啭,予人以"清"的审美体验。而在节奏的处理上,剧话主张演唱既要"节拍自然"、"抑扬合度",也要注意达到顿挫抑扬、一唱三叹、饶有余音的艺术境界。尤为难得的是,剧话还记载了唱工技巧的具体训练方法,如提到汪桂芬"善

使鼻音及丹田脑后音","于嘹亮中别有一种清越之趣",并在训练李桂芳时操之以炼气之术,描述唯恐不细,体现了剧话对唱工技巧培养的浓厚兴趣。除此而外,剧话对道白、台步、架子、做工、打戏均有论及。对艺人的表演绝活更特别拈出,如大奎官善使马鞭,"摹绘上马下马各式";任七于石秀杀山一场的以足扫棍之式,"尤其绝艺";张顺来在《四杰村》中的连环棍,"最为独绝",他伶无与抗手等。有趣的是,有些艺人如大脚篮、小脚篮的演出"凡零星配搭之戏,无不精妙入神",而正场、全本表演则难见其高明,与某些文人创作时"有妙句而无佳篇"殊为相似。在以演员为中心的清末民初时代,绝活既是一个演员扬名显技的依凭,也有可能成为因戛戛独造而昙花一现的历史遗迹,剧话通过文字说明与配图描绘的方式,将相当数量的精彩瞬间凝固为历史遗存,不特是对演员表演价值的体认,也为戏剧演艺史保留了珍贵的文献资料。

戏剧是一种综合性艺术,不单单体现在多种艺术形式的结合运用,也包括各种具体表演因素的协调整一。剧话对这一点尤为关注,从三个向度对艺人的表演加以赏鉴。

其一,一剧的演出中,唱念做打诸般要素应协调配搭,即所谓"唱做俱佳"。张八以净面演《冥判》,不仅嗓音洪亮,"曲白俱佳","台步更臻佳妙";黄月山工武生戏,但口齿清晰、台步从容,"尤为他武生所不及";周凤林演贴旦,"惊鸿其态,飞燕其身,灵犀其心,娇莺其舌",艺术全面,"几于空前绝后";崔灵芝不但声调圆润,口齿清晰,"身段之好、台步之工,无出其右";陈金官"身段之庄重、台步之坚凝、嗓音之老到、道白之沉着",俱为上乘。著名艺人大多能做到表演技巧的全面专擅,但也有些演员由于某些因素而受到限制,如朱湘其短打戏精彩绝伦,但一加袍服,则台形不称,"以是难称全璧";谢宝林工花旦,但因仅具中人之姿,且非身软骨脆,故艳妆戏非其所长。剧话并不为之讳言,而是明其原委,以示艺术全才之难得。

其二,优秀艺人不仅擅长某一行当的部分剧目,还每每能够跨行当、跨剧种演出,且各擅胜场,即所谓"文武、昆乱不挡"。剧话所论及

的艺人,超过三分之一者均能达到此标准。周凤林兼演刺杀旦,"杀气横生",与贴旦绝不相类,且可串刀马旦,同时,其人20岁后改习乱弹,排全本新戏亦"一时无两",是当时戏剧界有名的多面手;京角孙彩珠扮戏既能摇曳生姿,与昆曲小旦台步媲美,又可以杀气横生而如武旦;徐云标既擅昆戏花旦,又工甬班刀马旦;最难得的是三麻子"几于无戏不工"。此种诸般"不挡",既能增进演员的艺术功力,又便于促进各行当、各剧种的互相借鉴,有时还可以为观众欣赏、为表演史呈现难得的异彩,如徽班老生陈富贵尚可演京班须生,演《李陵碑》《白帝城》《洪羊洞》等各场,唱做俱佳,剧话专为之注明,京班须生"能唱者每不能做,能做者又每不能唱,求其二者得兼,近时绝少,固不若徽班江湖班之反有全才也"。则若非陈富贵,以上各剧彼时就较难有完美的演出。当然,此种努力并非每个演员均能成功,剧话不止一次提及,昆剧艺人限于时好,多有改习乱弹者,学步不成,反而"全失昆伶态度矣"。抱憾之意,溢于言表。

行当分类与数量统计

	行当及数量						合计
生	须生49	武生20	小生11				80
旦	花旦30	正旦13	武旦9	刀马旦4	老旦2	彩旦2	60
净	架子花脸16	铜锤花脸12					28
丑	文丑15	武丑6					21

其三,除个别出目外,戏剧演出大多并非独角戏,一个演员固然可以精于其技,但若无相应对手戏的完美配合,演出自当大为逊色。剧话对此多以"玉雀六燕,铢两悉称"为喻。须生徐岱云、小生宁天吉合作《假金牌》,洵称妙配,而后来再度演出时另以他伶陪串,"竟尔味同嚼蜡矣",其艺术效果竟有天壤之别;安静芝、文琴舫以打出手出名,"盖得力于搭配纯熟也";《闺房乐》共有三角,冯三喜、杜蝶云、谢宝林分饰之,"洵称三绝"。其他尚有多例,足可见出剧话对舞台表演协调配合的重视。

审美效果的概括主要来自对舞台表演整体欣赏、感性体验的提炼,剧话对此多沿用传统美学范畴如韵、清、气韵、自然、神、态、风度等。应该指出的是,戏剧审美与传统文艺审美的根本不同在于,戏剧表演者与欣赏者共处于一个表演场域中,审美过程中较难抽身而外,所以,传统文艺审美多是基于静态、旁观的品味,而戏剧审美尚需动态、融入的赏鉴,是动静合一、观演结合的更全面的审美体验。所以,同样一个美学范畴,在作两种审美概括时,是不能完全等量齐观的。简单而言,对于戏剧而言,原本相对内敛型的范畴事实上应该理解为蕴之于内而行之于外,且外显的成分居多。

剧话对内、外之间的审美平衡颇费了一番思量。一方面,剧话力图将表演的内在美感单独拈出,不致为外表所掩,故一再将内敛与外现相对举,如"以气韵胜,不仅以声调见长"、"演剧时精神贯注,以气韵胜,不仅以声调胜"、"气韵之高超,台步之稳惬"、"气象光昌,台步工稳"等;在评价朱湘其与三麻子优劣时特意指出,三麻子之戏"俱有内心",非仅以武剧见长所可比拟;下引言论比较能够体现剧话此种意图:"至于演剧之妙,全在得闺阁气,唱时唇皮不动,齿不外露,实非他人所能。若夫声调之稳、字眼之清,犹其余事。"只要能够把握演出的内在之美,表演时毫不外现亦无甚大碍,如此则可防止诸如因"身段轻浮"而令"尊重之戏失其威严态度"的弊端。但问题是,表演本身是一种展示性的美感表达方式,将外现完全虚化过于理想化。故剧话中有时呈现了一定的矛盾性,如赞扬艺人"极柳腰展雨、杏眼流波之致",批评演员"躯体肥硕,风韵毫无",实际上都是以外现的行止评价其美感的内涵。因此,剧话的最终选择了相对折中的表述方式传达自己对于戏剧审美的理解:"或以庄静胜,而不掩其娇;或以幽媚胜,而不流于荡。"娇态与荡行皆为外在表现形态,"庄静"、"幽媚"多指予人的审美体验,以内在美感的呈现为指向,而将外在表现禁之于一定的限度之内,则可构成内与外、技与美的和谐统一,即所谓"形容尽致,摹绘得神"。剧话对陈金官表演的评鉴恰可传达此种审美观:"别有一股忠义之气,溢于眉宇,令见者若有凛凛不可犯之势,殊为神乎其技。"气韵行

之于内而显之于外,观其形则得其神,庶几近之。

戏剧史的叙写方式大体以人、艺、剧、事为中心,旁涉其余,力求周全,而一般剧话的内容较为灵活,涉其一二即可。"三十年来伶界之拿手戏"则不然,因作者熟悉戏界掌故,所以虽将艺人、表演作为双重维度重点展开,但行文中略加点染,即可看出戏剧史演进的些微其他痕迹。

剧目是剧话论及较多的部分,剧本考述如论及《烧骨记》演出之前因后果、谈《雷峰塔》的演出细节、以表演考证《烂柯山》剧本系出两人手笔、以《伐子都》情节和"伐"字命意无从谈起批评京剧之不足重等。关于剧目的表演则如论及《八大锤》是雉尾生最难之剧;评价《三上吊》因技艺惊险而后来的表演竟至有技无事、情节虚化甚为可惜;而《斩黄袍》虽梆子班、京班共有之戏,但表演方式、技艺要求相去甚远。凡此种种,均可补剧目研究之不足。

剧话对角色行当的议论也较为显著。通过论张八叙及文班净面角色的外部条件之种种难得,以此解释为何谚称"三十年出一净面难";花旦因其妙处在外形,故剧话认为吴人较京津人、山陕人更适合为之;须生袍带各戏有时不需做工,只看装样(即谓演员有台形),无甚台步,只听喉音;武生戏在1890年前后以台步及工架胜,而20年后则转为翻跌及鸷猛;彼时文班所有配角皆正角为之,无龙套、宫女名目,并认为"一定班规,不能混乱";京班武二花脸当以跌扑与架子并重;昆班正旦与京班青衫相似,俱以节烈之戏为多。如此等等,亦可为角色研究作一参考。

除此而外,其剧话林林总总,尚涉及很多层面,如各剧种的比较、沪人观剧心理的变化、不同声腔争芳斗艳、前后交替的状况等,亦均属难得历史资料,可供戏剧史研究的多方参照。

海上漱石生在"三十年来伶界之拿手戏"的结尾说,沪上30年来,京、苏、徽、陕名伶之多,不可数计,虽然已经录得名伶近200人,但是近来颇有盛名的伶人还有很多未及刊载,可谓一大遗憾。尽管如此,在已经刊载的186期中,我们还是可以从中得到很多当时戏剧演出活动的真实境况,其价值是不容忽视的。但是"三十年来伶界之拿

手戏"其评议在于对演员的擅长之处做出评价,多为褒扬,并没有将戏剧演出活动作为整体来看待,而是突出单个演员的作用,这也是有缺陷的。

总体而言,孙玉声既精于文字,又谙熟表演,故于戏剧领域各个方面均可如数家珍、游刃有余。"三十年来伶界之拿手戏"以艺人为中心,以表演为着眼点,以史传笔法中常见的"互见"和"对比"作为主要叙述方法,以图像和文字互为阐发为传播方式,要言不烦,举事精当,具有较高的理论价值,确属清末民初剧话中难得的文字。

第三节　清末民初报刊戏剧图画与戏剧传播

清末民初报刊戏剧图画,是指刊载于清末民初时期(1884—1920)发行的报刊之上,且与戏剧信息相关联的图画。从所载内容上来看,或直接呈现戏剧人物、戏剧故事,或记录当时社会生活中的戏剧演出活动所涉及的剧种、剧目、演员、剧场、新旧戏改革等信息;从图画的绘制完成方式来看,报刊戏剧图画是指画家采用中、西绘画的构图方式与绘画技法手工绘制完成戏剧图画,而非采用摄影图片的机械方式来完成图画的构思及绘制。关于报刊戏剧图画的确认必须进行三部分的考量:其一是图片所直接呈现的内容是否与戏剧相关;其二是图片的名称、隐藏在图画中的文字和新闻文字是否与戏剧相关,刊载在图画中或者图画外的文字不仅是画报区别于画册的主要特点,更是画家为读者提供的线索与背景资料,从文字中可以更完整地理解图画所载内容信息是否与戏剧活动相关;其三是通过相关背景文献资料的掌握,划分报刊中戏剧图片与其他图片。

清末民初报刊戏剧图画的盛行源于近代报刊的发展与报刊图画形式的兴盛。报刊在中国古已有之,但古代报刊多为官府发布日常公文告示的"邸报",其内容、受众皆与后世报刊相异。中国近代报刊源于人所办的教会报刊,早期报刊以英文报纸为主,少有中文报刊,内容

上多为传播宗教教义、商业新闻或绍介中国历史宗教语言等,并未对中国民众造成显著影响。中国近代报刊应始于1872年于上海创立的《申报》,其报刊内容、样式及商业理念不仅为对当时社会造成巨大影响,更开启了清末民初报刊媒介在大众传播领域的全新局面。随着报刊媒介的盛行,报刊图画也步入民众的视野中。虽然早在1872年的《小孩月报》及1877年的《瀛寰画报》开始,报刊图画就已步入读者大众的阅读视域,但是由于其刊载内容及绘图方式的欧化气息过于明显,很难获得普通大众的青睐,这种境况直到1884年《点石斋画报》创办后才得以改善。随着《点石斋画报》取得巨大成功,报刊图画的传播样式获取大众的普遍认可并被上海新闻报馆、上海时报馆等效仿,开启了沪上报刊的读图时代。随着1902年《启蒙画报》的创办,宣告了报刊图画宣告正式踏足京城,并在京、津地区掀起新的报刊读图热潮。

而清末的戏剧活动本就作为社会日常生活不可或缺的部分,无论在城市还是乡镇村落,戏剧演出活动随处可见,发挥着其巨大的娱乐作用。因此,在民办报刊创办的初期,报刊大都以赢利目的为主,与民众生活息息相关且符合大众审美趣味的戏剧自然成为清末报刊报道的内容之一。随着清末民初社会转型时期改革浪潮的兴起,人们对于传统文学进行重新审视与定位,尤其开始关注戏剧、小说一类俗文学的地位及价值,戏剧开始摆脱民间消遣娱乐的"小道"身份,并转变为积极干预社会生活的利器,戏剧活动不仅充分发挥着关注现实、干预社会的作用,其自身也迎来全新的变革。在当时以报刊为主要传播媒介的视觉传播时代,戏剧以其集改良与娱乐为一体的双重属性获得了大众传媒的青睐,因此报刊戏剧图画在当时的报刊图画中也占据了不少的分量。

本节以《清代报刊图画集成》《清末民初报刊图画集成》及《清末民初报刊图画集成续编》[①]为原始资料,通过对其所收录清末民初报刊

[①] 皆为北京全国图书馆文献缩微复制中心2001年版,《清代报刊图画集成》计13册,选载报刊10种;《清末民初报刊图画集成》计20册,选载报刊15种;《清末民初报刊图画集成续编》计20册,选载报刊14种。

戏剧图画信息的梳理,并结合传播学的相关理论,探讨报刊戏剧图画在大众传播过程中的传播特点,并通过清末民初报刊戏剧图画的传播者及传播内容还原这一时期戏剧活动的社会景象。总体来看,"报刊图画集成"在收录方面涵盖了清末民初京、津、沪地区较有代表性的图画报刊,其优势是报刊图画集成在选取图画报刊方面并未采用严格的限定标准,其中既收录了在图画报刊历史上较有代表性的刊物,如《点石斋画报》《飞影阁画报》《图画日报》等,也包括了一些少为人知的图画报刊,如《京师教育画报》《绘图骗术奇谈》《通俗谐语图画》,这样一来大大增加了报刊图画集成的多样性,能真实还原清末民初报刊图画的样貌,并对清末民初的戏剧传播研究问题,提供一定的资料佐证。

一、清末民初报刊戏剧图画的传播者

清末民初报刊戏剧图画的传播者包括两部分,其一是报刊戏剧图画所属报刊,其二则是报刊戏剧图画的画家。从报刊戏剧图画整体传播过程来看,无论是戏剧图画所属报刊还是戏剧图画的画家,都不是孤立存在的,而是相辅相成的整体。图画报刊作为大众传播媒介,必然会有自己的办报宗旨、思想倾向,而画家作为报刊戏剧图画的创作者,除了受到报刊宗旨的制约,也会受到自身思想文化背景的影响,使得报刊戏剧图画呈现出多样化的特点。在《清代报刊图画集成》《清末民初报刊图画集成》及《清末民初报刊图画集成续编》中,保留了 41 种图画报刊,涉及戏剧图画信息的有 26 种,其中除《天民画报》《顺天画报》《绘图骗术奇谈》与《清代画报》的资料记述不详之外,其余 20 余种皆可作为清末民初报刊戏剧图画传播者的参考资料加以分析。在报刊戏剧图画的画家论述中,涉及的则是在当时较有影响力的画家,如京、津地区的刘炳堂、李翰园、李菊侪、胡竹溪、广仁山,沪地的吴友如、沈泊尘、周慕桥、金蟾香、刘伯良,皆为颇有画名之人。虽然无法得知传播者的完整资料信息,但是现有资料所显示出的倾向特征也具有一定的参考价值。

(一)报刊戏剧图画所属报刊

中国的早期画报大多为外国人创办,如 1872 年创刊于福州的《小孩月报》、1877 年由上海申报馆编印的《瀛寰画报》,或为西人创办,或为西人绘图,或绘西洋图,都不算真正意义上的中国近代画报。中国近代画报真正的开端应当始于 1884 年上海申报馆编印的《点石斋画报》,其原因在于《点石斋画报》是由国人主编、国人绘图,其所绘内容虽涉及古今中外,而且相较于之前的图画报刊而言,其内容更为真实客观,较为符合中国人的阅读习惯。随着《点石斋画报》的盛行,《飞影阁画册》《开通画报》《赏奇画报》等一系列画报登上历史舞台,开拓了大众传播媒介的空间,丰富了民众的阅读视野,发挥出绘画无可替代的影响力。尤其到了 1900 年之后,在当时中国社会改良思潮的影响下,图画报刊的媒介功能由最初的鉴赏玩乐转为启蒙改良的利器,使得画报在清末民初的中国政治社会也占据很大分量,成为还原当时社会的一面镜子。在《清代报刊图画集成》《清末民初报刊图画集成》及续编所刊载的 41 种图画报刊中,涉及戏剧图画的有 26 种,占收录总数的一半以上,在时间上由清末延续至民国,报刊出版地分布于京、津、沪三地,简表如下[①]:

报刊名称	创刊时间	创刊地	备注
申报图画,又名《申报画报》	1884 年	上海	上海申报馆编印
点石斋画报附录	1884 年	上海	上海申报馆编印,吴友如、金蟾香、张志瀛等绘
飞影阁画册	1890 年	上海	吴友如编绘,初由上海申报馆发售,后由飞影阁出版,鸿宝斋石印
新闻画报,又名《新闻报馆画报》	1894 年	上海	上海新闻报馆出版
时报副刊	1906 年	上海	包天笑主编,上海时报馆编印

① 史和、姚兆申、叶翠娣《中国近代报刊名录》,福建人民出版社,1991。

(续表)

报刊名称	创刊时间	创刊地	备注
神州画报,又名《神州五日画报》	1907年	上海	马星驰主编,马星驰、刘霖绘图,上海神州日报社印行
图画新闻	1908年	上海	上海时事新报社出版
舆论时事报图画	1908年	上海	前身为1908年冬创办的《时事报馆画报》,上海时事报馆印行。1909年《时事报》与《舆论日报》并为《舆论时事报》,后更名为《时事新报》
舆论时事报图画新闻	1909年	上海	1909年《时事报》与《舆论日报》并为《舆论时事报》后,出刊另起,1910年改为《环球社图画日报》,主笔为周隐庵
时事报图画杂俎	1908年	上海	上海时事报馆编印
时事报图画旬报,又名《图画旬刊》	1909年	上海	上海时事报馆编印,随《舆论时事报》附送
时事报馆戊申全年画报	1909年	上海	上海时事报馆编印,《舆论时事报》副刊,翻印1907年以来的《图画新闻》
民呼日报图画,即《民呼图书日报》,简称《民呼画报》	1909年	上海	《民呼日报》副刊,张聿光编辑,绘图者为张聿光等中日画家,上海环球社出版
图画日报	1909年	上海	上海环球社编辑部出版,中日合办,刘伯良等绘,1910年3月迁入舆论时事报馆
民权画报	1911年	上海	《民权报》副刊,郑正秋主笔,沈泊尘、钱病鹤绘图
开通画报	1906年	北京	英明轩主编,北京官书局石印
浅说画报,原名《浅说日日新闻画报》	1908年	北京	柳赞臣编,德泽臣绘,北京浅说画报社出版
北京白话画图日报	1909年	北京	通俗画报
燕都时事画报	1909年	北京	来寿辰主编,广仁山绘,后李菊侪参与编绘

(续表)

报刊名称	创刊时间	创刊地	备注
菊侪画报	1911年	北京	李菊侪主编并绘画
顺天画报	民国	北京	
北京画报	1906年	北京	张展云发行,刘炳堂绘图
醒华日报	1908年	天津	天津醒华画社编辑出版
绘图骗术奇谈	1909年		
清代画报	1926年		
天民画报			

首先,从办报宗旨来看,报刊戏剧图画所属报刊由反映大众日常生活走向干预社会改良。申报馆自其创立之初就坚持着义利兼顾的原则,其宗旨在于贴近大众日常生活并反映出真实的市民生活场景,《申报》创刊号云:"不只为士大夫所赏,亦为工农商贾所通晓,报纸内容有国家政治、风俗变迁、中外交涉、商贾贸易以及一切可惊可喜之事"①,"有名言说论、实有系乎国计民生、地理水源之类者,上关皇朝经济之需,下知小民稼穑之苦"②。由申报馆创办的《申报》《点石斋画报》也秉持这一原则,是将反映真实的国计民生状况为目标的。因此,在《点石斋画报》影响下成立的其他早期的图画报刊也延续这一理念,其所载的戏剧图画大多作为吸引市民读者的一种雅俗共赏的策略,或用以作案头品鉴玩赏,或配以描述社会新闻事件,戏剧图画是与市民读者的审美趣味紧密联结的,并没有上升到社会干预或者批判的地位。如在吴友如主编的《点石斋画报》和《飞影阁画册》中,戏剧图画就占据了不少的分量,其成就所在并不同于明清戏剧插画那种对戏剧人物或戏剧故事的生动描绘,而是将现实性与艺术性完美结合,把市民生活中的戏剧活动再现于纸上,还原民俗生活中的戏剧场景。无论是《飞影阁画册》还是《点石斋画报》,其对社会生活的关注大多出于报刊

① 徐载平、徐瑞芳《清末四十年申报史料》,新华出版社,1988,页46。
②《申报创刊号》,《申报馆条例》,1872。

这种舆论媒介真实迅捷的特性,带有明确的娱乐性质,并不掺杂过多的政治因素。

这种境况到了 1890 年之后在社会风潮的影响下发生了变化,清末社会改良思潮愈演愈烈,报刊作为社会改良舆论媒介的利器,其政治社会倾向愈加明显。创办于 1894 年的《新闻画报》相较于《申报图画》及《点石斋画报》而言,其差异体现在两方面:其一,《新闻画报》着重于报道经济新闻,而并非反映广泛的社会民生现状,因此其所载内容中商业活动相关的广告、启事比较多;其二,《新闻画报》的目标并不止于报道社会事件,转而开始触及社会问题的揭露与批评。在《新闻画报》中报刊戏剧图画为社会新闻图画及讽刺漫画,如《风流令尹》①、《枷责扮演摊簧之游民》②、滑稽画《今日之矛盾请看戏子》③及《三翻层楼》④,既对戏剧新闻事件做出报道,还对相关的社会现象进行讽刺与揭露。到了 1900 年之后,每一次社会风向的变化都能清晰地反映在报刊上,报刊的名目更迭、风格流变,都与社会风向息息相关,而后出现的《时报副刊》《神州画报》《舆论时事报图画新闻》《民呼日报图画》及《民权画报》,这些报刊或作为副刊赠阅,或独立发售,可以说报刊成为办报人政治思想主张的媒介承载物,报刊及所载图画不仅成为宣传该报宗旨与政治思想的利器,更对当时的社会现实起到了批判揭露的作用,以期实现社会改良的目标。当时的中国处于政治变革的接缝时期,社会变革的浪潮直击统治阶层,革命人士借助报刊宣扬其革命思想,以求得为社会改良出一份力。办报以"为民请命为宗旨","大声疾呼,辟淫邪而振民气"⑤,"增长国民知识,开通民社风气为己任"⑥,"图存以自捍,保精华而自强","图有功于社会"⑦,"我们既然生长在中

① 《新闻画报》,见《清代报刊图画集成》第 3 册,全国图书馆文献缩微复制中心,2001,页 159。
② 同上书,页 183。
③ 同上书,第 4 册,页 805。
④ 同上书,第 3 册,页 10。
⑤ 许有成《于右任传》,湖南人民出版社,1988,页 68。
⑥ 夏亮《叙事视野下的晚清〈图画日报〉》,湖南师范大学硕士学位论文,2012。
⑦ 《图画日报》第二年出版纪言,载《图画日报》173 号,见《清末民初报刊图画集成续编》第 10 册,页 4368。

国,食毛践土,当此之时,我们就是尽一尽一点国民的义务吧咧。至于凡遇见有益社会的事,极力维持,维持个不成不休;有害社会的事极力的驱逐,驱逐到不尽不止,诚然是我们的目的呕"①。在这样的社会环境下,且不说《民权画报》《民立画报》这些带有明确社会改良宗旨的画报,就连原本作为娱乐鉴赏之用的画报也纷纷顺应时势改变自己的办报风格,一扫之前的消遣娱乐性质,转为强烈的社会干预色彩。

其次,从画报刊载内容来看,体现出明显的地域差异特征,这种差异在京、沪两地报刊的比较过程中体现得尤为明显。简单来说,上海地区的图画报刊集社会干预与娱乐趣味于一身,北京地区的图画报刊在内容上则针对社会现实风向进行批评与揭露,显得较为单一,这种差异主要由京、沪两地不同的社会历史原因导致。鸦片战争之后,上海于1843年11月正式开埠通商,并在1845年设立租界区,自此形成经济主导、政治弱化的独特文化,这种文化受到市场因素的显著制约。由于上海地区因此受到市民审美倾向的明显影响,其内容体现出浓厚的市民审美趣味,其表现在于知识性、趣味性、娱乐性成分较高,内容也更加五花八门,以满足不同读者的口味。清末民初的北京是一个政治风云变幻莫测的城市,报刊承受更多的经济、政治及文化压力,并不能形成沪上文化那种以市场经济因素为主导的海派文化风格,可以说北京地区的文化是以政治因素为主导的,市民审美趣味是让步于政治因素的,因此整体上呈现出政治主导的单一的风格。从上述的报刊简表来看,上海地区刊载戏剧图画的报刊数目明显高于京、津地区;从时间方面来看,上海地区刊载戏剧图画的报刊也早于北京地区。可见,清末民初时期北京地区的图画报刊发达程度不仅在时间、数目上远远不及上海,内容方面也显得颇为逊色。北京地区的画报以社会干预为特征,政治色彩浓厚,缺少娱乐趣味性,"几乎每种画报都会见缝插针地表达自家'开通民智'的强烈愿望"②,"开通民智,画报虽为妇孺所

① 《本馆谨答》,载《菊侪绘图女报》1908年第2期。
② 陈平原《城阙、街景与风情:晚清画报中的帝京想象》,载《北京社会科学》2007年第2期。

欢迎,然非图画精良,不能醒阅者之目"[1];《燕都时事画报》创刊号刊载了办报宗旨的"四大主义"[2]:"条举时弊"、"敷陈时事"、"维持公益"、"并不是专以营利为目的",提出"这个时代,各种画报,实在是各报的先导,更是救时的功臣"[3];有感于"义和拳野蛮排外,国几不国,固由当轴者昏聩无知,亦由人民无教育,不明所以爱国之道,酿此滔天大祸。……欲从根本上解决,辟教育儿童之捷径,遂有《启蒙画报》之举"[4]。北京画报以强烈的社会启蒙意识,充分发挥报刊的舆论工具功能积极干预社会,其社会改良的作用是不容忽视的,但是其内容方面的功利倾向也是限制其发展的原因之一。

同时,在内容刊载上也体现出官办报纸与商办报纸在办报性质上的差异,这一点从以官方色彩明显的时事报馆与商业因素为主导的申报馆的比较分析中可以看出来。时事报馆最初属于官商合办性质,在内容上大多报道时事新闻,涉及戏剧图画的内容也如此,可以说戏剧图画信息只是作为市民日常生活的消遣娱乐活动来进行新闻报道,并不涉及戏剧活动与社会变革或艺术创新的方面。而申报馆属于外商投资办报,并不受官方的制约,其办报宗旨及运营模式受到西方思想的影响,以符合沪上市民读者群体的审美志趣为商业赢利的目标,虽然申报馆所办报刊与时事报馆所办报刊都具有很强的新闻纪实性质,但是二者仍然是不同的。时事报馆系列由于受到官方制约,其新闻报道有预设的官方立场,因此其新闻报道无法做到全然的客观真实;而申报馆既不同于中国传统的官报邸报,也不同于之前的外商报纸,它可以算是中国现代商业报刊的源头。正是这种商业报纸的身份,使申报馆系列报刊直面城市居民,报不敢报之内容,揭不敢揭之内幕,抓住市民阶层关注的社会热点,真实客观地进行新闻报道。

再次,从出版规模来看,清末民初刊载戏剧图画的报刊呈现出"系

[1]《李菊侪启事》,载《旧京醒世画报》第14期,1909年12月15日。
[2]《本报发刊辞》,载《燕都时事画报》第1号,1909年4月29日。
[3] 爱新觉罗·勋锐《三祝报界》,载《燕都时事画报》第6号,1909年5月4日。
[4] 姜纬堂、彭望宁、彭望克《维新志士爱国报人彭翼仲》,大连出版社,1996,页113。

列"特征,这种情况在上海地区的图画报刊方面比较明显。从上文简表中可以看到,上海地区的系列报刊主要有时事报馆系列、申报馆系列及环球社系列。时事报馆系列报刊图画有《舆论时事报图画》《舆论时事报图画新闻》《时事报图画杂俎》《时事报图画旬报》与《时事报馆戊申全年画报》,时事报馆系列报刊图画最早由1908年冬创办的《时事报馆画报》为缘起,后几经变革,出版了许多不同名称、类别的图画报刊,时事报馆所办报刊皆具有很强的新闻性质,其中所载的戏剧图画也如此,具有强烈的社会史料价值。而申报馆系列包括《申报图画》《点石斋画报附录》及初期《飞影阁画册》,其中《申报图画》和《点石斋画报附录》属于报刊副刊性质,有较强的社会新闻纪实性,但是《飞影阁画册》则不然,其中刊载的内容多为带有民俗娱乐性质的市民生活场景,有着很强的民俗及艺术鉴赏价值。环球社系列包括出版于1909年的《图画日报》及《民呼日报图画》,相较于上述的时事报馆系列与申报馆系列的图画报刊,环球社系列画报虽然在数量上并不占据优势,但在内容方面体现出更明显的戏剧改良色彩,其中《图画新闻》其内容不仅涉及许多戏剧新闻的报道,还专门设立戏剧评论及新剧推介专栏,从戏剧艺术自身出发来探讨戏剧改良的诸多问题,从而将戏剧活动由日常娱乐消遣活动的层面提升到了改良社会的全新层面。

而北京地区涉及戏剧图画的报刊相对来说并没有形成系列报刊,这一方面与北京当时的社会政治环境对报刊的钳制相关,另一方面也可以看出商业性的主导因素在当时京、沪两地的差异。上海受到商业因素制约,无论是办报机构还是戏剧活动都受到商业因素的影响,资金实力雄厚的大型出版机构能够连续出版系列报刊,不至于受到外在因素的制约而停办,这是系列报刊得以出版的原因所在。相较而言,北京的报刊则承受巨大的政治经济压力,因此难以形成系列报刊。京沪两地的戏剧活动与报刊之间的关系也不尽相同,虽然清末民初京、沪两地皆盛行戏剧活动,但是受到商业因素的吸引,大批京剧名角南下来沪,进行短期或长期的表演活动,他们凭借上海报刊巨大的市民宣传效力,求得更大的名望声誉与经济利益,因此沪上戏剧活动与报

刊的关联更紧密,涉及戏剧图画的报刊数目也较多。可以说,制约京沪两地涉及戏剧图画报刊的因素有很多,但是主导的是政治经济方面的要素,不仅影响了报刊出版活动的规模,也影响了当时的戏剧演出活动,从而造成清末民初报刊戏剧图画传播的方方面面。

(二)清末民初报刊戏剧图画画家及特点

清末之前的中国社会,绘画并不作为一门专业学科而存在,而是以"末技"的身份,成为文人墨客消遣娱乐的方式。清唐岱在《绘事发微》中这样评述:"画家得名者有二。有因画而传人者,有因人而传画者……因人传画者,代代有之,而因画传人者,每不世出。盖人传画者,既聪明又富贵,又居丰暇豫,而位高善诗,故多。以画传人者,大略贫士卑官,或奔走道路,或扰于衣食,常不得为,即为也不能尽其力,故少。"①可见,古代中国画界的传世之作大多由文人画家创作,他们并不将绘画看作一种谋生的方式,其画作多为体现赏玩寄情的个人志趣。而以画为业的贫贱画师,或者科场失意不得不鬻画为生的落拓文士,其画作则多迎合买家喜好,体现出强烈的世俗特征。随着清末民初的社会历史变迁,画家的社会地位与职业价值开始发生明显变化。简单来说,画家上升为社会精英阶层的一分子受到广泛尊重,绘画也不再以无关痛痒的末技身份出现,而是被冠以明确的社会功能。"一个艺术家总在某些社会条件下创作,也总会在某种文艺风气里创作,这个风气影响到他对题材、体裁、风格的去取,给予他机会,同时也限制了他的范围。"②早在19世纪80年代起,绘画就被晚清维新派人士作为西学东渐的代表提上学习日程,晚清维新派引入西方绘画并不是出于艺术革命的目的,而是出于"经世致用"的宗旨将其视为器用之学进而促进工艺、实业的一种手段。到了新文化运动时期,更是将绘画提升到"小之关系于寻常日用,大之关系于国家民性"③的社会功能地位。1918年1月的《新青年》上,陈独秀提出将"写实主义"作为改良

① 黄宾虹、邓实《美术丛书》,江苏古籍出版社,1986,页257。
② 钱锺书《七缀集》,生活·读书·新知三联书店,2002,页1。
③ 刘海粟《组织美术会缘起》,载《申报》1918年10月6日。

中国传统绘画的良药,与"文学革命"、"戏剧革命"一起,共同致力于建设"民主、科学"的文明社会。可以说,美术革命从晚清开始就超出了自身艺术学科的范围,而上升到提升社会功能价值的层面,而随着美术价值意义及社会地位得到广泛认可,画家也告别了曾经的边缘人地位,正式步入社会精英知识分子的阵营中,用自己的画笔积极参与社会活动,忠实履行着社会赋予自己的责任,而最早开始对自身价值进行全新探索的就是清末民初报刊图画的画家们。

　　清末民初报刊画家群体的壮大是伴随社会变革进行的,其一在于清末民初报刊行业的兴盛,其二则由于1905年沿袭千年的科举制度退出历史舞台,使得大批文人失去了科举入仕的传统道路,不得不面对崭新的社会环境而进行知识分子身份的自我调整,报刊这种在当时社会极有影响力的舆论工具为他们提供了谋生与实现社会理想双重价值的机会。相较于中国古代的职业画家,清末民初的报刊图画画家显现出鲜明的时代特性,这当然与近代报刊的传播媒介特性相关。近代报刊的原则是"报事确而速",即真实迅速地呈现社会生活的种种变化,且事件报道多以新闻形式出现,这就要求报刊画家必须对新闻报道的社会事件做出最切实的描绘,才能实现图画高于文字的大众启蒙效果。清末民初报刊戏剧图画涉及的画家及所属报刊如下:

报刊	画家	主编
点石斋画报附录	吴友如、金蟾香、张志瀛、周慕桥等	吴友如
申报图画	钱病鹤、沈泊尘、丁悚等	
新闻画报	马星驰、张聿光、丁悚、钱病鹤	
飞影阁画册	吴友如	吴友如
神州画报	马星驰、刘霖、沈泊尘	马星驰
舆论时事报图画	丁悚、沈泊尘、陈炜、陈子青	
民呼日报图画	张聿光等中日画家	张聿光
图画日报	刘伯良等中日画家	周隐庵
民权画报	沈泊尘、钱病鹤	郑正秋

（续表）

报刊	画家	主编
浅说画报	德泽臣	柳赞臣
燕都时事画报	广仁山、李菊侪	来寿辰、李菊侪
菊侪画报	李菊侪	李菊侪
北京画报	刘炳堂	张展云

从《清代报刊图画集成》《清末民初报刊图画集成》及续编所录图画中，可以看出清末民初报刊戏画画家从所绘图画内容上可分为对现实生活的真实描绘及用漫画的方式进行讽谏劝喻两类，其中吴友如、金蟾香、刘伯良、刘炳堂、李菊侪、广仁山等人，或采用传统的白描绘画技法，或运用西方几何、焦点透视及明暗技法进行报刊图画的创作，其画作意在对现实生活场景做出真实描绘；而钱病鹤、沈泊尘、丁悚、马星驰、张聿光等人或延续传统线描水墨绘法，或摒弃传统师法西方，用夸张、变形的漫画方式进行对现实社会的批判与揭露。以吴友如、金蟾香等为代表的写实风格画家，用真实细腻的笔触勾勒出一幅幅当时市民生活的真实图景，其艺术价值与史学价值自是不用多说，以沈泊尘、张聿光为代表的漫画派报刊画家其画作的社会历史价值更不容忽视。被称为中国漫画界的祖师爷的张聿光①，其身影活跃在清末民初的上海画报界，他于1909年至1911年间，担任《民呼画报》编辑，并负责《新闻报》《民立画报》《民呼画报》的插画工作。张聿光的作品内容以鲜明的反清思想闻名，关注下层民众的疾苦，讽刺清政府官员贪污腐败、卖国求荣的恶行，社会反响很大；钱病鹤②作为与张聿光同期的上海漫画家，其画作主要发表于《民权画报》上，这些画作都属于针砭时弊之作，其中最为知名的要算是他笔下讽刺袁世凯的时事漫画《百猿图》，"一如连环画式逐期揭载，把袁氏的诡计，丑化为老袁的活

① 张聿光(1885—1968)，字鹤苍头，浙江绍兴人，号"冶欧斋主"。
② 钱病鹤(1879—1944)，浙江吴兴人，早期绘中国人物画，后专绘时事漫画，其代表为发行于1913年的漫画集《百猿图》单行本。

动"①。张聿光与钱病鹤在清末民初时期以讽刺画闻名于世,两人皆继承传统绘画方式,并吸收西画的部分构图技巧与笔法,画作呈现出鲜明的中西结合特征,这样的绘画方式不仅使当时的图画报刊以更加真实、诙谐的方式为民众所接收,并获得巨大成功,还为中国漫画的发展奠定了一定的基础。更引人关注的要数清末民初时期同时凭借戏装人物画与时事漫画闻名的沈泊尘②,他先后为《大共和报》《申报》《神州画报》《新申报》《时事新报》《晶报》《滑稽画报》《民权画报》及《图画剧报》配图,不仅生动地塑造了诸多生动、真实的戏剧舞台人物及仕女形象,获得了"照相镜"的评价,同时在报刊上绘制了大量的政治讽刺画,更在1918年创立漫画专刊《上海泼克》,以刊载大量社会讽刺漫画文明,被称为社会讽谏的"董狐之笔"③。《上海泼克》又名《泊尘滑稽画报》,是沈泊尘与其弟沈学仁、沈学廉共同创办的,是现存最早的专门漫画刊物,《上海泼克》以漫画作品为主,以中英文对照的方式刊载部分时评、政论、杂文等,在当时轰动一时,尤其是其中刊载的沈泊尘漫画,内容涉及"五四"时期的诸多社会事件,以"思想有深刻的含蕴"、"结构和线条之和美","使人沉醉和欣羡"④。在《上海泼克》创刊号刊登的"本报之责任上"⑤上,沈泊尘提出"三步责任原则":其一"当警惕南北当局,使之同心协力,以建设一统一强固之政府";其二"当竭其能力为国征光荣,勿使欧美人民尽知我中国人立国之精神未尝稍逊于彼";其三"调和新旧,针砭末俗",可见创立《上海泼克》旨在发挥漫画针砭时弊的功能,从能实现对社会现实的揭露与规劝,尽到一个知识分子应尽的责任。

第二,清末民初报刊戏剧图画画家在身份上显示出多重特性,即

① 郑逸梅《对几位漫画家的回忆》,载《讽刺与幽默》1979年3月。
② 沈泊尘(1889—1920),字伯诚,浙江桐乡人,原名沈学明,署名沈明、泊忱,笔名蜗牛,被称为"中国漫画的巨擘",擅长现代仕女画、戏装人物画及漫画,代表作仕女画《红楼梦图咏》《新新百美图》,漫画《工农商打倒曹、陆、章》。
③ 沈泊尘绘,吴浩然编著《民国戏剧人物画》,齐鲁书社,2012,页203。
④ 丁悚《亡友泊尘》,载《上海漫画》1928年第18期。
⑤ 沈泊尘《本报之责任》,载《上海泼克》1918年9月。

除却画家的身份之外,还有其他不同的身份。这种身份属性的多重并不同于古代的文人画家,因为文人画家只是将绘画作为一项消遣娱乐的手段,而不是作为一项事业来悉心经营,其画作只是个人的遣怀之作。而清末民初的报刊画家不同,他们是真正将绘画作为自己的事业来完成,力图用自己的画笔来诠释时代精神与社会变革,并运用自身不同的身份、背景的优势来实现自身的社会理想。如北京著名报刊画家刘炳堂,他自1902年起为《启蒙画报》《京话日报》及《北京画报》等在当时较有影响力的社会改良报刊配画,他用简洁真实的图画,真实准确地传达出报刊对于社会改良的诸多建议。刘炳堂不仅用自己的图画支持者社会改良活动,更是一位积极投身于社会活动的社会活动家,他与友人彭翼仲、张展云在"'爱国维新'与'开民智'上一拍即合"①,共同致力于当时北京的文化启蒙及社会慈善活动,并自嘲为"义务奴",道"近两年北京城,出了一些个人,一天忙到晚上,不是国民捐,就是江皖赈,再不然,筹款助学堂咧,设立戒烟会咧"②;李菊侪,又名李荫林,号秋吟馆主人、幽梦生等。李菊侪以画闻名,作为清末民初时期北京画报界的知名画家,其参与绘制的画报有《菊侪画报》《菊侪绘图女报》《燕都时事画报》《旧京醒世画报》及《黄钟日报》等,还参与了多种书籍、期刊的绘图工作,如1924年创办的《梨花杂志》与1926年创办的《戏本》,都由李菊侪主绘。同时李菊侪还是一位积极的报刊编辑,他曾负责编辑《燕都时事画报》《菊侪画报》《菊侪绘图女报》《日新画报》《中实画报》与《正俗画报》,以其创办的《菊侪画报》与《菊侪绘图女报》为例,他坚持画报要秉持"开通民智"的宗旨③,并"尽一尽一点国民的义务"④,为当时的社会变革做出自己的一份努力;马星驰⑤身为当时著名的漫画家,负责《新闻画报》《神州画报》及《真相画报》的

① 林培炎《志同道合的文化启蒙先驱——彭翼仲与刘炳堂在报业活动中的亲密合作》,载《新闻春秋》2004年第3期。
② 《义务奴》,《北京女报》第585号。
③ 《李菊侪启事》,载《旧京醒世画报》第14期,1909年12月15日。
④ 《本馆谨答》,载《菊侪绘图女报》1908年第2期。
⑤ 马星驰(1873—1934),山东济宁人,近代漫画的先驱。

插画工作,同时担任《神州画报》主编。马星驰秉承于右任"伸张正义,激发潜伏的民族意识"①的原则,通过画报进行社会现象的揭露与社会讽刺批判,他作为辛亥革命的革命人士,曾发表"时评":"新建之政府果能巩固否？社会之秩序果能恢复否？民生之疾苦果能稍为补救否？列强对于民国果正式承认否？衮衮诸公恐无暇及此乎！日言调和党见,而彼此冲突如故也。日言扫除积弊,而陈陈相因如果也。嗟乎,民间之生计将绝,民心之怨望已深,将来之结果诚有不知何苦者矣。"②由此,我们可以看到一位真正的民主革命人士其内心对于现实社会的感慨与悲叹,其画作与行为皆一致地反映出马星驰对于社会改良的清醒认知与真心愿望。

二、清末民初报刊戏剧图画的传播内容

在《清代报刊图画集成》《清末民初报刊图画集成》及《清末民初报刊图画集成续编》所载的报刊戏剧图画的图文资料中,按其所载内容可分为:戏剧剧本信息、戏剧表演信息、戏剧评议信息及戏剧文化信息四类。其中,戏剧剧本信息及戏剧评议信息大多以图文并茂的方式呈现;表演信息和文化信息则不然,大多呈现在图画资料中。在报刊戏剧图画传播内容的分类中,受到报刊这种即时性极强的媒介特征制约,带有即时性的戏剧表演信息、评议信息占较大比重,为还原当时的戏剧表演环境提供了佐证。而关于戏剧剧本信息,虽然在篇幅上并不占据明显优势,但是能相对完整地展现剧本内容的来龙去脉,弥补清末民初剧目文本信息的缺失状况。戏剧文化信息是报刊戏剧图画信息资料中所占篇幅最少,同时也是分布最为零散的一类信息。虽然在有限信息中难以完整掌握当时戏剧活动的文化脉络,但就其所载的内容来说,无论对于民俗学研究,还是对于戏剧研究本身,都有很好的补充作用。戏剧活动是一门综合性艺术,报刊图画的媒介传播方式对戏

① 于右任《如何写作社评》,载《新闻学季刊》1942年第1卷第2期,收于刘永平《于右任传》,陕西人民出版社,1989,页157。
② 马星驰《革命与共识》,载《真相画报》1912年7月1日。

剧活动的选取与呈现有其自身的特性,因此报刊戏剧图画的传播内容不仅成为我们还原清末民初戏剧活动的一面镜子,更成为深入研究报刊戏剧图画传播特点的一把钥匙。

（一）戏剧剧本信息

报刊戏剧图画所载的剧本信息,是指从连续刊载的系列图文资料中,得到关于剧本内容较为完整的描述,并不是专指文字传达出来的剧本内容,还包括戏剧图画中传达出的相关信息,文字与图画共同构成完整的剧本信息。清末民初报刊戏剧图画共涉及剧本15部,其中包括传奇剧本《风筝误传奇》和改良新戏《新茶花》《续新茶花》《嫖界现形记》《义节奇冤》《黑籍冤魂》《刑律改良》《拿鱼壳》《赌徒造化》《明末遗恨》《秋瑾》《猛回头》,以及十五六本《新茶花》、二本《双茶花》、二本《明末遗恨》,分别载于《点石斋画报附录》《图画日报》和《民权画报》中。剧本及所载报刊相关信息简表如下:

剧本名称	类别	所属报刊	连载刊号	刊载方式	图文关系
风筝误传奇	古事剧	点石斋画报附录	《点石斋画报》附录,第152—176期,共29幕	整体描述	图主文辅
明末遗恨	古事剧	图画日报	"世界新剧"专栏,第247—299号,共46幕	整体描述	图文并立
明末遗恨（二本）	古事剧	民权画报	"菊部春秋"专栏	片段描述	文主图辅
拿鱼壳	古事剧	图画日报	"世界新剧"专栏,第173—207号,共32幕	整体描述	图文并立
新茶花	时事剧	图画日报	"世界新剧"专栏,第1—38号,共38幕	整体描述	图文并立
续新茶花	时事剧	图画日报	"世界新剧"专栏,第301—341号,共37幕	整体描述	图文并立
嫖界现形记	时事剧	图画日报	"世界新剧"专栏,第39—58号,共20幕	整体描述	图文并立
义节奇冤	时事剧	图画日报	"世界新剧"专栏,第60—86号,共27幕	整体描述	图文并立

(续表)

剧本名称	类别	所属报刊	连载刊号	刊载方式	图文关系
黑籍冤魂	时事剧	图画日报	"世界新剧"专栏,第87—123号,共37幕	整体描述	图文并立
刑律改良	时事剧	图画日报	"世界新剧"专栏,第141—172号,共32幕	整体描述	图文并立
赌徒造化	时事剧	图画日报	"世界新剧"专栏,第208—235号,共27幕	整体描述	图文并立
秋瑾	时事剧	民权画报	"菊部春秋"专栏	片段描述	文主图辅
猛回头	时事剧	民权画报	"菊部春秋"专栏	片段描述	文主图辅
新茶花(十五六本)	时事剧	民权画报	"菊部春秋"专栏	片段描述	文主图辅
双茶花(二本)	时事剧	民权画报	"菊部春秋"专栏	片段描述	文主图辅

从刊载剧本的完整程度来看,可分为整体描述和片段描述两种,整体描述是用图文并茂的方式几近完整地将剧本故事描述出来;而片段描述形式侧重讲述关键情节,并不能清楚了解剧本故事的来龙去脉。而从内容上看,戏剧剧本可分为时事剧和古事剧两类,其中《风筝误》《明末遗恨》、二本《明末遗恨》《拿鱼壳》属于古事剧,其余皆属时事剧。从图文关系来看,虽皆属图文并茂的表现方式①,但其图文关系并不一致,可以分为图文并立、文主图辅及图主文辅三类,从图文关系分类的角度入手可以明显看出报刊图画剧本信息的一些特点。

首先,图文并立的方式是报刊戏剧图画剧本信息传播的主要方式,其所属剧本包括《新茶花》《续新茶花》《嫖界现形记》《义节奇冤》《黑籍冤魂》《刑律改良》《拿鱼壳》《赌徒造化》《明末遗恨》9部,皆载于

① 虽然在《清末民初报刊图画集成》第五册《点石斋画报附录》中刊载的《风筝误传奇》并没有文字记述,但是页码存在缺失;鲁迅也在《集外集拾遗补编》中将所购画报《风筝误》看作与石印绣像、全图小说类似,因此应属图文并存形式。

《图画日报》"世界新剧"专栏。《图画日报》于1909年8月第1号开始,设立专栏"世界新剧",并以连环画的形式记载了清末上海新舞台排演的部分改良新剧。虽然上海新舞台作为清末民初戏剧改良的先锋,排演了大量针砭时弊的改良新戏,但是少有剧本留下,有很多剧目甚至连详细剧情、出场人物都难以知悉。《图画日报》"世界新剧"专栏则以图文互照的形式忠实记录了部分较有影响力的剧目,弥补了新舞台戏剧演出资料的缺失。从剧情方面看,所载诸剧皆为"有功世道之剧",如《新茶花》一剧,讲述少女莘耐冬堕劫、侠嫁、忍辱、屈身、窥图、朝夫、认弟诸端曲折经历,歌颂了美好的道德与人性。《续新茶花》延续《新茶花》的故事,呼吁有志者应以国家大事为己任,不应耽于儿女之情,罔顾国家荣辱。《嫖界现形记》《黑籍冤魂》《赌徒造化》带有改良社会的性质,分别对当时社会的嫖妓、吸食鸦片、赌博等现象作出种种规劝,意在"为沉溺黑籍者当头棒喝"①,实现新社会之风气的目的。《刑律改良》与《拿鱼壳》皆为讽谏官场之作,其中《刑律改良》通过描述恶少谋艳、杨氏退婚、李女殉节、贪官糊涂的故事,"不特有功世道,且足为官场之针砭也"②;《拿鱼壳》讲述康熙年间天下初定,大盗鱼壳为祸江南,清官于成龙奉命缉拿。而鱼壳为于公所感,自首就戮的故事,"使一般身任疆圻以卿盗为急务,而盗贼之毒焰仍不少衰者,知所愧也"③。《义节奇冤》则讲述了某富家子弟虽乐于为善、勇于赴义,但因血气方刚、鄙陋不学错酿成冤狱的故事,为劝善惩恶之作。《明末遗恨》讲述明末忠臣死矣,奸佞尽矣,内忧外患,终亡于清的故事,"不特遗恨,且将引起我新恨矣"④,借史喻今,以激发国人的爱国热情。

　　从还原演出环境方面来看,"世界新剧"所载内容里提供了演员表演的一系列信息,如演员所饰角色、服装、上场顺序、演剧方式甚至神态都有所描绘。如《黑籍冤魂》的第一幅图"演述黑籍冤魂之名伶夏月

① 傅谨主编《京剧历史文献汇编(清代卷)》卷十,凤凰出版社,2011,页259。
② 同上书,页333。
③ 同上书,页399。
④ 同上书,页521。

珊之现身说法图",从图文资料可以看出,夏月珊用不同的化妆、服饰来对比不吸烟之好国民、吸烟入了黑籍的废民及黑籍中的冤魂三种角色,通过当时流行的演讲方式来劝诫民众抵制鸦片。而关于舞台摆设方面,新戏要求模拟真实环境,场景的转换及舞台摆设也随之改变。图片三"误吞"中的舞台上设床榻,床边设有竹椅、书柜、屏风等物,图片二十模拟"提讯"的场景,与现实生活极为贴近,由此可见新戏在舞台布置方面对场景道具真实性的追求与旧戏写意的表现方式存在明显差别。

其次,文主图辅的表现方式大多载于《民权画报》的戏评专栏"菊部春秋"中,《秋瑾》、《猛回头》、十五六本《新茶花》、二本《双茶花》及二本《明末遗恨》皆属于此种表现方式。由于"菊部春秋"以戏评为主,因此对于剧本故事的描述呈现片段式特征,即只描述主要情节,尤其是演员表演较为出色的场景,图画也多数不以呈现整体演出环境为目的,而是聚焦于某个演员的具体表演。如《猛回头》一剧,所演十七场中,只截取了演员表演较为出色的场景,如"金刚与蒋大龙相打"、"金尚翁投河"、"钱辛生谏父"、"钱如命责骂女学生",虽然可以得知演员演出的角色、装扮、神态等信息,但是对于故事的全貌、舞台的现场布置等则无可考证。二本《明末遗恨》中对于表演场景的截取也采用类似方法。二本《明末遗恨》与《图画日报》所载《明末遗恨》在题材上皆取材于明末动乱,但是其表现的重心是不同的。《明末遗恨》以李自成起兵后兵败为主要线索,主要描绘京城奸臣当道,崇祯帝求救无门最终杀宫自缢的故事;而二本《明末遗恨》以帝驾崩煤山为引,刻画吴三桂勾结清兵窃国,忠臣良将为国奔走却难挡大势。全剧二十场,截取夏月珊饰吴襄之既哭复愤、夏月润饰演吴三桂爱恋陈圆圆及诘问闯将、张德禄饰太子责骂洪承畴、潘月樵饰史可法别定王之依依难舍等场景,这些经典场景的选取带有很强烈的主观评判色彩,虽从中难窥剧本全貌,但是这种以文字评议为主,图画呈现为辅的图文方式为展现真实的演出情况带来了生动而丰富的资料。

最后,属于图主文辅关系的是刊载于《点石斋画报附录》152 期至

176期上的《风筝误传奇》。《风筝误传奇》是对李渔传奇剧本的再现，共载图片29幅，除首篇巅末外，每幅图画的标题皆与剧本相符合。画家金蟾香，署名"金桂"或"蟾香"，曾与吴友如同为苏州桃花坞年画画家，画风亦相近，于《点石斋画报》第2号加入。《风筝误传奇》所绘图画近于石印绣像或全图小说画法，并不是从现实表演的角度来绘制的，而是以小说插图的方式，将故事置于真实的生活场景来展开。虽然《风筝误传奇》属于图文并存的表现方式，但是将其看作图主文辅的形式是较为合理的。其一在于从所属报刊的整体特点来看，创刊于1884年的《点石斋画报》作为晚清最有影响力的石印画报，相较于其他白话报刊的特色在于大量使用图画，从而将图画提升到了与文并立，甚至超越文字的高度。《点石斋画报》秉承以图配文的方式，一改《申报》撰文者"概不取值"的惯例，为画稿"列入画报者"支付报酬，就可以看出其对于图画的重视。中国虽有"以图叙事"的先例，却并未延续"以图叙事"的传统，《点石斋画报》弥补了这一缺憾，无论在时事画还是风俗画，新闻报道还是鉴赏品玩方面，都坚持把图画放置在主体地位，实现了"无间智愚"的大众普及性。其二，《点石斋画报》除了以图为主的特点外，还有图中有文的特性。无论是上图下文、下图上文，还是图文分页、文在图中，文字作为图画的补充说明，其作用都是不可忽视的，这种作用尤其体现在叙事功能方面。如从《风筝误传奇》刊载情况来看，其占据的页数为48页，其中29页刊载了剧本图画，文字只占据了不足20页，可见图片承载了大部分的叙事功能，其所载图片不仅具有赏玩的美学价值，更增加了剧本故事叙事的完整性，从而实现了图片的全方位价值功能。

由上述可见，报刊戏剧图画中的剧本信息图片，其价值是双重的：一为清末民初时期剧本信息的补充提供了参考；二是对于重现清末民初的演剧实况提供了史料还原："新舞台如何演，记者即如何述；新舞台如何治布置，记者即如何之编次；新舞台如何之形容，记者即如何之描摹；新舞台点缀如何之景象，记者即绘成如何之状况。盖记者无本来之宗旨，依新舞台之宗旨为宗旨；记者无本来之事实，依新舞台之事

实为事实……记者不啻为新舞台诸伶人之傀儡也。"①由此可见,报刊戏剧图画中的剧本信息不只是改良剧本的剧情简介,还为还原当时的戏剧演出环境提供了历史文献依据。

(二)戏剧表演信息

所谓报刊戏剧图画中的戏剧表演信息,指的是在戏剧表演场所发生并展现在报刊图画中的一切可视信息,其中包括戏剧表演场所、演员与观众、与戏剧表演活动相关的社会现象等。

戏剧活动从古至今深受普通民众的喜爱,以上海为例,据夏庭芝《青楼集》记载,在元代泰定年间就存有戏剧活动,至明清时期戏剧活动愈加繁盛,明代范濂《云间据目抄·记风俗》中所载:"倭乱后,每年乡镇二三月间迎神赛会,恶少喜事之人先期聚众搬演杂剧故事……郡中士庶,争契家往观,游船马船,拥塞河道,正所谓举国若狂也。"及至近代,在商业影响、移民现象的共同作用下,上海形成了独特的市民阶层,这一群体不仅深受传统中国文化的浸染,更受到西方娱乐主义消费观的影响,使得民众观戏成为当时上海的一大热潮。"当夫礼拜之期及礼拜六之夜,演者色舞眉飞,观者兴高采烈。电灯初闪,车马争来,接客者候诸门首,将日夜之戏印就红笺,分送各客",②造成"沪上戏园林立,每值散戏之时红男绿女蜂拥出门,而马车、东洋车、轿子又每每拦截途中,挤轧万状"③的现象,可见当时上海民众对于观戏之类的娱乐消遣活动的热衷程度。而近代报刊从《申报》开始施行市场化、商业化道路,在"报事确而速"的理念之上,更增添了作为赢利手段的趣味性、娱乐性内容吸引市民大众的兴趣,而戏剧表演作为当时大众娱乐消遣活动的主要内容,必然会成为报刊争相报道的内容之一,因此在报刊戏剧图画信息的刊载中,戏剧表演信息占有极高的比重。在《清代报刊图画集成》《清末民初报刊图画集成》及《清末民初报刊图画

① 傅谨主编《京剧历史文献汇编(清代卷)》卷十,页1。
② 池志澂《沪游梦影》,上海古籍出版社,1989,页156—157。
③ 《上海社会之现象·散戏馆之挤轧》,载《图画日报》,见《清末民初报刊图画集成续编》第6册,页2632。

集成续编》中,戏剧表演信息主要分布于《图画日报》《申报图画》《时事报馆戊申全年画报》《时事报图画杂俎》及《舆论时事报图画之图画新闻》的图文资料中。由于戏剧表演信息大都是以时效性很强的新闻方式呈现,主要可分为戏剧表演场所、戏剧演员与观众的变化及与戏剧表演活动相关的社会现象三类,这些信息对于还原当时的戏剧表演现状有很好的参考价值。

第一,从报刊戏剧图画所载信息来看,清末民初的戏剧表演场所可以划分为封闭式营利性戏园、露天广场戏台、私家庭院戏园三类,其中对于营利性茶园的记载数量占最多,其次为露天戏台和庭院戏园。标志着戏剧表演场所向专业化迈进的营利性戏园现于明清时期,虽说早在宋元之时已有戏剧艺人在酒楼、茶肆公开表演,但是并未设置固定的戏台。"最早的戏馆统称茶园,是朋友聚会喝酒谈话的地方,看戏不过是附带性质。"①营利性戏园不仅在经营模式上沿袭了旧时茶园茶、戏兼营的方式,在布局摆设上也基本延续前代。从《上海社会之现象·戏园案目年终拉局之闲忙》②《恶徒逞凶》③的图文资料来看,营利性戏园其戏台皆为四方形,是可三面观演的伸出式舞台。戏台四周围有木柱,且保留"出将""入相"的上下场门。台上除一桌二椅外别无他物,台前的两根柱子一般刻有与戏剧相关的对联,或挂戏目牌以作广告之用。戏台前为观众席,大多分为上下两层,观众席位有条凳和靠背椅之分。楼下戏台正前方的池座,设有茶桌,可提供茶水、糕点、水果等;位于两侧的两厢,背靠大墙,设排座且无茶桌。楼上座席一般为三面环楼设计,有的以隔板分隔包厢,大多是为女客设置。池座处开始为露天敞篷,后改良为封闭式顶棚,使得戏剧演出不受天气影响,在方便看客的同时,也为茶园带来更大收益。戏台后为戏房,可供演员化妆休息,在"巾帼须眉"④中可以看到戏房基本的布置陈设及戏剧演

① 梅兰芳口述,许姬传记录《舞台生活四十年》(一集),页44。
② 《图画日报》,见《清末民初报刊图画集成续编》第9册,页4080。
③ 《时事报图画杂俎》,见《清末民初报刊图画集成》第5册,页2297。
④ 《飞影阁画报》,见《清代报刊图画集成》第2册,页724。

出时的繁忙景象。

营利性戏园由旧式茶园向新式专业戏园的转变始于创立于光绪年间的上海新舞台,在《上海著名之商场十三之新舞台》中这样描述:

> 上海十六铺桥南首,外滩马路,有新舞台。创议于光绪三十三年冬,发起人沪绅姚伯欣君,纠合同志,为改良戏剧,振兴南市市面起见,特设振兴公司。集股兴办建筑之事,皆姚君力总其成。前无所师,用心颇苦。及三十四年八月工竣,特聘著名洋工程司评论该台工程,大加赞美,谓华丽虽不及欧西著名戏园,而建筑之坚固有过之无不及。园分三层,悉仿西式,全园形式系腰圆式,地势使然也。戏台作半月形,台可旋转,下设机关。每出戏剧另布画景,加以五色电光,令人目迷五色,如身入景中,开中国未有之奇,新看客之视线。①

> 仿西国戏园之制,圆屋三层,空气独洁,已为他园所勿若。而戏台除演剧时逐出布景外,中有机括,可以旋转自如,尤另观剧者别开眼界,以是,居沪或游沪者无不争先快观。②

可见,新舞台作为清末民初上海商埠的地标之一,无论是外部建筑还是内部陈设都带有浓郁的异质文化气息。从外部建筑风格来说,新舞台无疑吸取了创于1867年的兰心戏园那种欧式建筑风格,但是从内部的舞台构造、座席布置来看,"欧式"并不能一言以蔽之。就舞台的建筑形式来看,新舞台与传统的四方形舞台不同,新舞台"全园形式系腰圆式"③,且"戏台作半月形"④,保留了旧制戏台的台唇和上下场门,取消了台前的立柱,使得观众的视线更加宽敞明晰。而新舞台并非是

① 《图画日报》,见《清末民初报刊图画集成续编》第6册,页2440。
② 海上漱石生《沪滨百景之舞台新机》,载《时事报图画旬报》,见《清末民初报刊图画集成》第18册,页8007。
③ 《图画日报》,见《清末民初报刊图画集成续编》第6册,页2440。
④ 同上。

标准意义的西式"镜框式"舞台,在沈定卢的《新舞台研究新论》①中指出,新舞台的演员表演区域突出台柱线之外,具有中国传统的伸出式舞台特征;新舞台的半月形舞台构造,使得观众同样可以有层次地三面观演;新舞台是开放式舞台,并不是真正的封闭式镜框舞台。由此可见新舞台在舞台构造上采取的并非全然西式的做法,而是在中国传统的伸出式开放式的舞台基础上结合欧式的弧形舞台而成。从观众座席来看,新舞台"圆屋三层"②,楼下为正厅,第二层为特别座,第三层为平常座,座位并不处于同一水平线上,座位愈后愈高,避免了传统座席观演的弊端,使后面的观众视线开阔,剧场环境更加人性化、专业化。新舞台与旧式茶园最大的不同在于剧场功用的不同:传统茶园是更加类似于社交场所,观众是处于中心地位的,看戏只不过是品茗聊天的附属,不仅座席处于同一水平线上,茶桌上也放置了食物、毛巾等聊天的必备品;新舞台则不同,它将表演活动放置在中心位置,无论是舞台的构造、座席布置,还是对传统茶园的陈旧陋习的取缔,包括将"楼下散座者添改包厢,官厅翻高,包厢放宽"③,都是为了创造更加干净卫生专业的观演环境。至此,可以看出所谓新舞台的剧场改革,其中心在于实现剧场功用的专业化,不仅提升了戏剧表演活动自身的主体地位,还为戏剧改良做了较完善的准备。

新舞台一反中国传统戏剧表演的写意特征,在表演中体现出西方写实主义技法的影响,这种写实倾向主要体现在利用多种舞台设施营造真实戏剧场景上。在《民权画报》所载戏剧表演图画《猛回头》④《秋瑾》⑤《新茶花》⑥中来看,新舞台通过真实背景的描绘,并利用真实道具及先进科技手段,营造出无法比拟的真实的戏剧效果。在《猛回头》

① 沈定卢《新舞台研究新论》,载《戏剧艺术》1989年12月31日。
② 海上漱石生《沪滨百景之舞台新机》,载《时事报图画旬报》,见《清末民初报刊图画集成》第18册,页8007。
③ 《新舞台房屋大改良并添置机器布景》,载《图画日报》,见《清末民初报刊图画集成续编》第11册,页5045。
④ 《民权画报》,同上书,页24—105。
⑤ 同上书,页160—185。
⑥ 同上书,页257—297。

"枪毙押店老板钱如命"一场中,舞台摆设上不仅完全呈现现实押店柜台陈设,人物道具上还运用了真实的手枪来强化剧情;在《秋瑾》"被捕"、"逼供"两场中,夏氏兄弟更是亲自参看了现实生活中的公堂审讯情节,并将其如实搬上舞台。在《新茶花》中,演员的服饰、装扮各异,突破了传统戏剧表演人物符号化、类型化的装扮特征。同时新舞台还使用灯光、音响等手段烘托气氛,虽然新舞台并不是最早使用灯光、布景的戏剧表演场所,但是其对于这种先进技术的使用使得戏剧环境呈现前所未有的舞台效果,更符合观众的猎奇心理,使得戏剧改良突破传统,并与西方写实戏剧相结合,为戏剧改良奠定了较好的物质基础与观众审美心理基础。

尽管宋代城市中已经出现专门表演场所,乡间的戏剧演出活动仍然在带有临时性质的村台、庙台或亭子上进行;到了明代,商业繁荣,江南商贾名士大多自备家乐,在私人庭院中进行演出活动。及至清末民初,民间仍保有在这两种演出场所进行戏剧表演的惯例。从报刊图画的搜集中可以看出,露天戏台演剧仍是城郊乡民观看戏剧演出的主要场所,这种露天戏台多建于平地广场处,也有一些因地制宜的演出场所,如《迎会》[①]中就描绘了绍兴迎车旦会演剧赛龙舟的情景,戏台临河搭建,观众可以站在桥上或对岸进行观看;还有因山势台阶搭建的戏台,更加利于观看演出。露天戏台为砖木结构,不设座席,在人数上不受限定,因此观演境况十分混乱,极易发生祸事,从《演戏与肇祸相始终》[②]《妇女迷信神权之效果》[③]等新闻材料中可以看出,露天戏台演剧造成的祸事及混乱是戏剧演出活动备受争议的地方,甚至引得官府发放禁令,但是由于民众对于露天广场演出的热衷,露天戏剧演出屡禁不止,可见这种演出活动在民间的生命力之顽强。

位于私家花园庭院的庭院戏园也是清末民初较为常见的戏剧演

[①]《时事报馆戊申全年画报之图画新闻》,见《清末民初报刊图画集成》第16册,页6828。
[②]《图画日报》,见《清末民初报刊图画集成续编》第8册,页3249。
[③]《民呼日报》,见《清代报刊图画集成》第6册,页417。

出场所,上海最早开放的庭院戏园为19世纪80年代开放的张园和徐园。据《民国初期上海戏剧研究》①统计,上海清末民初时期庭院戏园有28处,其中较为著名的有豫园、西园、愚园、半淞园等,上演剧种包括京、昆、越、滩簧等,其中以京剧上演为最多,可见在当时的上海滩京剧之风靡程度。除私家花园外,会馆也是庭院式戏场的一部分。《旅沪粤人击毙学生》②就记载了当时会馆演剧的真实情况。会馆是以地缘关系为纽带,通过同乡人际交往来维护自身的以经济利益为核心的诸多利益关系的场所,《观剧负伤》③中如此描述:"四月某某日俗称天后诞辰,各行东醵金演戏浃十数昼夜,观者络绎。"由此可见会馆演剧带来的影响力也是不容忽视的。

第二,随着戏剧演出活动的繁荣昌盛,戏剧演员与观众作为戏剧演出的传播者与接受者,开始发生明显变化。首先从戏剧演员来看,历朝历代戏剧演员作为统治阶层娱乐消遣的对象,其地位都是极为卑微低下的。无论是唐代的优人不得出仕,还是明清时期的狎伶之风,戏剧演员的人格尊严都是不被尊重,甚至被肆意践踏的,清代甚至将从事娼、优、隶、卒等"贱业"的人划为"贱民",可见正统阶级对戏剧演员的偏见之深。类似情况在报刊戏剧图画中对此也有相关记载,《镇台在戏园之威武》④记载了通州镇台李军门至韶春茶园观剧,其表演者花旦十五盏灯素来被镇台所喜,却"不知如何少拂其意,登特大怒,顿足大骂",演员只得在台上不断鞠躬致歉,在二位同僚的劝说下镇台"始悻悻上轿而去"。可见,即使是素来喜爱的演员也可以无由任意辱骂,可见戏剧演员在当时地位之卑下。而清末民初时期戏剧演员地位得以提升,其社会环境因素源于以下几方面。其一,清代以来,戏剧演员作为戏剧表演的主体性地位加强。满清政府入主中原后采取高压政策,使得在明代兴盛至极的传奇文学到了清代难以为继,导致以文

① 唐雪莹《民国初期上海戏剧研究》,北京大学出版社,2012,页348。
② 《时事报馆戊申全年画报之图画新闻》,见《清末民初报刊图画集成》第15册,页6784。
③ 同上书,页6732。
④ 《图画日报》,见《清末民初报刊图画集成续编》第10册,页4434。

人为主体的戏剧创作与戏剧演出实践无法结合。由于没有全新的剧本,民间戏剧演员只能在已有的戏剧作品上推陈出新,因此产生了大量的折子戏。与此同时,花部的兴起使得演员的主体地位更加稳固。生长于民间的花部,一直不被当时的文人阶级所认同,这也真正导致文人阶级在戏剧活动中的主体地位被戏剧演员所取代,为后来清末民初的戏剧改良活动奠定了基础。其二,清末民初西学东渐,民主革命派视戏剧、小说等"小道"为"新民"的利器,为使戏剧改良活动顺利进行,戏剧演员社会地位的提高也必然进入众人关注的视域内。"优人者,实普天下之大教师也"①,这不仅是革命派人士的理论倡导,同时也成为部分戏剧演员们实际践行的目标。一方面,戏剧演员编演了大量表现社会现实、倡导积极思想的戏剧作品以声援革命;另一方面,演员们直接或间接地用自身行动支援当时的革命斗争,如募捐义演,甚至直接参与武装斗争,这些都改变了民间舆论中演员根深蒂固的低下地位。其三,随着市民阶层的发展壮大,商业中心文化占据了城市文明的主导地位,传统文化的钳制愈发松动。以当时开埠通商的上海为例,其政治边缘化地位使其避开了传统礼法的某些制约,形成了带有明显娱乐消费主义特征的市民文化氛围。营利性茶园的兴盛,"捧角"现象与"名角"效应的影响增大,戏剧演员受到的关注也日益明显,其自身的地位得以真正的提高。

这样的社会环境势必会对演员自身带来影响,从《清代报刊图画集成》《清末民初报刊图画集成》及续编所载信息来看,清末民初戏剧演员地位的提升主要体现在上海新舞台倡导的演员革命活动中。首先,新舞台戏剧演员致力于编演针砭时弊的新剧,对当时社会诸多恶习进行劝诫的同时,对演员自身行为也作出正面引导,主要体现在《图画日报》所载"世界新剧"②系列的文字部分。《黑籍冤魂》《赌徒造化》《嫖界现形记》等时事新剧,不仅揭示出诸多恶习的危害,还现身说法倡导民众与艺人都不要泥足深陷。其次,新舞台的戏剧演员积

① 三爱《论戏剧》,载《新小说》1905年第2卷第2期。
② 《图画日报》,见《清末民初报刊图画集成续编》第6—13册。

极投身社会活动,包括成立上海伶界联合会,兴办学堂,并多次募捐义演,使得戏剧演员在投身于社会革命的过程中,努力实现其"为普天下之大教师"的称号。再次,艺人演剧革命体现在艺名的取缔,新舞台推崇演员在表演时使用真名,如"小连生"改为潘月樵、"七盏灯"改为毛韵珂、"小子和"变为冯子和等等。艺人的正名是提高自身地位的标志,由于过去的戏剧演员大都出身卑微,或者受到政治牵连被充入演出队伍,无论是世俗观念还是演员自身都视其为不光彩的贱业,所以改艺名为真名是戏剧改良的重要部分,它标志着戏剧演员脱掉贱民的身份,作为一个真正的人被社会认可。由于新舞台在当时上海戏剧界的特殊地位,其演剧革命的方方面面必然使得其他各舞台效仿学习,带来巨大的影响,从而加速推进了戏剧演员地位的提升。

而清末民初观众群体的明显变化主要体现在女观众方面。19世纪70年代女性就可进入二楼的单独区域观戏。随着营利性茶园的大肆兴起,为招揽看客获取更大收益,有的茶园还为女性设立单独的休息室与厕所。可见,女性观众在当时已经是不可忽视的群体。《图画日报》中刊载的《妇女听书之自由》[1]就描述了当时女性观众出现在各大茶园、书场这一道独特的沪上风景线。尽管当时社会已经允许女性走出家门,寻求自己的娱乐消遣方式,但是对于男女混杂产生的不良社会影响,当局手段较为严苛。尤其是1873年发生"杨月楼事件"[2]之后更是引发禁止女性观剧的风潮,其影响一直延续至20世纪初。《图画日报》在64号和259号分别就"杨月楼事件"的余热提出《戏园观剧吊膀子之无耻》[3]及《不知媚眼为谁回》[4]两篇文章,在调侃的背后

[1] 《图画日报》,见《清末民初报刊图画集成续编》第7册,页3043。
[2] 京剧名伶杨月楼因扮相优美、做工潇洒而广受观众尤其是一些女性观众的喜爱和追捧。在这些为之痴迷的女观众中,有粤商之女韦阿宝尤为之倾倒,竟相思成病,后经人牵线二人相识并私订终身。此事被韦氏族人得知,深以为侮,认为杨月楼"侪同皂隶娼优",不可以良人视之,因此联名控告,要求官府"明正典刑,以快人心"。后判杨"拐带罪"鞭笞发配,适逢慈禧太后寿辰,减刑发落,三年后获释,此事经《申报》报道,引发巨大社会舆论。
[3] 《图画日报》,见《清末民初报刊图画集成续编》第7册,页3055。
[4] 《图画日报》,见《清末民初报刊图画集成续编》第12册,页5250。

揭示了女性观众身份地位上的被动与当时戏剧演员的尴尬处境。女性观众观看戏剧演出有其独特的审美取向：首先，由于女性受教育的程度普遍低于男性，其对于戏剧表演的欣赏并不在唱念做打这一类需要深厚功底的部分，而偏重于把人物的扮相、化妆、服饰，乃至舞台背景的美观作为她们关注重点；其次，女性观众更倾向于观看完整的连台本戏，尤其是讲述男女爱情、婚姻一类的故事，更能获得女性观众的青睐；第三，女性观众更易受到名角效应的影响，也更易加入捧角的行列。可以说清末民初时期女性观众的大量出现虽然产生了一些消极影响，但是对当时的戏剧表演活动也起到了一定的推动作用，尤其是间接地推动了旦角装扮艺术的改良，为后世旦角艺术的发展奠定了一定的基础。

　　第三，与戏剧表演活动相关的社会现象主要包括演戏肇祸、戏剧活动的特殊观演群体妓女、戏剧活动与为官不事职者三部分，并通过大众传播媒介的报道看出当时的民间舆论对于戏剧活动的真实看法。清末民初戏剧改良活动时期，戏剧表演场所仍无法脱离鱼龙混杂、藏污纳垢的特点，在观演期间发生的祸事、怪事自是络绎不绝、屡禁不止，演戏肇祸也成为报刊媒介评价戏剧活动的惯用词语之一。演戏肇祸指的是在戏剧表演过程中发生的治安事件，是白话报刊戏剧新闻中出现频率最高的部分，可分为兵匪肇祸、民祸及一些怪事。其中兵匪肇祸作为清末民初搅乱戏剧演出的主要力量自是不容忽视，而肇祸的因由皆因琐事，进而动武，大闹戏院。可见，当时的戏剧表演场不仅是普通百姓的娱乐休闲场所，同时也是兵匪、无赖等闲杂人士的聚集之地，这些事件不但给戏剧演出活动带来负面的影响，更使得民间舆论对戏剧表演产生非议。而作为特殊群体的妓女与戏剧活动的关联可谓剪不断理还乱，且不说早期参演的女伶多是娼优合一的身份，就连女观众的兴起最早也是由妓女引发的，可以说妓女是最早步入公共领域的特殊女性群体。妓女的特殊身份使得大众对其一举一动都存有保留态度，这一点在白话报刊的报道中体现得尤为明显。比如官方对于妓女公开演剧采取的是严令禁止的态度，如《妓

女枷号游城》①,可见清末对于女戏的禁演是与女伶的娼优身份相关的,并不只是出于传统礼教对一般女性的压制与束缚;而民间对于妓女的态度则存在暧昧成分,对妓女的举动关注至极,如《芙蓉饼上乐逍遥》②报道了演出神戏期间,妓女聚众在车内食饼的故事,《妓女加官》③讲述了妓女与戏剧演员互动的荒诞行为,《妓女亦之爱国》④记述了妓女借戏剧演出筹还国债。可见民间舆论对于妓女的态度是关注中带有戏谑的成分,而并非正统观念的全然排斥与不齿,同时也可以理解女伶演戏屡禁不止是有其广泛的市民群众基础的。如果说民间舆论对于妓女与戏剧活动采取较为中立的态度,那么对于为官不职者则显得毫不留情。据报刊图画集成所载,官员在其位不谋其政者几乎都与戏剧活动相关联,官员混迹戏园、与伶人终日厮混,或官员擅唱戏剧,等等。由此不难看出,虽然清末民初时期戏剧的地位得以提升,逐步获得社会民众的普遍喜爱,但是终究被认为是"不务正业"的娱乐活动,正统人士是不应与之发生关联的。可见戏剧地位的提升是以城市平民阶层的世俗观念为基础,当时的上层人士对于戏剧活动并没有完全摒弃旧有偏见观念。

(三) 戏剧评议信息

所谓戏剧评议信息是指通过对报刊戏剧图画中戏剧演员定妆图画⑤的刊载及相关评述,介绍当时戏剧演出活动的真实状况,如上演剧种及剧目、戏剧演员及与戏剧活动相关的一切社会活动,并通过戏评标准、观众反响看出当时戏剧活动的传播影响。报刊图画戏剧评议信息主要见于《图画日报》中的"三十年来伶界之拿手戏"和《民权画报》中的"菊部春秋"两个栏目,两者皆为图文并茂的形式;"三十年来伶界之拿手戏"以演员为中心,介绍演员的表演特征及经典剧目,而

① 《时事报图画杂俎》,见《清末民初报刊图画集成》第5册,页2284。
② 《浅说画报》,见《清末民初报刊图画集成续编》第1册,页443。
③ 《神州画报》,见《清代报刊图画集成》第5册,页199。
④ 《舆论时事报之图画新闻》,见《清末民初报刊图画集成》第9册,页4349。
⑤ 定妆图画,其名称近于定妆照,即演员在戏剧演出活动中为扮演某一角色经过化妆造型后绘制的图画。

"菊部春秋"则以实际演出活动为中心,并依据演出实况进行戏剧评议,其评议范围不仅包括演员实际表演的方方面面,还包括上演剧目所载内容的评析,尤其重视改良新戏带来的社会影响、意义。

1912年4月,《民权画报》辟戏评专栏"菊部春秋"。"菊部春秋"为郑正秋撰文,沈伯诚绘图,以新闻速写的方式报道民初沪上以新舞台为代表的新式剧场演出情况,图画呈现也是以演员舞台演出的定妆图画为主的特点。其评价标准并不囿于新旧戏之界限,"菊部春秋"所刊载图画中与戏剧演出活动相关的共90余幅,大多以实际的演剧活动为评价对象,刊载当时沪上演出的新旧戏,而旧戏的评议主要集中于京剧演出方面,由于戏评的内容不落俗套,受到广泛好评。"菊部春秋"内容简表如下:

剧目	题材	图画所绘场景	演员	评述重点	演出场地
鄂州血	时事新戏	瑞徵唱曲	何金寿	剧本、舞台布景、道白、神情	大舞台
		张彪请罪	何家声、沈韵秋	道白、神情	
猛回头	时事新戏	钱辛生谏父	徐半梅	道白、神情、剧本	新舞台
		金刚与钱如命纠缠	龚漫翁	道白	
		枪毙押店老板钱如命	夏月珊	道白	
		金刚与蒋大龙相打	龚漫翁	剧本、动作	
		金刚之回家求父	龚漫翁	道白、神情、动作	
		蒋大龙之神气活现	夏月润	道白、动作、装扮	
		金尚翁投河	刘艺舟	道白、神情	

（续表）

剧目	题材	图画所绘场景	演员	评述重点	演出场地
		守财虏钱如命	夏月珊	道白、神情	
		金尚翁急死	夏月珊、潘月樵、周凤文	剧本、角色	
盗魂铃	旧戏	教操	杨四立	唱工、打工	
钓金龟	旧戏	训子	李冠卿、谢宝云、富仙舫	唱工	第一台
杜十娘怒沉百宝箱	旧戏		小子和	做工	第一台
		杜十娘托梦按泪	孙菊仙	唱工	
		孙富附魂	李少棠	念白	
打龙袍	旧戏	请罪	刘寿峰	唱工、念白	第一台
滑稽教育	时事新戏	教子程子曰读法	林步青、小桂枝	道白、剧本	
秋瑾	时事新戏	秋瑾演说	王惠芬	道白、剧本	大舞台
		秋瑾被捕	何金寿	道白、神情	
		搜检秋瑾	孙绍堂	道白、动作	
		秋风秋雨秋煞人	何家声	说白、动作	
戏迷传	新戏		管海峰	唱工	第一台
长坂坡	旧戏	单骑战曹军	杨小楼	做工、打工	
		俛顾糜夫人	杨小楼	念白、做工	
盗御马	旧戏	相马	杨小楼、李连仲	念白、做工	
金钱豹	旧戏	猴子跳棍	毕永霞	配角	大舞台
		猴子半接叉	毕永霞、高福安	做工	
割发代首	旧戏	曹操奸相毕露	李连仲	念白、做工	大舞台

(续表)

剧目	题材	图画所绘场景	演员	评述重点	演出场地
逍遥津	旧戏	献帝	孙菊仙、贵俊卿	唱工、念白	第一台
新茶花(十五六本)	时装戏	火烧压力城		剧本	新舞台
		演说	刘艺舟	剧本、道白	
		新茶花语同公使冲突	毛韵珂	道白、神情	
		回首掌颊兵头	毛韵珂	神情、唱工	
		草棚投宿	潘月樵、张德禄、周凤文	唱工、道白	
		劝诫汉根守正不阿	周凤文、潘月樵	道白、神情	
冀州城	旧戏	马超闻庞德答词怒不可遏	夏月润	做工、配角	
		马超出城	夏月润	做工、打工、剧本	
		马超挺然直立	夏月润	做工	
		马超晕扑半跪	夏月润	做工	
草船借箭	旧戏	瑜亮互视大字	毛韵珂、夏月珊、潘月樵	做工	新舞台
		鲁肃皇急	潘月樵、夏月珊	做工、念白	
		周瑜激黄盖	毛韵珂、潘月樵、夏月珊	念白、做工	
四文昭关	旧戏				大舞台
青石山	旧戏		杨小楼		大舞台
双茶花(二本)	新戏	蝶嫣化妆女子	赵君玉	剧本、装扮	新新舞台

（续表）

剧目	题材	图画所绘场景	演员	评述重点	演出场地
		西洋小丑满台转跳	苗胜春、赵小廉	神情、动作	
		乔装男子纳蝶嫣	林颦卿	神情、道白	
		秋丽芬扶红樱站立	林颦卿	神情、做工	
		红樱向秋丽芬求婚	张云青	道白、神情	
		舞会之红樱	张云青	角色、道白、神情	
		红樱公堂作证	孟鸿群	角色	
		纳雪夫杀妻	王九龄、李锦荣、孟鸿芳	道白、神情、做工	
盗御马	旧戏	黄天霸矫矫不群之气概	杨小楼、周信芳、马德成	唱工、做工	
金钱豹	旧戏	猴子	张德禄、毕永霞	打工	
文昭关	旧戏	唱"一轮明月"之神气	林树森	唱工	
十八扯	旧戏	包拯打龙袍	毛韵珂、张云青、吕月樵、应宝莲、真小桂芬	唱工、念白、做工	
		李逵	小孟七、白文奎、马飞珠、林树森、周咏裳、小如意、林颦卿、赵君玉	丑角、唱工、做工	

（续表）

剧目	题材	图画所绘场景	演员	评述重点	演出场地
打花鼓	旧戏	小保成相公扮相	冯子和、周凤文、绿牡丹、赵文连、小红灯、月月红、牡丹花、邱冶云、许奎官、廖连卿	唱工	
青石山	旧戏	青石山老道扮相	杨四立、三麻子	念白、做工	
双包案	旧戏		朗德山、刘寿峰、刘永奎、纳绍先	念白、唱工	
文昭关	旧戏		林树森、小杨月楼、潘桂芳、夏荣坡	唱工	
斩黄袍	旧戏	宋太祖被高怀玉挟制	刘鸿声	唱工	第一台及大舞台
空城计	旧戏		小桂芬	唱工	
游宫射雕	旧戏		贾璧云、吕月樵	做工、念白	
金殿装疯	旧戏	唱"老爹爹"一段	吴彩霞	唱工	
钓金龟	旧戏		陈文启	唱工	
洪洋洞	旧戏		筱玉楼	唱工	大舞台
彩云配	旧戏		杨际云	唱工、做工	
空城计	旧戏		刘鸿声、梅荣斋	唱工、念白	

（续表）

剧目	题材	图画所绘场景	演员	评述重点	演出场地
射戟	旧戏		朱素云	念白、做工	
四郎探母	旧戏		恩晓峰	唱工、念白	
		毛韵珂饰雉尾生	毛韵珂、张云青	唱工、念白、做工	
金钱豹	旧戏	飞叉	张德禄、七岁红	做工、打工	歌舞台
双包案	旧戏		林树森、吴彩霞、朗德山	唱工、念白	
明末遗恨（二本）	新编历史剧	吴襄慨叹	夏月珊、周凤文	剧本、念白、做工	新舞台
		太子出逃	张德禄、林运昌、许奎官、夏月珊	唱工、念白、做工	
		吴三桂诘问闯将	夏月润、刘艺舟	做工	
		太子责骂洪承畴	张德禄	念白	
		吴三桂吊马	夏月润、周凤文、毛韵珂	做工	
		史可法离别定王	潘月樵、毛韵珂	念白、做工	
		史可法无可如何之神气	潘月樵、林树森、邱冶云、林树勋	做工、念白	
		左良玉斗敌	毛韵珂、潘月樵、刘艺舟	念白、做工	
朱砂痣	旧戏		钱玉斋	唱工、念白	新新舞台

(续表)

剧目	题材	图画所绘场景	演员	评述重点	演出场地
谁之罪	新戏	陶大郎自尽欲先杀痴弟	李吉瑞	唱工、做工、道白	
翠屏山	旧戏		张桂轩	唱工、做工、念白	
桑园寄子	旧戏		刘鸿声、吴彩霞	唱工	第一台
李陵碑	旧戏		刘鸿声	唱工	
麒麟送子	旧戏	认子	刘鸿声	唱工	
取金陵	旧戏		九阵风	做工、打工	中华大戏院
琼林宴	旧戏	醉酒	王又宸	唱工	
二进宫	旧戏		王玉峰	唱工、念白	群仙茶园
双侠献技	旧戏		小王桂官、小王桂花	打工	中华大戏院
杜十娘怒沉百宝箱	旧戏		贾璧云	做工、念白	
请宋灵	旧戏		李吉瑞	念白、做工、唱工	
独木关	旧戏		李吉瑞	唱工、念白、做工	
华容道	旧戏		刘鸿声	唱工、念白	
长坂坡	旧戏	赵云陷坑	俞振廷	唱工、打工	
明盲目	新戏	乞丐放走奸夫	徐半梅	神情	

　　首先，从"菊部春秋"刊载的内容来看，剧目的选本以戏剧的教化功能为基础。以新戏为例，"菊部春秋"共刊载10部新戏，其中评述较为详细的有《猛回头》《新茶花》、十五六本《新茶花》、《秋瑾》及二本《明末遗恨》。从刊载篇幅来看，《猛回头》刊载图画9幅，二本《双茶

花》及二本《明末遗恨》皆刊载8幅,十五六本《新茶花》刊载图片6幅,《秋瑾》载4幅,其余各新戏皆刊载较少。郑评《猛回头》"有神社会,有益风化,言时亦颇有精神,足以发人深省"①,评二本《明末遗恨》"大有深意……此种极有骨子之历史剧,将来必能叫座也"②。1910年他在发表于《民立报》上的处女作《丽丽所戏言》的开篇就提出,"戏剧能移易人性情,有神风化",后又在《民立画报》上提出"戏剧者社会教育之实验场也,优伶者社会教育之良导师也",可见戏剧是否承载了某种思想道德,能够对观众的意识、感情产生积极影响,是郑正秋戏剧评论的基本出发点,尤其体现在新戏的选本方面。

其次,"菊部春秋"关注演员在实际演出中的优劣,并不拘泥于名角的光环,在戏剧评议的过程中体现出强烈的个性特征。由于郑正秋曾研习各个演员的特征,且自身还有丰富的现场演出经验,他对于演员的评论极为深刻老到。一方面,他对当时小有名望的演员评价公允,不落俗套。以小子和、周信芳为例,小子和以演出《杜十娘怒沉百宝箱》《血泪碑》而受到好评,郑评"小子和演戏,本来面无喜怒,惟质地聪明,善于变化,且面首绝佳,风韵雅逸"③,"近来演戏,一味敷衍,不重做派。其精神萎靡不振,殊无足观"④,并寄语"尔如认真演唱,南方旦角无人唱得过你、做得过你;若徒敷衍塞责,毋乃自负尔好质地、好台容也"⑤。麒麟童周信芳自京返沪后颇受瞩目,在《盗御马》中亦表现十分卖力,但是郑评其"火气过之,是日渠演二场,亦步亦趋,悉越出规矩之外,用尽二十分气力,而不得当……人谓麒麟童青胜于蓝,吾谓其每况愈下,反不若夏月润拘泥老派,无瑕无瑜之为愈也"⑥。虽言语犀利,却力在劝勉,真正尽到了戏评人的责任。另一方面,他对于配角的作用和地位予以肯定,"名伶献技,必须良配角以偕,否则艺虽登峰

① 《民权画报》,见《清代报刊图画集成》第11册,页41。
② 同上书,页593。
③ 同上书,页121。
④ 同上书,页113。
⑤ 同上书,页593。
⑥ 同上书,页449。

造极,不遇劲敌,曷克尽献所长？杨小楼辈,若无良好配角,亦不成其为名角矣"①。因此在"菊部春秋"中也刊载了一些非主角的人物图画,如《金钱豹》中猴子的饰演者毕永霞就是配角中的翘楚,其飞叉抛叉出神入化,与小楼饰演的金钱豹配合默契,"可见演剧不可不注重配角,不可不预练一定做法,犹如路程路轨然,新剧家多忽乎此,致无争奇斗胜之做工,亦一憾事也"②。

再次,综合评价演员的演出活动,关注其表演的整体效果。与"三十年来伶界之拿手戏"不同,"菊部春秋"刊载的戏剧演员表演图画并不只关注其唱念做打某一方面的专长,而是从唱、念、做、打四种基本功来综合评判戏剧表演。其一唱念方面,"菊部春秋"虽然从全面的角度来评价演员表演,但是对唱念的评述更多一些。郑认为"声音虽本天赋,亦可历练而成。惟刚之至而欲柔难,柔之至而愈刚亦难"③。"菊部春秋"所刊诸人,唯有刘鸿声仅凭唱工就可以独占 6 幅图画,其《斩黄袍》"歌喉更润于前,欲收即收,欲放即放,狭窄宽润,咸有纯任自然之妙"④;《李陵碑》唱得"段段有味,句句有劲","如泣如诉、如怨如慕,音节高下,尽皆自然……如此好嗓,不知其何自而来"⑤;四本《麒麟送子》更是唱得"一字一珠,不同凡响"⑥。"唱戏最忌字眼模糊,第欲字字咬正,亦大难事,非有天赋一副好喉咙、好口齿,即不足以语此。此所以人才不能多得,而汪、谭辈为难能可贵也。刘鸿声今胜于昔,其故亦在字眼一年简洁一年耳"⑦,而"声音之道,感人实深……若得字眼清楚如鸿声,听者必能领会。诚能如是,则收效必数倍于现实"⑧,可见其对于刘鸿声唱工的褒扬。人物道白一向是新戏演员遭人非议之处,"菊部春秋"列举的诸画中以道白为评论要点的就不占少数。以

① 《民权画报》,见《清代报刊图画集成》第 11 册,页 225。
② 同上书,页 225。
③ 同上书,页 545。
④ 同上书,页 497。
⑤ 《民权画报》,见《清代报刊图画集成》第 12 册,页 699。
⑥ 同上书,页 815。
⑦ 《民权画报》,见《清代报刊图画集成》第 11 册,页 513。
⑧ 同上书,页 553。

《秋瑾》一剧为例,戏评刊载的4幅图画中3幅的主要侧重在道白方面,第一幅王惠芬饰演秋瑾的慷慨严词,第二幅何金寿饰演贵福的滑稽道白,第四幅何家声饰演县官狡辩说辞,虽然不同角色的评判标准大有不同,但是都强调道白的内容、语调及其带有的感情色彩须与所演人物相符,才能为戏剧表演增色。除此之外,还对当时新戏中的演说式念白提出"盖戏剧中插演说,最足引人起憎恶之心;而目前伶界动犯此病,亦新剧进化之碍也"[1]。其二做打方面,主要集中于旧戏的评议中,所载图画中展现较多,这也与图画自身的媒介特性有关。其中如杨小楼之赵云、夏月润之马超、毕永霞之猴子、李连仲之曹操,皆为获评价佳者,而又以杨、夏最佳。"菊部春秋"中刊载杨小楼《盗御马》《长坂坡》两剧的图片4幅,幅幅经典,从评议中可以看出,杨小楼扮演武生在神态、动作方面的把握及其细腻精准,他不仅在动作上形象表现出赵云的威而不猛、体贴入微,又能在神态上很好地再现黄天霸"虽焦急而无怨色,虽危难而犹镇定"的复杂情绪,"一对眼珠、一副神色,雅善传神于阿堵之中,表情既佳,戏乃益有妙味","名重一时,不亦宜乎?"[2]夏月润虽然在新旧戏中皆有出演,但论及动作方面旧戏尤胜一筹。其饰演的马超"挺然直立之神气"与"半跪于地之神气"犹受好评。在晕仆一节,"既演得神乎其神,且非名角能所及"。"而闻唤之后,不即苏;既苏之后,不即起;既起之后,复半跪于地",其对于肝肠寸断、痛苦难当的描摹可谓淋漓极致,又不减马超的英勇之色。从中可以看出,无论是唱念还是做打,其内在的感情色彩都是极为重要的,在赵云的饰演上,杨小楼和俞振庭采用了两种截然不同的表现方式,小楼重在神态的描摹,俞振庭重在动作的呈现。在《长坂坡》中,小楼之赵云在于威而不猛,"面不改色,又镇定从容,只见其神色翊翊,不猛不乱,不现半点懦弱态度";而俞振庭之赵云"徒在狠字上做作,虽有特长,动人亦仅"。

可以说,"三十年来伶界之拿手戏"其重点在于演员经典场景的展现,有一定的收藏与欣赏价值,但是缺乏对于演员和戏剧演出活动综

[1] 《民权画报》,见《清代报刊图画集成》第11册,页161。
[2] 同上书,页441。

合考量;"菊部春秋"重在评议,其对象皆选取于当时的戏剧表演活动,极具现场感,通过演员的实际表演来评价其优劣,对于当时戏剧演出效果及演员综合评价都有一定价值,二者从不同角度完善了当时戏剧活动的情况。而在评议方面,"三十年来伶界之拿手戏"重在延续传统戏剧活动从唱念做打四个方面进行评议的方式,以演员拿手剧目为评述重点,不仅可以了解演员的生平,更可以从其师徒从属、亲缘关系等把握戏剧活动的传承,有很强的戏剧历史文献价值;而"菊部春秋"虽然也是从唱念做打四方面切入评价戏剧活动,但是其整体评价结构带有新旧戏交杂的特征,比如其对于剧本意义的分析、对于角色选取的强调、对于主角、配角的重视,可以说"菊部春秋"的评议除了再现当时的戏剧活动实况,还具有对其他戏剧演出活动的指导作用。

(四)戏剧文化信息

清末民初报刊戏剧图画中的文化信息是指在戏剧演出活动中体现的戏剧文化、民俗文化的相关信息,其中包括戏剧与民俗活动、戏剧演出活动中的习俗两类,前者在报刊戏剧图画中占较大比例。报刊戏剧图画的文化信息在《时事报馆戊申全年画报》《舆论时事报》《新闻画报》《神州画报》《图画新闻》等多种报刊都有涉及,可见戏剧与民俗文化的关联之紧密。虽然清末民初戏园已经成为城市戏剧演出活动的专业场所,但是乡野露天戏剧演出仍旧是非城市居民观演戏剧活动的主要方式。这种露天演出活动大多不以赢利为目的,而是与当地日常生活的民俗活动紧密相关,民俗活动中的戏剧演出带有其明显的特征:其一,戏剧表演内容主要以"描画世情"为主,无论是对于社会政治生活还是民众日常生活的反映,皆以民众的世俗化的审美趣味为主要特征;其二,从戏剧活动的整体演出风格来看,延续"乐而不淫,哀而不伤"的审美品格,通过戏剧表演活动实现寓教于乐的目的;其三,从戏剧演出规模来看,有明显的群体性娱乐特点。从报刊图画所载戏剧与民俗活动的图画来看,可以分为两部分:一部分是以祭神祀鬼、节令节气为代表的戏剧演出活动,第二部分是以婚丧嫁娶、农闲娱乐为代表戏剧演出。这两种戏剧演出活动皆属于露天戏剧演出,所用戏台

皆是带有临时性质的舞台。

以传统宗教信仰为目的进行的祭神祀鬼、节令节气一类的戏剧演出,是戏剧文化信息所载较多的部分,基本表现为演戏肇祸、新旧戏改良。清末民初的现代化思想对传统文化进行冲击,从而在整体国民文化中呈现以传统文化为基础夹杂部分现代化思想的过渡性质,这一点在此类戏剧演出活动中有明显体现。无论是祭神祀鬼还是节令节气的庆祝活动,都是以传统民间信仰为基础进行的,带有浓厚的封建迷信色彩。在报刊图画集成中关于迎神赛会场景的描绘较多,尤其以赛会期间由游行、演戏引发的新闻事件主为。由于迎神赛会"每逢一定之时节,或神佛之祭典,演剧助兴,亦乡中所常见"①,"或演戏法,或扮鬼怪"②,或"男扮女装,作天魔之舞"③,在乡间颇有影响。从报刊戏剧图画的资料来看,迎神赛会演剧时间多在三天以上,甚至有多达十日者,演出内容有天官戏、五方圣贤会戏、鬼戏等。迎神赛会不仅为戏剧演出提供了机会,更为后来的戏剧表演注入新的活力。以《三上吊》为例,就由民俗表演中的鬼戏转型为正式戏剧演出的剧目,从民间街坊、田野走上戏剧舞台,但是其表演仍保留其原始、古朴的特点,以其惊险的绝技动作成为戏剧舞台上的叫座剧目。而节气节令与农事生产活动的密切相关,则节令演戏体现出更为显著的地域色彩。如湖州德清每届棉絮上市,必酿资上演的"棉袄戏"④,绍兴车旦会的龙舟演剧,及以贺元宵为名上演的赛龙舟戏等,都利用当地天然的自然环境优势进行节庆表演活动。由于这一类群体性活动性质的戏剧演出,其自身带有一定的迷信意识,演出规模又具有全民性质,因此祸端发生屡见不鲜,官府视作异端多次明令禁止也成效颇微。

不同于宗教信仰的戏剧演出活动,以婚丧嫁娶、农闲娱乐为代表的戏剧演出活动带有纯娱乐性质,有的是主人借演戏铺排场面,酬宾宴

① 《民国丛书》第四编卷十二,上海书店出版社,1991,页68。
② 《时事报馆戊申全年画报之图画新闻》,见《清末民初报刊图画集成》第9册,全国图书馆文献缩微复制中心,2001,页6546。
③ 《舆论时事报之图画新闻》,见《清末民初报刊图画集成》第15册,页4049。
④ 《申报图画》,见《清代报刊图画集成》第5册,页97。

客，以示庆贺；有的则是乡邻亲友宴请戏班以示庆贺。在演戏内容上较为单一，多演吉祥喜庆的内容，在观演规模上也较小。农闲聚戏则是依据春播夏锄、秋收冬藏的耕作特点，避开农事忙碌之时才能吸引更多的观众，如江浙地区上演的"青苗戏"①就是其中之一。据《申报》记述，"时值溽暑，气候酷热，故多于夜分抬邑神绕田野行会，名谓'看青苗'。行会过后，安神演剧，谓'青苗戏'"，青苗戏是江浙地区农闲时上演的主要内容，其目的不仅在于娱乐，也带有祈祷丰收、吉祥的美好愿望。

戏剧演出活动中的其他现象在清末民初报刊戏剧图画中也有所涉及，虽然篇幅较少，但是所涉及的信息皆能展现当时戏剧演出活动的真实面貌。一、清客串，即票友，非职业的戏剧演员。《图画日报》栏目"会场之盛况二十三"②所载图片记载了清客串参与戏剧表演的场景。在当时更有许多正式戏剧演员最初也是以票友身份进入演出舞台的，如在"伶界三十年之拿手戏"中记载的两位票友出身的演员许处和双处，撰文载"京中凡顽票儿（即清客串）登台，不愿以真名示人，皆称之为'处'，不知何意"③，可见，清客串在当时的戏剧演出活动中也是占有一席之地的。二、"打野鸡"。《图画日报》载："沪上各戏园案目，每届年终，除礼拜六夜外，例得拈阄拉局一次，即俗呼为'打野鸡'，而若辈则美其名曰'请客'。其晚由该案目发帖，遍请平日看客，并备果点，及以腊梅花扎称平陛三戟及仙鹤元宝等，陈设桌间，藉以娱客。……此种现象他处戏园或有或无，而以上海为首屈一指。"④可见，当时沪上戏园演出活动吸引观众的手段层出不穷，商业气息极为浓厚。三、"跳加官"属于吉庆戏，是中国传统戏剧演出的一种习俗，或称"讨彩戏"、"口彩戏"、"例戏"，在闽南、台湾地区也称为"弄仙"或"扮仙戏"。凡新戏园落成开业或旧戏园易主重开，首场夜戏演出正戏开演之前，必须加演《跳加官》《跳财神》一类的吉庆戏以示酬谢、祈福、吉祥。清

① 《时事报馆戊申全年画之图画新闻》，见《清末民初报刊图画集成》第16册，页6950。
② 《图画日报》，见《清末民初报刊图画集成续编》第9册，页3854。
③ 《图画日报》，见《清末民初报刊图画集成续编》第14册，页6415。
④ 《图画日报》，见《清末民初报刊图画集成续编》第9册，页4080。

末民初时期,"跳加官"更作为官商显贵在戏剧演出活动中彰显身份地位的手段之一。在《妓女加官》①中记述了妓女取代商绅仕宦为演员派发赏资,引发的巨大社会争议。

三、报刊戏剧图画的传播特点

报刊戏剧图画作为清末民初这一特殊社会历史时期的新兴传播媒介,在中西文化的共同作用下,无论在传播内容、价值功用、传播效果还是受众等方面皆呈现出鲜明的特性:其一,报刊戏剧图画作为近代报刊与传统戏剧版画的集大成者,其自身既吸收了传统戏剧版画的优势,又受到近代报刊载体的制约从而显示出崭新的面貌;其二,报刊戏剧图画作为清末民初重要的戏剧传播媒介,相较于其后出现的戏剧广播而言,在戏剧传播方面仍具有戏剧广播无法取代的作用。这一部分将从以上两种角度出发,通过比较研究的方法,分析视觉传播领域下不同媒介的不同特点及视觉媒介与听觉媒介在戏剧传播方面的不同优势,继而对报刊戏剧图画的传播特点进行归纳与总结。

(一)报刊戏剧图画对传统戏剧版画的发展

报刊戏剧图画盛行于清末民初时期,虽然其载体报刊是近代社会的产物,但从传播内容、艺术手法等方面来看,报刊戏剧图画的缘起则要追溯至元代传统戏剧版画的产生,可谓历史悠久。传统戏剧版画源自元代,元杂剧的兴盛是其产生的重要条件。从现存版画资料来看,传统戏剧版画主要分为戏剧书籍插画与戏剧题材年画两类,其中戏剧书籍插画作为戏剧版画传播的主要媒介方式,不仅在版画发展史上占有一席之地,还对古代戏剧传播做出了很大贡献。由于出版印刷技术的制约及社会主流意识对戏剧的忽视,戏剧版画在产生的初期并未受到明显关注,这种境况直至明万历之后才得以改变。明万历、天启、崇祯年间可谓版画发展的黄金时期,达到了"戏剧书籍几乎无书无图,无图不精"②的程度。在地域环境因素的影响下不仅形成了众多风格各

① 《神州画报》,见《清代报刊图画集成》第 5 册,页 199。
② 赵春宁《插图版画与中国古典戏剧的传播》,载《中华戏剧》2009 年第 1 期。

异的版画派别,如建阳派、金陵派、徽州派等,还在雕刻技术上进行了创新,为版画的传承与发展奠定了技术上的基础;同时在版画绘制方面聘用了当时名闻天下的画家如陈洪绶、唐寅及仇英等人参与创作,大大提高了戏剧版画的艺术性。可以说,明代万历年间戏剧版画的发展为其独立于书籍创造了条件,自此以后,戏剧版画不再作为戏剧书籍的附庸、陪衬,转而开始步入了自身的发展轨道。清代戏剧版画的代表是戏剧年画,其发展作为明代的余绪,虽不及明代繁盛,却有着自身的优势所在。清代戏剧版画将民俗生活与戏剧活动完美结合,在内容上戏剧年画记述了民俗生活中的戏剧表演活动,极富生活气息;艺术手法上继承了明代版画的特征并加以完善,使其由"精工"转向"精巧"①;其功用也由剧本叙事功能、装饰功能上升为鉴赏功能,使得戏剧版画能够脱离书籍的附属地位实现真正的独立。清末出现的报刊戏剧图画即是在此基础上的全新发展。

清末民初报刊戏剧图画与传统戏剧版画作为戏剧传播的两种不同方式,在其兴盛、发展条件上有共通之处:其一是纸质载体在当时社会的盛行;其二是版画艺术与技术的完善与成熟;其三是戏剧创作及表演活动的流行。毫无疑问,无论是古代戏剧版画还是清末民初报刊戏剧图画,两者都在商业要素的制约下发生、发展,始终受到读者群体的制约,其表现内容、审美特质、艺术手法等方面都表现出浓郁的大众审美情趣。随着清末民初时期大众传播新媒介近代报刊的兴起,报刊戏剧图画这种新的戏剧传播样式也进入了大众的视野,报刊戏剧图画既吸收了传统戏剧版画的艺术方法,又立足于全新的传播载体实现自身的转变,这种转变主要表现在报刊戏剧图画突破了传统戏剧版画对于戏剧、民俗、美术等艺术方面在传播内容上的局限,将自身与社会改良活动相结合,积极参与到当时的社会变革中。报刊戏剧图画与戏剧版画虽然同属于戏剧传播的视觉媒介方式,但是其内容、价值功能、艺术手法及受众范围等都有明显的差异,主要如下。

① 周亮《试析明末戏剧、小说版画新的造型样式和风格特征》,载《美术研究》2007年第4期。

第一,在传播内容方面,报刊戏剧图画与社会现实生活紧密联系,其传播内容带有强烈的即时性特征,而传统戏剧版画则多表现剧本内容或民俗戏剧活动,并不以社会现实生活为主要内容。传播媒介的不同是造成报刊戏剧图画与传统戏剧版画在传播内容方面的差异所在,传统戏剧版画或以插画的形式载于戏剧书籍之中,或作为祈福消灾的年画的形式独立呈现,其展现内容除了对于戏剧故事的描绘之外,还包括戏剧舞台表演和(无背景)戏剧人物定妆照及民俗活动中的戏剧演出几类,可见传统戏剧版画对于剧本故事的完善、戏剧表演活动的还原,其史学、美学价值都是不容忽视的,但是以书籍插画、年画形式出现的传统戏剧版画,从萌芽直至衰落,其发展仍停留在补充叙事、装饰赏玩的层面,很少与现实社会生活发生联系。可以说,传统戏剧版画除了在艺术上实现蓬勃发展之外,并未有更深层次的进步;而以戏剧新闻、戏剧评议为主要内容的报刊戏剧图画,所载内容的即时性是极为明显的,可以说报刊这种新兴媒介赋予报刊戏剧图画全新的价值,使戏剧图画与现实生活的联系空前紧密。

第二,在价值功能方面,报刊戏剧图画在价值功能上突破了传统戏剧版画专注于剧本叙事、装饰及鉴赏之类的娱乐功能,实现了在娱乐消遣基础上注入社会改良的意识,实现寓教于乐的功能转向。报刊戏剧图画虽然延续了传统戏剧版画的部分功能,但这样的娱乐功能并不作为报刊戏剧图画的主要功能出现,可以说报刊戏剧图画的功能转向在于,通过趣味性、大众性的戏剧新闻事件的记述引发读者兴趣,进而提出戏剧改良的内容,使得戏剧活动在发挥娱乐功能的同时,参与到社会改良的浪潮中。这种差异源于两方面:首先,如上文所述,媒介差异不仅带来不同的传播内容,更带来不同的价值功能。传统戏剧版画以描述剧本和展现日常民俗生活的戏剧活动为主,其史学与美学价值都是极为明显的。报刊戏剧图画在清末民初社会改良思潮的影响下,虽然部分延续了传统戏剧版画在叙事与鉴赏方面的娱乐功能,但是其自身与社会现实的关联却使其呈现出寓教于乐的社会启蒙与干预功能,无论是史学价值、美学价值还是文学价值,都在其社会改良

功能的光芒下稍显黯淡。其次,清末民初戏剧地位的提升及戏剧改良的大旗的倡导为报刊戏剧图画突破艺术层面,转而进入了社会改良层面。清末民初时期有识之士对于戏剧进行重新定位,并将其作为推动社会改良的手段之一大加推崇,戏剧由备受轻视的地位转而受到重视,这样的转变也明显体现在报刊戏剧图画中,以《图画日报》"世界新剧"为例,所载皆为有功世道之作,不仅对于当时社会中吸食鸦片、赌博、嫖妓、贪污等现象作出种种规劝,一新戏剧面目,还为社会改良作出努力,可见戏剧改良的提出为报刊戏剧图画价值功能的转向提供了巨大的动力。

第三,从艺术手法来看,传统戏剧版画的艺术手法是中国式的,而报刊戏剧图画则带有中西合璧的特点。首先,从绘画方式来看,无论是传统戏剧版画还是报刊戏剧图画,画家都是戏剧图画的主要传播者,其绘画方式对于戏剧图画的形成有着决定性的作用。传统戏剧版画的绘画方式源于传统绘画,画面重在写意,讲究画面整体意境的营造,而对于人物的描绘则稍显精简。可以说传统戏剧版画通过描绘背景,对故事情节起到渲染作用,因此对于背景的勾画极为重视,如明代凌濛初所刻《西厢记五剧》之《长亭送别》,"构图上特别注意背景的描绘,通过场景的烘托渲染故事情节,人物占画幅比例较小,具有浓郁的抒情性和写意性"①,同为吴兴版画世家的闵家在《西厢会真传》的构图上也采用同样的构图方式来实现故事情节氛围的烘托与渲染;而报刊戏剧图画则与之相反,报刊戏剧图画重在写实,对于人物及场景的描绘无不真实贴切,其笔法与构图方式虽然延续了传统绘画的部分技法,但更多采用了西方绘画中的透视法、明暗法来描绘场景,如《点石斋画报附录》所载《风筝误传奇》29幅图画中,画家将文人创作的戏剧故事搬至现实中的江南日常生活场景中,采用传统白描笔法与西画的透视明暗法结合,真实勾勒亭台、花草、屋室陈设,以营造出贴近现实生活的戏剧场景,从而增强戏剧图画的感染力。其次,在刊印工艺上,

① 赵春宁《插图版画与中国古典戏剧的传播》,载《中华戏剧》2009年第1期。

传统戏剧版画采用木印、铜板镂刻及套色的方式处理戏剧版画,因此刻工的技艺决定了戏剧版画的优劣与否;而报刊戏剧图则师法西方版画技术,运用深浅墨色二次印刷的方法,使画面呈现强烈的立体感与真实感,相较于传统戏剧版画的刊印技术来说,这种方式既可营造真实自然的画面,也避免了由刻工失误造成戏剧版画的种种不足,这也是报刊戏剧图画的进步所在。

第四,从受众范围来看,传统戏剧版画受到其传播载体及内容的制约,其受众多集中一定地域内的非城市区域,从地域范围的广泛性来看无法突破媒介局限,相较而言报刊戏剧图画的受众主要集中在较为发达的城市地区,在地域传播范围上更为广泛。这种受众的差异首先源于载体的不同,传统戏剧版画的载体是戏剧剧本和戏剧年画,必然会受到地域因素的制约,而报刊作为清末民初主要的大众传播媒介,更能突破地域条件的制约,实现更为广泛的传播范围;其次,报刊戏剧图画与传统戏剧版画的不同内容也使得它们在受众方面产生一定的差异。传统戏剧版画在内容上展现戏剧故事、再现戏剧演出场景,无论就其叙事功能还是装饰鉴赏功能,受众都必须有预设的心理要求,如对于戏剧表演的喜爱、对于剧本的兴趣或对于所绘人物及场景的欣赏,这样的审美心理使得传统戏剧版画的受众情况较为单纯,范围也并不广泛;而报刊戏剧图画在内容上更为多元化、趣味性,戏剧剧本图画、戏剧评议图画可以吸引对戏剧活动感兴趣的民众,戏剧新闻则可吸引不同层次的民众,从而在阅读过程中潜移默化地接受部分戏剧信息,因此受众范围极为大众化,而受众的层次也显得较为多样化。

报刊戏剧图画作为传统戏剧版画在清末民初时期的另一种发展,既延续了传统版画的部分特征,又在报刊媒介及戏剧改良的双重作用下,呈现出全新的面目,无论是以干预社会为主的功能转向、中西合璧的艺术手法还是广泛多元的受众范围,报刊戏剧图画都可被称为戏剧图画发展的又一座高峰,在清末民初大众传播领域发挥其独特的作用。

（二）报刊戏剧图画与早期戏剧广播[①]的比较

清末民初时期报刊在当时大众传播领域占据主导地位,直至20世纪20年代后期广播的出现,才打破了这种报刊媒介一枝独秀的局面,开启了大众传播领域的全新时期。广播作为声音媒介的集大成者,既吸收了电话打破地域空间阻碍的优势,又突破了传播领域声音即时性的局限。中国早期电台的设立可追溯到1908年上海英商汇中旅馆私设无线电台事件,自1922年开始,上海地区掀起外商设立电台的热潮,其中以1924年5月美商开洛公司与《申报》合作成立开洛公司广播电台最为引人注目。而国人自办电台则发端于1923年东三省无线电台,从20年代后期至抗战前夕,中国进入了民营广播电台的高峰期。虽然报刊戏剧图画与早期戏剧广播所处的社会历史环境及发展过程的制约因素大不相同,但是它们在产生与发展的初期有着许多共通之处:其一,两者的产生都受到西方科技的影响;其二,两者在发展的初期都受到西方媒介观念的影响,如报刊"报事确而速"的理念和早期广播中对于美国电台娱乐观念的推崇;其三,两者都受到商业因素的制约,对于受众的审美趣味极为重视。但是报刊戏剧图画与早期戏剧广播毕竟属于不同的传播媒介类型,因此,无论在传播内容、媒介与受众关系还是传播效果方面,都存在明显的差异。

第一,就传播内容而言,早期戏剧广播倾向于戏剧艺术本身的传播,具有明显的大众娱乐性;而报刊戏剧图画的现实干预倾向更为突出。早期戏剧广播作为市民文化娱乐的代表,其内容主要包括戏剧唱段的播放及现场表演、戏剧演员的演讲及相关的戏剧新闻等,其中以戏剧唱段为主要内容。以成立于1927年的新新公司广播电台为例[②],几乎每一期都会邀请海上名角、著名票友、琴师表演精彩唱段,可以说"凡京剧、苏滩、三弦、拉戏等,应有尽有"[③]。早期戏剧广播的

[①] 早期广播的时间节点设置在20世纪二三十年代,即自1922年上海设立的第一家外商电台奥斯邦电台起至抗战前夕,其中以当时的民营广播电台为主要研究对象。
[②] 上海市档案馆、北京广播学院、上海市广播电视局《旧中国的上海广播事业》,档案出版社、中国广播电视出版社,1985,页37—39。
[③] 同上书,页27。

播放重点在于戏剧名段的欣赏，充分发挥了戏剧活动的韵律美感带给大众的审美愉悦，强调的是纯粹的艺术鉴赏与娱乐价值，这既是早期戏剧广播的优势，也是其自身局限所在。单纯的艺术欣赏与娱乐价值使得早期戏剧广播始终处于被动的局面，它既不能自主地决定戏剧节目的设置，也不能在与受众之间占据主导地位，只能被动地听从受众的审美要求，这大大限制了其自身的发展，难以扩大传播影响。而报刊戏剧图画以戏剧新闻、戏剧评论为内容，画面呈现戏剧活动的形态美感，不仅提供了戏剧故事、戏剧演出场景及戏剧人物造型的相关描绘，更在此基础上提出了现实干预、社会改良的内容，整体呈现社会与娱乐、艺术与现实相结合的特点。报刊戏剧图画的传播内容不仅对于戏剧艺术的传承、研究有参考价值，对社会民俗史、美术史、建筑史等多门学科也有极大的帮助。因此，报刊戏剧图画打破了单纯的戏剧艺术的呈现，以其传播内容的多元广泛，带来多种多样的研究价值。

第二，从媒介与受众关系来看，报刊戏剧图画与早期戏剧广播都受到商业因素的制约，受众审美倾向对于传播媒介都有明显影响，因此媒介与受众之间的互动关系至关重要。从媒介与受众的反馈过程来看，报刊戏剧图画与早期戏剧广播都属于双向传播方式，但是却大有差别：其一，早期戏剧广播需借助报刊来完成媒介与受众的反馈过程，戏剧广播通过报刊来发布将要播放的节目单，起到广告宣传的作用，观众也通过报刊向戏剧广播提出自己对于节目的建议，早期戏剧广播与听众的互动主要体现在戏剧名家名段的点播[①]方面，如《申报》所载关于新新公司广播电台1927年9月至12月之间播音节目的预告中提及增设点播戏剧唱段，并依照听众的要求邀请较受欢迎的票友名家进行现场演出，可见报刊在早期戏剧广播与受众互动过程中的中介地位是极为重要的，戏剧广播与观众的互动反馈是离不开报刊媒介的。相较而言，报刊戏剧图画与读者的互动显得简单直接，读者可以直接寄信到报馆提出自己的想法意见，报馆选取较有代表性的信件进

① 郭镇之《中外广播电视史》，复旦大学出版社，2011，页166。

行刊载回复。如《民权画报》戏评专栏"菊部春秋"对刊载的部分"读者来函"进行直接回复,既满足了读者的需求,形成媒介与受众关系的良性循环,又扩大了报刊媒介的影响力。其二,报刊戏剧图画与早期戏剧广播虽然都将受众放置在重要位置上,但是二者在与受众的关系上所处地位是不同的,简单来说,早期戏剧广播处于从属的地位,而报刊戏剧图画则处于主导的地位。早期戏剧广播作为现代都市商业文化传播媒介的代表,明显的赢利目的使受众占据中心地位,受众的审美趣味成为其主要衡量标准,尤其在广播节目的安排设置上,早期戏剧广播受到受众中心意识的主导,听众不仅可以决定播放何种戏剧唱段,还能决定邀请何人进行现场的戏剧表演,这样的做法不仅大大激发了听众参与节目的积极性,还使电台在获得经济利益的同时,也扩大了自身的传播影响力,对戏剧活动起到了宣传作用。但是,这种媒介与受众的被动反馈关系对于媒介的发展起到了阻碍作用。报刊戏剧图画恰好与之相反,清末民初报刊戏剧图画多以社会新闻的内容发挥其反映现实、干预现实的目标,即使在与受众进行互动反馈的过程中,报刊媒介始终占据主导地位,这样的主动反馈过程使报刊戏剧图画不至沦为大众的娱乐工具。

第三,就传播效果而言,报刊戏剧图画着重于故事情节叙事方面的完善与补充,而早期戏剧广播则侧重于故事情感氛围的渲染,并不着力于实现故事的完整性,这与二者的媒介特性相关。其一,报刊戏剧图画用图画的方式尽可能真实准确地呈现所要表达的内容,无论是戏剧演出场景、戏剧人物、戏剧故事还是戏剧新闻事件的描绘都做到几近真实、准确,因此报刊戏剧图画的指导意义与史学价值都是毋庸置疑的;早期戏剧广播的主要内容为戏剧唱段的播放,这样片段零散的播放内容并不能使听众形成对戏剧故事的完整认知,却能通过戏剧音韵旋律的传播实现对唱段情感氛围的渲染。其二,报刊戏剧图画通过写实的方式实现了相对单一确定的传播效果,这样的传播效果较少受到个人因素的影响,符合报刊戏剧图画的初衷,属于可预知的传播效果;早期戏剧广播则通过声音来营造情感氛围,形成难以预知的传

播效果,其传播效果极易受到个人情感、经历的制约,产生复杂多样的传播效果。虽然早期戏剧广播带来的传播效果更具个性化且拥有更大的自由度,但是作为大众传播媒介而言,这样的特性并不利于思想观念的传递,从而对其未来发展形成限制。

清末民初报刊戏剧图画在当时的大众传播领域具有不能忽视的影响,其传播特点不仅受到报刊媒介属性及图画方式的制约,还受到社会历史环境等因素的影响。无论是与同为视觉传播媒介的传统戏剧版画相比,还是相较于声音媒介的代表戏剧广播而言,报刊戏剧图画在传播内容、价值功能、艺术手法、受众分析及传播效果等方面,都有独特的特点,这些特点都受到现实干预意识与改良色彩的影响,可以说清末民初报刊戏剧图画对于戏剧活动的传播并不是出于纯粹的艺术目的,而是以通过戏剧活动反映的社会现实为出发点,以干预与改良社会为预设目标,在当时的大众传播领域发挥出其独特的影响力。

第四节　报刊戏剧论争与戏剧传播
——以冯小隐、冯叔鸾《晶报》戏剧论争为例

戏剧论争自发端以来便一直持续不断,论争的问题也是涉及戏剧的方方面面,许多戏剧评论家应当时戏剧界的要求纷纷参与其中。冯小隐、冯叔鸾作为民初很具影响力的剧评家,曾在报纸上发表过许多戏剧评论,针对当时戏剧界关心的问题与他人及两人之间发生过多次论战,非常具有代表性和典型性。《晶报》作为当时最有影响力的小报,也是两人与其他人论争以及两兄弟论争的重要阵地,从《晶报》中有关两人的戏剧论争可以看出两人在艺术上存在很大分歧,戏剧观也有所不同。因此,对两人戏剧论争的研究能够深刻地了解民初中国戏剧界论争的风貌以及对于清末民初戏剧传播的影响。

一、冯小隐与他人的戏剧论争

《晶报》中涉及冯小隐与他人论争的文章共有 56 篇,所论争的问

题有南北票友①、孙化成②、喝倒彩③、芙蓉草④、谭富英⑤等,现特选取具有代表性的问题进行分析。

"孙化成之争"是冯小隐与张豂子⑥关于孙化成技艺如何而展开的争辩,张豂子认为孙化成的技艺高,冯小隐则持反对意见,两人在《晶报》中你来我往,就这一问题争论了多次。1919年7月15日《晶报》刊登了张豂子的《北京票友谈》一文,文中提到孙化成演《南天门》为票界绝唱,肯定了孙化成的技艺,此为"孙化成之争"的开端:

> 票友中之能青衣者,以余所知,当莫过于杨兰亭与蒋芹香,杨学陈德霖,极有,喉音高亮,独步一时,曾聆其与包丹亭演《武家坡》,与孙化成演《南天门》,真票界绝唱也,蒋君今已下海,流落辽东,颇潦倒云。……
> 北京票友,偻指难数,而余独举数君者,盖平时素稔,知之最审,信手拈来,不觉已满纸矣。⑦

张豂子的《北京票友谈》一文,在夸奖杨兰亭所表演的青衣时也间接对孙化成的技艺给予的赞赏,认为杨兰亭与孙化成所演《南天门》为票界绝唱。冯小隐很不赞同,对张豂子所言提出了疑问,《晶报》于1919年7月12日刊登了小隐的《孙化成之疑问》一文。虽然从《晶报》刊登文章的日期来看,小隐的《孙化成之疑问》在张豂子的《北京票友谈》之前,但小隐在《因豂子君见答再谈孙化成》一文中指出:"适读豂子君《北京票友谈》,于孙君颇致誉词,此余所以有《孙化成疑问》之作也。"

① 关于"南北票友"的论争发生在1919年7月。
② 关于"孙化成"的论争发生在1919年7—8月间。孙化成(1879—1957),名光宇,号义成,安徽宣城县五里桥人,自幼聪颖好学,但家境贫寒,靠族人集资就读,清光绪末举人,后入北京清华学堂就读。他爱好京剧艺术,且学有所长,常与京剧名角谭鑫培切磋技艺,学得文武名剧百出。
③ 关于"喝倒彩"的论争发生在1919年11月。
④ 关于"芙蓉草"的论争发生在1921年7—8月间。
⑤ 关于"谭富英"的论争发生在1924年1月。
⑥ 张豂子:豂子为张厚载之字,张厚载又名聊止、聊公,号采人,原籍江苏青浦(现属上海)。
⑦ 张豂子《北京票友谈》,《晶报》1919年7月15日。

且张豂子也在《与小隐论孙化成事》一文开篇指出："余作《北京票友谈》,于孙化成颇致夸奖,遂引起小隐君之疑问。"因此,张豂子所作的《北京票友谈》一文为"孙化成之争"的开篇,故而先录。究其原因,《晶报》刊登的文章以评剧家主动投稿或主笔提前约稿为多,所以文章大多提前收集好而后刊登于报纸上,不注意稿件顺序便刊登出来也时常发生。冯小隐在《孙化成之疑问》中指出,北京的票友中他独不知有孙化成一人,不仅不认识还不曾听闻,他多次问询友人才知孙化成即孙锡臣,且冯小隐咨询多位友人皆说他的技艺不佳,故而想见孙化成的热度骤降,且认为张豂子所说孙化成技艺好是感情用事。在小隐发文之后,《晶报》又刊登了张豂子的《与小隐君论孙化成事》及《再答小隐》两篇文章。

在这两篇文章中张豂子认为,冯小隐没有听说过孙化成不足为怪,而他夸赞孙化成亦不足为奇。且他认为孙化成的功夫好:孙化成不仅对于戏剧的表演研究深入,而且对于谭派的唱、做研究也很有心得。张豂子还声明了他夸奖孙化成并非感情用事,他对内外行的评论一直持公平的态度。在张豂子连发两文之后,冯小隐也发文给予了回击,提出了自己对于孙化成技艺的具体疑问:孙化成的技艺是否真能高过西园?豂子君所言是否已证明孙化成技艺不佳?同时小隐也指出陈君所说孙化成技艺远没有豂子夸赞的那样好,故而陈君与豂子之间必有一人所说属实,难以判别。且小隐认为豂子在《与小隐君论孙化成一事》中所说,实则证实孙化成技艺不如其夸赞的那样好。基于此,张豂子发文三答冯小隐,对冯小隐提出的两个疑问一一给予了答复。首先,张豂子认为他在文中已经多次阐释了孙化成的技艺不如西园,这在他言内早已言明,并不是小隐所说的意在言外。其次,至于孙化成技艺如何,他不想作诸多赘述,且等孙化成到沪,小隐前往一观,便可知晓。在《孙化成来沪》一文中,小隐表明了他与孙化成相谈甚欢,有相见恨晚之感,他也目睹了孙化成的技艺,认为确如张豂子所言,故而他以后不再赘言了,随着小隐亲见孙化成,他与张豂子关于孙化成的技艺之争也结束了。

"喝倒彩"之辩发生在冯小隐与郑鹧鸪之间，是关于是否应该当场喝倒彩这个问题而展开的论争。郑鹧鸪认为"票友因为善举登台唱戏，就是唱不好，听戏的也应该原谅他，不应该当场叫倒好，因为什么呢？是恐怕以后热心公益的朋友灰心"。而冯小隐则认为唱得不好就应该当场叫倒好，于是他便作了《更进一层》一文，指出了应该当场叫倒好的原因：一、如若不当场叫倒好，闷在肚子里难受；二、这些票友既然能够牺牲色相，就不怕再牺牲颜面了。基于小隐的《更进一步》，郑鹧鸪在随后一期的《晶报》中发表了《我再更进一层》一文。表明了自己所指的"原谅"并非是小隐理解的意思，同时他还对小隐提出的叫倒好的两个理由分别予以了反驳。首先，针对小隐所说的"憋着难受"一层，郑鹧鸪认为小隐是在家生了闷气而带到舞台来发泄，如若因此而叫倒好，倒不如闷死在家中，反正也不差这一笔善款。其次，针对小隐说"不怕牺牲颜面"一层，郑鹧鸪认为是否愿意牺牲颜面是票友自己的事情，别人无权评定，就算是票友表演得好，也无法阻挡存心叫倒好的行为。郑鹧鸪在文章末尾指出小隐是"项庄舞剑，意在沛公"，认为小隐实则和自己是一个意思。随之，小隐又写了一篇《还是把我绑起来吧》刊登在11月12日的《晶报》上，指责郑鹧鸪说他"项庄舞剑，意在沛公"实为神经过敏，他所说出的话必定是自己心中所想，不会有一点拐弯抹角，最后还举了"相面先生与富翁"的故事来表明自己遇到唱得不好的就会叫倒好的坚决态度。至此，"喝倒彩"之辩落下了帷幕。

"芙蓉草之争"是发生在冯小隐、中中、游天、看报人之间关于芙蓉草的论争。在对芙蓉草的论争中涉及戏剧的方方面面，非常具有代表性，且多位戏剧评论家参与其中，足见芙蓉草在当时戏剧界的地位及影响力，"芙蓉草之争"是由冯小隐写的《欧化之芙蓉草》一文而引发的论战。小隐认为《儿女英雄传》由余玉琴而发扬光大，且将其与千古绝唱《广陵散》相较，足见小隐对余玉琴的肯定。而芙蓉草所演的《儿女英雄传》乃是经过其改良之作，既然为本装戏，在身段、做派、唱白、神情等方面都应保持本装戏本来的面目，而芙蓉草却受到欧阳予倩的影响，导致所演之剧新旧夹杂，非驴非马，且由于其表演未着跷，使得台

步走样,表现不出旦角应有的韵致,故而他认为跷工断然不可废除。在冯小隐发文之后,中中便在 1921 年 7 月 27 日的《晶报》中发言,文章并无题目,在文中中中对小隐在《欧化之芙蓉草》一文中对余玉琴所演的《儿女英雄传》褒扬,对芙蓉草所演的却多指责,十分不满,指出余玉琴所演《儿女英雄传》也存在诸多谬误。游天君也发表了文章以表达对冯小隐的不满,但由于没有刊登在《晶报》上,故不得而见。中中在文中指出了余玉琴所演《儿女英雄传》中的谬误,主要体现在服饰与念白方面。本应穿旗人服饰,却穿了汉服;本应说京语,却念了韵白。冯小隐又写了《再谈芙蓉草》以作抗辩,严肃指出新旧戏是不容混淆的,旧戏有旧戏之程式,新戏有新戏之法则,这些规则都不容随意破坏,并从服饰、语言、跷工分别进行了说明。旧戏服饰自周秦到明清皆有成法,不可随意更改;戏剧中演员何时说方言应以戏剧种类来判别,不应以所饰剧中人物籍贯来判断;武旦表演必着跷,方能体现武旦之姿态,而当时许多人表演不着跷实在不妥,并称王瑶卿为不着跷的始作俑者。同时,在文章的末尾小隐给出了他对于芙蓉草的评价,即"本一可造之材,近年来趋入歧途,恐将流入江湖法派",他还提醒游天与中中如若为芙蓉草好,就不应只从"捧"字着眼。此次论辩有多人参与,互相往还,对戏剧表演的多个层面进行了深入分析。

二、冯叔鸾与他人的戏剧论争

《晶报》中涉及冯叔鸾与他人论争的文章共有 46 篇,所涉及的问题有白牡丹之争①、"旦癖"之辩②、戏子之役③、梅兰芳之争④以及与林屋山人的争辩⑤,现特选取具有代表性的问题进行分析。

"白牡丹之争"是发生在冯叔鸾与非禅君之间关于白牡丹是否以"艺"立足而展开的论争。其开端是冯叔鸾于 1919 年 9 月 15 日在《晶

① 白牡丹之争发生在 1919 年 9—10 月间。
② "旦癖"之辩发生在 1920 年 1 月。
③ 戏子之役发生在 1920 年 10 月—11 月间。
④ 梅兰芳之争发生在 1923 年 12 月—1924 年 1 月。
⑤ 与林屋山人的论争发生在 1923 年 10 月。

报》发表了《白牡丹》一文,对初次到上海的白牡丹进行了介绍,且冯叔鸾认为白牡丹之所以能够在戏剧界立足是在于"艺"字。

> 记者按小楼而外,小云挟花衫之时髦,小培挟谭派之家传,彩霞挟青衫先进之资格,各有立足之地,惟白牡丹其所以立足者,乃只在"艺"字,爰为纪之如右。①

冯叔鸾发表的这篇文章引得非禅君颇为不满,写《问问这位重艺轻色的评剧家》一文质问冯叔鸾。冯叔鸾在10月3日的《晶报》中给予了回复,写了《答非禅君白牡丹究竟是好》一文,对非禅君提出的问题作了解答。首先,针对非禅君提出的"何以对于武生、老生、青衣漠然视之?对于花旦倒极力颂扬,既是重艺轻色,何以要提倡花旦呢?"一问,冯叔鸾认为他并非认为武生、老生、青衣等角色不重视技艺,针对这些角色也多有人撰文进行褒扬,而他文章的主角是白牡丹,故而只说白牡丹即可,无需牵连他人。其次,针对非禅君提出的"何以小云的青衣可挟,白牡丹的花衫不可挟?"一问,冯叔鸾认为尚小云能在上海立足,是由于其被称为"梅兰芳第二"这一虚衔,而白牡丹立足则是凭自己的实力,没有依靠任何虚衔来博得关注。第三,针对"何以牡丹所挟独是艺?别人所挟就不是艺呢?"这一问,冯叔鸾也给予了回答,他认为白牡丹靠真本领立足,并无外界帮衬,且他所说并非是指别人无艺,只不过这些人成名不仅仅是靠艺,还有其他的因素。

"旦癖"之辩是发生在冯叔鸾与张丹斧之间关于戏迷钟爱旦角的论争。1920年1月21日《晶报》刊登了冯叔鸾的《旦癖》一文。"癖"指对事物的偏爱成为习惯,冯叔鸾以"旦癖"为题目意在说今日戏迷虽多,但这些戏迷中以喜欢旦角的最多,并列举了一些具体例子以佐证自己的观点,冯叔鸾认为如果把这些钟情于某一位旦角的人也列入戏迷的范畴实为不妥,戏剧中不仅只有旦角还有其他许多角色,如若只

① 马二先生《白牡丹》,《晶报》1919年9月15日。

钟情于旦角,便可能有"旦癖"之嫌。

> 今之人嗜戏者日多,故戏迷亦多,然其所赏识者,乃皆在生、净、丑之外,而以旦角为独多,南北旦之声明楚楚者,梅郎以下,若尚小云、贾璧云、白牡丹、欧阳予倩、程艳秋、黄润卿、王灵珠等辈,靡不有人为之标榜称扬。文人措大则笔墨捧场,巨公豪客则金钱招致,若冯总裁之于梅,张墙老之于欧,罗瘿公之于程,中州某君之于贾,上海某四爷之于赵尚黄诸人,皆其例也,以此辈列入戏迷,殊嫌未当,盖戏中之角色非仅限于旦也,故毋宁谓之有"旦癖"。①

在随后一期的《晶报》中张丹翁②就冯叔鸾所提到的"旦癖"发表了不同的意见,认为这一说法根本不成立。

"戏子之役"是以1920年10月6日《晶报》刊登了一位署名"戏子"的《敬告评剧界》一文而引起的论战,戏子的言论引起了许多评剧家的不满,评剧家们纷纷发文回击,在这场论战中自然而然地分成了"评剧家派"与"戏子派",两派互相写文谩骂与攻击,且因为当时的《晶报》主笔张丹斧刊登了"戏子"的文章,引得许多不愿与"戏子"同处一处的评论家纷纷转移阵地,不向《晶报》投稿,另辟阵地与"戏子"论争。而冯叔鸾与张谬子则支持"戏子",对那些发文攻击"戏子"的评剧家进行了批评,并与"戏子"处于同一阵营,参与到与其他剧评家的论战中。

"戏子"发文对报纸上骂他们新戏的剧评家给予回击,许多剧评家认为他们排演的新戏是变戏法且不贴理、不近人情,"戏子"则回击说他们排戏的宗旨为能够卖钱,且造成剧评家批评之情况是由于看客而非戏子之故,评剧家们只骂戏子而不骂看客实属不妥。旧时对"戏子"一词含有轻视之意,而此篇文章作者署名"戏子"并不是认为戏剧演员

① 马二先生《旦癖》,《晶报》1920年1月21日。
② 张丹斧(1868—1937),字丹斧,晚号丹翁,亦署后乐笑翁、无厄道人、张无为、旦叟、老丹等,近代文学家、报人、收藏家、书画家。

身份卑微,而是相较于那些"自诩高尚"的评剧家们而言,充满了讽刺的意味。在"戏子"发文之后,11月15日的《晶报》又刊登了署名"第二号戏子"的《戏子议和代表》一文,认为第一号投稿的戏子把评剧家的发言权夺了,招牌砸了,十分扬眉吐气,正因如此许多同行都收到谩骂的匿名信及威胁的恐吓信,所以基于此还是不发表言论的好。文章末尾还附了张丹翁的按语以及第一号戏子写给张丹翁表明不再发表言论的信。在11月18日的《晶报》上分别发表了张镠子《戏子是谁》一文及马二先生的《破烂的东西》一文,都认为"戏子"能够在报纸上发表自己的见解与观点对于戏剧的发展与进步是好事,应该欢迎他们多多发表言论,并参与到戏剧的讨论之中,他们是研究与讨论的良伴,评剧家们出来胡骂乱猜毫无意义。随着"戏子"的感谢文章,由此引发的论战也落下了帷幕,许多评剧家又重新回到《晶报》撰写剧评。

三、冯小隐与冯叔鸾的戏剧论争

冯小隐、冯叔鸾作为同胞兄弟观点有很大差异,且两兄弟之间的论争也是围绕戏剧改良这一当时戏剧界普遍关心的问题而展开的,冯小隐主张维护"旧剧"而冯叔鸾则主张发展"新剧",两人的戏剧主张不同是导致两人关系破裂的根源。此外,两人所代表的新旧两派是当时整个戏剧界论争的缩影,因此有必要专门对两人的戏剧论争进行研究。《晶报》中涉及两人戏剧论争的文章共有68篇,论争的问题有刘翠仙①、《楚汉争》②、杨小楼③、高庆奎④、韩世昌⑤、新旧剧⑥、跷工的存废⑦、梅兰芳⑧、靴鞋⑨等,现特选取代表性问题进行研究。

"刘翠仙之争"是冯小隐、冯叔鸾两兄弟关于刘翠仙展开的争论,

① 关于"刘翠仙"的论争发生在1919年4—5月。
② 关于《楚汉争》的论争发生在1919年9月。
③ 关于"杨小楼"的论争发生在1919年10月。
④ 关于"高庆奎"的论争发生在1919年11月。
⑤ 关于"韩世昌"的论争发生在1919年12月。
⑥ 关于"新旧剧"的论争发生在1919年3月—1921年8月。
⑦ 关于"跷工存废"的论争发生在1920年月—10月。
⑧ 关于"梅兰芳"的论争发生在1920年4—8月。
⑨ 关于"靴鞋"的论争发生在1921年12月—1922年3月。

其缘起是冯小隐在其他报纸上发表了《小隐论刘翠仙》一文,此文已佚。但冯叔鸾反驳冯小隐的《驳小隐论刘翠仙》刊登在《晶报》中,从中基本可以了解《小隐论刘翠仙》之内容。小隐认为许多捧刘翠仙的人为"瞎摸海"①,冯叔鸾则认为,冯小隐实则已经承认了刘翠仙的"艺"与"貌"皆属上乘,但小隐又说捧刘翠仙的人都是"瞎摸海",其所言互相矛盾,没有做到"公道"二字。在冯叔鸾发文之后,冯小隐又在其他报纸上发了《再论刘翠仙》一文,评论刘翠仙语气更加严厉,小隐认为刘翠仙"嗓子假"、"仅比王银桂高一点"等,技艺算不上好。冯叔鸾则指出,冯小隐作为剧评家应该秉持公正,不应人云亦云,也不该刻意与事实相反为之,冯叔鸾指责小隐说刘翠仙不好,没有足够的证据,只是一味说他坏,这很难让人信服。冯叔鸾对于刘翠仙的态度则是充满了肯定,他认为刘翠仙是不可多得的人才,且他自认对刘翠仙的评价客观公允且有理有据,并非故意赞扬。

梅兰芳作为戏剧表演艺术大师,历来有关他的讨论与争论十分多,而冯小隐、冯叔鸾两人也对于梅兰芳进行了许多研究,但由于对梅兰芳的评价不同,两人发生了多次论战。其起因是冯小隐写了一篇《梅兰芳之研究》。在文章中,小隐认为梅兰芳享有极高的声誉,其本领是否符合这声誉还有待研究,他从四个方面提出了疑问,即:他的面容是否独一无二;他的嗓子在旦角中是否数一数二;他的旧戏是不是已经登峰造极;他的新戏是否有价值。且冯小隐认为若要研究梅兰芳,以上所述这四个方面是必须研究的。同时,在1920年4月12日的《晶报》中还刊登了冯叔鸾的《我的梅兰芳观》一文,认为梅兰芳的戏是偏于美感的,不能在主义上去观察与评论,且梅兰芳无论是在唱、表演的姿态以及上妆后的容貌方面都非常优秀,是一般人所无法企及的。此外,他还认为无需将梅兰芳与其他人相比较,因为每个人不同且时代不同、行当不同,故而没有比较的意义。之后,冯小隐又作了《梅兰芳之研究(二)》《梅兰芳之研究(三)》《梅兰芳之研究(四)》《梅兰

① 瞎摸海:京津方言,指盲目乱找,盲目办事的人。

芳之研究(五)》四篇文章。他认为梅兰芳的相貌不属于绝世美貌,且梅兰芳的两眼微肿且无神,故而可称其化妆技术好但不能称其容貌上乘。在谈及梅兰芳的嗓子问题时,小隐认为梅兰芳的嗓子不佳且多用假嗓子,听着很扎耳朵。还认为,梅兰芳的旧戏不到家,新戏也并未完全摆脱旧戏的影响,梅兰芳的旧戏中有新的因素,新戏中还保留有旧戏的成分,梅兰芳的旧戏破坏了很多规则,不能称之为严格意义的旧戏;其新戏也没有完全突破旧戏的影响,因此也不能称之为完全的新戏,小隐对梅兰芳排的戏的评价是"新旧夹杂,不伦不类",认为梅兰芳没有彻底搞清楚"新旧戏"的区别。另外,小隐认为名士们为梅兰芳编写的剧本这个功劳不能算在梅兰芳的头上,并且认为即使是名士所编其文学价值也值得商榷,且梅兰芳所编的新曲本除了几出戏以外其余大部分是以前就有的剧本,这也不能算在梅兰芳的头上。冯小隐对为梅兰芳写新闻稿以及报道的人加以了批评,言辞非常的激烈,称这些人为"走狗",还称正是因为这些人才把戏剧界弄得乌烟瘴气。同时,冯小隐还对梅兰芳到日本演出给予了评价,指出梅兰芳远去东洋,其名气与接受度远不是捧梅的人报道的那样,还认为梅兰芳去东洋演出也不是什么稀罕的事情,其艺术造诣高低并不是取决于外国人的评判,还是要就事论事,依自己所见评定。1920年5月3日的《晶报》上刊登了冯叔鸾的《答或问梅王》一文,文中冯叔鸾通过一问一答的形式,认为梅兰芳屡遭攻击是因为享盛名太盛的缘故;人的容貌本无所谓绝美之谈,梅兰芳的容貌在当时本属上乘且技艺佳,故而能够名声大振;由于时代不同,故而梅兰芳无需与他人比较;与陈德霖相比梅兰芳的唱却是不及,但陈德霖不南下也是因为恐相形见绌于后辈;对于梅兰芳戏的评价,冯叔鸾认为不失规矩又不落俗气,十分难能可贵。

《梅兰芳之研究(九)》中小隐对冯叔鸾在《答或问梅王》一文中所提到的几点说梅兰芳好的充满了不屑,并把冯叔鸾划入"梅党",认为这些梅党中人一味夸赞梅兰芳技艺好名副其实、遭人妒忌,在他看来正是名不副实才至如此,名不副实却要大肆吹捧故而才会引起他人的不满,他还告诫冯叔鸾,说话要从"公平"二字入手,不能一味说些与事

实不符的言论。5月6日《晶报》刊登了冯叔鸾的《评梅》。之后小隐又发表了《梅兰芳之研究（十）》一文，对冯叔鸾在前几期报纸中所说的几点给予了反驳。一、冯叔鸾说陈德霖不南下是因为害怕梅兰芳，小隐认为陈德霖之所以不南下不是因为害怕梅兰芳，而是怕这些人不懂得欣赏，只是不想对牛弹琴罢了。二、他认为王瑶卿演《樊江关》《琵琶缘》更胜梅兰芳。三、冯叔鸾在《评梅》一文中评价梅兰芳所演《贩马记》"做工细腻"，而小隐认为此四字不足以表明其表演出色，也不能尽其所长。在小隐此文刊登之后，冯叔鸾便在下一期的《晶报》中发表了题为《研究梅兰芳者竟如此耶》一文，认为冯小隐写的十几篇《梅兰芳之研究》没有条理、没有统系。小隐批评梅兰芳不能唱《宇宙锋》《祭江》《祭塔》一类的戏，冯叔鸾为梅兰芳辩解道，这并不是梅兰芳不能唱而是舞台老板不肯请他唱的缘故。此外，冯小隐批评梅兰芳某些方面不及陈德霖与王瑶卿，但从侧面已反映了梅兰芳的技艺高超，梅兰芳可以兼具两人之长，这十分难能可贵。至于小隐批评梅兰芳的《贩马记》演得不好，冯叔鸾则认为他批评梅兰芳也是在批评作为老师的陈德霖，表明陈德霖的技艺不高，没有把徒弟教授好。冯叔鸾发文之后，冯小隐又连续发表了《梅兰芳之研究（十二）》等三篇文章，分别指出：梅兰芳的嗓子是变宽了，但是显得过亢，没有以前柔和，且讽刺那些褒奖梅兰芳的人为走狗爪牙，冯小隐言辞激烈，充满了讽刺。冯叔鸾认为梅兰芳兼具陈德霖与王瑶卿之长，能演二者不可演之戏，而冯小隐则认为冯叔鸾是信口开河，梅兰芳不能与陈德霖、王瑶卿相较。在最后一篇文章中冯小隐指出，他是对梅兰芳有成见，这种成见源自梅兰芳的技艺确实不好，他反驳冯叔鸾这些恭维梅兰芳的拿不出梅兰芳确实好的证据，只能从文章中挑些字眼来攻击。总之，小隐的这十三篇《梅兰芳之研究》都是在指责梅兰芳的不是，认为梅兰芳的技艺不好。之后《晶报》又刊登了冯叔鸾的《评梅余感》一文：

"毁誉"二字，原是人生常事，即使所毁失实所誉过分，只要说话的人不怕旁观者齿冷，原也不妨信口开河，但是是非有大小，眼

光有深浅,若在立身立言上稍存顾虑,便自然不肯逞臆胡说了。①

在文中冯叔鸾认为毁誉虽为人生常事,如若过分失实必会造成不实之报道,因此,人发表言论还是应该有所顾忌,不能随意信口开河,这是对于小隐的忠告。至此二冯关于梅兰芳之争正式结束。

"跷工②存废之争"是发生在冯小隐、春觉生、冯叔鸾、张豂子之间的有关跷工是存还是废的争论,其中冯小隐、春觉生主张保存跷工,而冯叔鸾与张豂子则主张废除跷工,这次论争是由冯小隐在《晶报》刊登了《说跷》一文而引发的。小隐认为旧戏表演的是古代发生的事情,而古时妇女缠足,只有借助跷工才能把缠足妇女的体态表现得淋漓尽致,同时,借此一双木足也可免于缠足之苦。此外,跷工为伶人必备的技艺,是表现旧戏之美的一种体现,故而跷工不能废除。在下一期的《晶报》上便刊登了冯叔鸾《跷工有何不可废呢?》,对春觉生、冯小隐所认为的跷工不可废的理由十分不满。他认为旧戏表现的是古代社会的整体风貌,而缠足只是其中很小的一部分,没有必要去斤斤计较,戏剧界既然提倡改良旧剧,自然跷工也属于此列,已没有存在的必要与价值,实可以废除。同时冯叔鸾对春觉生、冯小隐认为的保跷的理由进行了反驳,春觉生所说的保跷理由在他看来却是跷工不得不废除的理由,冯小隐认为只有跷工可以体现古代妇女缠足的体态,在冯叔鸾看来也并非如此,伶人表演不着跷也可完全表现出来,故而跷工没有存在的必要,可以废除。冯叔鸾发文之后冯小隐又作了《说跷(二)》对冯叔鸾进行反驳。小隐在文中提到,应根据不同的戏情来决定角色,而每个角色在旧戏中都有一定的规则,不能有所紊乱与破坏。以前由于表演者着花盆鞋底故而表演者可以款步生姿,把缠足妇女的形态表现出来,但由于现时的表演者大多不遵照旧规,多采用平底鞋,若要将

① 马二先生《评梅余感》,《晶报》1920年7月12日。
② 跷工:京剧表演特技之一,亦名"跷功"。清代,秦腔演员魏长生到北京,引进跷工(即脚上绑木质小脚,模拟缠足行走),更成为花旦表演中的特技。"跷"又作"跷板",木制仿小脚形,分"硬跷"与"软跷"两种,"硬跷"用于武旦、刀马旦,"软跷"用于花旦。

缠足妇女的体态表现得淋漓尽致必须着跷。同时,他对冯叔鸾上文中所提到的观点也提出了质疑,小隐认为"野蛮习气的恶影子"有很多,而对其他习气不予理睬唯独要废除跷工一项,这是毫无理由可言的。之后,冯叔鸾又发表了《论跷质小隐》一文,在题目中他直指对小隐的不满,使得跷工之争进入白热化阶段:

> 戴梅者,自有其人,然而却绝不属我,似此层小隐当已知之,不然者,必万不肯引或人"敬若宗考"一言,以相诟詈,盖小隐实与我共宗考者也,我于此既坦然,故此节亦不必更赘辩。①

在冯叔鸾发文之后,冯小隐又在《晶报》发表了《说跷(三)》一文,指责冯叔鸾所提的"改良"实属无理取闹,冯叔鸾所言跷工有违人道也是为了混淆视听,小隐列举了旧戏中打戏及私塾夏楚之习,认为这些无可厚非,不能作为废跷的理由。且冯小隐质问冯叔鸾,他所说的跷工可废是由于有替代物,但小隐并未觉有可替代之物出现。同时,在这一日的《晶报》中还刊登了张镠子《废跷问题与保跷党》一文,他赞同冯叔鸾的意见,也认为跷工可以废除,对冯小隐等人提出的跷工不可废除的理由十分不认同,并把冯小隐等主张保存跷工的人统称为"保跷党"。在他看来,冯小隐等人的论调让人笑掉大牙,旧戏中有许多美点,而冯小隐却独对"一双木足"赏识,实则是他自己偏爱小脚的缘故。在张镠子发文之后,小隐便作了《答镠子君》对张镠子文中所提到冯小隐、春觉生两人的职业这一行为也颇为不满,认为评剧与个人职业无关,且张镠子所言与冯叔鸾基本一致,他作此文毫无意思,以后不会再予以理睬。同样在10月3日的《晶报》中还刊登了冯叔鸾的《原来如此》一文,在文中冯叔鸾对冯小隐《说跷》三篇中所提到的许多问题都用了"原来如此"回答,他认为冯小隐是"糊涂人"故而他只能用此四字回答,不便多言。冯叔鸾主张废除跷工,在与小隐论争的过程中他多

① 马二先生《论跷质小隐》,《晶报》1920年9月27日。

次提及废跷的主张,在1920年10月6日的《晶报》上发表了他的《废跷的理由》一文,此文中他从正反两方面提出了自己主张废跷的理由,说明了跷工不能不废与不可不废的理由。跷工不能不废的理由是跷工妨碍人体之美、跷工妨碍习艺的时间、习跷于人体生理上有妨害;跷工不可不废的理由是废跷不需替代品、废跷不碍演戏的姿势、跷工并不能形容缠足的痛苦,在冯叔鸾发此文之后冯小隐再没有作文予以反驳,至此围绕着跷工存废问题展开的论争告一段落。

四、冯小隐、冯叔鸾不同的戏剧观

冯小隐、冯叔鸾兄弟两人从出生便深受中国传统戏剧的影响,对传统戏剧有着深厚的感情。后随着西方戏剧思想以及西方戏剧传入中国,两人对于新事物、新思想的接收程度出现了很大的不同。民国初期的中国戏剧界正处于新旧思想碰撞的时期,冯叔鸾开始思考传统戏剧中不适应社会发展的因素,主张发展新剧的同时也主张保留传统戏剧中精华的部分。而冯小隐则认为,中国传统戏剧经过漫长的发展历程,已经形成了其固有的程式,不容改变,在冯小隐看来新剧、旧剧是截然对立的状态,并不能共存。

(一)冯小隐:新、旧剧对立的戏剧观

民国初期,西方话剧传入中国的步伐加快,对中国传统戏剧造成的冲击也越来越大,许多戏剧界人士开始参与到对西方话剧这一"舶来品"的研究中,希望研究出适应社会发展的新剧,从而达到拯救中华民族的目的。但冯小隐作为中国传统戏剧的坚决维护者,对于新剧的发展极为排斥,他认为"新剧"必须完全摆脱旧剧的因素,不能有任何旧剧的成分存在,是一种全新的戏剧表演形式。如果在传统旧剧的基础上加入新的因素,必然会造成不新不旧的情况,因此,他主张民初戏剧界出现的新剧不能与旧剧并存。从他在《晶报》发表的文章中也可以看出他的戏剧观:

旧戏是否指皮黄戏而言,此层最需要判明。如认皮黄戏为旧

戏,则既曰旧戏改良,实以皮黄为本位,而欲改而良之也。皮黄戏既为本位,凡一切服装、器械、脸谱、音韵、板眼、步伐、场景,皆为皮黄戏之本体,范围自应谨守,不容稍有违背。盖本体若有所变更,即不得谓为皮黄戏,既非皮黄戏,则旧戏之本位,已无足据,只能谓为创造,不能谓为改良也。①

旧戏里一句有一句之腔调,一字有一字之念法,旁至排场、身段、说白、传神各有家数,都成规则,略为错误,人人得而指摘,这些新排的戏,他就错了场子,忘了词句,人家也不知道违背了皮黄的规则,还可以说这是改良?②

冯小隐认为皮黄戏为旧戏的根本,彻底摆脱皮黄戏的影响才可以称为新剧,否则那些以皮黄戏为基础出现的戏剧也还是旧剧的范畴。他认为旧剧有旧剧的程式,新剧有新剧的体系,这两者之间是不能随便逾越的,否则便是各不成样子,新剧是一个创造的过程而不是改良的过程。他还指责现在主张戏剧改良的人"是以藉改良之名,而妄毁成规者,不能饶恕"③。

中国传统戏剧对于唱、念、做、打都有严格的规定,这些规定是在整个旧剧发展过程中出现的约定俗成的规则。小隐基于这样的认识,对于传统戏剧中所有的因素都持保留的态度,在第三章涉及他争论的问题中不难看出,不论是在唱腔、念白方面,还是在服饰、表演方面他都主张保留原貌,对于梅兰芳等人对新剧作出的尝试更是指责不断。张谬子曾指出:"我以为兰芳的新戏,本来是一种过渡戏,自然是有不能脱离旧戏范围的地方。"④而小隐却认为:"梅兰芳要是能够抛却了旧戏,完全创造一种新戏,我决计不敢妄赞一词,要是还离不了皮黄昆曲,我的良心还没有昧,我的羞耻心还没有忘,无论如何,断断乎不敢

① 小隐《旧戏改良》,《晶报》1921 年 8 月 15 日。
② 小隐《梅兰芳之研究(四)》,《晶报》1920 年 4 月 21 日。
③ 小隐《再谈芙蓉草》,《晶报》1921 年 7 月 30 日。
④ 谬子《梅兰芳研究之研究(一)》,《晶报》1920 年 4 月 24 日。

附和,说他一个好字。"①冯小隐认为的旧剧是中国传统戏剧,新剧则是新创造的剧种,不应与旧剧有任何瓜葛,他不认可有"过渡戏"的存在,他认为民初出现的"新戏"是不能与传统旧剧并存的,因为这不是两种表演形式,而是一种,故而他对旧剧多持维护的态度,对民初出现的新剧则是多批评与指摘。

(二)冯叔鸾:新、旧剧并存的戏剧观

冯叔鸾虽为冯小隐的胞弟,但冯叔鸾对西方戏剧思想的接受度更高,他并不排斥新的思想,而是想将其运用到改良中国旧剧的过程中,他对新剧的发展充满了期待,但这并不意味着他主张抛弃一切旧剧的因素,全面否定旧剧。他主张在旧剧的基础上进行改良,保留旧剧中好的部分,同时注入西方话剧中优秀的成分,使得改良以后的戏剧能够更好地适应社会发展的需要。他曾在《晶报》上阐释了自己的戏剧观:"现今的评剧者,有新旧两派。旧派主张保存旧戏,新派主张创作新戏。我对此两派,皆不反对,但是以为:(一)新旧二者,可并存而不容并论。(二)新戏尚在研究创作之时,万不可认现在之所谓新戏者为新戏。"②冯叔鸾认为新旧戏二者并不是截然对立的状态,二者可以并存,支持发展新剧并不意味着对旧剧闭口不谈,而应从客观出发去分析与认识二者之间的关系。同时他还提醒人们,现时刚出现的新剧并不是真正意义上的新剧,还需要不断探索以促进新剧的进一步发展。

冯叔鸾认为新剧的出现是历史发展的必然,虽然他主张发展新剧但也表达了他对于旧剧的情感:"我说'旧剧破产了'这句话,颇惹起一般迷旧剧者的反对,或绝不致破产,其实我又何尝不是一个旧剧迷呢?又何尝愿意旧剧破产呢?不过事实所在,我虽不愿意,又岂是隐讳不言,便可以补救挽回的呢?"③可见在外来思潮涌入中国时,戏剧这门古老的技艺必然会受其影响,外来思想涌入的过程也是中国戏剧革旧

① 小隐《梅兰芳之研究(六)》,《晶报》1920年4月27日。
② 马二先生《旧戏之精神(一)》,《晶报》1919年3月3日。
③ 马二先生《旧剧与天才》,《晶报》1920年12月27日。

取新的过程,作为一位从小深受中国旧戏影响长大的剧评家,冯叔鸾对旧戏有着深厚的感情,但中国旧戏中的一些不合时宜的因素也会随着外来思想的不断传入而渐渐消失,因而旧剧必然面临着改良的情况,取外来戏剧思想之精华,去中国旧戏中不合时宜之糟粕,这是中国戏剧向前发展的一个必然过程。

虽然新剧的出现对于民初的中国剧坛是十分必要的,但冯叔鸾并不是一味称赞正处于萌芽时期的新剧有多好,而是站在比较客观的立场上去分析:

> 因为我是很希望有优美的新剧早日出现于中国剧场的一个人,这次不料又大失所望,我很希望青年自立会的新剧,与那新世界城南园的新剧不同,却偏偏出我意料之外,非但不能比他们的好,并且因为经验少的缘故,还不如他们的……新剧最忌的就是向台下演说,这是旧戏中常有的事(谓之背躬),新剧家犯了这个毛病,便不称其为新剧了。①
>
> 虽然现时的戏剧不是新剧,但是贵在有新剧者出现,他们倡导新剧能将社会上不好的现象从侧面形容出来,潜移默化的影响看客,使得有着陈旧思想的看客能够改变其思想,这才可以算得上新剧,因为这对社会起到了一定的作用。②

冯叔鸾对新旧剧的态度还是比较客观的,他认为民初出现的新剧是在改良旧剧的基础上出现的,民初的"新剧"还不是真正意义上的新剧,而是一种相较于中国旧戏而言的"新剧",但这并不意味着出现了这种新剧就要全面否定旧剧的价值,旧剧是基于中国传统文化的基础上发展而来,自然有其存在的意义以及背后所承载的文化价值,这在任何时候都不能全部摒弃,因此,冯叔鸾主张改良旧戏中不合时宜的部分,使之更能适应历史发展的需要。关于新旧剧的论争,他主张彼此不应

① 马二先生《这也算是新剧吗?》,《晶报》1921年2月15日。
② 马二先生《新剧谈》,《晶报》1919年7月21日。

各守崖岸,互相鄙视,"窃以为改良戏剧之要务,第一先泯去新旧之界限,第二须融会新旧之学理,第三须兼采新旧两派之所长"。① 冯叔鸾并不是极力主张废除旧剧,发展新剧,而是认为两者可以并存,这两者并存并不矛盾。与冯小隐的观点相比,冯叔鸾的观点显然更利于戏剧的长远发展,在今天看来确实如此。

民初正处于中西思想的碰撞期,社会各界都掀起了改革的浪潮,戏剧界也不例外。当时发生的戏剧论争是围绕戏剧改良这一问题而展开的,许多进步知识分子想要通过戏剧改良来实现改革社会制度、推动社会发展的目的。正是在这样的背景下,以冯小隐、冯叔鸾为代表的戏剧评论家们就戏剧的各个方面发表了自己的见解,展开了激烈的论争。二人争论的焦点是在以传统戏剧为基础的旧剧以及受西方思想影响的新剧之间的论争,从而反映出了冯叔鸾与冯小隐在艺术上的分歧以及他们不同的戏剧观。冯叔鸾与冯小隐都深受中国传统文化的影响,但在接受西方戏剧思想时却表现出了极大的不同。冯小隐认为中国戏剧与中国传统文化息息相关,应该沿着自己固有的道路发展,不应用西方的戏剧思想及理论来改良传统戏剧,这样很容易出现不伦不类的情况;冯叔鸾则认为旧剧与新剧之间并不完全对立,他提倡戏剧改革是针对新剧与旧剧共同而言,并非专指一种,他认为新旧戏剧都面临改良的问题。旧剧需要改良不符合时代发展的部分,而作为处于萌芽阶段的新剧也有许多问题亟待解决,这就要求做到取其精华、去其糟粕,把继承与创新很好地结合在一起,为此两人曾多次发生笔战并最终由于观点的不同而形同陌路。就两人观点而言,冯叔鸾所提倡的戏剧主张,更加符合时代的要求,也更有利于戏剧长远的发展。

除了冯叔鸾、冯小隐以外还有很多剧评家,如齐如山、吴梅、郑正秋、周剑云等,以及戏剧表演艺术家,如梅兰芳、程砚秋、赵桐珊等,都投身于戏剧改良中,他们结合国外先进的戏剧思想力求对本国的戏剧

① 冯叔鸾《啸虹轩剧谈》(卷上),中华图书馆,1914,页 19。

进行改良,他们不断提出戏剧理论并与戏剧表演者共同实践,使新剧能够表演于舞台之上,并在观众的反馈声中不断进行改进与创新,最终促进了新剧在中国土地上生根发芽并不断壮大。这些人士对民初戏剧理论及戏剧整体发展都起到了举足轻重的作用,正是他们的不断努力与探索,才使得戏剧更加符合时代与社会发展的需要。

第四章
清末民初图书出版与戏剧传播

出版业的近代化经历过早期的艰难转型之后,后期的出版市场发展迅速,出版书籍大大增加,前期和后期之间有一个重要的历史事件,即1925—1928年提倡的图书馆运动:"图书馆运动的发生,大概在民国十四年。它的主旨一为保存文化,一为建设文化。在这个运动里面首先是中华教育改进社图书馆教育委员会提议,将美国退还庚款三分之一建设图书馆八所,分布中国各要地,为各该区域的图书馆模范。""到了民国十七年,全国教育会议大会通过决议,请大学院大学院通令全国各学校,均须设置图书馆,并将每年全校的经费提出百分之五以上为购书费。于是图书馆运动的空气弥漫全国了。"①图书馆的建设刺激了出版业的发展,各大图书馆的大量购书,是出版企业发展迅速的一个重要原因,书籍出版数量也成倍增加,王云五曾统计过1927—1936年10年间全国新出版物数量:"这十年中的第一年全够新出版物只有1323册,其第十年则进至9438册,约七倍于第一年。"②1927年新图书馆运动才刚刚兴起,还没有影响到全国,所以新增出版物虽已开始增加,但增长幅度不大,到1936年时,图书馆运动已取得了明显成效,所以,对于戏剧著作出版分期研究,与整个出版业历程一样,以1925年图书馆运动开始为界,分为前后两个时期,对两个时期再进行具体分析。

在1925年以前,中国社会的主流为学习西方以及自强求富,采取

① 李泽彰《三十五年来中国之出版业》,张静庐辑注《中国现代出版史料》丁编下卷,中华书局,1959,页388。
② 王云五《十年来的中国出版事业》,同上书,页350。

了很多救亡图存的运动,在中国出版界,也受到了两次运动的影响,分别为革新运动、新文化运动。

在鸦片战争以后,清政府又相继遭到了其他帝国主义国家的侵略,国运日颓,爱国志士感觉到清政府的腐朽落后,意识到非改革不能救中国,于是兴起了革新运动。革新运动以后,对西学书籍的需求大增,为满足对新书的需要,新式出版业应运而生,也就是在这一时期,中国近代出版业形成建立起来,在运动后期取代了教会和官书局,成为中国近代印刷业的主流。再加上革新运动催生了很多新式学堂,此时出版业主要致力于西学和教科类书籍的出版。孙中山先生建立中华民国,推翻了中国2000多年的封建皇权制度,在文化上,受西方自由民主思想的影响,中国民众终于拥有言论出版的自由,为新文化运动的发生提供了自由的环境。"新文化运动以著名学者为领袖,以全国学生为中心,其传播之主要媒介则为出版物。自光绪三十年以来,出版业所出的主要书籍是教科书、政法书、小说书,到了这个时候,风气一变,莫不以发行新文化书籍为要务。""自新文化运动后,出版界出书的数量大增,就中以翻译东西洋文学的书为最多,几乎出版界没有一家不出几本文学书。"①新文化运动使许多知名学者投身出版业,而且民众对新文学刊物的需求,都促进了近代出版业的发展。

由此可知,以上的两大运动都对中国自身出版业的成长起到了积极作用,但也受其影响,这一时期出版业的关注点全部集中于各类实用书籍以及新文学书籍的出版,对古代典籍,尤其是只有审美和娱乐功能戏剧著作,远远不够重视,对这类题材作品的出版也很少,在《中国近代古籍出版发行史料丛刊》及《续编》《补编》中收录有戏剧作品的书目中,明确标注书目出版时间的有120份左右,所涵盖的时间范围为1887年至1943年,而其中在1925年以前出版的书目中,戏剧类书籍的书目只有7份,所占比重极少,绝大部分的戏剧书籍是在1925年以后出版的。

① 李泽彰《三十五年来中国之出版业》,《中国现代出版史料》,页387。

1925年开始发起的图书馆运动，以保存文化和建设文化为目的，图书馆事业也获得了前所未有的发展："有成立于1916年的中华书局图书馆，供书局职员使用；有1922年建立的上海市总商会图书馆，向公众开放；1924年商务印书馆将涵芬楼改为公开，于1925年建成东方图书馆并向社会开放……高校图书馆也相继建立，同济大学、交通大学、复旦大学等图书馆均在1930年以前建立。"①而建设图书馆就需要大量的各种图书，所以，自图书馆运动发生以后，出版界的趋势就是大量出书。为了适应图书馆迅速发展的迫切需要，出版人王云五出版了《万有文库》，这部丛书包含千余册书籍，可称为一个小型图书馆。在《万有文库第一二集印行缘起》中王云五写道："《万有文库》之目的，一方在以整个的普通图书馆用书供献于社会；一方则采用最经济与适用之排印方法。"这种方法不仅在国内是首创，在世界上也是极为少见的。这种大型文库的出现在一定程度上解决了图书馆运动"经费支绌；管理人才缺乏；难致相当图书"②的困难，各省争相购之。自此以后，出版企业大量印行大部头丛书，这既推动了图书馆运动的进行，也为出版界带来丰厚利润。

　　建设图书馆需要种类宏富的书籍，这使得出版机构在出版数量和出版种类上都大幅提高。在《中国近代古籍出版发行史料丛刊》及《续编》《补编》中③，收录了民国时期官办书局、民办书局、书坊、书店的古籍、方志、学术机关刊物等出版发行目录，其中也包括戏剧著作类书籍的出版信息。此处所指之戏剧类著作主要包括：一、戏剧作品，包括元杂剧和传奇，不包括元散曲，戏剧作品又以单行本、全本戏剧合订本和零散折戏剧合订本三种形式发行；二、戏剧理论书籍，包括戏剧韵书、戏剧音乐曲谱集以及戏剧歌唱指导书等；三、与戏剧作品同属通俗表演类叙事作品，但表现方式不同的其他曲艺形式，比如弹词、大鼓

① 刘志斌《民国时期上海民营出版机构的生存发展研究》，北京印刷学院，2010。
② 李泽彰《三十五年来中国之出版业》，《中国现代出版史料》丁编下卷，页389。
③ 徐蜀、宋安莉编《中国近代古籍出版发行史料丛刊》，北京图书馆出版社，2003；韦力主编《中国近代古籍出版发行史料丛刊补编》，线装书局，2006；殷梦霞、李莎莎编《中国近代古籍出版发行史料丛刊续编》，国家图书馆出版社，2008。

词等。在明确标注书目出版时间的 120 份左右的书目中，在 1925 年（包括 1925 年）以后出版戏剧著作的书目就有 113 份，可见戏剧著作出版时间整体呈现"一边倒"的状况。

第一节　戏剧书籍的出版类型

戏剧传播的首要环节就是出版。宋元时期小说戏剧等俗文学开始形成并日渐成熟，在明清时期进入繁盛阶段，大量的小说戏剧的创作与出版发行，与印刷业技术的发展、文人创作群体的扩大以及市民阶级的需求等几个方面是分不开的。与主流文学相比，小说戏剧此类通俗文学更易受商品经济的左右。特别是进入到近代时期，随着资本主义经济在中国的不断发展，带有经济和文化双重属性的近代出版业，大量出版拥有广大消费群体的通俗文学以获得利润，而通俗文学也依靠出版业更为先进的印刷技术得以大范围传播。文学作品从被创造出来的那一刻起，就必然会进入传播的过程，文学的传播活动作为人类整个社会活动的一个子系统，是一个动态的、连贯的、复杂的信息互动过程。它包含了文学作品出版、发行、宣传、阅读以及文学批评等若干环节，并且在整个传播过程中各个环节、要素之间相互关联，彼此依存。戏剧作品的传播过程也是如此，近代戏剧作品的在先进技术的支持下，可以通过书籍这一影响范围广泛的大众传播媒介，实现了戏剧活动的大众传播，大众传播也成为近代新型的一种传播类型。

一、戏剧作品的出版

戏剧作品一直受到广大群众的喜爱，经典戏剧作品多次被搬演传抄，但是不同时期、不同作家对同一题材的解读及演绎是不同的，这体现了不同时期的创作思维和审美取向，近代出版的古代戏剧作品就体现了近代大众的审美取向。

《中国近代古籍出版发行》及《续编》《补编》共收录了大约 268 位

作家的 471 部作品,其中元代作家 65 位,明代作家 75 位,清代作家 128 位;元代作品 86 部,明代作品 127 部,清代作品 260 部;在 471 部作品中,单行本为 385 部,合集为 86 部,单行本数量大大多于合集本;在合集中,明代多为元明数位作家的作品辑录本,清代多为本朝作家个人作品集。由此可见,随着时代的发展,元明清不论作家还是作品,数量上都是呈上升趋势的,这主要有以下几个原因。

(一)与戏剧创作观念有关。元代蒙古人入主中原,崇武轻文,文人出仕的难度大大增加,只有极少的文人能侥幸进入仕途,正是在这种情况下,许多文人或为"浇心中块垒"或为生计,开始了戏剧创作,这是不得已而为之的选择,真正喜欢从事这一领域并且高产的作家(如关汉卿、马致远等)是不多的,所以作家作品数量都不多。到明代,与元代反其道而行,大力复兴汉学,文人的地位随即提高,从事戏剧创作的文人即使没有做官,也是属于士大夫阶层的白衣卿相,这使得戏剧地位也随之提高。而清代延续了明代的戏剧观念,以往文学地位低微的戏剧已与诗文并驾齐驱,在丛书辑录中占有一席之地,甚至出现了很多专门的戏剧选集,如《缀白裘》《瓶笙馆修箫谱》等,越来越多的文人参与到戏剧创作中来,出现了大批的戏剧作家,作品数量也随之增加。

(二)与戏剧作品所创作的年代有关。元明清离近代时间是越来越远的,时代越早,印刷技术越落后,印刷效率越低,戏剧书籍数量越少,在本身书籍数量就不多的情况下,年代越久远的作品,作家信息保留下来的可能性越小,作品在流传过程中遗失或散佚的几率也更大。在研究资料中显示,时至近代,元代 86 部作品中,著者不详的有 19 部,明代 127 部作品中,著者不详的有 18 部,清代 260 部作品中,著者不详的只有 6 部。时代是导致信息消亡的最主要原因。

(三)与大众需求有关。这主要解释单行本数量远远大于合集本的现象,单行本与合集本相比,有很多的优势,单行本的印刷成本低,价格相对便宜,一般阶层也可以接受,而合集本不仅需要编辑者按照某种标准进行编排,耗费精力较大,而且因内容几倍于单行本,对装订

方式和纸质都有一定的要求,所以印刷成本自然比较高,只有文人士大夫阶层才有能力购买,需求量不大。在近代商品经济社会,供求关系是影响戏剧书籍出版类型的又一重要原因。

(四)与戏剧创作的发展阶段有关。元朝是戏剧开始发展并走向成熟的阶段,因为对戏剧的重视不足等种种原因,元朝戏剧并没有文献留存下来,如今我们看到的元曲,都是明代人加工过的本子,明代人对元曲做了许多辑佚和改正工作,所以才存在着合集本同时收录元明两朝作品的现象据统计,明代有21部合集,其中元明作品合集就有16部,清代戏剧作家作品数量激增,合集本出版数量也增加了,但是合集内容多为本朝作家个人的作品集,在共收录清代49部合集中,个人作品集就有38部左右。

从戏剧类著作的作家、内容风格、出版形式等方面可以看出清末民初对戏剧出版类型的选择取向。

(一)风情剧、喜剧更受欢迎

爱情是文学作品永恒的主题,戏剧创作也不例外。李渔曾在作品《怜香伴》卷末收场诗中总结"传奇十部九相思",才子佳人、调风弄月这类题材的作品似乎也更受人们的喜爱。在整理的研究资料中,近代出版的元明清戏剧作品次数最多的分别为:高明《琵琶记》、王实甫《西厢记》、孔尚任《桃花扇》。这三部作品无一例外都是爱情婚姻类作品,其他出版量较大的作品,如汤显祖"四梦"系列、阮大铖《燕子笺》、陈钟麟《红楼梦传奇》、洪昇《长生殿》等,亦是如此。而反观那些爱情元素鲜有的历史剧,比如《赵氏孤儿》《精忠旗》《一捧雪》等作品,这类描写忠臣良将遭奸臣迫害的作品,虽有更为深刻的主旨内涵,却因不符合广大市民阶级的审美要求,只能少量出版。

中国古代的戏剧作品,鲜少有以悲剧结尾的,即使是以悲剧故事开始的戏剧,最后也多以大团圆方式作结。按照亚里士多德对悲剧的定义:"悲剧是对于一个严肃、完整、有一定长度的行动的摹仿;它的媒介是语言,具有各种悦耳之音,分别在剧中的各部分使用;摹仿方式是借人物的动作来表达,而不是采用叙述法;借引起怜悯与恐惧来使这

种情感得到陶冶。"①满足以上几个条件,能称之为真正的悲剧的戏剧作品,大概只有王季思所总结的中国十大古典悲剧了。中国古典戏剧作品之所以倾向喜剧结尾,和市民的欣赏趣味有关,王国维曾对此总结过:"吾国人之精神,世间的也,乐天的也,故代表其精神之戏剧小说,无往而不着此乐天之色彩,始于悲者终于欢,始于离者终于合,始于困者终于亨。"②善恶终有报,国人与曲作家始终奉行着这一民族信仰,戏剧积极乐观地劝导人们面对现实中的任何苦难。对于各类悲剧历史故事或戏剧作品,后人在改作此类作品时,多改写成大团圆作品。例如清人周乐清所著杂剧剧本集《补天石传奇》,就是改编悲剧历史故事的典型代表,自序称其事"皆千古遗恨,天欲完之而不能"者,因"炼五色云根"而补之,故名"补天石"。周乐清自序反映了这类化悲为喜的曲作家的创作初衷。文人改编悲剧的又一原因是要改变文士在作品中的形象,尤其是婚变类作品。如高明《琵琶记》,改编自南戏《赵贞女蔡二郎》,在南戏作品中,蔡二郎忘恩负义最终五雷轰顶而死,而高明却将蔡伯喈塑造成忠孝两全、威武不屈的形象。

(二) 选择同一题材的不同演绎版本的标准

在中国古典戏剧作品中存在题材相同,作家和创作朝代不同的现象,这些作品有着同样的母题,但是在类型、结构、内容、格律等方面都发生了很大的差别。针对如此多的此类作品,不同的时代有不同的需求,人们总是趋向于选择符合其审美情趣的作品。到了近代,人们在版本选择上也有了一些标准。

在类型上,更倾向于文学性和音乐性兼重的作品。戏剧创作的最初是用于舞台表演的,所以在格律上,是否适于唱曲、搬演,是戏剧作品好坏的重要标准,同时,如果创作只更多地考虑到表演因素,作品的文学性就不强。但是自明朝戏剧文人化以后,之前的许多作品被"雅化",在曲调文字上精雕细琢,可供文人案头阅读,从文本角度而言,这大大提高了作品的审美品位和文学性,却也导致了作品可能不再适合

① 亚里士多德《诗学》,罗念生译,上海人民出版社,2005,页30。
② 王国维《红楼梦评论》,傅杰编校《王国维论学集》,中国社会科学出版社,1997,页358。

于舞台表演,文学性和音乐性是戏剧作品需同时具备的两种属性,而能做到二者兼顾的戏剧作品才是人们在购买书籍时会选择的作品。

在结构上,更倾向于选择情节合理的作品。不少戏剧作家在汲取前人经验的基础上改编作品,以此希望能弥补前人的不足,同样以白娘子被镇雷峰塔为主题,明清两代都有此类传奇作品,明朝陈六龙所作《雷峰塔》传奇,祁彪佳在《曲品》中评论:"相传雷峰塔之建,镇白娘子妖也,以为小剧,则可;若全本,则呼应全无,何以使观者着意? 且其词亦欲效颦华赡,而疏处尚多。"①可见在情节和文字上,此版作品尚有许多不足,清人黄图珌和方成培先后都再创《雷峰塔》,方成培所作《雷峰塔》目的是"务使有裨于世道,以归于雅正。较原本,曲改其十之九,宾白改十之七"②。因此,书单中只有方成培版《雷峰塔》出版,可见,人们对结构、情节等有很高的要求。

二、戏剧理论书籍的出版

戏剧理论书籍主要包括两方面:一是对戏剧的艺术创作技法的研究,包括曲词作法、曲谱等;二是对戏剧的理论研究,包括对戏剧艺术创作规律的寻求、对曲家曲作的品评和对曲的各门类的分类形态研究,以及对曲的内部构成的分析研究。下面我们就结合资料,通过曲谱、韵书、曲论、戏剧分类四点对这两方面进行分别阐述。

(一) 曲谱

凡记录曲牌格律体式和曲牌唱腔唱法的书谱,统称为"曲谱",前者称为格律谱,即为填词作曲而设的曲牌格律谱,俗称"平仄谱",此类曲谱的关注点在戏剧文字创作上;后者称为宫谱,即兼注工尺、板眼,主要供人制谱度曲,也可供人填词作曲参考用的曲谱,俗称"工尺谱",此类曲谱更关注戏剧的演唱。除此以外,还有一种称作"点板谱",它是曲谱的一种特殊形式,是仅点板或板、眼俱全的一种谱式,所谓的"板眼"就是我们俗称的"节奏"。曲谱在声腔上分类,又能划分为北曲

① 齐森华等编《中国曲学大辞典》,浙江教育出版社,1996,页 424。
② 同上书,页 512。

谱与南曲谱两种。

从曲谱的发展史来看,宋元时期可称为萌生期,明代是形成和发展时期,清代则是其繁荣时期。清代无论是在创作、修订还是在编辑、刊刻曲谱上,都用力甚勤,可以说在曲谱的发展过程中,清代是一个集大成的阶段。在所整理的资料中,明代曲谱有6部,清代曲谱有16部,这正与上述的曲谱发展历史相吻合。

今存最早的体制较完备的北曲谱是明朱权的《太和正音谱》,之后明程明善的《啸余谱》也基本上沿袭了前者的体制和内容,直到明末清初李玉的《北词广正谱》的出现,较之《太和正音谱》收录更多曲谱,还对前人曲谱中的错讹以及创作中存在中的问题加以纠正,《北词广正谱》因以上优点,成为最常用的一部北曲谱。最早的南曲谱是明蒋孝的《旧编南九宫谱》,自此谱始,南曲谱编者渐多,比较有影响的有沈自晋的《南词新谱》、查继佐的《九宫谱定》以及吕士雄等合编的《南词定律》,特别是徐于室初辑,钮少雅完稿的《九宫正始》曲谱,此谱经明末清初两位戏剧理论家前后共历24年,九易其稿而成,考订严密,选择精审,以宋元南戏旧本为根据,考证南曲曲牌流源,并指出明曲的谬误,且详考作者时代,严格区分各曲的正格与变体,在南曲研究中占有重要地位。清代还出现了兼收南北曲谱的作品,代表曲谱为周祥钰等编订的《钦定九宫大成南北曲谱》、王奕清等合编的《钦定曲谱》,从曲谱名中"钦定"二字,可以得知这是官方修订曲谱,而此类曲谱有其他个人编订曲谱所无法比拟的优势:官方组织专业的编写队伍,编订内容宏富,资料详备,非一人之力可以比拟,是南北曲集大成曲谱。

清代曲谱中出现了很多的昆曲曲谱,昆曲曲谱在清代16部曲谱中占了6部,昆曲是明末至清代中叶的200多年间最重要的戏剧形式,被称为"雅部",是正统主流戏剧,所以在此期间所编写曲谱多是昆曲曲谱。而清中叶以后,中国戏剧界发生了"花雅之争","花部"指昆山腔以外的各种地方戏剧,取其花杂之义,故也称"乱弹",到乾隆末年,"花雅之争"以"花部"取得最终胜利而结束,昆曲最终衰落,直到新

中国成立,昆曲才重获新生。

(二)曲韵

曲韵是指用于作曲、谱曲、度曲和传奇唱念的音韵,最初开始戏剧创作时,只是根据当时实际语音押韵,直到元泰定元年,周德清根据北方实际语音和北曲中实际用韵,编成《中原音韵》,作为北曲规范,是第一部曲韵书,也是明清两代曲韵发展的基础。南曲本无专门的韵书,因明朱韶凤等编修的官修韵书保留了南方语音中的入声,所以明人唱南曲时,凡不同于北曲韵的南曲韵就以它为依据,故有"北准中原,南遵洪武"之说。后凡编南曲韵书者,也是在《中原音韵》的基础上,审慎南音,略加修订,直至清人王鵔所著《音韵辑要》用北韵系统,参照《洪武正韵》,分韵二十一部,才成南曲韵格局。《中原音韵》是韵书中出现次数最多的书目(程明善《啸余谱》也收录了《中原音韵》),表明近代选择韵书仍以《中原音韵》为大,其次即为《洪武正韵》,可见"北准中原,南遵洪武"的说法在近代依然发挥着作用,这两本韵书已成为近代时期对古代曲韵研究学习的必备书目。

(三)曲论

曲论即为戏剧的理论研究,包括对戏剧艺术创作规律的寻求、对曲家曲作的品评以及对戏剧舞台表演、演唱技巧的指导等方面,是对戏剧进行全面研究的书籍,它对戏剧研究具有多方面的意义:一方面收录曲家曲作,记录曲家掌故和曲作内容,有一定的史料价值;另一方面评论曲家作品,探讨制曲规律,并上升为一般的戏剧理论,兼顾了戏剧作品的文学性和音乐性的两端。曲论书籍的发展过程和曲谱一样,都是在元朝萌生,明朝形成和发展,清代进入繁荣时期。元代只有周德清的一部曲论专著,明代有4部,清代、近代共有22部,理论总结总要落后创作一步。曲论专著代表曲论家对戏剧的各种理论观点,内容是不尽相同的,大众对各种曲论书籍的接受情况也是不一样的。在近代,人们选择最多的是李渔的戏剧理论,这一方面是因为李渔作为职业曲作家,迎合大众就是他创作的目的;另一方面,李渔的戏剧理论以舞台演出实践为基础,较"纸上谈兵"的其他曲论家更能揭示戏剧创作

的一般规律。

（四）书目

书目是古代记录文献的一种重要形式,书目的产生最早可以追溯到汉朝。一直以来,戏剧文献未被正统文学所重视,直到元明清时期戏剧文学逐渐繁盛,戏剧研究者才纷纷自编书目,编辑书目是为了对文献进行分类以方便查找。之所以把戏剧书目类书籍归入理论书籍类,是因为自戏剧书目产生之日起,各戏剧研究者编撰书目多以个人对戏剧的评论为标准,虽评论的内容不尽相同,但这些书目却也带有曲论的色彩。

收录元明清三代的戏剧书目,元钟嗣成《录鬼簿》,明朱权《太和正音谱》、吕天成《曲品》,清黄文旸《曲海总目》是代表,也是近代最受欢迎的戏剧书目。古代戏剧书目的编排没有一个统一的标准,所以不同时期不同作家所辑书目内容也不同。以以上三部书目为例,元代钟嗣成的《录鬼簿》代表了戏剧专科目录的开创,它是以曲作家时代作为分类依据的,将曲作家"前辈"和"方今"来编排书目,此后一直延续此种分类方法。到明代朱权《太和正音谱》则开始从戏剧内容上进行分类,朱权按故事内容将杂剧分为十二科,但正如前面论述所说,这种分类的实际可操作性不高,之后的《曲品》是在戏剧品评的基础上的分类,这也可以说是戏剧内容分类的一种新模式,吕天成采用品位法进行分类,明嘉靖以前的作家作品,分为神、妙、能、具四品,隆庆万历以降的作家作品分为上上、上中、上下、中上……下下九品,这种分类方法主观性很强,更像是戏剧评论书籍,不利于检索。清代书目更注重实用性,在分类上大都采用了传统的时代加作者的形式,戏剧书目在这一阶段与戏剧理论书籍划清界限,成为一种独立的专业化的门类。

此外,还收录了一些戏剧史料类书籍,它们在为我们提供戏剧史料的同时,书籍作家对史料的选取和评点也有曲论的影子,所以,此类作品具备史料和理论研究的双重价值,将其归入理论书籍类也比较合理。

三、曲艺与俗曲的出版研究

清中叶中国戏剧界发生的"花雅之争"事件,使昆曲迅速衰落,而原本"不登大雅之堂"的地方剧种开始占据主流地位,各地方戏剧日渐兴盛,出现了各地方改编戏剧作品的热潮,一出戏往往有多个剧种的版本,这种现象自清末开始就非常常见了,在此不必赘述。随着地方戏的发展,各地方的曲艺也受到更多人们的喜爱,曲艺发展历史悠久,却一直没有独立的艺术地位。曲艺是以说唱讲故事,戏剧是在舞台上演故事,二者在表现形式上虽有所不同,但对"好故事"的需求却是相同的,所以,许多经典的戏剧作品,也会被搬上曲艺的舞台。俗曲又称"俚曲",原义为民间流行的通俗歌曲,相当于小曲,往往始创于民间,口口相传,不胫而走,继而为文人关注,或采撷成册,或起而仿之,广大的劳动人民是小曲创作的主体,劳动人民观看戏剧表演,多会将接受的戏剧信息加工创作为时调小曲。从戏剧传播的角度来说,这些承载了戏剧信息的曲艺和俗曲就成了戏剧传播过程中的"软媒介"。近代"五四"运动后,知识分子拉开了整理国故的序幕,其间必然会涉及中国的俗文学,郑振铎曾将其定义为:"俗文学就是通俗的文学,就是民间的文学,也就是大众的文学。"[①]他把俗文学分为诗歌、小说、戏剧、讲唱文学、游戏文章等五大类,以上提到的曲艺与俗曲都属于俗文学的范畴。经过对研究资料的整理,发现近代出版的曲艺作品中,主要有弹词、道情等几种曲艺;出版的俗曲类著作主要为《霓裳续谱》《中国俗曲总目》等。下面就对上述代表作进行简要描述。

（一）曲艺

弹词形成于明代,广泛流行于我国北方和南方,早期有鼓板伴奏和弦索伴奏两种,至明末渐分化为鼓词和弹词,清康熙后,弹词在我国江浙一带流行,嗣后弹词随流行地区的方言和使用的音乐曲调不同而衍化成苏州弹词、扬州弹词、四明南词等。近代以前,弹词多以说唱形式流传,唱本无人收藏,近代"五四"运动后的俗文学研究热潮,使通俗

① 郑振铎《中国俗文学史》,上海书店,1984,页1。

类作品出版量增加,当弹词在近代出现于纸媒出版物时,标志着近代的知识分子开始从文体意识出发来关注案头弹词,在近代出版的弹词作品中,最受欢迎的应为明杨慎的《二十一史弹词》,以《史记》至《元史》的"二十一史"为题材,叙述历代演变史实,为大众提供一种总结历史经验、传播历史知识且雅俗共赏的通俗读物,能将"二十一史"史实以通俗的形式梳理联通,实属不易,周继莲曾评价杨慎《二十一史弹词》"谱兴亡于弦歌之中,寓褒贬在弹板以内,歌可为咏,慷当以慨,提要构元,开史学者之捷径"①,为弹词之中的经典之作。

道情,亦名"渔鼓",源于唐代的道歌,南宋始用渔鼓、筒板伴奏,故又称道情渔鼓,此时已成为一种说唱形式。至清代,道情同各地民间音乐结合形成了同源异流的多种形式,如陕北道情、江西道情等。清乾隆年间,流行于我国北方的道情后多数发展为戏剧剧种或其唱腔为皮影戏所吸收,形成道情戏系统,道情戏唱腔以真嗓演唱,清悠委婉,悦耳动听,有浓郁的生活气息。上海二酉书店在1934年和1936年分别出版了徐大椿所著《道情曲》和《洄溪道情》,表明近代对研究各类俗文学的热衷。

(二)俗曲

俗曲是自明清以来开始流行的民间歌曲,明清时期辑选的民间俗曲是近代俗文学研究的重要资料,且对于俗曲,近人研究也取得了一些成果。研究资料显示,近代出版的俗曲类书籍中年代最早的作品是明代俗曲集《四季五更驻云飞》,其内容多为男欢女爱,郑振铎在俗文学史中选录了8首,并评道:"在民间是很传诵着的,是痴男怨女的心声,是《子夜》、《读曲》的嗣音。"②《霓裳续谱》是出版次数最多的俗曲集,它是除《白雪遗音》以外,清代最具代表性的俗曲作品集,作品曲词内容广泛,有情歌、民间风俗应景歌曲和咏唱传奇小说故事等,是研究清中叶俗曲的重要参考资料。在俗曲理论书籍的出版方面,近人刘

① 王文才、张锡厚《升庵著述序跋》,周继莲《辑注廿五史弹词叙》,云南人民出版社,1985,页162。
② 齐森华等编《中国曲学大辞典》,页666。

复、李家瑞合编的《中国俗曲总目》,是著录中国曲艺、民间小戏作品曲目的工具书,有很高的实用价值,是近人研究俗文学的必备书目。

第二节 戏剧书籍的发行研究

戏剧出版以后,就进入了发行、宣传的环节,属于戏剧传播中的延伸传播,对这一环节的研究,一方面要考虑到出版书籍的文本形态,包括戏剧文献的载体、版本等方面,这主要是从文献学的角度来研究戏剧书籍的发行;另一方面还要考虑到戏剧书籍出版的商业营销方式,包括戏剧书籍的价格、出版企业的营销模式以及推广手段等方面,这是商品社会各企业常用的竞争手段。以上两方面直接影响到受众对戏剧书籍的选择,任何以赢利为目的的出版企业都需要考虑以上几种因素,近代出版业也不例外,《中国近代古籍出版发行史料丛刊》及《续编》《补编》中所收录的书目主要有出版机构、出版时间、作品、作家、校注刊本、印刷技术、册数、纸质、价格等信息,涵盖了以上提出的两个方面的几点因素,对其进行分析可以了解近代时期出版业的发行手段有何特点、是否成熟以及对现代商品营销产生了怎样的影响、有何借鉴意义等,可以说具有重要的史料和研究价值。

一、发行戏剧书籍的文本形态

我国重视文献典籍整理的传统由来已久,文、献二字联成一词,是从《论语》开始的,用"文献"二字自名其著述,始于宋末元初马端临的《文献通考》,但是我国古代却一直没有真正意义上的文献学,"而有从事研究、整理历史文献的学者,在过去称之为校雠学家。所以校雠学无异成了文献学的别名。凡是有关整理、编纂、注释古籍文献的工作,都由校雠学家担负了起来"[①]。直到近代,文献学理论才真正的发展和建立起来,"文献学主要是研究文献的形态、文献的整理方法、文

[①] 张舜辉《中国文献学》,华中师范大学出版社,2003,页3。

献的鉴别、文献的分类与编目、文献的收藏、文献形成发展的历史、各种文献的特点和用途、文献的检索等等"①。在本文中,结合研究资料,需要运用文献学知识进行研究的方面主要为载体纸质和版本两点。

(一) 清末民初出版戏剧书籍文献的载体——纸

所谓的载体就是指承载文献的物体,中国古代文献载体经历了甲骨、金石、竹木、帛、纸几个阶段,纸自东汉蔡伦于公元150年发明造纸术以后,因其成本低、易携带、耐储存等优点,近2 000年来,一直是文献的最主要的载体。现代虽有光盘等高科技的信息载体,但目前来看,还不可能完全代替传统的纸。可以说,印刷所用的纸的数量和质量是出版业及社会发展的一个重要表现方面,可以反映一个时期出版业的技术水平、大众对出版物的需求量、大众的文化程度以及在出版物方面的消费能力。在戏剧书籍出版方面,古代因印刷效率低,刻书机构对纸张的需求量不大,戏剧演艺活动虽比较活跃,但因文化水平和经济能力的限制,除研究戏剧的属于文人士大夫队伍的曲学家之外,大众对戏剧出版物的购买热情很低。到了近代时期的大城市中,由于出版业完成了近代化的转型,印刷效率大幅上升,加之经济的发展、教育的普及、戏剧演艺活动的兴盛等方面,戏剧著作出版也出现了不同于古代时期的一些新变化,也导致了戏剧文献载体——纸的数量与质量上的变化。

首先,所用纸张数量大幅增加,近代印刷机器的使用,印刷效率提高,1923年商务印书馆使用的德国滚筒印刷机每小时可印刷8 000余张纸,对纸张的需求量大增,国内的纸张生产已经满足不了印刷业的需求。此时西方国家正对中国市场采取"商品倾销"政策,大量廉价的"洋货"涌入中国,洋纸也在其列。再加上出版界经历了前面所提到的三次运动,洋纸的进口额逐年增长,有资料记载:"洋纸的输入在民国元年(1912)为四百三十余万两,到民国十八年(1930)为两千四百二十余万两。"②洋纸的用途当然不限于书籍,但是最大部分确是用于出版

① 杜泽逊《文献学概要》,中华书局,2001,页5。
② 李泽彰《三十五年来中国之出版业》,《中国现代出版史料》丁编下卷,页390。

方面,所以洋纸的输入量也可以间接证明出版业发达的状况。

其次,在纸的质量方面,近代用于印刷的纸的种类多样,质量、颜色及气味不一,在研究对象收录的书目中,出版用纸的种类有:白纸、毛边纸、竹纸、洋纸、宣纸、连史纸、罗纹纸、开花纸等,每种纸的制作工艺、成本及质量不同,比如开花纸"色白而坚韧细密,表面光滑",而"宣纸多用于印谱画谱,普通书用之者极少","太史连与粉连、棉连等名目,色白质松,类似宣纸","竹纸色黄,上焉者坚韧光滑,下焉者质松脆薄,直与毛边等耳","白纸复分白棉与白皮,白棉纸色纯白,质坚而厚,表面不如开花纸之光滑,白皮纸白种微带黄,颇似米色,不如白棉之细密,亮处照之,当见较粗之纤维,盘结于帘纹间"。① 这也使得每种纸的价格是不同的,其中白纸、竹纸以及洋纸的价格较便宜,用其所印的戏剧书籍价格是消费者可以接受的,所以是印刷量最大的几种纸质,像用开花纸、罗纹纸等质量好且价格高的纸质所印刷的戏剧书籍,具有实用性的同时还兼具了美观和收藏价值,为有一定经济基础的知识分子及藏书家所喜爱,市场对此类书籍的需求量却不大,因此印刷量也十分有限。

(二)近代出版戏剧书籍文献的版本

"版本"一词随着出版技术的发展,其内涵也不断地丰富阔大,"版本"是指雕刻木板刷印的书,所以前人常写作"板本"。在雕版印刷发明以前,还没有这个词,雕版印刷发明后,主要是在宋代,人们开始使用这个词,而且仅指雕版印刷。随着时代推移,"板本"含义逐步丰富了,变成了以雕版印本为主体而包括写本、活字本、批校本、手稿本在内的一个大概念。近代,排印技术逐步取代雕版印刷,"板本"含义进一步丰富,不限于木板,也包括石印、铅印,现在把书籍做成光盘,叫"电子版",也就成了一种"版本"。这样,"版本"的概念大约相当于"异本",即不同的本子,而不再限于木版印刷本,甚至不再限于各种纸质的书本。

① 苦竹斋主《书林谈屑》,《中国现代出版史料》丁编下卷,页645。

版本的类型大致有：写本、刻本、套印本、活字本、石印本、珂罗版印本等。近代印刷机器的使用，使得近代出版的戏剧书籍多为采用现代铅印技术排印的铅印本，其中还有很多戏剧书籍是影印明清版本的，不同时期、不同地点、不同刊刻者都会对书籍的价值产生影响，因此对版本的鉴定也是十分重要的。

此外，对戏剧书籍的文本形态研究还涉及开本及装订问题，开本即书刊幅面的规格大小，近代出版的戏剧书籍开本主要有以下几种类型：阔大本、巾箱本、袖珍本、足本大字。书籍不同的尺寸大小，袖珍本、巾箱本易于携带，足本大字便于阅读，满足了不同人群的需求；精装本和平装本，精装本略贵可以收藏，平装本便宜可在日常阅读；不同的装帧水平，再加上用不同的纸质印刷，从最便宜的白纸、洋纸，较好的竹纸、宣纸、罗纹纸，再到最贵的开花纸，应有尽有，满足了不同阶层要求，以及不同的购书目的。以上戏剧文本形态一方面反映了出版家及编辑者对戏剧文献资料整理留存的重视，另一方面也是出版业商业竞争的种种手段，充分体现了出版业文学性和商业性兼备的特点。

二、发行戏剧书籍的商业营销

在经济社会，商业营销策略的好坏直接关系到市场份额和企业盈利的多少，近代出版机构作为企业，必然要采取种种措施增加销售额以获得更大的利润，结合资料分析，戏剧书籍的价格因素、出版书店的经营方式以及书店的宣传推广手段这三方面是近代戏剧书籍出版的主要营销策略，并且对现代商业经营仍具有借鉴意义。

商品价格是成本和利润的总和，商品价格的高低决定了其主要消费阶层，不同时期生产力水平的高低决定了商品价格的高低，就出版业而言，传统出版业用人力印刷，生产成本高且效率低，使得戏剧书籍的价格偏高，非一般民众所能接受，以明代时期书目价格为例，据袁逸考察："《月露音》一部抵米 137 斤，《新调万曲长春》一部抵米 20 斤，《封神演义》一部抵米 276 斤，《弇州山人四部稿》一部抵米 960 斤。其时，一般刻工每月工资 1.5 两银，抵米 255 斤，嘉兴缫丝工每月工银

1.2两,北京搭棚匠每月工银1.5两,分别折米204斤和255斤,看得出,买书决非一般贫民阶层所能承受。而当时一个七品知县的月俸是米七石五斗(900斤),一个中央政府管理图书的从九品典籍月俸是米五石(600斤),加上月薪及其他补贴,买书只能是这一阶层的人。"①所以,对于无功名在身的贫苦文人,抄书的成本就少得多了,在戏剧书籍价格较高的古代,抄本是阅读和收藏书籍的重要版本类型。

近代出版业生产力有了大幅提高,情况有所好转,近代群众的生活水平是怎样的呢?据廖维民记载:"1920年上海印刷工人有月工和包工的分别,月工是不论生意清或忙,统以每月所订的工资数目发给的……月工工资大概都在十五元以下。在十五元以上的,简直可说很少的了。至于二年前的工人,每月七八元、十元左右的多得很。包工计算工资的方法,既要拿工作多少做标准,而遇到休息日(如星期日之类),和工厂里生意清的时候,他们是一概没有贴补的……至于包工工人倘若天天有生意做,每月平均所得和月工工人比较,大致没有什么上下,但是要很勤力的了。"②以上述资料为依据,我们可知在上海一般工人工资为每月十五元,而当时戏剧书籍价格相差很大,最低的几毛钱,最高上百元,一般戏剧书籍的价格多在五元以内,甚至有很多一两元的戏剧书籍,是工人阶级可以承受的价格。与古代相比,近代购书能力明显上升,但是在城市生活,购买生活必需品的消费也比较高,戏剧书籍不可能经常出现在工人阶级的购物清单中,更遑论售价为几十元到上百元的合集类和刊印精美的戏剧书籍,有一定经济基础的知识分子仍是购买戏剧书籍的主力军。直至现代,人们的购买力增加,购书支出只占家庭支出的一小部分,包括戏剧在内的各类书籍才成为真正的大众图书。

近代出版业在走向市场的过程中,开始形成了商业化的运作模式。首先,近代出版机构在经营方式上从"前店后厂"向连锁销售转变,中国古代出版业是官刻、坊刻和私刻三足鼎立的局面,其中坊刻是

① 袁逸《明代书籍价格考》,《编辑之友》1993年第3期。
② 廖维民《上海印刷工人的经济生活——一九二〇年》,《中国现代出版史料》甲编,页436。

完全面向市场发行和销售各类书籍的,但是由于印刷能力和交通条件有限,戏剧书籍的出版和发行仅限于当地,刻书坊多为"前店后厂"式的经营方式。近代新式出版机构多分布在上海、北京等大城市,但所印戏剧书籍却能发行至全国。除了近代印刷技术的提高、交通条件的改善以及邮政系统的建立以外,最是近代各出版机构在全国主要城市都设有分店,各个城市辐射周边地区,这种连锁销售模式使戏剧书籍的销售能遍布全国,如民国时期富晋书社就活跃在京沪两地,同时开拓南北市场;来青阁书局也由苏州开到了上海;著名的商务印书馆在全国各地都建有分店,等等。近代遍布全国的书籍销售网络正逐步建立起来。

其次,各种融资方式的出现,近代出版业已经出现股份制企业,如商务印书馆在1901年张元济进入后,"第一次增股,原有资本经估价升值为26 250元,张元济和印有模(纱厂老板)投资23 750元,共5万元。1903年10月,中日合资,日方出资10万元,中方按1901年作价的5万元不变,再增5万元凑足10万元,各持50%的股份"①,成为中国历史上第一家中外合资的出版机构,这是近代出版业采用资本主义运作管理方式所产生的结果。此外,近代出版业还出现一种全新的融资方式:先向读者公布即将发行的书籍目录,读者按此预定书籍,最后根据读者预定情况出版发行书籍,《中国近代古籍出版发行史料丛刊补编》第十一册就收录了商务印书馆出版《四部丛刊三编》的预约样本,这种融资方式一方面保证了出版企业的运转资金,另一方面读者通过预订也购得了比市场价更低的书籍,是双赢的销售策略,在现代的商业活动中依然发挥作用。

随着近代在政治、经济、文化各个领域都发生质的变化,戏剧艺术作为大众文化的典型,也发生了重大的变革,资本主义经济在出版领域的发展,使戏剧书籍的出版发行变成更加商业化的活动,再加上报刊这一新型媒体的出现,打破了原本在自给自足的古代传统文化体系

① 《商务印书馆九十五年》,商务印书馆,1992,页646—648。

中中国古典戏剧自发的传播方式,近代的戏剧宣传赢利性的目标更加明确、影响方面更广、推广手段更多样。近代媒体宣传戏剧讯息可分为三种基本类型：戏剧广告、戏剧的整理、戏剧评论。

首先是戏剧广告,近代戏剧广告自产生之日起,其广告内容形式就不断地变化,下面就以《申报》为例来具体说明。《申报》是近代发行量大、影响范围广、流通时间长的报刊之一,具有普遍性,被称为"近现代史的百科全书",它真实地记录了中国近代特别是上海近一个世纪的历史,是近代上海戏剧传播的一个重要平台,《申报》的戏剧广告是近代最早的戏剧广告,对其进行研究具有典型性意义。《申报》最早的戏剧广告是1872年农历5月13号,当天第7版刊登的《各戏园戏目告白》,可见当时的戏剧广告还没有称之为"广告",而是称为"告白","告白"的内容还比较简单,只是把将上演的剧目告诉读者,客观而公开,只是单纯地"告诉使之明白",在性质上与近代广告还有所不同。这种情况很快就有了改进,在同年11月份,在戏剧告白上就出现了戏剧艺人的名字。

此后,随着《申报》发行量越来越大,戏剧广告的内容也越来越丰富,除了一开始的剧目和戏剧艺人的名字外,还有对舞台布景的描绘,对著名戏剧艺人进行报道宣传,比如梅兰芳、谭鑫培等,报纸的广告效果逐步增强,影响力也越来越大。戏园一改传统的张贴海报的宣传方式,报纸广告取代街头的戏剧海报,成为群众获得戏剧信息的主要来源,戏剧广告收入也成了报馆收入的一个重要来源："广告收入,报馆于售报之外,其大宗收入,本以广告为首……有特别之广告凡四类：一、戏馆。闻之伶界中人言,其初戏馆及初到艺员,按日刊登广告,其用意或虑报纸之讥毁,故藉此以为联络之具,而今已成为巨款之月收。"①

报纸戏剧广告的兴盛,表明戏园之间商业竞争的激烈程度,为了吸引更多的观众,各戏园一方面注意改善自身硬件设施,服务更加周

① 杨光辉、熊上厚编《上海报业小史》,《中国近代报刊发展概况》,新华出版社,1986,页270。

到,另一方面竞相邀请名角,这也是造成民国时期北京名角纷纷南下上海"淘金"的重要原因。这些改变促进了上海戏剧活动的繁荣,有其积极影响,但是戏剧广告的商业特性,使上海戏剧打上了较深的商业烙印,出现了一些庸俗的戏目。

其次是戏剧的整理。对戏剧整理的目的是使戏剧能更好更完整地传播出去,经整理的戏剧作品更受大众的喜爱。从这个角度来看,戏剧的整理也是戏剧宣传推广的一种重要手段。近代对中国古典戏剧的整理主要是文学期刊和书目两种形式,前者偏重文学性而后者更具有商业性。

近代文学期刊中对古典戏剧整理最系统的,当属《小说月报》,主编郑振铎曾说道:"现在中国的文学家有两重重大的责任:一是整理中国的文学;二是介绍世界的文学。"①前任主编沈雁冰介绍外国文学之后,郑振铎在1923年接任《小说月报》主编,才开始整理中国文学,其中也包括对古典戏剧的整理,1923年至1931年的《小说月报》共11卷,其中每卷12期,另有增刊2期,共计136期,检索出与中国古典戏剧有关的文章约37篇。从中可以看出《小说月报》对古典戏剧的整理主要包括以下三方面。一是对戏剧书目的整理。曾发表郑振铎先生的《中国的戏剧集》,介绍了包括《元曲选》《盛明杂剧》《六十种曲》等12种戏剧选集,还介绍《顾曲麈谈》《曲律》等戏剧理论书籍。二是对戏剧文本的研究,考察戏剧曲文的出处及本事,梳理故事的演变过程,如从《缀白裘》收录的《卖胭脂》戏文,追溯到《太平广记》所载的《卖粉儿》,再到《幽冥录》所载故事《胡粉》,研究三者在情节和人物上的继承性。三是收录各曲学家的戏剧研究成果,除郑振铎外,顾颉刚、朱湘、吴瞿安等曲学家都曾在《小说月报》发表戏剧研究类的文章。

与严肃深刻的文学期刊相比,书目这种形式就显得简单随意得多,出版社为方便读者购买书籍,会定期印刷所出版书籍的名单,分发给读者以方便读者选择购买书籍,《中国近代古籍出版发行史料丛刊》

① 郑振铎《文艺丛谈》,《小说月报》1921年第12(1)期。

及《续编》《补编》所收录内容的史料来源就是近代各书局所出版古籍的书目。书目是按照一定的体例编排的,古籍书目多按经、史、子、集四部编印,有些书目还会在四部之下再作细分,戏剧书籍就多收录在集部,再细分的话就是集部的词曲类;为吸引更多读者,古籍出版机构还专门印刷戏剧廉价古籍类书目,中国书店1933年、上海来青阁1934年及1937年、杭州复初斋1934年等都印刷发行过廉价戏剧书目录,例如杭州抱经堂书局1933年8月发行的第10期旧书目录中,专辟廉价书目类,并说明:"本堂因存货堆积如山,特编一下列减价书目,以售罄积货为宗旨,所录各书均系原装旧藉,每种只存一部,悉照原价减至八折至二三折,确为千载难逢之良机,如承惠顾。务请迅速汇款来,购迟则恐为捷足先得矣。"①每期书目还会重点推荐几本书籍,此类书籍书名的字体会更大更醒目,对其介绍也更加详细,介绍内容多为溢美之辞,如扫叶山房1924年出版的书目中推荐书籍为《遏云阁曲谱》,大篇幅形容此书的优点:

> 自皮黄盛行,昆曲已成绝响,今年以来一二风雅之士,力为提倡,始复见重于京津,然能歌者已属寥寥,遑论识曲赏其真乎?盖识曲必先识谱而善谱,已知如鲁薛之亡,纳书楹则有唱句而无科,缀白裘则有科白而无工谱,求其兼备完善,实为遏云阁曲谱而已,不第唱白俱全,且于板眼分别甚明,试按谱而倚声,不必有良师为之口授指导,亦能随工尺而成腔,依板眼而合节,诚善本也,惟原著书无凡例,读者苟无门径,对于种种符号,往往莫名其妙,而工尺板眼稍有漏误,即失毫厘而差千里,兹请天虚我生校阅一过,另著学曲例言一种,将古今中外种种异名,以及本书所用各式符号,全用浅近文字解说透明,使学校商店生徒,亦能贯彻,挽国乐于沦亡,特另印一册,随同遏云阁曲谱附赠,不另取资,现在沪上昆剧亦告中兴,有周郎癖者,谅必欢迎。②

① 韦力主编《中国近代古籍出版发行史料丛刊补编》第15册,线装书局,2006。
② 殷梦霞、李莎莎编《中国近代古籍出版发行史料丛刊续编》第20册,页385。

近代书目书籍分类清楚、书籍信息简洁明了、宣传推广目的明确,便于读者快速检索到所需书籍,是近代销售戏剧书籍的重要途径之一。

戏剧批评是这三种类型中,主观性和文学性最重而商业成分最少的宣传手段,但是,对一部戏剧的评价的好坏,反映了时人对戏剧艺术审美观念的转变,代表了大众对戏剧作品的态度。近代上海报纸《天铎报》就曾开辟"太空剧谈"、"看戏者言"等戏剧评论专栏来评论演员表演、剧目情节、舞台布景等方面,这会影响到同剧目的戏剧书籍的销售情况,戏剧评论不同于以上两类宣传手段,是一种无意识的宣传,但戏剧批评因其主观性特点,也不排除通过戏剧评论人为操纵大众戏剧好恶的可能性,所以将其作为商业营销的一种手段也是可以说得通的,最起码其承载戏剧讯息这一点是毋庸置疑的。

第三节 戏剧书籍出版的个案研究——《西厢记》

《西厢记》作为中国古代经典的戏剧代表作品。唐朝晚期元稹的传奇作品《会真记》中最早出现了《西厢记》的故事原型,之后多名文人在此基础上进行改编,从周密《武林旧事》所载官本杂剧段数《莺莺六幺》,到罗烨《醉翁谈录》所载话本《莺莺传》,再到金董解元的《西厢记诸宫调》,元代著名戏剧家王实甫最终完成了《西厢记》的创作。此后,《西厢记》舞台演出经久不衰,刊刻之风盛行。本节将以《中国近代古籍出版发行史料丛刊》为参考资料,结合传播学的相关理论,研究民国时期《西厢记》的出版传播情况。

民国时期《西厢记》的出版数量众多、刊本种类多样、版本样式丰富。这一时期已初具资本主义性质的民营出版社几乎都出版过不同版本的《西厢记》,在《中国近代古籍出版发行史料丛刊》及《续编》《补编》所收录的出版社之中,排除因历史和人为原因导致的资料不全的情况,以收录数量最多的北京和上海两大城市为例,资料中地点明确的出版社,北京共计约24家,上海共计约34家,其中出版了至少一个

版本的《西厢记》的出版社，北京约20家，上海约22家，比重为70%以上。而且王实甫《西厢记》在出版数量也占绝对优势，可见《西厢记》是各古籍出版社最热衷出版的戏剧作品。民国时期印刷技术的提高、从明清开始对《西厢记》"狂热"的历史传统、出版社的商业化运作等内在和外在的因素导致了《西厢记》的大量出版发行。

一、《西厢记》文本出版类型

传播是指信息的传递，是文学发展的重要条件。文本创作价值的实现就在于广泛而有效的传播的实现。传统的传播手段以书籍印刷为主，文字是信息的载体，作为古典文学名著的《西厢记》，文本的出版印刷是其主要的传播方式，文本的存在使得故事得以传承，使更多的人能接受并且喜爱，在一代代坊刻主人的接力中，《西厢记》得以流传并走入千家万户，而且，文本的保留对文学研究也提供了相当宝贵的历史资料。直至今日，文本出版仍是传播的重要手段之一，是其他传播方式不能取代的。

以上情况就导致了自明清以来对《西厢记》文本的不同理解，出现了众多不同的刊本，不仅包括评点本、校注本，也包括曲本、译本。许多刊本还以精美的绘图、朱墨套印、上等的纸张以及巾箱本、通行本等不同的选择，形成自己的风格，吸引读者。

（一）《西厢记》的抄本

在众多的版本中，抄本最大限度的还原了文本的原貌，不加个人观点的抄录，在一定程度上具有史料的价值。但由于抄录的手段太过原始，生产力低下，随着古代雕版印刷术的出现，抄本在出版书籍中所占的比重越来越小。不过，抄本在中国历史上从未消失过，小范围的书本传抄、文人热衷于收藏手工抄本书籍等条件，都赋予了抄本持久的生命力。

《中国近代古籍出版发行史料丛刊》中收录出版的抄本有：

《满汉合译西厢记》上海中国书店新旧书目（二）第四期　　旧

抄本

《贯华堂西厢记八卷》上海汉文渊书肆目录　第四期　旧抄本

《贯华堂西厢记八卷》上海汉文渊书肆目录　第五期　旧精抄本

从上可见,《西厢记》的抄本除原文的抄录之外,还有对译本和评点本的抄录。多种抄本形式的出现,特别是满汉合译本的出现,足以说明《西厢记》的传播形式多样化以及传播范围的广泛。

(二)《西厢记》的刊本

《西厢记》从成书到清末的 600 多年间,刊本数量庞大,是其他同种书籍无法超越的,即使是在大兴文字狱的康熙、雍正、乾隆三朝也没有停止过对《西厢记》的刊印工作,刊本的种类也十分丰富,1919—1949 年间所出版的《西厢记》版本情况较为复杂。略举几例如下:

明·王骥德

《校注古本西厢记六卷》　北京东来阁书目　1934 年　明方诸生

《校注古本西厢记六卷》　北京保萃斋书目　明方诸生校注　明王伯良刊本

《绘图新校注古本西厢记六卷》　上海来青阁书目二　1931 年　明会稽方诸生校注

明·陈继儒

《陈眉公批点西厢记二卷》　北京东来阁书目　1934 年　明陈继儒　明刊

明·凌濛初

《西厢记十种》　上海汉文渊书肆目录　第四期　即空观主人

明·朱朝鼎香雪居

《绘图校正古本西厢记六卷》　上海蟫隐庐新板书目　1930 年、1933 年、1935 年　明万历香雪居刊本

明·李卓吾

《李卓吾先生批点西厢记真本二卷》　北京来薰阁书目　1943 年

清李卓吾　明刊

《李卓吾先生批点西厢记真本二卷》　上海来青阁廉价书目一　清李卓吾　万历刊本

清·金圣叹

《贯华堂西厢记》　北京直隶书局新旧书目录(二)　1933年　清金圣叹

《贯华堂第六才子书八卷》　北京来薰阁书目　1935年　清金人瑞　金谷园刊、大中堂刊、嘉庆重刊、雍正重刊

《绣像第六才子八卷西厢文一卷》　北京通学斋书目　清金圣叹约康熙间五车楼刊

《西厢记八卷》　上海中国书店廉价书目　1935年　金圣叹评点乾隆刻

清·毛奇龄

《毛西河论定千秋绝艳图西厢记五卷》　北京直隶书局新旧书目录(二)　1933年、1936年

《毛西河论定西厢记五卷》　北京直隶书局新旧书目录(二)　1933年、1936年

《西厢记六卷》　北京东来阁书目　1934年　毛大可　诵芬室刊

清·吴吴山三妇

《第六才子解释八卷》　北京修绠堂书目　1933年　吴三妇笺注

《绘图六才子解释八卷》　北京通学斋书目　吴吴山三妇合评约嘉庆刊

《笺注西厢释解八卷》　上海三友堂书目　1934年　三妇合评致和堂仿元绘像刊

清·邹圣脉

《第六才子书六卷》　北京来薰阁书目　1935年　清邹圣脉妥注益秀堂刊

从以上可以看出,本段时间的出版中,《西厢记》的刊本发展有三个较为集中的时间段：王骥德、陈继儒、凌濛初等评点,朱朝鼎香雪居

等参与刊刻的明万历时期;李贽、金圣叹、毛奇龄分别对《西厢记》进行评点的清初时期;吴吴山三妇以及邹圣脉为代表的清后期。其中,对《西厢记》的评点达到顶峰是在第二个时期,即清初时期,金圣叹评点的《西厢记》代表了《西厢记》评点史上的最高成就,无人能出其右。金评《西厢》是清朝至今出版数量最多的《西厢》版本,在可以确定评者的210条书目中,金圣叹评注书目为128条,所占比重达到了一半以上,可见,现代三十年中,金评《西厢》对《西厢记》的传播具有举足轻重的作用。

(三)《西厢记》的选本

在出版资料中,也有收录《西厢记》全本或是片段的选本书目,比如:

《六幻西厢记》,北京来薰阁书目,1935年,明天启闵寓五校刊,收录数目:元才子会真记、附诗赋说梦、董解元西厢记、王实甫西厢记、关汉卿续西厢记、附围棋闯局五剧笺疑、李日华南西厢记、陆天池北西厢记,附园林午梦;

《暖红室汇刻传奇剧》,上海来青阁廉价书目一,1935年,宣统己未贵池刘氏刊本,收录:董西厢、西厢记五剧五本、重编会真杂录、西厢记五剧五本解证、元本北西厢记释义音字大全、古本西厢记校注、批评西厢记释义字音、围棋闯局一折、园林午梦一折、李日华南西厢记、明陆采南西厢记;

《审音鉴古录》,上海受古书店旧书目录,1931年,道光刊,收录:琵琶记、儿孙福、荆钗记、长生殿《牡丹亭》西厢记、续牡丹亭、续铁冠图、续长生殿。

选本是中国古代文学批评的重要形式,因不同的选本有不同的选择标准,而且选辑者水平也良莠不齐,正如鲁迅先生所说:"选本所显示的,往往并非作者的特色,倒是选者的眼光。眼光愈锐利,见识愈深广,选本固然愈准确,但可惜的是大抵眼光如豆,抹杀了作者真相的居多,这才是一个'文人浩劫'。"[1]一部作品出现在一个选本中并不难,

[1]《"题未定草"六》,《鲁迅全集》第六卷,人民文学出版社,1981,页421—422。

可是如果能在同类作品的选本中始终占有一席之地,就不是那么容易了,而这一点《西厢记》做到了。从以上资料中可以看出,《西厢记》的全本或折子戏收录于各种选本或曲谱合集中,可见清末民初时期《西厢记》的"热度"仍然没有消退。

二、清末民初《西厢记》的出版传播方式

民国时期,随着印刷技术的发展,印刷出版的效率大大提高,民间坊刻书局的经营规模日益扩大,逐渐成为具有资本主义性质的民营出版社,出版社更加注重市场需求,商品化社会,利益的驱动,使出版商采取多种方式吸引读者消费,主要有以下几个方面:

(一)精美的绘图

古典的文字加上精美的绘图,图文并茂,在全本文字中穿插几幅精美的绘图,既能舒缓读者因长时间阅读文字而产生的精神疲劳,又能通过绘图中生动的人物造型、典雅的景物配置,给读者提供审美的享受,充分显示了整个作品的艺术性和形象性。在《中国古籍出版发行史料丛刊》中收录的 552 条《西厢记》书目中,配有绘画的书目有 189 条,占了约三分之一的比重,可见民国时期出版商和读者对绘图的偏爱。如:

《王李合评西厢记》二卷,李贽、王世贞评,汪耕绘图,万历间刊本;《田水月评西厢记》,李告辰编,陈洪绶等绘图,明末刊本;上海大华书店新旧书目 1934 年收录的《西厢记八卷》由唐寅绘图。

好的画稿至关重要,它是好的生产好的作品的基本条件。明代的一些著名画家如陈洪绶、汪耕、钱谷、王以中、唐寅等都参与了《西厢记》的绘画,他们的参与为提高版画的艺术水平起了重要作用。

(二)名家点评

名家点评版《西厢记》对戏剧文本的传播最有推动作用,读者慕评者之名而来,同时,优秀的点评有利于读者理解文本。而《西厢记》是评点本最多的作品之一,许多名家都参与了点评,资料中收录了王骥德、陈继儒、凌濛初、李贽、金圣叹、毛西河、邹圣脉、吴吴山三妇等点评

大家的点评本，可见，民国时期"名人效应"，已经是一个相当成熟的销售手段了。

(三) 朱墨套印

朱墨套印之用于戏剧，是和戏剧评点联为一体的书籍印刷形式。它产生于元代，但当时此技术应用并不广泛，直至明万历才得到较大发展，以闵、凌两家为代表。因戏剧、小说当时被视为"小道"，朱墨套印这一当时的先进技术在戏剧书籍的印刷上使用的并不多，刊刻家们对《西厢记》的套印，充分说明了《西厢记》在戏剧出版中的地位以及大众对《西厢记》的由衷喜爱。朱墨套印技术使文本和点评泾渭分明，方便读者阅读，虽技术稍嫌复杂，但民国时期印刷技术的进步，使朱墨套印本的数量增多，也因此吸引了更多消费者。

(四) 笺注和音释

笺注主要指对书中文字所作的注释，包括对典故的来源、曲文的出处等的说明和释义；音释则是对文中难字进行注音。笺注和音释都是帮助读者阅读文本的方式，对于文化水平不高的读者来说，这是一种非常受欢迎的刊刻方式，如上海三友堂书目1935年收录的《笺注西厢释解八卷》。此种刊刻方式受到文化水平不高的读者的欢迎，开辟了中下层阶级市场，为出版市场提供了更多的消费群体。

(五) 附录及其他

附录一般是正文的解说、评价及记载与之相关的一些事情，对读者正确理解正文具有非常重要的意义。刊本不同附录的内容也不相同，如京东来阁书目1934年收录的《西厢记六卷》后附《千秋绝艳图》、上海三友堂书目1934年收录的《会真记一卷》附《辩证正谬》、上海抱经堂书局上海分局旧书目录1939年收录《西厢记下卷》附《浦东崔张珠玉诗集一卷》等，附录将《西厢记》的本事、后代诗人作家对崔张故事的认识与评价一并呈现给读者，为读者阅读理解作品提供了便捷的途径。

从以上考察可以看出，《西厢记》出版刊本的多样，传播手段的多元化，兼顾了文学性和商业性，对当今出版业也有着重要的借鉴意义。

参考文献

[1] 李伟、陈湛绮.中国早期白话报汇编.全国图书馆文献缩微复制中心,2009.
[2] 史和.中国近代报刊名录.福建人民出版社,1991.
[3] 杨光辉.中国近代报刊发展概况.新华出版社,1986.
[4] 徐松荣.维新派与近代报刊.山西古籍出版社,1998.
[5] 李焱胜.中国报刊图史.湖北人民出版社,2005.
[6] 倪延年.中国古代报刊发展史.东南大学出版社,2001.
[7] 秦绍德.上海近代报刊史.复旦大学出版社,1993.
[8] 张庚、郭汉城.中国戏曲通史.中国戏剧出版社,1981.
[9] 张庚、郭汉城.中国戏曲通论.上海文艺出版社,1989.
[10] 廖奔、刘彦君.中国戏曲发展史.山西人民出版社,1999.
[11] 周贻白.中国戏剧史长编.上海世纪出版集团,2007.
[12] 赵山林.中国近代戏曲编年(1840—1919).华东师范大学出版社,2008.
[13] 么书仪.晚清戏曲的变革.人民文学出版社,2006.
[14] 中国戏曲志编辑委员会编.中国戏曲志.文化艺术出版社,1990—1999.
[15] 吴乾浩、谭志湘.20世纪中国戏剧舞台.青岛出版社,1993.
[16] 张发颖.中国戏班史.学苑出版社,2003.
[17] 中国大百科全书·戏曲曲艺卷.中国大百科全书出版社,1983.
[18] 胡星亮.二十世纪中国戏剧思潮.江苏文艺出版社,1995.
[19] 文言.文学传播学引论.辽宁人民出版社,2006.

[20] 曾耀农.艺术与传播.清华大学出版社,2007.

[21] 陈鸣.艺术传播原理.上海交通大学出版社,2009.

[22] 邵培仁.传播学.高等教育出版社,2007.

[23] 陈鸣.艺术传播——心灵之谜.上海交通大学出版社,2003.

[24] 程华平.中国小说戏曲理论的近代转型.华东师范大学出版社,2001.

[25] 罗苏文.论近代戏曲与都市居民.上海研究论丛(第九辑),1993.

[26] 赵山林、田根胜、朱崇志.近代上海戏曲系年初编.上海教育出版社,2003.

[27] 田根胜.近代戏剧的传承与开拓.上海三联书店,2005.

[28] 中国社会科学院新闻研究所世界新闻研究室.传播学简介.人民日报出版社,1983.

[29] 赵山林.中国戏曲传播接受史.上海人民出版社,2008.

[30] 王政挺.传播——文化与理解.人民出版社,1998.

[31] 刘伏海.传播理论与技巧.湖南师范大学出版社,1993.

[32] 左鹏军.文化转型中的中国近代戏剧.南方出版社,1999.

[33] 杨天石、王学庄.拒俄运动1901—1905.中国社会科学出版社,1979.

[34] 北京市艺术研究所、上海艺术研究所.中国京剧史(中卷).中国戏剧出版社,1990.

[35] 梅兰芳述,许姬传记.舞台生活四十年.中国戏剧出版社,1961.

[36] 左鹏军.文化转型中的中国近代戏剧.南方出版社,1999.

[37] 王卫民.吴梅和他的世界.河北教育出版社,2002.

[38] 北京市艺术研究所、上海艺术研究所.中国京剧史(上卷).中国戏剧出版社,2005.

[39] 范烟桥.中国小说史.长安出版社,1982.

[40] 徐鹏绪、张俊才.中国近代文学研究概论.天津教育出版社,1992.

[41] 曾白融.京剧剧目辞典.中国戏剧出版社,1989.

[42] 王钝根.戏考大全1.上海书店出版社,1990.

[43] 山东大学文史哲研究所.中国历代著名文学家评传续编三.山东教育出版社,1997.

[44] 周信芳.周信芳文集.中国戏剧出版社,1982.

[45] 朱德发等.现代中国文学英雄叙事论稿.山东教育出版社,2006.

[46] 郭延礼.中国近代文学发展史 第三卷.高等教育出版社,2001.

[47] 阿英.晚清文艺报刊述略.古典文学出版社,1958.

[48] 刘济献等.中国近代文学辞典.河南教育出版社,1993.

[49] 郑方泽.中国近代文学史事编年.吉林人民出版社,1983.

[50] 范伯群主编.中国近现代通俗文学史.江苏教育出版社,2000.

[51] 中国社会科学院文学研究所《中国近代文学百题》编写组.中国近代文学百题.中国国际广播出版社,1989.

[52] 北京市政协文史资料委员会.梨园往事.北京出版社,2000.

后 记

本书之作,昉自十年前的研究生教学,其时设置了一门"戏剧传播接受研究"的课程,由我承担教学任务。初时雄心勃勃,意欲借此构建"中国戏剧传播学"的理论体系。其后渐觉艰难,既知自身理论储备之不足,更悟文献案例短缺之局限。一般言戏剧的传播与影响者,大都由文本传播与表演传播两端生发开去,盖因"作家、演员、剧场、观众"或"作家、书坊、读者"两个序列,是最为明显也最具效应的传播路径。但戏剧文化生态之复杂,远过于其他文学形态,除上述两者外,其他文学或艺术体式的"软媒介"传播、近代以来报刊的报章体传播、图画类刊物的图文体传播、各种家居器具的装饰性传播,等等,其内容之细、应用之广、化人之深,都是一般性文本和表演传播所不能相比的,从戏剧文化传播的角度而言,都是不应忽视的内容。如果没有对以上传播实际的深入探讨,实不足以建立完整的戏剧传播学理论。基于此,在之后的研究与教学中,我和数位研究生对与之相关的知识内容进行了如切如磋、如琢如磨的学习和探讨,虽有文献材料匮乏之苦,理论方法自创之难,但师生相得、教学相长,偶有所得,辄举杯共庆,亦是人生一大乐事。

此书之完稿,虽由我总成其文,而十年中门下诸位研究生殚精竭思之功,尤为难得。其中,雍酉信撰写了第一章第三节的初稿,董旭撰写了第二章第二节的初稿,姚赟契撰写了第三章第一节的初稿,张诗崎撰写了第三章第三节的初稿,白云撰写了第三章第四节的初稿,杨晓梅撰写了第四章的初稿。其他尚有数位弟子亦有启发襄助之力,在此一并致谢。

同时,在关于此书内容的教学与研究过程中,得到了诸多师长或耳提面命、或鸿篇巨论的指导与帮助,徐振贵先生、赵山林先生、黄霖先生一直非常关心我的个人成长,多次勉励;江巨荣先生不弃拙著之鄙陋,荐入"新世纪戏曲研究文库"中,更是对我的鼓励与信任。虽才拙思浅,亦愿以此自勉奋进,方不负诸位师长的殷殷厚盼。

另外,因久困于繁琐的事务性工作中,此书之写作时断时续,几乎不能顺利交稿,多蒙复旦大学出版社的王汝娟老师不厌其烦、屡次提醒,方能最后完成,在此也致以诚挚谢意。

<div style="text-align:right">2018 年 6 月于海上寓所</div>

图书在版编目(CIP)数据

清末民初戏剧传播研究/朱崇志著.—上海：复旦大学出版社,2018.8
(新世纪戏曲研究文库/江巨荣主编)
ISBN 978-7-309-13620-3

Ⅰ.清… Ⅱ.朱… Ⅲ.古代戏曲-改编-研究-中国-近代 Ⅳ.J809.25

中国版本图书馆 CIP 数据核字(2018)第 068208 号

清末民初戏剧传播研究
朱崇志　著
责任编辑/王汝娟

复旦大学出版社有限公司出版发行
上海市国权路 579 号　邮编：200433
网址：fupnet@fudanpress.com　http：//www.fudanpress.com
门市零售：86-21-65642857　团体订购：86-21-65118853
外埠邮购：86-21-65109143　出版部电话：86-21-65642845
浙江新华数码印务有限公司

开本 787×960　1/16　印张 17.25　字数 220 千
2018 年 8 月第 1 版第 1 次印刷

ISBN 978-7-309-13620-3/J·360
定价：66.00 元

如有印装质量问题，请向复旦大学出版社有限公司出版部调换。
版权所有　　侵权必究